유홍준의 美를 보는 눈 Ⅲ

안목眼目

일러두기

1. 책 제목·신문·화첩 등은《 》, 글 제목·기사 제목·개별 서화·전시회 등은〈 〉로 표시했다.
2. 도판 설명은 작가 이름, 작품 이름, 시대, 재질, 크기, 문화재 지정 현황, 소장처 등의 순서로 표기했다.
 크기는 cm를 기본으로 서화는 세로×가로 순으로 표시하고, 불상·도자기 등은 높이 혹은 지름만 표시했다.
3. 20세기 이후 근현대 서화들은 제작 시기가 명확하지 않은 경우 도판 설명에서 시대를 생략했다.
 '회고전 순례'와 '평론'에 실린 근현대 서화들은 도판 설명에서 소장처를 생략했다.

유홍준의 美를 보는 눈 III

———

안목 眼目

눌와

미를 보는 눈을 위하여

이 책은 이미 출간된 《국보순례》, 《명작순례》와 함께 '유홍준의 미를 보는 눈' 시리즈의 하나로 펴낸 것이다. 나는 미술사를 연구하고 미술평론을 하며 미술과 함께 살아오면서 학교 강의 말고도 대중 강연을 많이 해왔고, 학술논문 발표 외에 대중을 위한 글쓰기도 많이 해왔다. 나는 상아탑에 있는 고고한 학자상은 아니다.

대신 나는 공부하고 익힌 전문적 지식을 동시대를 살아가는 대중들과 공유하는 것이 학문의 사회적 실천이라고 생각하여 늘 대중과 교감하는 글쓰기를 그치지 않았다. 그 첫 번째 작업이 '나의 문화유산답사기'이다.

다만 답사기는 국토 곳곳을 찾아가며 거기에 자리하고 있는 유물, 유적들을 안내하고 해설한 것이어서 주로 건축, 조각, 역사, 인물을 다루었고 회화, 서예, 도자기, 공예 등에 대한 이야기가 들어갈 여백이 없었다. 이 점이 항상 마음 한쪽에 걸렸는데 독자들로부터 박물관에 있는 유물들을 해설하는 글도 써달라는 요구를 적지 아니 받았다. 그래서 집필한 것이 《국보순례》이고 그 속편으로 《명작순례》도 펴냈다.

한국미술사의 대표적인 유물들을 찾아가는 답사기, 순례기가 이어지면서 나는 독자들에게 미를 보는 눈, 예술작품을 감상하는 방법에 대해서 이야기해 주면 좋겠다는 생각이 들었다. 그래서 '안목'이라는 주제로 쓴 것이 이 책이다.

안목은 꼭 미를 보는 눈에만 국한하는 말이 아니고 세상을 보는 눈 모두에 해당한다. 그래도 안목의 본령은 역시 예술을 보는 눈이다. 이런 관점에서 쓴 서양의 명저로는 케네스 클라크의 《명화를 보는 눈Looking at pictures》과 존 버거의 《어떻게 볼 것인가Ways of seeing》 등이 있는데 나는 그런 이론적인 해설보다는 우리나라의 훌륭한 역대 안목들이 미를 어떻게 보았고 그 안목을 어떻게 실천했는가를 소개하는 방법을 취했다. 논리적, 사변적 전개가 아니라 실사구시의 길을 택한 것이다.

이 책은 네 개의 장으로 구성되었다. 첫째 장에서는 장르별로 역대의 대안목들이 미를 갈파한 탁견들을 소개하였고, 둘째 장에서는 뛰어난 안목을 소유한 미술 애호가들의 수집 이야기를 통해 안목의 구체적 실천 사례를 이야기하였다.

그리고 셋째, 넷째 장은 나의 안목과 관계된 글이다. 셋째 장 '회고전 순례'는 지난 한 해 동안 있었던 대가들의 탄신과 서거에 맞추어 열린 회고전을 리뷰하는 형식으로 쓴 것이다. 넷째 장은 대규모 기획전에 부친 전문적 평론들이다. 여기서도 학술적인 데 얽매이지 않고 작가론, 미술비평, 미술사적 증언 등 사안에 따라 다른 시각에서 나의 안목과 생각을 전개하였다.

이리하여 마침내 《안목》을 출간하게 되니 기왕의 《국보순례》, 《명작순례》와 함께 '유홍준의 미를 보는 눈' 시리즈도 완간을 보게 되었다.

책을 펴내며

이 책을 쓰는 데는 꼬박 1년이 걸렸다. 길다면 긴 기간이지만 나로서는 상당히 빨리 썼다는 느낌이 있다. 글쓰기에 집중해야만 하는 계기가 있었기 때문이다. 글이라는 것이 묘해서 틈틈이 써두어 책을 내기는 쉽지 않다. 마감에 쫓기는 강제성이 있어야 생산력이 높다. 마침 《경향신문》이 창간 70주년을 맞이하면서 특별기획으로 나의 글을 연재하고 싶다는 요청이 있어 평소 생각했던 '안목'을 주제로 1년간 기고하였다. 그것이 이 책 첫째, 둘째 장의 뼈대가 되었다. 이를 생각하면 달마다 원고를 독촉한 박구재 문화에디터의 제왕절개 수술로 이 책이 나온 셈이다. 힘들었지만 고맙기만 하다.

셋째, 넷째 장은 지난 한 해 동안 있었던 대가들의 회고전과 대규모 기획전 때 혹은 전시회 도록의 서문으로, 혹은 신문에 리뷰로 기고한 글을 이 책의 체제에 맞추어 개고한 것이다. 신문에 기고한 글은 대폭 늘려 다시 썼고, 도록에 실었던 글은 많이 다듬었다. 이 역시 전시회 개막이라는 마감 날짜가 나의 글을 재촉한 것이다. 이 글들을 쓰면서 나는 비록 대학 강단에선 정년퇴직하였지만 평론의 현장에선 여전히 현역으로 대중과 교감하며 미를 논하고 있다는 생각이 들어 내심 기꺼운 기분이 들기도 했다.

이번 책 역시 눌와에서 나왔다. 김효형 대표와 편집실의 김선미, 김지수 님이 열과 성을 다해 이렇게 참한 책으로 나오게 되었다. 그리고 《안목》, 《국보순

례》,《명작순례》세 권을 '유홍준의 미를 보는 눈'이라는 틀에 담아주어 나로서
도 무언가를 완결했다는 뿌듯함을 느낀다.

　이번 책도 내가 소장으로 있는 명지대학교 미술사연구소의 박효정, 김혜
정 연구원의 자료 검색에 큰 힘을 입었고 도판 정리와 원판 구입, 게재 허가 등
귀찮고 힘든 일을 맡아주어 나는 글을 쓰는 것 이외엔 신경 쓸 일이 없었다. 주
변의 이런 도움이 없었다면 이 책은 사산되었을지도 모른다. 고마운 마음 그지
없다. 그리고 무엇보다도 저자의 안목에 대한 신뢰를 버리지 않고 이런 책을 쓰
도록 독려해준 독자 분들께 감사한다.

　부디 안목을 높이는 즐거운 독서가 되기를 진심으로 바란다.

2017년 1월

유홍준

차례

안목 :
미를 보는 눈

미를 보는 눈,
세상을 보는 눈

안목, 미를 보는 눈

'미美를 보는 눈'을 우리는 '안목眼目'이라고 한다. 안목이 높다는 것은 미적 가치를 감별하는 눈이 뛰어남을 말한다. 안목에 높낮이가 있는 것은 미와 예술의 세계가 그만큼 다양하고 복잡하기 때문이다. 보통 예술적 형식의 틀을 갖춘 작품을 두고서는 안목의 차이가 잘 드러나지 않는다. 그러나 기존 형식에서 벗어나 시대를 앞서가는 파격적인 작품 앞에서는 안목의 차이가 완연히 드러난다.

서양 근대미술사에서 쿠르베의 리얼리즘, 마네의 인상파, 반 고흐가 푸대접을 받은 것은 아직 세상의 안목이 작가의 뜻을 따라잡지 못했기 때문이었다. 그러나 후대는 물론이고 당대에도 그 예술을 알아보는 귀재들이 있어 그들 덕분에 예술적 재평가와 복권이 이루어진다.

영조 때 문인화가인 능호관凌壺觀 이인상李麟祥, 1710-1760의 그림과 글씨는 모두가 너무도 파격적이어서 안목이 낮은 사람의 눈에는 얼른 들어오지 않는다. 그의 그림은 대상을 소략하게 묘사하여 기교가 잘 드러나지 않고, 먹을 묽게 사용하여 얼핏 보면 싱겁다는 인상까지 준다.

그러나 안목이 높은 사람은 오히려 그 스스럼없는 필치 속에 담긴 고담한 아름다움에 깊이 빠져든다. 한껏 잘 그린 태態를 내는 직업 화가들은 도저히 따라올 수 없는 고상한 문기文氣가 있다며 더 높이 평가한다. 작품의 이런 예술적 가치를 밝히는 것은 미술사가의 몫이라고 하겠지만 일반 감상가 중에서도 안목이 높은 이는 실수 없이 그 미감을 읽어낸다. 능호관과 동시대를 살았던 김재로

이인상, 설송도
18세기 전반, 종이에 수묵,
117.2×52.6cm,
국립중앙박물관 소장

이인상, **남간추색도** 18세기 전반, 종이에 담채, 24.6×63.0cm, 국립중앙박물관 소장

金在魯, 1682-1759라는 문인은 그의 서화에 대해 이렇게 말했다.

세상에는 능호관의 그림과 글씨를 좋아하는 사람이 있는가 하면 싫어하는 사
람이 있다. 좋아하는 사람은 기奇해서 좋다고 하고, 싫어하는 사람은 허虛해서
싫다고 한다. 그러나 능호관을 우리가 귀하게 여기는 바는 참됨[眞]에 있다. 능
호관의 매력은 기름진[濃] 데 있는 것이 아니라 담담한[淡] 데 있으며, 익은[熟] 맛
에 있는 것이 아니라 신선한[生] 맛에 있다. 오직 아는 자만이 알리라.

불계공졸의 경지

파격적이고 독창적인 예술로 말할 것 같으면 추사秋史 김정희金正喜, 1786-1856를
능가할 예술가가 없다. 거의 앵포르멜 수준이다. 오늘날 추사의 글씨에 대하여
감히 잘 썼느니 못 썼느니 공졸工拙을 말하는 이는 없지만 추사 당년에 모두가
그렇게 공감했던 것은 아니다. 그의 개성적인 서체를 법도를 벗어난 괴기 취미
로 보는 시각도 적지 않았다. 추사는 어떤 이에게 보낸 편지에서 이렇게 말했다.

근자에 들으니 제 글씨가 세상 사람의 눈에 크게 괴怪하게 보인다고들 하는데

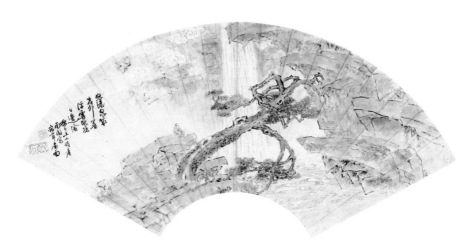

이인상, 송하관폭도 18세기 전반, 종이에 담채, 23.8×63.2cm, 국립중앙박물관 소장

혹 이 글씨를 괴하다고 헐뜯지나 않을지 모르겠소. 요구해온 서체는 본시 일정한 법칙이 없고 붓이 팔목을 따라 변하여 괴怪와 기氣가 섞여 나와서 이것이 요즘 글씨체[今體]인지 옛날 글씨체[古體]인지 나 역시 알지 못하며, 보는 사람들이 비웃건 꾸지람하건 그것은 그들에게 달린 것이외다. 해명해서 조롱을 면할 수도 없거니와, 괴하지 않으면 글씨가 되지 않는 걸 어떡하나요.

자신의 개성을 알아주지 못하는 세상에 대한 추사의 하소연이 애절하다. 그래도 당대의 안목들은 추사 예술의 진가를 잘 알고 적극적으로 옹호하였다. 동시대 문인인 유최진柳最鎭, 1791-1869은 추사를 두둔하여 이렇게 말했다.

추사의 글씨에 대하여 잘 알지 못하는 자들은 괴기한 글씨라 할 것이요, 알긴 알아도 대충 아는 자들은 황홀하여 그 실마리를 종잡을 수 없을 것이다. 원래 글씨의 묘妙를 참으로 깨달은 서예가란 법도를 떠나지 않으면서 또한 법도에 구속받지 않는 법이다.

이것이 추사체의 본질이자 매력이다. 법도를 떠나지 않으면서 법도에 구

김정희, 계산무진 19세기 중엽, 종이에 묵서, 62.5×165.5cm, 간송미술관 소장

속받지 않는 글씨, 잘되고 못됨을 따진다는 것조차 불가능한 '불계공졸不計工拙'
의 글씨, 나중에는 예술의 법칙이 아니라 자연의 오묘하고도 차원 높은 조화로
움에로 돌아가는 경지의 글씨이다. 추사가 이런 경지에 다다르는 과정에 대해
서는 뛰어난 안목을 가진 또 한 사람이었던 환재瓛齋 박규수朴珪壽, 1807-1877가
정곡을 찌른 글이 있다.

추사의 글씨는 어려서부터 늙을 때까지 그 서법이 여러 차례 바뀌었다. 어렸
을 적에는 오직 동기창董其昌, 1555-1636 체에 뜻을 두었고, 젊어서 연경燕京, 북경을
다녀온 후에는 당시 중국에서 유행하던 옹방강翁方綱, 1733-1818을 좇아 노닐면
서 열심히 그의 글씨를 본받았다. 그래서 이 무렵 추사의 글씨는 너무 기름지
고 획이 두껍고 골기骨氣가 적었다는 흠이 있었다. … 그러나 소식蘇軾, 1037-1101,
구양순歐陽詢, 557-641 등 역대 명필들을 열심히 공부하고 익히면서 대가들의 신
수神髓를 체득하게 되었고, 만년에 제주도 귀양살이로 바다를 건너갔다 돌아온
다음부터는 마침내 남에게 구속받고 본뜨는 경향이 다시는 없고 여러 대가의
장점을 모아서 스스로 일법一法을 이루었으니, 신神이 오는 듯, 기氣가 오는 듯,
바다의 조수가 밀려오는 듯하였다. … 그래서 내가 후생 소년들에게 함부로 추
사체를 흉내 내지 말라고 한 것이다.

김정희, 화법유장강만리
19세기 중엽,
종이에 묵서,
각 129,3×30,8cm,
간송미술관 소장

박규수 초상 19세기 후반, 종이에 채색, 90.0×37.3cm, 실학박물관 소장

이것이 추사체는 귀양살이 이후에 완성되었다는 설의 모태다. 나는 박규수의 이 글을 읽으면서 무릎을 치며 감동하였다. 흔히 위대한 예술가를 말할 때면 그의 천재성을 앞세우곤 한다. 그러나 박규수는 젊은 시절 추사의 결함까지 말하고 있다. 그리고 추사의 개성적인 서체는 고전 속으로 깊이 들어가 익힌 다음에 이룩한 것, 즉 옛것으로 들어가 새것으로 나온 '입고출신入古出新'이기 때문에 법도를 떠나지 않으면서 법도에 구속받지 않을 수 있었다는 것이다. 그래서 추사를 배우려면 그의 글씨체를 모방하지 말고 그런 수련과 연찬을 배우라고 한 것이다. 박규수의 이런 예술론의 행간에는 인생론까지 서려 있다.

박규수는 미를 보는 안목이 이처럼 높았다. 뿐만 아니라 그는 세상을 보는 안목도 뛰어났다. 본래 안목이란 예술에만 국한되는 것이 아니다. 안목의 사전적 정의는 '사물이나 현상을 보고 분별하는 식견'이다. 역사를 보는 안목, 경제 동향을 읽어내는 안목, 정치의 방향을 제시하는 안목, 무엇보다도 중요한 사람을 알아보는 안목 등 모든 분야에 해당된다.

높고, 깊고, 넓은 안목

박규수는 19세기 후반, 서세동점西勢東漸의 어지러운 시대를 온몸으로 살았던 분이다. 연암燕巖 박지원朴趾源, 1737-1805의 손자로 1862년 임술농민봉기 때는 백성을 무마하는 안핵사로 진주에 파견되었다. 그곳의 상황을 살펴본 후에는 지금 농민들이 들고 일어난 것은 단순히 이 지역 수령들의 잘못 때문만이 아니라

전정田政, 군정軍政, 환곡還穀 등 사회 전반의 문제 때문이라는 보고서를 조정에 올렸다. 이것이 오늘날 우리가 역사책에서 진주민란은 삼정三政의 문란 때문에 일어났다고 배우고 있는 대목이다.

박규수에게는 이처럼 세상의 추이를 보는 안목도 있었다. 그는 말년엔 조국의 장래를 위하여 가회동 집에서 김옥균, 서광범, 홍영식 등 젊은 양반 자제들을 불러 모아 개화사상을 가르칠 정도로 안목이 원대했다. 지금 시대에는 찾아보기 힘든 대안목大眼目이었다. 그래서 한 번은 이 시기 역사를 전공하는 내 친구인 안병욱 교수에게 그의 안목에 대해 말을 건넨 적이 있다.

"안 교수, 박규수는 안목이 대단히 높았던 것 같아."

그러자 그는 잠시 머뭇거리더니 이렇게 대답했다.

"아니야, 박규수의 안목은 깊었어."

이에 우리는 안목이 높으냐, 깊으냐를 놓고 한참 논쟁을 하였다. 이때 마침 역사학자 이이화 선생을 만나게 되어 누가 옳으냐고 물었다. 그러자 당신의 대답은 또 달랐다.

"둘 다 틀렸어. 박규수의 안목은 넓었어."

확실히 박규수의 안목은 보기에 따라 높고, 깊고, 넓었다. 그런데 가만히 생각해보니 같은 안목이라도 분야마다 그 뉘앙스는 조금 다른 것 같다. 예술을 보는 안목은 높아야 하고, 역사를 보는 안목은 깊어야 하고, 현실정치·경제·사회를 보는 안목은 넓어야 하고, 미래를 보는 안목은 멀어야 한다는 생각이 든다. 우리 사회 각 분야에 굴지의 안목들이 버티고 있어야 역사가 올바로 잡히고, 정치가 원만히 돌아가고, 경제가 잘 굴러가고, 문화와 예술이 꽃핀다고 감히 말할 수 있다.

당대에 안목 높은 이가 없다면 그것은 시대의 비극이다. 천하의 명작도 묻혀버린다. 많은 예술 작품이 작가의 사후에야 높이 평가받은 것은 당대에 이를 알아보는 대안목이 없었기 때문이다.

미를 보는 눈이든 세상을 보는 눈이든 당대의 대안목을 기리는 뜻이 여기에 있다. ◇

안목: 미를 보는 눈

검이불루 화이불치

우리 고건축의 아름다움

유럽을 여행할 때 가장 먼저 눈에 들어오는 것은 장대한 석조 건축물들이다. 그리스 로마의 신전, 중세의 고딕 성당, 근세 귀족들의 저택에 이르기까지 한결같이 잘생기고 오랜 연륜을 갖고 있는 것에 부러움을 느끼며 우리에게 그런 건축 문화가 없음을 아쉬워하는 이들이 많다. 그러나 이 점에 대해 절대로 문화적 열등감을 가질 필요가 없다.

우리나라에 그런 석조 건축물이 없는 것은 서양처럼 건축 자재로 적합한 연질의 대리석이 적기 때문이다. 이 점은 중국과 일본도 마찬가지이다. 반면에 동양엔 서양에 없는 위대한 목조 건축의 전통이 있다. 그리고 우리 고건축에는 서양 그리고 중국과 일본에서는 볼 수 없는 또 다른 미학이 있다.

2015년 말, 삼성미술관 리움이 개관 50주년을 맞아 특별 기획한 〈한국건축 예찬-땅의 깨달음〉전은 우리 전통 건축의 아름다움을 여실히 보여주었다. 이 전시회는 우리나라의 대표적인 건축 열 곳을 궁궐 건축종묘, 창덕궁, 수원화성, 사찰 건축해인사, 불국사, 통도사, 선암사, 양반 건축도산서원, 소쇄원, 양동마을으로 나누어 주명덕, 배병우, 구본창, 김재경, 서헌강, 김도균 등 사진 작가들의 사진 작품과 함께 고건축 관련 회화와 지도, 거기에다 건축 모형, 최신 IT기술을 활용한 디지털 돋보기 등을 곁들여 옛사람들의 건축에 대한 안목을 집약적으로 보여주었다.

전시회를 보고는 새삼 우리 고건축들이 어쩌면 하나같이 자연환경과 이렇게 잘 어울릴 수 있을까 하는 깨달음과 함께 감동을 받았다. 새삼스런 얘기지만

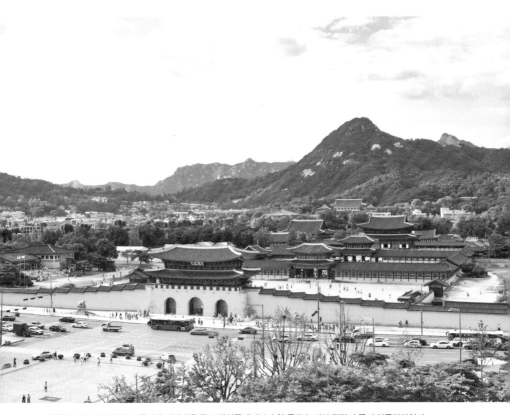

경복궁 뒤로 북악산을, 오른편에 인왕산을 두고 광화문에서부터 한 줄로 늘어선 전각과 문이 위풍당당하다.

안목: 미를 보는 눈

건축의 중요한 요소를 순서대로 꼽자면 첫째는 자리앉음새[location], 둘째는 기능에 맞는 규모[scale], 셋째는 모양새[design]이다. 그런데 건축을 보면서 규모와 모양새만 생각하고 이보다 더 중요한 자리앉음새를 생각하지 않는다면 그것은 건물[building]만 보고 건축[architecture]은 보지 않은 셈이다.

우리 조상들은 궁궐이든 사찰이든 민간 건축이든 자리앉음새에 아주 민감하였다. 경복궁景福宮은 북악산과 인왕산이 있다는 전제하에 지어졌고, 도산서원陶山書院은 낙동강 강변 아늑한 곳에 자리 잡았고, 부석사浮石寺는 백두대간 산자락을 널리 조망할 수 있는 바로 그 자리에 무량수전無量壽殿을 앉혔다.

우리 전통건축에서는 건축의 자리앉음새, 즉 건물을 어떻게 앉히느냐를 두고 좌향坐向이라고 했는데 전통적으로 풍수風水의 자연 원리에 입각하였다. 우리나라 풍수의 기본 골격을 마련한 분은 전설적인 스님 도선대사道詵大師, 827-898이다. 도선대사의 가르침은 참으로 위대하여 고려, 조선 그리고 오늘에 이르기까지 지대한 영향을 주고 있다. 그 좋은 예로 《고려사高麗史》 충렬왕 3년1277조의 다음과 같은 기사를 들 수 있다.

삼가 도선 스님의 가르침을 자세히 살피건대 '산이 드물면 높은 누각을 짓고 산이 많으면 낮은 집을 지으라' 하였습니다. 산이 많은 것은 양陽이 되고 산이 적으면 음陰이 되며 높은 누각은 양이 되고 낮은 집은 음이 됩니다. 우리나라에는 산이 많으니 만약 집을 높게 짓는다면 반드시 땅의 기운을 손상시킬 것입니다. 그 때문에 태조 이래로 대궐 안에 집을 높게 짓지 않을 뿐만 아니라 민가에 이르기까지 이것을 완전히 금지했습니다. 지금 듣건대 조성도감造成都監에서는 원나라의 건축 규모를 인용하여 몇 층이나 되는 누각과 다층집을 짓는다고 하니 이것은 도선의 말을 그대로 좇지 않은 것이요, 태조의 제도를 준수하지 않는 것입니다. 하늘은 강剛하고 땅은 유柔한 덕이 갖추어지지 못하면 … 장차 무슨 불의의 재앙이 있을 것이니 삼가야 하지 않겠습니까.

흔히 우리 건축을 두고 스케일이 작은 것을 결함으로 말하곤 하는데 사실 이는 스케일의 문제가 아니라 자연과의 어울림에서 나온 결과인 것이다.

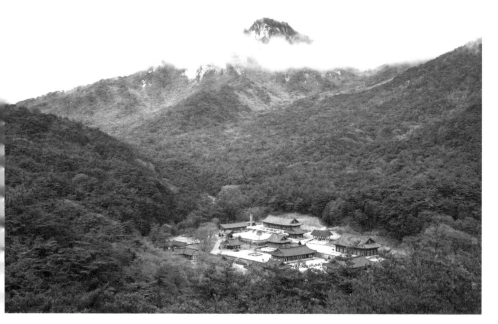

봉암사 지증대사가 세운 봉암사 뒤로는 신령스러운 희양산이 우뚝 솟아 있다.

봉암사의 창건 과정

건축에서 자연과의 어울림이란 말은 얼핏 들으면 겸손하라는 뜻으로만 생각하기 쉽다. 그러나 겸손하지만 비굴해서는 안 되고, 당당하지만 거만해서는 안 된다는 인생의 가르침은 건축에도 그대로 통한다.

하대 신라에 지증대사智證大師, 824-882가 구산선문九山禪門의 하나인 문경 봉암사鳳巖寺를 창건할 때 이야기다. 당시 덕망 높은 스님으로 세상의 존경을 한 몸에 받고 있던 지증대사에게 하루는 문경에 사는 심충이라는 사람이 찾아와서 "제가 농사짓고 남은 땅이 희양산 한복판 봉암용곡鳳巖龍谷에 있는데 주위 경관이 기이하여 사람의 눈을 끄니 선찰禪刹을 세우시기 바랍니다"라고 하였다. 이에 지증대사는 그를 따라 희양산으로 향했다.

희양산은 오늘날에도 일없인 발길이 닿지 않는 오지 중의 오지로 문경새재에서 속리산 쪽으로 흐르는 백두대간 줄기에 우뚝 솟은 기이하고 신령스러운

화강암 골산이다. 최치원崔致遠, 857-?의 표현을 빌리자면 "갑옷을 입은 무사가 말을 타고 앞으로 나오는 형상"이다. 지증대사는 희양산으로 가서 나무꾼이 다 니는 길을 따라 지팡이를 짚고 들어가 산중 계곡의 지세를 살피고는 탄식하여 말하기를 "여기가 절이 되지 않으면 도적의 소굴이 될 것이다"라고 했다. 이리 하여 879년, 지증대사는 불사를 일으켜 절을 세우게 되었다.

그런데 절이 완성되어갈수록 고민이 생겼다. 아무리 법당을 장하게 지어 도 희양산 산세에 눌려 절대자를 모신 법당의 위용이 드러나지 않는 것이었다. 고민 끝에 지증은 건물 기와추녀를 날카로운 사각뿔 모양으로 추켜올리고 불상 도 석불이나 목불이 아니라 철불 두 구를 주조하여 앉힘으로써 비로소 그 지세 를 눌렀다고 한다. 최치원은 지증대사의 비문을 쓰면서 이 일이 대사께서 생전 에 하신 여섯 가지 현명한 일 중 세 번째에 해당한다고 했다.

인각사의 무무당

건축에서 자연과의 어울림 다음으로 중요한 것은 건물의 유기적인 배치인데 우 리 고건축은 여기서도 뛰어난 인문정신을 발현하였다. 풍산 병산서원屛山書院에 는 서애西涯 류성룡柳成龍, 1542-1607의 선비정신이 들어 있고, 경주 안강의 독락 당獨樂堂은 회재晦齋 이언적李彦迪, 1491-1553이 성리학적 원리에 입각하여 지은 것이고, 안동 내앞[川前]의 의성김씨 종택宗宅은 학봉鶴峰 김성일金誠一, 1538-1593 의 안목이 구현된 건축이다. 옛 선비들이 건축에 안목이 높았음을 말해주는 구 체적인 예가 목은牧隱 이색李穡, 1328-1396이 군위 인각사麟角寺의 무무당無無堂에 부친 글이다. 목은은 인각사 스님의 청탁을 받아 무무당의 낙성을 축하하면서 이렇게 말했다.

인각사의 가람 배치를 볼 때 대체로 불전佛殿은 높은 곳에 있고 마당 가운데 탑 이 있으며 왼쪽에 강당이 있고 오른쪽에 살림채가 있는데 왼쪽 건물은 가깝고 오른쪽 건물은 멀어 건물 배치가 대칭을 이루지 못했는데 이제 무무당을 선방 옆에 세워 좌우 균형을 맞추게 되었다. … 그러나 여전히 기존의 선방이 치우 쳐 있다는 점을 면키 어려우니 역시 조금 옆으로 옮겨야 절의 모양과 제도가

위_**도산서원** 단정한 도산서당 너머로 퇴계 사후 증축된 도산서원은 우리 건축의 단순함과 복잡함을 함께 간직하고 있다.
아래_**병산서원 만대루** 많은 사람을 수용하고도 남을 누마루에 앉으면 낙동강과 주변 병산이 한눈에 들어온다.

안목: 미를 보는 눈

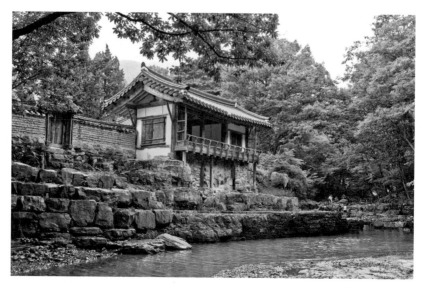

독락당 계정 세 칸의 작은 별당이나 그 아래로 맑은 개울과 너른 바위, 푸른 숲이 펼쳐진다.

완벽해지겠으니 지금 못 하더라도 뒷사람들이 바로잡을 수 있기를 바란다.

애초에 내가 목은의 이 무무당 기문記文을 주목한 것은 그 이름의 속뜻이 궁금해서였는데 의외로 이런 건축비평이 들어 있어 놀랍고 반가웠다. 그러나 정작 그 뜻에 대해서는 언급하지 않아 아쉬웠다. 없을 '무無' 자 두 개를 겹쳐 쓰면 '없고 없다'는 뜻도 되지만 '없는 게 없다'는 뜻도 된다. 어느 것일까? 목은은 "무무당의 뜻은 거기 사는 분들이 더 잘 알 것이기에 나는 말하지 않는다"라고 했다. 그래서 나는 이것이 항시 의문으로 남아 있던 중 돌아가신 전 조계종 총무원장 지관 스님께 여쭤보았더니 이렇게 대답하였다.

"없고 없는 것이 없는 게 없는 겁니다."

궁궐 건축의 미학

어느 나라 어느 시대건 궁궐이란 임금이 기거하는 공간으로 그 시대 문화적 역량을 대표한다. 궁궐 건축에는 사찰이나 민가에서 따라올 수 없는 장엄함과 화

의성김씨 종택 다른 종가와 달리 안쪽 깊숙이 사랑채가 있으면서도 안채와 편하게 이어지는 구조로 지어졌다.

려함이 있다. 왜 그런 것일까? 정조는 〈경희궁지慶熙宮誌〉에 이렇게 쓴 바 있다.

> 대체로 궁궐이란 임금이 거처하면서 정치를 보는 곳이다. 사방에서 우러러 바
> 라보고 신하와 백성이 둘러 향하는 곳이므로 부득불 그 제도를 장엄하게 하여
> 존엄함을 보이는 곳이며 그 이름을 아름답게 하여 경계하고 송축하는 뜻을 부
> 치는 것이다. 절대로 그 거처를 호사스럽게 하고 외관을 화려하게 하기 위한
> 것이 아니다.

그리고 조선 건국의 이데올로기를 제시한 삼봉三峰 정도전鄭道傳, 1342-1398
은《조선경국전朝鮮經國典》에서 궁궐 건축에 대해 다음과 같이 말했다.

> 궁궐의 제도는 사치하면 반드시 백성을 수고롭게 하고 재정을 손상시키는 지
> 경에 이르게 될 것이고, 누추하면 조정에 대한 존엄을 보여줄 수가 없게 될 것
> 이다. 검소하면서도 누추한 데 이르지 않고, 화려하면서도 사치스러운 데 이르

안목: 미를 보는 눈

창덕궁 선정전 임금이 신하들과 만나 정치를 논하는 편전이다. 그리 크지는 않으나 주변에 회랑을 두르고 청기와를 얹어 존엄함을 드러냈다.

지 않도록 하는 것이 아름다운 것이다.

정도전이 말한 이 건축 정신은 일찍이 김부식金富軾, 1075-1151이 《삼국사기三國史記》 〈백제본기百濟本紀〉 온조왕 15년기원전 4 조에서 백제의 궁궐 건축에 대해 한 말을 그대로 이어받은 것이다.

작신궁실 검이불루 화이불치作新宮室 儉而不陋 華而不侈

'새 궁궐을 지었는데 검소하지만 누추하지 않았고, 화려하지만 사치스럽지 않았다'는 뜻이다. 사실상 이 "검이불루 화이불치"는 백제의 미학이고 조선왕조의 미학이며 한국인의 미학이다. 이 아름다운 미학은 궁궐 건축에 국한되지 않는다. 조선시대 선비문화를 상징하는 사랑방 가구를 설명하는 데 "검이불루"보다 더 적절한 말이 없으며, 규방문화를 상징하는 여인네의 장신구를 설명하는 데 "화이불치"보다 더 좋은 표현이 없다. 모름지기 오늘날에도 계속 계승

창덕궁 기오헌 단청도 없이 북향한 작은 집으로 궁궐의 건물이라기보다는 선비의 조촐한 사랑채처럼 소박하다.

발전시켜 우리의 일상 속에서 간직해야 할 소중한 한국인의 미학이다.

지난 세밑이었다. 명절 때만 되면 목욕탕에 갔던 추억이 떠올라 아랫동네
에 있는 사우나에 가다가 큰길가에 있는 미장원 앞에서 이렇게 쓰여 있는 입간
판을 발견했다.

최고의 미용실. 미 카사.
儉而不陋: 검소하지만 누추하지 않고,
華而不侈: 화려하지만 사치스럽지 않다.

놀랍고도 기쁜 마음이 그지없었다. 이제는 미장원까지 이렇게 "검이불루
화이불치"의 미학에 동의할진대 우리 시대 건축들은 어떤지 잠시 반성하게 된
다. 면면히 이어온 이 아름다운 전통을 이어받은 건축이 많이 세워져야 먼 훗날
후손들이 '그네들의 문화유산 답사기'에서 우리 시대의 삶을 존경하고 그리워
할 것이 아닌가. ◇

안목: 미를 보는 눈

불상
절대자의 이미지

한일 국보 반가사유상의 1,400년 만의 만남

불상을 보는 눈

한국조각사뿐만 아니라 동양조각사의 주류는 불상이다. 불상은 분명 예배의 대상으로 제작된 종교적 산물이지만 인간의 모습으로 표현된 부처의 모습은 언제나 다르게 나타났다. 사람들이 생각하는 부처의 이미지가 그때마다 달랐기 때문이다.

고개를 내밀고 미소를 머금은 부여 군수리 석조여래좌상보물 329호에는 절대자의 친절함이 드러나지만, 높은 좌대 위에 올라앉아 정면정관하고 있는 8세기 통일신라 불상들에는 절대자의 권위가 강조되어 있다. 지방에서 제작된 9세기 하대 신라 철불들은 힘이 넘쳐 호족의 초상을 연상케 하며, 고려시대의 불상들 중에는 '은진미륵'이라 불리는 논산 관촉사 석조미륵보살입상보물 218호처럼 민속신앙과 결합하여 마치 장승 같은 괴력의 소유자로 나타나는 것들도 있다. 그리고 조선시대 폐불 정책 속에서도 명맥을 이어간 조선시대 불상에는 조용한 선비의 이미지가 은연 중 반영되어 있다.

그렇게 1,500여 년을 두고 끊임없이 제작된 우리나라 불상 중 최고의 명작은 단연코 석굴암국보 24호 본존불이다. 석굴암은 구조 전체가 불교 교리의 조형적 구현이며, 본존불은 절대자의 근엄함과 자비로움이 서려 있는 이상적인 인간상의 이미지를 완벽하게 보여주고 있다.

또 꼽을 만한 명작은 국보 78호와 국보 83호로 지정된 두 금동반가사유상이다. 83호가 이상적이고 보편적인 이미지라면 78호는 보다 한국적인 이미지가

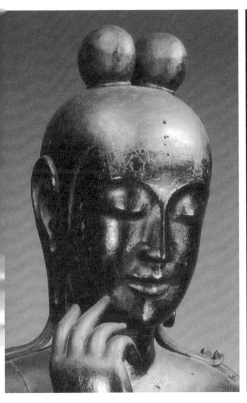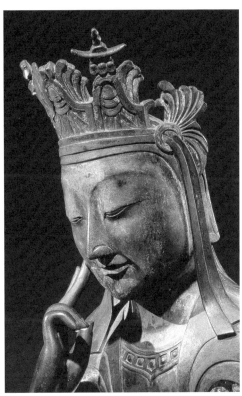

왼쪽_일본 중궁사 목조반가사유상
오른쪽_국보 78호 금동반가사유상

안목: 미를 보는 눈

강하다. 이 두 불상 덕분에 우리는 7세기 삼국시대 끝자락의 문화가 얼마나 세련되었는가를 당당히 자랑할 수 있다. 4세기 말에 처음 불교가 우리나라에 들어온 직후의 불상들은 중국에서 전래된 불상을 서툴게 모방하는 수준이어서 5세기에 제작된 것으로 추정되는 서울 뚝섬 출토 불상, 부여 신리 출토 불상 등은 간신히 형태만 불상일 뿐이었다.

그러다 교리에 대한 이해가 깊어지고 불교문화가 융성하면서 비로소 중국과 다른 한국화한 불상이 나타나기 시작했다. 그리고 마침내는 청동을 다루는 기법으로나 미륵보살상의 표현이라는 형식의 구현으로나 금동반가사유상이 종교적 세련미의 극치를 보여준다.

반가사유상의 일본 전래

이렇게 발전한 삼국시대 불상은 이웃나라 일본으로 그대로 전해졌다. 많은 불상이 일본으로 전래되었고 불사佛師라 불리는 많은 불교 미술가들이 일본으로 건너가 절을 짓고 불화를 그리고 불상을 제작하였다. 일본미술사에서는 삼국시대 한반도로부터 도래한 불교미술을 '도래渡來 양식'이라고 부른다. 그 도래 양식의 불상 중 가장 대표적인 것이 일본의 국보로 지정된 광륭사廣隆寺, 고류지 목조반가사유상이다.

광륭사 목조반가사유상은 우리나라 국보 83호 금동반가사유상과 너무도 유사하여 그 유래를 두고 한반도에서 만들어 보내준 것이라는 설과 일본에 건너간 도래 불사가 제작한 것이라는 두 학설이 팽팽히 대립하고 있다. 그러나 이는 문화사적 교류의 문제일 뿐 불상 자체의 종교적, 예술적 가치에 대해서는 어느 누구도 부인하지 못하는 희대의 명작이다. 명작은 보는 사람을 그 유래와 관계없이 자체의 종교적 의의와 예술적 가치로 인도한다.

이 불상의 아름다움과 신비로운 미소에 대해서는 많은 사람들이 무수한 찬사를 보냈다. 그중 가장 감동적인 것은 제2차 세계대전이 끝난 직후 일본을 방문한 실존주의 철학자 카를 야스퍼스Karl Theodor Jaspers, 1883-1969가 한 고백조의 말로, 일본의 철학자이자 평론가인 시노하라 세이에이篠原正瑛, 1912-2001의 《패전의 피안에 남긴 것들》에 다음과 같이 실려 있다.

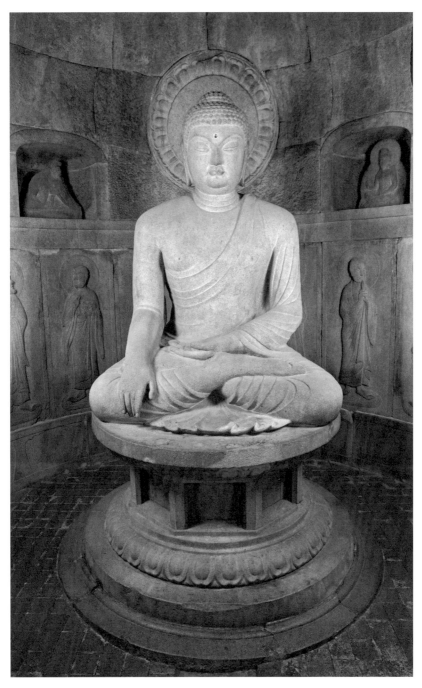

석굴암 본존불 통일신라 774년, 높이 508.4cm

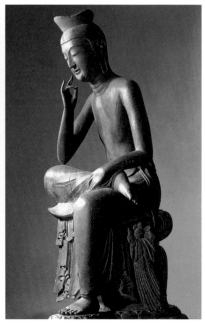

왼쪽_**국보 83호 금동반가사유상** 삼국 7세기 전반, 높이 93.5cm, 국보 83호, 국립중앙박물관 소장
오른쪽_**일본 광륭사 목조반가사유상** 일본 7세기, 높이 84.2cm, 일본 광륭사 소장

나는 지금까지 철학자로서 인간 존재의 최고로 완성된 모습을 표현한 여러 형태의 신상神像들을 접해왔습니다. 고대 그리스의 신상, 로마의 뛰어난 조각, 기독교적 사랑을 표현한 조각들도 보았습니다. 그러나 이러한 조각들에는 어딘지 인간적인 감정의 자취가 남아 있어 절대자만이 보여주는 모습은 아니었습니다. 그런데 지금 나는 이 미륵상에서 인간 존재의 가장 정화되고, 가장 원만하고, 가장 영원한 모습을 보고 있습니다. 나는 철학자로 살아오면서 이 불상만큼 인간 실존의 진실로 평화로운 모습을 본 적이 없습니다.

광륭사 목조반가사유상 이후 6세기부터 7세기까지 이어진 일본의 아스카 [飛鳥]·하쿠호[白鳳]시대에는 많은 반가사유상이 제작되면서 도래 불상의 일본화가 이루어져 어느 시점에선가는 도래 양식과 결별하게 된다. 이런 역사적 유래

때문에 많은 미술사가와 박물관 관계자들은 우리 금동반가사유상과 일본 목조 반가사유상이 한자리에서 만나는 특별전이 있기를 기대해왔다. 그리고 '2015년 한일국교정상화 50주년'을 기념하는 특별전으로 두 반가사유상의 만남이 추진 되어 하나의 작은 결실을 맺게 되었다.

한일 국보 반가사유상의 만남

2015년 10월, 국립중앙박물관에서 열린 〈한일 국보 반가사유상의 만남〉 특별전 의 시작은 지금으로부터 13년 전으로 거슬러 올라간다. 2004년, 당시 국립중앙 박물관은 경복궁 시대를 마감하고 용산 시대를 맞이하기 위해 소장 유물 약 10 만 점을 한창 이사하는 중이었다. 무진동 5톤 트럭 약 500대 분량을 무장한 호 송원을 대동하고 앞뒤에서 경찰이 경호하며 옮기는 8개월간의 대이동이었다.

이 기간 중인 7월부터 10월까지 국립중앙박물관은 구관지금의 국립고궁박물관 에 국보 78호와 국보 83호 금동반가사유상 두 점만을 3개월간 전시하였다. 전 시실 넓은 홀을 어두운 분위기로 만들고 높은 천장에서 두 불상에 스포트라이 트를 비추는 아주 대담한 전시였다. 그 고요의 공간에 감돌던 두 반가사유상의 거룩함을 나는 지금도 잊지 못한다.

그해 10월, 서울에선 국제박물관협의회가 3년마다 개최하는 총회가 열렸 다. 그때 열린 심포지움에서 당시 국립중앙박물관 학예연구실장이던 이영훈 현 관장은 이 전시를 소개하면서 한국의 국보 83호와 일본 국보 1호인 광륭사의 목 조반가사유상이 만난다면 양국 간의 긴밀한 문화 교류를 상징하는 기념비적 전 시가 될 것이라고 말한 바 있다.

〈한일 국보 반가사유상의 만남〉은 그렇게 시작되었다. 이후 몇 차례 시도 가 있었고 마침내 2012년에는 '2015년 한일국교정상화 50주년'을 기념하는 특 별전으로 두 반가사유상의 만남을 추진하기로 양국 국립박물관이 합의하였다. 그러나 일본 국립박물관의 입장과는 달리 유물의 소장처인 광륭사 측에서 출 품을 승낙하지 않았다. 이 불상이 사찰 밖으로 나간 적이 없다는 것이었다. 일본 국립박물관은 영향력을 총동원하며 설득에 나섰지만 광륭사 측의 고집을 꺾지 못했다.

이에 차선책으로 국보 78호 금동반가사유상과 중궁사中宮寺, 주구지 목조반가사유상과의 만남을 추진하게 되었다. 이 두 반가사유상의 만남은 또 다른 관점에서 큰 의의를 지닌다. 앞서 거론한 국보 83호 금동반가사유상과 광륭사 목조반가사유상이 이상적인 인간상으로서 절대자의 이미지에 가깝다면 국보 78호 금동반가사유상과 중궁사 목조반가사유상은 현세적인 이미지가 강하다. 천상의 미륵이 현세에 나타난 것만 같은 모습으로 각기 한국인, 일본인의 모습을 보여주고 있다. 일본의 불상은 이를 경계로 하여 일본 양식으로 넘어가게 된다. 중궁사 목조반가사유상 역시 해외 전시에 출품된 예가 없었지만 모리 요시로 전 총리를 비롯한 각계 인사들의 간청을 사찰 측에서 받아들여 성사된 것이었다.

중궁사는 법륭사法隆寺, 호류지 바로 곁에 있는 사찰로 성덕태자聖德太子, 쇼토쿠태자, ?-622가 발원한 7대 사찰 중 유일한 비구니 사찰이다. 이 절에는 622년에 성덕태자가 죽자 그의 부인이 극락세계에 있을 남편을 상상하며 제작한 천수국만다라자수휘장[天壽國曼茶羅繡帳]이 있는 것으로 유명하다. 이 자수의 뒷면에는 고구려의 화가 가서일加西溢이 밑그림을 그렸다는 명문이 들어 있어 고대 한일 간의 문화적 교류를 증언하고 있다.

중궁사 목조반가사유상의 아름다움

중궁사의 반가사유상은 높이 약 168센티미터의 등신대 흑칠목조상으로 평화로운 미소에 윤기 나는 검은 피부가 아름답기로 유명하다. 100여 년 전, 일본 근대 철학자이자 문필가인 와쓰지 데쓰로和辻哲郎, 1889-1960는 《고사순례古寺巡礼》에서 이 불상을 한없이 예찬하였다.

저 피부의 검은 광택은 실로 불가사의한 것이다. 이 불상이 나무이면서 청동으로 제작한 것처럼 강한 인상을 주는 것은 저 맑은 광택 때문이리라. 이 광택이 미묘한 살집과 몸체의 요철을 아주 예민하게 살려주고 있다. 이로 인해 얼굴의 표정이 섬세하고 부드럽게 나타난다. 지그시 감은 저 눈에 사무치도록 아름다운 사랑의 눈물이 실제로 빛나는 듯 보인다.

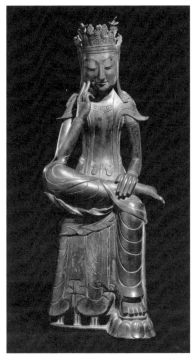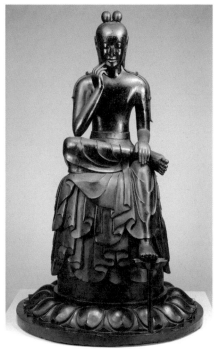

왼쪽_**국보 78호 금동반가사유상** 신라 6세기 후반, 높이 80cm, 국보 78호, 국립중앙박물관 소장
오른쪽_**일본 중궁사 목조반가사유상** 일본 7세기, 높이 167.6cm, 일본 중궁사 소장

　　그러면서 와쓰지는 이 목조반가사유상에 이르러 일본의 불상 조각은 비로소 한반도에서 건너온 도래 양식을 벗어나 7세기 후반 하쿠호시대의 '정묘한 사실성'으로 나아갔다고 말했다. 그러나 내가 보기에는 아직 한반도 불상의 영향이 역력히 남아 있는 7세기 전반 아스카시대의 불상이다.

　　와쓰지는 시종일관 일본이 불교문화를 독창적으로 만들어가는 과정을 강조하기 위해 그 출발을 아잔타 석굴 벽화로 잡고 어느 시점에서나 일본적인 정서를 강조하고 또 강조했다. 그래서 도래 양식의 전형인 법륭사의 백제관음百濟觀音에서도 일본화되어 가는 징후를 잡아내려고 했고, 미국의 미술사가 어니스트 페놀로사가 법륭사의 구세관음救世觀音을 '조선풍'이라고 한 것에 대해 '틀렸다'고 했다. 일본의 혼을 찾아가는 그의 시각에선 그렇게 보였던 것이다.

안목: 미를 보는 눈

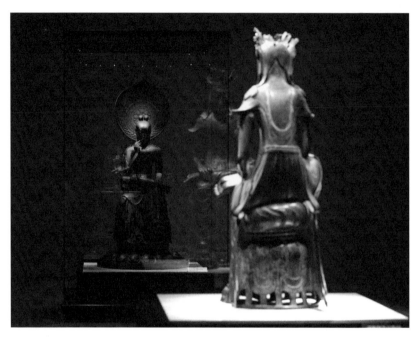

한일 국보 반가사유상의 만남 서울의 국립중앙박물관에서 열린 전시에서 두 불상이 고요히 마주 보고 있다.

그러나 한국인인 내 입장에서 보면 와쓰지가 '틀렸다'. 법륭사와 중궁사를 지나 '하쿠호시대의 귀공자'라 불리는 흥복사興福寺, 고후쿠지 유물관 소장 산전사 山田寺, 야마다데라 출토 불두佛頭로 넘어가면 사실감에 충만한 일본 불상의 진면목을 볼 수 있게 된다. 그러나 아직은 아니다.

중궁사의 반가사유상은 마지막 도래 양식 불상이다. 이 반가사유상 이후 일본 불상이 변해가는 모습을 떠올린다면 와쓰지의 견해가 '맞다'. 그러나 이 불상의 조형적 연원을 생각하면 내 견해가 맞을 것이다. 일본인의 눈에는 그 이후가 내다보였고 한국인인 내 눈에는 그 뿌리가 먼저 다가오는 것이다. 그래서 일본 속의 한국 문화를 찾아가는 나의 법륭사 답사는 언제나 중궁사 목조반가사유상까지 이어지곤 했다.

그런데 유물의 장소성이라는 것이 묘하여 일본에 가서 볼 때는 그 양식의 연원이 먼저 떠올랐는데 국립중앙박물관에서 만나니 불상 자체의 진실로 아름

답고 거룩한 이미지가 다가와 와쓰지의 찬사에 공감하게 되었다.

> 우리들은 넋을 잃고 바라볼 뿐이다. 마음속 깊이 차분하게 고요히 묻어두었던 눈물이 흘러내리는 듯한 기분이다. 여기에는 자애와 비애의 잔이 철철 넘쳐흐르고 있다. 진실로 지순한 아름다움으로, 또 아름답다는 말만으로는 이루 다 표현할 수 없는 신성한 아름다움이다.

그런 중궁사 목조반가사유상이 모국이나 다름없는 한반도에 와서 그의 조상인 우리 국보 78호 금동반가사유상과 마주하고 있는 것을 보자니 한일 고대 문화의 교류가 재현된 것만 같은 감회가 일어났다.

이 특별전도 2004년과 마찬가지로 어두운 공간에 두 불상만을 전시하였다. 높이가 거의 배나 차이 나기 때문에 국보 78호가 왜소해 보이지 않도록 10미터 거리에서 마주 보도록 배치하였다. 평소엔 절대로 볼 수 없는 불상의 뒷모습까지 볼 수 있었다. 목조 불상의 보존을 위해 조도를 한껏 낮추었고, 전시장엔 무거운 침묵이 흘렀다. 이 고요의 공간에 감도는 신성한 신비감에 나는 오래도록 거기를 떠나지 못했다.

이 전시는 양국 국립박물관에서 3주씩 전시하기로 약속되어 2016년 5월 24일부터 6월 12일까지 서울 국립중앙박물관에서 열린 뒤, 일본으로 건너가 6월 21일부터 7월 10일까지 도쿄국립박물관에서 〈미소의 부처-두 반가사유상〉이라는 이름으로 개최되었다. 일왕도 이 전시회를 다녀갔다고 한다.

1,400년 전에 한일 양국에서 따로 제작한 반가사유상이 한자리에서 만나 친연성을 보여주며 그 옛날의 긴밀하고 평화롭던 한일 관계를 증언하는 뜻깊은 특별전이었다. ◇

세밀해서 가히 귀하다 하겠다

청자를 사랑한 고려 문인들

"문화를 창조하는 것은 생산자이지만, 문화를 창달하는 것은 소비자이다."

이 명제는 아무리 뛰어난 예술품이 태어난다 해도 세상이 이를 알아보지 못하면 묻혀버리고 만다는 명구로, 예술 작품이든 상품이든 똑같이 해당된다. 고려청자의 예술적 성취는 분명 고려 도공의 뛰어난 솜씨에서 나온 것임이 틀림없지만, 그 아름다움이 높이 고양될 수 있었던 것은 이를 아끼고 사랑했던 고려인들의 안목 덕분이기도 하다. 고려인의 청자 사랑은 당대의 대안목이었던 이규보李奎報, 1168-1241가 동자 모양 청자연적에 부친 시에 잘 나타나 있다.

저 청의靑衣동자	幺麼一靑童
고운 살결 옥과 같구나	緻玉作肌理
무릎 굽힌 모습은 공손하고	曲膝貌甚恭
이목구비는 청수하네	分明眉目鼻
종일토록 게으름 없이	竟日無倦容
물병 들고 벼룻물 공급하네	提瓶供滴水
…	
네가 내 옆에 있어준 뒤로는	自汝在傍邊
내 벼루엔 물이 마르지 않았단다	使我硯日泚
네 은혜 무엇으로 갚을 건가	何以報爾恩

청자동녀모양연적
고려, 높이 11.1cm,
일본 오사카시립동양도자미술관 소장

청자복숭아모양연적
고려, 높이 8.7cm, 보물 1025호,
삼성미술관 리움 소장

안목: 미를 보는 눈

잘 간직하여 깨트리는 일 없게 하겠노라　慎持無碎棄

얼마나 사랑스러웠으면 이렇게 노래했을까. 그러나 공부하고 글 쓰는 일이 직업이었던 옛 문인이라고 해서 언제나 정숙하고 진지할 수만은 없었을 것이다. 풍류를 즐기는 데 이골이 난 선비도 있었을 것이 분명한데, 그런 서생이 사용했음직한 고려청자 연적이 하나 있다.

삼성미술관 리움이 소장한 청자복숭아모양연적보물 1025호은 사랑스러움을 넘어 색태色態 넘치는 명품으로 이름 높다. 흔히 그림 속 복숭아는 곤륜산히말라야산맥에서 나오는 반도蟠桃로 장수를 상징한다고들 하는데, 실제로는 사랑의 이미지인 경우가 많다. 본래 복숭아의 열매와 꽃에는 색기가 완연하여 에로 영화를 '도색桃色 영화'라고도 부른다.

이 연적의 복숭아 형태는 여인의 봉긋한 젖가슴을 닮았고 뒤태의 둥글게 갈라진 선은 여지없이 여인의 엉덩이를 연상케 한다. 거기에다 때깔은 '굴욕 없는 꿀피부'이고 맵시 있게 살짝 벌린 주구와 방긋 웃는 듯한 꽃봉오리는 애교 만점이다. 책상머리에 앉아 공부한답시고 이런 복숭아연적을 손에 쥐고 만지작거렸을 주인은 필시 난봉기를 감추지 못하는 날라리 학자였으리라. 그러나 이런 애교 있는 별격의 예술품이 있다는 것은 고려 사회가 결코 경직된 사회가 아니었음을 보여주는 증거이기도 하다.

고려청자의 가장 큰 주제는 차와 술이다. 그래서 고려청자의 주류는 다완과 찻주전자 그리고 술병과 술단지인 매병이다. 다완에는 다도에 맞는 고요하고 맑고 정숙한 분위기가 있다. 반면에 술은 감성적 해방이 허용되기 때문에 술병과 매병에는 풍류와 낭만의 서정이 넘친다. 때로는 술에 관한 명시를 새겨 넣어 취흥을 돋우기도 했는데 이런 시명詩銘 청자는 중국과 일본에는 없어 우리 도자사의 전매특허와도 같다. 이백의 음주시를 비롯하여 왕유, 백거이 등 당나라의 명시를 즐겨 새겨 넣었는데 고려 문사의 시를 새긴 표주박 모양 술병도 있다.

금꽃을 아로새긴 푸르고 아름다운 이 술병　細鏤金花碧玉壺
분명코 호사로운 집안의 기쁨이었으리　豪家應是喜提壺

왼쪽_**청자상감시문표주박모양술병** 고려, 높이 39.3cm, 국립중앙박물관 소장
오른쪽_**청자상감시문매병** 고려, 높이 28cm, 보물 1389호, 삼성미술관 리움 소장

멋을 아는 집안에서는 청자 술병과 술잔을 마련하고 손님을 맞이했던 모양이다. 그래서 이규보는 이렇게 노래했다.

청자로 술잔을 구워내	陶出綠甕杯
열에서 우수한 것 하나를 골랐으니	揀選十取一
선명하게 푸른 옥빛이 나는구나	瑩然碧玉光
몇 번이나 연기 속에 파묻혔기에	幾被靑煤沒
영롱하기는 수정처럼 맑고	玲瓏肖水精
단단하기는 돌과 맞먹는단 말인가	堅硬敵山骨
이제 알겠네 술잔 만든 솜씨	迺知埏埴功
…	
주인이 좋은 술 있으면	主人有美酒
너 때문에 자주 초청하는구나	爲爾頻呼出

안목: 미를 보는 눈

선화봉사고려도경 중국 송 1167년, 25.0×15.5cm, 대만 국립고궁박물원 소장

송나라 사신 서긍의 고려청자 예찬

그런데 고려시대 문인들은 술 마시기 바빠서 그랬는지 정작 고려청자의 아름다
움에 대한 미술사적 증언은 남기지 않았다. 확실히 생산보다 소비에 더 마음을
많이 쓴 것 같다. 고려청자가 국제적, 역사적 평가를 받게 된 것은 1123년에 송
나라 휘종의 사신으로 개경에 온 서긍徐兢, 1091-1153이라는 대안목이 펴낸《선화
봉사고려도경宣和奉使高麗圖經》덕분이다. '선화宣和'는 휘종의 연호이고, 그림을
곁들인 책이기 때문에 '도경圖經'이라고 했다.

서긍은 진실로 뛰어난 안목을 갖고 있는 이였다. 그는 개경에 머문 한 달
동안 보고 느낀 바를 아주 세밀하게 기록하였다. 어느 집 잔치에 갔더니 실내 장
식이 어떻게 되어 있고, 잔칫상에 나온 그릇은 어떻게 생겼다고 정확히 기록하
였다. 그는 눈썰미가 귀신같아서 나전으로 장식한 말안장을 보고는 "극정교 세
밀가귀極精巧 細密可貴", 즉 '극히 정교하고 세밀해서 가히 귀하다고 할 만하다'는
명언을 남겼다.

그리고 고려 궁궐의 대문부터 회경전會慶殿에 이르는 모든 건물의 배치를
발걸음을 옮길 때마다 기록했는데 그 정확함이 아주 놀랍다. 만월대滿月臺라 불
리는 고려 궁궐 자리를 몇 해 전에 문화재청에서 남북문화교류 사업으로 발굴
해보니 주춧돌이 서긍의 기록과 꼭 일치했다고 한다.

서긍은 귀국 후 개경에서 본 바를 고려의 건국, 성읍, 궁전, 인물, 사찰, 풍속, 그릇 등 300여 항목으로 자세히 설명하고 그림까지 덧붙여 이듬해에 휘종에게 바쳤다. 고려인들이 어떻게 살았는가를 이 책보다 더 잘 말해주는 기록은 없다.

휘종은 크게 기뻐하며 서긍에게 높은 벼슬을 내려주었다. 그러나 2년 뒤인 1126년 금나라가 송나라 황실을 유린했을 때 이 책은 소실되었다. 다행히 서긍의 집에 있던 부본副本은 살아남아 서긍의 조카가 이 책을 1167

청자백조모양주전자 고려, 높이 21.4cm,
미국 시카고미술관 소장

년에 간행했다. 아쉽게도 그림 부분은 망실되고 말았으나, 중국인들과 후대 조선의 학자들은 이 책을 통해 고려의 높은 문화를 알 수 있었다.

특히 《선화봉사고려도경》은 고려청자의 수준을 잘 알려준다. '도준陶樽'이라는 항목에서 서긍은 "도자기의 빛깔이 푸른 것을 고려인은 비색翡色이라고 부르는데, 근래에 와서 제작 솜씨가 공교해졌고 빛깔도 더욱 아름다워졌다"고 했다. '고려비색高麗翡色'이라는 말은 이렇게 전해지게 된 것이다.

서긍은 이어서 고려비색은 대개 월주越州 고비색古秘色이나 여주汝州 신요기新窯器와 유사하다고 했다. 월주 고비색이란 처음으로 청자를 구워낸 월주요越州窯의 초기 청자를 말하는 것이고, 여주 신요기란 휘종 시절의 새 관요官窯로 중국청자에서 최고봉이었으니 고려청자가 최고 수준에 올라와 있었다는 증언인 셈이다. 그리하여 12세기 송나라의 태평노인太平老人이 종이, 먹, 벼루, 차 등 각 분야에서 최고의 명품을 꼽을 때 청자는 송나라 월주요, 용천요龍泉窯를 제쳐두고 "고려비색 천하제일"이라고 하기에 이르렀던 것이다.

서긍은 고려비색 중 연꽃 받침 위에 사자가 쭈그리고 앉아 있는 청자향로인 '산예출향狻猊出香'이 가장 빼어나게 정교하다고 했다. 실제로 국립중앙박물

안목: 미를 보는 눈

청자사자장식뚜껑향로
고려, 높이 21.2cm, 국보 60호,
국립중앙박물관 소장

청자양각연꽃모양향로
고려, 높이 15.2cm,
국립중앙박물관 소장

관에는 비록 뚜껑은 없지만 서긍이 보았다는 것과 비슷한 청자양각연꽃모양향로가 있는데 오늘날 보아도 상찬을 금할 수 없다.

그러나 고려 말기에 들어와서는 청자의 생산과 소비 모두가 쇠퇴일로에 들어가더니 급기야 조선왕조로 들어서면서 분청사기와 백자에게 그 자리를 내어주고 고려비색이라는 말조차 까맣게 잊히게 되었다.

추사와 다산의 인연 속 고려청자

망각 속의 고려청자가 다시 세상에 알려지게 된 것은 18세기 들어와서의 일이다. 성호星湖 이익李瀷, 1681-1763은 서긍의 《선화봉사고려도경》을 읽고 비로소 고려청자의 존재를 알게 되었다고 했고, 자하紫霞 신위申緯, 1769-1847는 자신의 애장품 중 하나로 '고려비색 자기'를 노래하면서 서긍 덕분에 알게 됐다고 했다. 그리고 추사 김정희도 고려청자의 가치를 알고 있었다. 그는 "최고가는 붓은 산호珊瑚 필가筆架에 걸어두고, 제일가는 꽃은 비취병에 꽂아두네"라는 멋진 서예 작품을 남길 정도였다.

1827년, 추사 김정희 43세, 다산茶山 정약용丁若鏞, 1762-1836 66세 때 이야기다. 추사는 평안도관찰사로 부임한 부친을 뵈러 평양에 왔다가 중국에서 돌아오는 사신이 선물로 가져온 수선화 한 포기를 얻게 되자 이를 정성스레 화분에 심어 남양주 여유당與猶堂에 있던 다산에게 보냈다. 이에 다산은 감격하여 시를 한 수 짓고 제목은 "늦가을에 추사가 평양에서 수선화 한 포기를 부쳐왔는데 그 화분은 고려 옛 그릇[高麗古器]"이라고 했다.

신선의 풍채나 도사의 골격 같은 수선화를 仙風道骨水仙花
…
추사가 지금 대동강가 관아에서 옮겨왔다오 秋史今移浿水衙
외딴 마을 동떨어진 골짝에서는 보기 드문 것인지라 窮村絶峽少所見
…
어린 손자는 보자마자 억센 부추잎 비슷하다고 하는데 稚孫初擬薤勁拔
어린 여종은 도리어 일찍 싹튼 마늘싹이라며 놀라네 小婢翻驚蒜早芽

청자양각연꽃넝쿨무늬화분 고려 12세기, 높이 15cm, 호림박물관 소장

추사가 다산을 얼마나 지극히 존경하였고, 또 고려청자를 얼마나 사랑하였는가를 감동적으로 보여주는 조선 지성사의 명장면이다.

고려청자의 허망한 마지막

그러나 일반인들은 여전히 고려청자에 대해 아는 바가 없었다. 이상하게 들릴지 모르지만 지금 우리가 보고 있는 고려청자는 대부분 고려 고분에서 출토된, 정확히는 도굴된 것이다. 고려 사람들은 죽은 사람이 저승에서 사용할 수저, 거울, 도장 등과 함께 청자 다완·주전자·향로·꽃병·술병·연적 등을 부장품으로 넣어주었다. 그 장례 풍습 덕에 고려청자가 훗날 민족의 위대한 문화유산으로 되살아날 줄은 미처 몰랐을 것이다.

무덤 속의 고려청자가 세상에 다시 모습을 드러낸 것은 19세기 말 개항 이후 일본, 미국, 유럽 등의 제국주의자들이 한국의 민속 자료를 수집하면서부터이다. 그들은 대포를 앞세우기 전부터 민속학자, 지리학자, 고고학자, 식물학자를 보내 식민지로 삼을 지역의 실상을 조사하곤 했다. 그러는 사이 개성과 강화도의 고려 고분들이 대낮에 도굴되었다. 우리는 아무 영문도 모르는 사이에 일본, 미국, 유럽으로 국보급 고려청자들이 무더기로 실려나갔던 것이다.

청자양각연꽃잎무늬대접 고려 12세기, 높이 8.2cm, 국립중앙박물관 소장

1905년 초대 통감으로 온 이토 히로부미伊藤博文, 1841-1909는 최고의 장물 아비였다. 그는 고급 청자를 마구 사들여 메이지[明治] 일왕과 일본 귀족들에게 선물하였다. 그 숫자가 수천 점에 이른다. 그런 이토가 어느 날 고종에게 고려청 자를 보여주자 고종이 "이 푸른 그릇은 어디서 만든 것이오?"라고 물었단다. 이에 이토가 "이 나라의 고려시대 것입니다"라고 대답하자 고종은 고개를 저으며 이렇게 말했다고 한다.

"이런 물건은 이 나라에는 없는 것이오."

이 허망한 말이 결국 고려청자에 대한 조선의 마지막 기록이다. ◇

5 / 백자
달항아리 예찬

한국미의
영원한 아이콘

아트와 크래프트

서양미술사에 익숙한 이가 한국미술사, 나아가서는 동양미술사를 보면서 의아하게 또는 신기하게 생각하는 것 중 하나는 도자기가 당당히 미술사의 한 장르로 자리 잡고 있다는 점이다. 서양미술사의 관점에서 본다면 도자기는 아트art가 아니라 크래프트craft다. 즉, 예술이 아니라 공예. 쓰임새가 목적인 실용의 소산이므로 뛰어난 기교와 디자인이 중요할 뿐 예술적 개성이나 작가정신이 발현될 여지가 없어 예술과 다르다는 것이다.

여기에 서양미술사와 동양미술사의 관점의 차이가 크게 드러난다. 우선 서양미술사에서는 도자기의 연륜이 깊지 않다. 물론 고대 그리스의 도기가 유명하지만 그것은 주로 거기에 그려진 그림에 주목하는 것이지 동양미술사에서 도자기의 미학을 다루는 것과는 다르다. 그리고 서양에서 본격적으로 생산한 자기는 18세기 초 독일의 마이센자기가 처음이니 그 역사가 300여 년밖에 안 된다.

이에 반하여 동양도자사는 아주 오래다. 중국의 경우 신석기시대 도기는 고고학의 영역으로 치더라도 한나라 회도灰陶부터 치면 2,000년, 4세기 월주요의 초기 청자부터 헤아리면 1,600년이 된다. 우리나라도 원삼국시대 도기부터 보면 2,000년, 고려청자부터 헤아리면 1,000년의 도자기 역사를 갖고 있다. 일본의 경우는 17세기부터 본격적으로 자기를 생산하면서 동양도자사에 합류하였지만 그 이전에 죠몬[繩文]토기라는 훌륭한 토기 문화가 있었고, 가야도기를

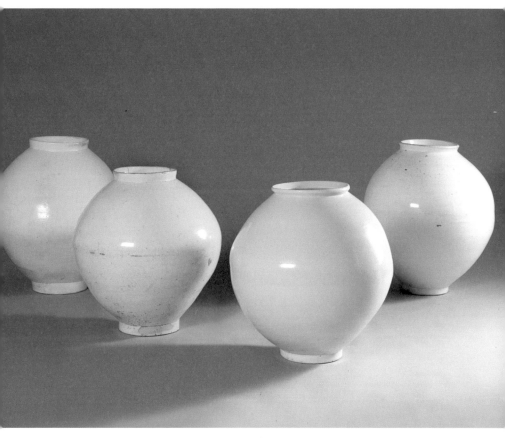

백자 달항아리 특유의 둥그스름한 곡선이 자아내는 비정형의 미감이 사람들을 매혹시킨다.

안목: 미를 보는 눈

이어받은 스에키[須惠器]토기부터 치면 1,500년 도기의 역사가 있다. 도자기의 생산과 역사가 서양과는 사뭇 다른 것이다.

그리고 서양미술사에서는 도자기는 작가의 이름이 드러나지 않는 익명성匿名性 때문에 작가적 창의력과 개성이 개입되지 않는다며 예술이 아닌 공예로 보기도 하지만, 동양미술사에서는 그 익명성이 예술적 가치를 낮춘다고 보지 않는다. 개인이 아니라 시대 혹은 민족의 미감이 들어 있는 집단적 개성으로 생각하는 것이다. 독일의 미술사가 하인리히 뵐플린Heinrich Wölfflin, 1864-1945은 양식사로서의 미술사를 추구하며 시대 양식의 흐름에 입각한 '인명 없는 미술사'를 궁극적인 목표로 삼았는데 도자사야말로 원천적으로 '인명 없는 미술사'의 전형이 될 수 있다.

서양미술사에서는 미적 범주에 대한 순수주의가 철저하여 미적인 것 이외의 개입을 잘 허락하지 않는다. 이에 반해 동양미술사에서는 미적 범주가 아주 복합적이어서 미적인 것 이외의 요소가 아름다움을 지배하기도 한다. 회화에서 기교와는 상관없는 문기文氣를 추구하는 것, 글씨에서 인품을 찾는 것 같은 미적 개념이 서양미술사에는 없다.

동양에서는 공예에서도 미美와 용用이 분리되지 않았다. 작가정신의 고양을 의식하지 않는 집단적 개성을 용인할 뿐만 아니라, 그쪽이 오히려 개인의 예술적 성취를 넘어 무심한 경지에서 이루는 더 높은 차원의 미학일 수 있다는 미적 관념이 있다. 서양의 논리학으로는 설명할 수 없지만 동양의 도가道家 사상에서는 충분히 용인되는 그런 미적 경지이다.

그래서 미술 애호가들은 마음이 어지러울 때는 투철한 작가정신으로 감성을 긴장하게 하는 회화보다는 무심한 도자기를 감상하면서 훨씬 더 정서적으로 위안을 받는다고 고백하기도 한다.

도자기는 우리에게 아무 말도 하지 않는다. 그러나 우리는 도자기를 보면서 잘생겼다, 멋지다, 아름답다, 우아하다, 품위 있다, 귀엽다, 앙증맞다, 호방하다, 당당하다, 듬직하다, 수수하다, 소박하다 등등 여러 감정을 본 대로, 그리고 느낀 대로 말한다. 그런 미적 향유와 미적 태도를 통해 우리의 정서는 순화되고 치유된다.

도자기에 서린 시대 미감

도자기의 아름다움을 보는 눈은 예나 지금이나 세 가지 관점으로 압축된다. 하나는 기형器形이 주는 형태미이다. 둘째는 빛깔이다. 셋째는 문양이다. 이것은 조선 전기 백자, 18세기 금사리 백자, 19세기 분원 백자 세 유형을 비교하여 살펴보면 금방 이해할 수 있다.

기형의 경우 똑같은 항아리라도 조선 전기 백자는 어깨가 풍만하고 굽이 대마디 형태의 죽절굽이거나 허리에서 내려오는 선이 급격히 멈추어 당당하고 듬직한 느낌을 준다. 금사리 백자는 달항아리로 대표되듯 넉넉하면서도 이지적이다. 이에 반해 분원 백자는 구연부가 높이 솟아 있고 굽이 높직하여 안정감 있으면서 편안하다.

빛깔의 경우 조선 전기 백자는 설雪백색으로 대단히 높은 기품이 느껴진다. 이에 반해 금사리 백자는 유乳백색으로 부드러우면서 문기를 담고 있고, 분원 백자는 푸르름을 머금은 청백색이기 때문에 풍요로움이 서려 있다.

문양으로 보면 조선 전기 백자에는 세한삼우歲寒三友인 송죽매松竹梅가 유행하였고 금사리 백자에는 들국화 같은 청초한 추초문秋草紋이 많이 그려졌으며 분원 백자 시절에는 화려한 모란꽃을 그린 모란항아리가 유행했다.

이를 종합해서 세 시기 백자의 멋을 요약하면 조선 전기 백자에는 귀貴티가 있고, 금사리 백자에는 문기文氣가 있고, 분원 백자에는 부富티가 있다. 그리고 이것이 각 시대마다 갖가지 서정을 담아내면서 보는 사람으로 하여금 감정이입을 하게 한다. 이것이 도자기를 감상하는 즐거움이다.

근대적인 학문으로서의 미술사에 도자기가 주요 장르로 편입된 것은 근대에 들어와서의 일이고, 조선시대에 백자는 하나의 용기였을 따름이다. 그러나 그 용기를 용도에 맞게 만들면서 거기에 서정을 넣는 것은 도공의 역량이었고, 자신의 취향에 맞추어 좋은 도자기를 구해 사용하는 것은 소비자의 미적 선택이었다. 도자기가 기형, 빛깔, 문양만으로 그 서정을 나타내지 못할 경우엔 시문詩文을 곁들이기도 했다.

도자기에 시와 글을 새겨 넣은 경우가 중국이나 일본 도자기에는 드물지만 조선백자에는 자주 있어 이것이 우리나라 도자기의 중요한 특징 중 하나로

꼽힌다. 그 점에서 조선백자를 사용한 사대부, 즉 소비자들은 아주 낭만적이었다고 할 수 있다. 예를 들어 16세기의 청화백자 중에는 이런 시가 새겨진 술잔받침이 있다.

올해로 들어서니 술병이 도진다	年來酒病侵
술을 끊었는데 병은 어째서 깊어진단 말인가	禁酒病何深
끊으면 병이 사라질 줄 알았거늘	禁則知無病
시름만 느니 끊을 수가 없구나	愁多不忍禁

같은 시기에 만들어진 청화백자 중에는 "망우대忘憂臺"라는 글이 새겨진 술잔받침이 있다. 한 떨기 국화꽃이 그려진 술잔받침의 한가운데에 글이 쓰여 있어 그 위에 놓인 술잔을 들면 "망우대", 즉 '근심을 잊어버리는 받침대'라는 뜻의 글이 드러나도록 디자인된 것이다. 이런 식으로 도자기의 문양과 시에는 그 시대의 서정이 서려 있다.

한편 도자기에는 민족적 정서도 은연중에 반영되어 있다. 한중일 동양 3국 도자기의 민족적 특성을 말한 것으로는 야나기 무네요시柳宗悅, 1889-1961가 감성적으로 분류한 것이 압권이다. 그는 조형의 3요소는 선, 색, 형태인데 중국은 형태미가 강하고, 일본은 색채가 밝고, 한국은 선이 아름답다고 했다. 이어서 그는 중국 도자기의 형태미는 완벽함을 보여주고, 일본 도자기의 색채미는 깔끔함을 추구하는데 한국 도자기의 선은 부드러운 곡선미를 자랑한다고 했다.

그래서 중국 도자기는 저 높이 선반에 올려놓고 보고 싶고, 일본 도자기는 옆에 놓고 사용하고 싶어지고, 한국 도자기는 어루만져보고 싶게 한다는 것이다. 그 따뜻한 친숙감과 사랑스러운 정겨움이 조선백자의 특질이다.

백자 달항아리 예찬

그 많은 조선백자 중 대표적인 유물 하나를 꼽자면 아무래도 18세기 전반 영조 시대 금사리가마에서 만들어진 백자대호白磁大壺, 즉 달항아리를 꼽지 않을 수 없다. 높이 한 자 반약 45센티미터 이상 되는 달항아리는 현재 약 스무 점이 전하고

위_**백자시문술잔받침** 16세기 전반, 지름 16.5cm, 개인 소장
아래_**백자청화망우대잔받침** 16세기, 지름 16cm, 보물 1057호, 삼성미술관 리움 소장

안목: 미를 보는 눈

있고 그중 일곱 점이 국보나 보물로 지정되어 있는데, 불가사의한 매력으로 우리를 매료시킨다.

본래 동력이 발명되기 이전의 발로 차는 수동식 물레로는 이처럼 큰 둥근 항아리를 만드는 것이 원칙적으로 불가능하다. 그러나 달덩이 같은 둥근 항아리를 만들고 싶은 도공의 예술혼은 커다란 왕사발 두 개를 이어 붙여 달항아리로 만들어내었다. 때문에 달항아리는 기하학적인 원에서는 느낄 수 없는 둥그스름한 볼륨감을 갖고 있다. 그 비정형의 둥근 선이 어진 맛을 느끼게 하며 더 큰 미감을 준다.

혜곡兮谷 최순우崔淳雨, 1916-1984는 달항아리를 보면 잘생긴 부잣집 맏며느리를 보는 듯한 흐뭇함이 있다 하며 여러 편의 예찬을 글로 남겼다.

한국의 흰 빛깔과 공예 미술에 표현된 둥근 맛은 한국적인 조형미의 특이한 체질의 하나이다. 따라서 한국의 폭넓은 흰빛의 세계와 형언하기 힘든 부정형의 원이 그려주는 무심한 아름다움을 모르고서 한국미의 본바탕을 체득했다고 말할 수 없을 것이다. 더구나 조선시대 백자 항아리들에 표현된 원의 어진 맛은 그 흰 바탕색과 아울러 너무나 욕심이 없고 너무나 순정적이어서 마치 인간이 지닌 가식 없는 어진 마음의 본바탕을 보는 듯한 느낌이다.

회화사가 전공인 이동주도 금사리가마의 유백색 달항아리에서 조선 선비의 지성과 서민의 질박한 정서가 절묘하게 결합되었다고 감상을 말했다. 달항아리는 이처럼 보는 이에 따라 미감이 마냥 확대된다. 그 불가사의한 미감에 심취한 백자광은 아주 많다. 그중 대표적인 분이 수화樹話 김환기金煥基, 1913-1974이다. 수화는 일찍이 다음과 같이 달항아리를 예찬했다.

내 뜰에는 한 아름 되는 백자 항아리가 놓여 있다. 보는 각도에 따라 꽃나무를 배경으로 삼는 수도 있고, 하늘을 배경으로 삼은 때도 있다. 몸이 둥근 데다 굽이 아가리보다 좁기 때문에 놓여 있는 것 같지가 않고 공중에 둥실 떠 있는 것 같다. 희고 맑은 살에 구름이 떠가기도 하고 그늘이 지기도 하며 시시각각 태양의 농

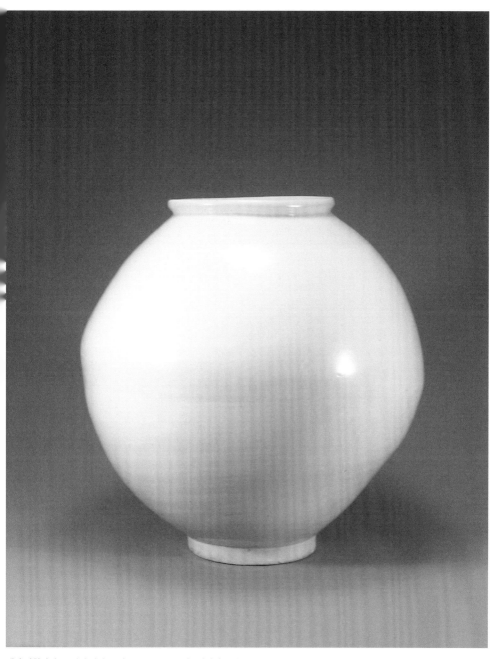

백자 달항아리 18세기 전반, 높이 45cm, 국보 310호, 남화진 소장

안목: 미를 보는 눈

김환기, 항아리와 매화가지 1958년, 캔버스에 유채, 58×80cm, 개인 소장 ⓒ (재)환기재단·환기미술관

도에 따라 항아리가 미묘한 변화를 창조한다. 칠야漆夜 삼경三更에도 뜰에 항아리가 흡수하는 월광으로 인해 온통 달이 꽉 차 있는 것 같기도 하다. 억수로 쏟아지는 빗속에서도 항아리는 더욱 싱싱해지고 이슬에 젖은 청백자 살결에는 그대로 무지개가 서린다.

어쩌면 사람이 이러한 백자 항아리를 만들었을꼬…. 한 아름 되는 항아리를 보고 있으면 촉감이 동한다. 싸늘한 사기로되 따사로운 김이 오른다. 사람이 어떻게 흙에다가 체온을 넣었을까.

미술사가인 삼불三佛 김원용金元龍, 1922-1993은 우리 미술사의 역대 명작들을 해설하는 글을 신문에 연재하면서 백자대호에 이르러서는 설명 대신 다음과 같은 아주 진솔한 시로 대신했다.

조선백자의 미美는

이론理論을 초월한 백의白衣의 미美

이것은 그저 느껴야 하며

느껴서 모르면 아예 말을 마시오

원圓은 둥글지 않고, 면面은 고르지 않으나

물레를 돌리다 보니 그리 되었고

바닥이 좀 뒤뚱거리나 뭘 좀 괴어놓으면

넘어지지야 않을 게 아니오

조선백자에는 허식虛飾이 없고

산수와 같은 자연이 있기에

보고 있으면 백운白雲이 날고

듣고 있으면 종달새 우오

이것은 그저 느껴야 하는

백의白衣의 민民의 생활 속에서

저도 모르게 우러나오는

고금미유古今未有의 한국의 미美

여기에 무엇 새삼스러이

이론을 캐고 미를 따지오

이것은 그저 느껴야 하며

느끼지 않는다면 아예 말을 맙시다

이런 미감의 획득은 결코 미술사가의 전유물이 아니다. 한국미술사를 공부해야만 보이는 것도 아니다. 누구든 마음을 비우고 보면 이런 것이 보일 수 있다. 좋은 예가 있다.

2009년 영국 왕실의 보물창고 격인 빅토리아앨버트미술관에서는 저명인사 다섯 명에게 이 미술관이 소장하고 있는 작품 중 가장 맘에 드는 한 점을 골라보라는 어려운 과제를 제시했다. 그 저명인사 다섯 명 중에는 영화 007시리즈의 마담M 역할로 유명한 주디 덴치가 있었는데, 그녀는 이 미술관에 소장된

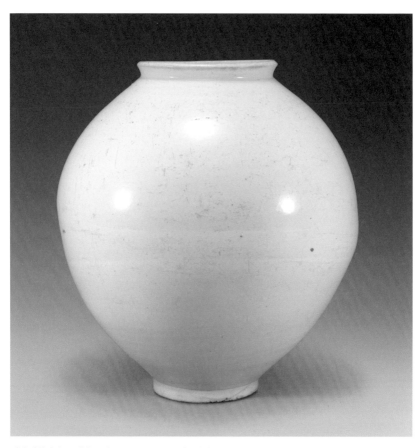

백자 달항아리 18세기, 높이 47.5cm, 보물 1438호, 개인 소장

수많은 나라의 공예품 중 유독 우리 현대도예가 박영숙의 달항아리를 꼽으면서 그 감상을 이렇게 말했다.

"하루 종일 이것만 보고 싶을 정도로 너무나 아름답습니다. 보고 있자면 세상의 모든 근심 걱정이 사라집니다."

세월이 흐르면서 달항아리는 알게 모르게 한국미의 상징이 되었다. 일찍이 달항아리를 작품 소재로 삼아 현대미술로 재해석한 이는 수화 김환기가 대표적인데 그 맥이 점점 많은 후배 화가들에게 퍼져나가 고영훈, 강익중은 아예

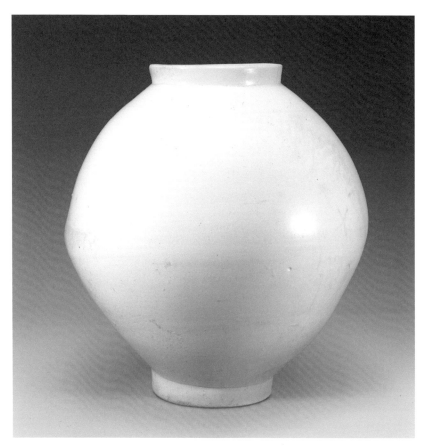

백자 달항아리 18세기, 높이 47.8cm, 보물 1439호, 개인 소장

달항아리의 화가로 통하며 구본창은 달항아리의 아름다움을 사진 작업으로 재현하고 있다. 또 많은 도공, 도예가들이 달항아리 제작에 열중하고 있다. 달항아리는 실내 장식에서도 공간에 품위와 아름다움을 유감없이 제공한다. 이렇게 달항아리는 한국미의 영원한 아이콘으로 다시 태어났다. ◇

연담·공재·허주,
세 화가를 평한다

뛰어난 미술평론, 남태응의 〈청죽화사〉

미를 보는 눈으로서의 안목은 무엇보다도 미술비평에서 확연히 나타난다. 비평은 태생적으로 작품에 기반하여 이루어지기 때문에 그 시대 미술비평의 수준을 보면 그 시대 미술의 수준도 알 수 있다. 조선 전기만 하더라도 미술비평의 수준은 그리 높지 않았다. 의례적인 화평畵評이 대부분이고, 대개는 그림에 부친 제화題畵, 그림을 시로 읊은 제시題詩들이다.

그러나 조선왕조의 문예부흥기인 18세기 영정조 시대로 들어오면 사정이 완전히 달라진다. 이때 비로소 본격적인 미술비평인 화론畵論이 등장한다. 그 첫 번째 저작이 남태응南泰膺, 1687-1740의 〈청죽화사聽竹畵史〉이다. 청죽聽竹은 그의 호이고, 화사畵史는 '그림의 역사'라는 뜻이다.

남태응은 명문인 의령남씨 출신으로 할아버지 남상훈은 성주목사를, 아버지 남적명은 형조참의를 지냈다. 그러나 남태응 대에 가세가 기울었다. 본래 의령남씨는 골수 소론少論이었는데, 이후 노론老論 정권 시대가 되면서 벼슬길이 막혔다. 때문에 남태응은《청죽만록聽竹漫錄》전 8책이라는 문집을 저술할 정도로 학식이 높았음에도 겨우 종8품 사옹원 봉사를 지내는 데 그쳤다.

이렇게 벼슬길이 막혔기 때문에 남태응은 당대 예림藝林의 명사들과 교류하며 〈청죽화사〉 같은 뛰어난 미술평론을 찬술할 수 있었으니 인생은 과연 묘한 것이다. 그러나 기울어진 가세는 어쩔 수 없었는지 그가 남긴 《청죽만록》은 발간되지 못하고 두 책이 낙질된 육필본만 전하나, 별책別冊 속에 들어 있던 〈청

김명국, 설중귀려도 17세기 전반, 비단에 수묵, 101.7×54.9cm, 국립중앙박물관 소장

안목: 미를 보는 눈

죽화사〉가 미술사학계에 소개됨으로써 조선 최초의 본격적인 미술평론가라는 역사적 인물로 이름이 남게 되었다. 이것이 남태응의 행인지 불행인지는 잘 모르겠다.

남태응의 예리한 비평적 시각

남태응의 〈청죽화사〉는 단순히 견문을 옮기거나 의례적 찬사를 적어놓은 앞 시대의 제화, 제시, 화평들과는 차원을 달리한다. 그는 이 저술에서 조선시대 역대 명화가들의 예술적 성과를 낱낱이 평가하고 있다. 그 정보만으로도 문헌 기록이 드문 조선시대 회화사에서 아주 귀중한 사료다.

남태응은 대단히 예리하고 높은 비평적 안목을 갖추고 있었고 철저히 실증적 입장에서 비평을 가하여 아무리 유명한 화가라도 실제 작품을 접하지 않은 사항에 대해서는 평가를 보류하였다. 그리고 냉정한 비판을 내렸다. 한 예로 동시대 선배 문인 화가인 홍득귀洪得龜, 1653-?에 대한 평을 들 수 있다.

> 홍득귀는 양송당養松堂 김시金禔, 1524-1593의 한쪽을 배워 산수를 그리면 맑고 고상하고 아담한 면이 없지 않았으나 아깝게도 크게 미루어 나아가지 못하여 평소에 배운 것이라고는 8폭 작은 병풍 한 틀에 불과하여 1천 장을 그려도 한결같이 똑같아서 보는 이로 하여금 싫증나게 한다.
> 또 인물을 그릴 줄 몰라 비록 세밀한 산수화 속에 작은 사람을 그려도 그 형상이 모양을 이루지 못했다. 또 먹을 씀에 있어서도 깊고 얕은 법칙을 알지 못하여 오직 엷은 담묵만을 사용했다. 그러므로 산이나 돌이 모두 미완성처럼 보였다. 그런데 윤두서가 그의 그림을 평하면서 홍득귀가 이징보다 낫다고 한 것은 대개 그 처지가 비슷하고 기미가 서로 맞았기 때문이었다. 그러므로 이는 아첨했다는 것을 면키 어려울 것이요, 공평한 평이 아니다.

나도 미술평론가로 많은 평을 썼지만 이렇게 가혹할 정도로 솔직하게 말한 적은 없었다. 〈청죽화사〉에서 가장 빛나는 부분은 앞 시기의 대표적인 화가 김명국金明國, ?-?, 이징李澄, 1581-?, 윤두서尹斗緖, 1668-1715 세 명의 작품 세계를 아

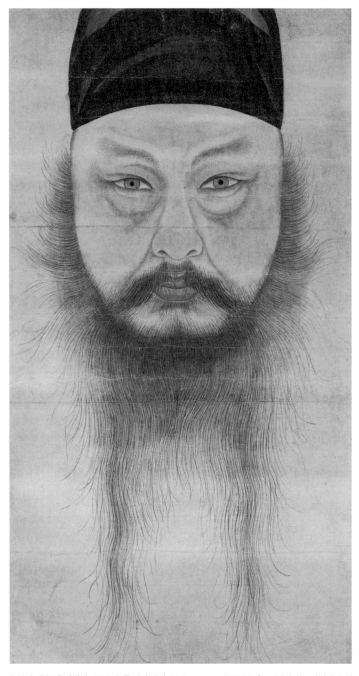

윤두서, 윤두서 자화상 1710년, 종이에 담채, 38.5×20.3cm, 국보 240호, 고산 윤선도전시관 소장

안목: 미를 보는 눈

주 풍부한 에피소드를 곁들이면서 비평적으로 증언한 것이다.

　　남태응은 이 세 화가를 비교하여 평한 〈삼화가유평三畵家喩評〉이라는 별도의 논고를 남겼는데 이 글은 그림에 대한 안목이 어떻게 인생을 보는 눈으로 이어지는지를 잘 말해주는 명문이다. 익히 알려진 바와 같이 김명국은 대단히 개성적인 화가였고, 윤두서는 인물화와 풍속화를 잘 그린 문인 화가였으며, 이징은 인조의 총애를 받은 궁중 화가로 섬세한 필치에 뛰어났다.

김명국·윤두서·이징, 세 화가를 비교하여 평함

남태응의 〈삼화가유평〉은 처음부터 끝까지 비유로 이루어졌다. 먼저 세 화가의 성격을 다음과 같이 분류하였다.

> 문장가에 삼품三品이 있는데 신품神品, 법품法品, 묘품妙品이 그것이다. 이것을 화가에 비유해서 말한다면 김명국은 신품에 가깝고, 이징은 법품에 가깝고, 윤두서는 묘품에 가깝다.
>
> 이를 학문에 비유하자면 김명국은 태어나면서 아는 생이지지生而知之이고, 윤두서는 배워서 아는 학이지지學而知之, 이징은 노력해서 아는 곤이지지困而知之이다. 그러나 이루어지면 매한가지이다.
>
> 또 이것을 서예가에 비유해서 말하자면 김명국은 봉래蓬萊 양사언楊士彥, 1517-1584 류이고, 이징은 석봉石峰 한호韓濩, 1543-1605 류이고, 윤두서는 안평대군安平大君 이용李瑢, 1418-1453 류에 속한다.
>
> 김명국의 폐단은 거친 데 있고, 이징의 폐단은 속됨에 있고, 윤두서의 폐단은 작음에 있다. 작은 것은 크게 할 수 있고, 거친 것은 정밀하게 할 수 있으나, 속된 것은 고치기 힘들다.
>
> 김명국은 배워서 되는 것이 아니며, 윤두서는 배울 수 있으나 이루기 힘들고, 이징은 배울 수 있고 또한 가능하다.

이어서 남태응은 세 화가의 화풍상 특징을 이미지로 설명해 비교하였다.

이징, 니금산수도 17세기 중엽, 비단에 금니, 87.9×63.6cm, 국립중앙박물관 소장

안목: 미를 보는 눈

김명국은 신기루처럼 결구가 아득하고 변화가 많기 때문에 그 제작을 상세히 설명할 수 없다. 바라보면 있으나 다가가면 없어지니 그 멀고 가까움을 측량할 수 없어 잡으려 해도 잡을 수 없고 황홀하여 표현하기 어려우니 그것을 배울 수 있겠는가.

윤두서는 마치 공수반公輪般이라는 옛 명장名匠이 인물상을 만드는 것과 같아서 아주 공교롭게 하여 터럭 하나 사람과 다르지 않게 하면서도 부족하다고 느껴 그 가운데에 기관機關을 설치하여 발동하게 함으로써 걷고 달릴 수 있고, 눈은 꿈쩍거릴 수 있게 한 것과 같다. 그러니까 기관이 발동하기 이전까지는 배울 수 있으나, 그 이후는 불가능할 것이다.

이징은 마치 대장大匠이 집을 짓는 것과 같아서 짜임새가 법도의 틀에 부합하지 않음이 없고 그림쇠와 자로 네모와 원을 만들고, 먹줄로 수평과 수직을 맞추어 규모가 가지런하고 어디 한 군데 법도에 어긋남이 없으니, 이것은 모두가 인공으로 미칠 수 있는 바이다. 그래서 배울 수 있고 또 가능하다는 것이다.

마지막으로 세 화가의 결함을 다음과 같이 말하면서 평을 마무리하였다.

김명국은 그 재주를 충분히 발휘하지 못했고, 그 기술을 끝까지 구사하지 못했다. 따라서 비록 신품이라도 거친 자취를 가리지 못했다. 윤두서는 그 재주를 극진히 다했고, 그 기술을 끝까지 다하였다. 따라서 묘妙하기는 하나 난숙함이 조금 모자랐다. 이징은 이미 재주를 극진히 다했고, 그 기술도 극진히 했으며 또 난숙했다. 그러나 법도의 밖에서 논할 그 무엇이 없었다.

김명국에 대한 예찬과 옹호

이 글에서도 보이듯 남태응이 〈청죽화사〉를 쓰면서 가장 애정을 보인 화가는 김명국이었다. 김명국은 인조 때 화원으로 조선통신사를 따라 두 차례나 일본에 다녀오면서 이름을 날렸다. 술을 좋아하여 말술을 마시는 주광酒狂으로 스스로 술 취한 늙은이라는 뜻으로 취옹醉翁이라는 호를 쓰기도 하였고 이로 인한 수많은 일화를 남겼다. 일필휘지로 그려낸 저 유명한 〈달마도〉가 그의 예술세계

를 웅변해준다. 남태응은 김명국의 그림을 이렇게 예찬하였다.

> 김명국은 그림의 귀신이다. 그 화법은 앞 시대 사람의 자취를 밟으며 따라간
> 것이 아니라 미친 듯이 자기 마음대로 하면서 주어진 법도 밖으로 뛰쳐나갔으
> 니, 포치와 화법 어느 것 하나 천기天機 아님이 없었다. 비유컨대 천마가 재갈을
> 벗어던지고 차고 오르는 듯하고, 사나운 독수리가 하늘을 가로지르면서 발톱
> 을 펼쳐 먹이를 내려 차는 듯 변화가 무궁하여 어느 한 곳에 머물지 않는다. 작
> 으면 작을수록 더욱 오묘하고, 크면 클수록 더욱 기발하여 그림에 살[肉]이 있
> 으면서도 뼈[骨]가 있고, 형상을 그리면서도 의취意趣까지 그려냈다. 그 역량이
> 이미 웅대한데 스케일 또한 넓으니, 그가 별격의 일가를 이룬 즉, 김명국 앞에
> 도 없고, 김명국 뒤에도 없는 오직 김명국 한 사람만이 있을 따름이다.

그리고 이어서 김명국의 그림이 거칠고 졸작이 많이 섞여 있다는 데 대해
서는 다음과 같이 옹호했다.

> 다만 김명국은 화법이 기이한 데 치우쳐 기이하면서도 바른 모습이 조화되는
> 것을 알지 못했고, 오로지 기氣만을 숭상하였던 바 거짓된 기의 잡스러움이 없
> 지 않아 자못 정교하고 치밀한 묘가 모자랐다.
> 게다가 김명국은 성격이 호방하고 술을 좋아하여 그림을 구하는 사람이 있으
> 면 문득 술부터 찾았다. 술에 취하지 않으면 그 재주가 다 나오지 않았고, 또 술
> 에 취하면 취해서 제대로 잘 그릴 수가 없었다. 오직 술에 취하고 싶으나 아직
> 은 덜 취한 상태, '욕취미취欲醉未醉' 때만 잘 그릴 수 있었으니, 그와 같이 잘된
> 그림은 아주 드물고 세상에 전하는 그림 중에는 술에 덜 취하거나 아주 취해버
> 린 상태에서 그린 것이 많아 마치 용과 지렁이가 서로 섞여 있는 것 같았다.
> 그러나 김명국은 미천한 환쟁이 신분이었다. 그래서 그 이름을 아낄 수 없었
> 다. 남이 소매를 끌고 가면 어쩔 수 없이 하루에도 수십 폭을 그려야 했으니 절
> 묘하게 된 것만을 단단히 골라낼 수 없었던 사정이 있었다. 이것이 어찌 김명
> 국의 결함이라고 할 수 있겠는가.

김명국, 은사도
17세기 전반, 종이에 수묵,
60.6×39.1cm,
국립중앙박물관 소장

김명국의 '죽음의 자화상'

남태응의 안목은 이처럼 그림뿐만 아니라 인간상 전체에 대한 깊은 이해에까지 미쳤다. 그의 〈청죽화사〉를 읽은 뒤 나는 김명국의 작가상을 새로 그려볼 수 있게 되었고 그의 작품을 보는 시각도 달라졌다. 지금 국립중앙박물관에는 김명국의 〈은사도隱士圖〉라는 작품이 있다. 두건을 쓰고 대지팡이를 짚으며 어디론가 가는 은일자의 뒷모습을 그린 것으로 알려졌는데 다시 보니 어쩌면 김명국이 자기 자신을 그린 것이 아닌가 하는 생각이 든다. 더욱이 그림 위에 쓰여 있는 제시를 보면 초혼곡 같은 분위기가 있다.

없는 데서 있는 것을 만드는데	將無能作有
그림으로 그리면 되었지 무슨 말을 덧붙이겠는가	畵貌豈傳言
세상엔 시인이 많고도 많다지만	世上多騷客
이미 흩어진 넋을 누가 불러줄 것인가	誰招己散魂

그렇다면 이 그림은 김명국이 저승으로 가는 모습을 그린 '죽음의 자화상'인 셈이다. 남태응이 증언한 김명국의 인생엔 이런 처연한 분위기가 있었다. 가만히 생각건대 18세기에 남태응 같은 탁월한 안목이 저술한 〈청죽화사〉라는 미술평론이 있었다는 사실은 한국회화사의 큰 자랑이 아닐 수 없으며, 영조 시대는 그 문턱에 이런 비평이 있었기에 문예부흥기라 칭송되는 풍성한 회화적 성취를 기약할 수 있었던 것이다. 남태응의 안목이 너무도 고맙기만 하다. ◇

단원 김홍도를 키워낸
당대 예림의 총수

예림의 총수, 강세황

미를 보는 눈으로서 안목의 가장 뚜렷한 사회적 실천은 미술비평이다. 미술비평은 조선시대에도 면면히 이어져왔다. 초기에는 그림을 보고 시로 읊는 감상비평 정도였지만, 후기로 들어서면 본격적인 화평畫評이 성행하면서 마침내는 가히 미술평론가라고 부를 수 있는 인물이 등장하였다. 그 대표적 인물이 표암豹菴 강세황姜世晃, 1713-1791이다.

표암은 명문 진주강씨 출신으로 벼슬이 한성판윤에 이르렀다. 70세가 넘은 현직 정2품 이상의 원로 대신을 예우하는 기로소耆老所에 할아버지, 아버지의 뒤를 이어 자신도 들어가 "삼대가 기로소에 들어간 집안"이라는 불후의 명예를 얻었다. 게다가 두 아들이 모두 과거에 급제하였고 79세로 천수를 다했으니 표암은 참으로 복 받은 선비였다고 하겠다.

이력을 보면 표암의 인생은 화려한 것 같지만 이는 뒤늦게 벼슬길에 올라출세한 것이었고, 환갑 이전까지는 초야에 묻혀 지내던 무관無官의 시골 선비였다. 그러나 표암은 근 40년의 길고 긴 재야 시절에 서화가로서, 그리고 미술평론가로서 활동하여 오늘날 조선시대 최고의 미술평론가라는 칭송을 받고 있다.

서화가로서 표암은 필획이 아름다운 지적인 분위기의 글씨와 고상한 문인화풍의 산수화로 유명했다. 영정조 시대 명사를 소개한 이규상李圭象, 1727-1799의 《일몽고一夢稿》 중 〈병세재언록幷世才彦錄〉의 〈서가록書家錄〉과 〈화주록畫廚錄〉 모두에 표암의 이름이 올랐고 석농石農 김광국金光國, 1727-1797은 난초 그림은 표

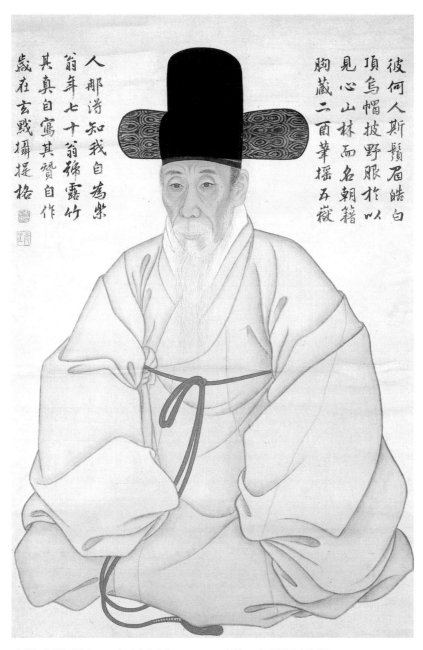

彼何人斯鬚眉皓白
頂烏帽披野服眼以
見心山林而名朝籍
胸藏二酉筆搖五嶽

人那游知我自爲紫
翁年七十翁號露竹
其真自寫其贊自作
歲在玄黓攝提格

강세황, 강세황 자화상 1782년, 비단에 채색, 88.7×51.0cm, 보물 590호, 진주강씨 전세품

안목: 미를 보는 눈

강희언, 인왕산도 18세기, 종이에 담채, 24.6×42.6cm, 개인 소장

암에 이르러 비로소 격조를 갖추게 되었다고 했다.

그러나 표암의 미술사적 공헌은 역시 미술비평에 있다. 그는 겸재謙齋 정선鄭敾, 1676-1759, 관아재觀我齋 조영석趙榮祏, 1686-1761 같은 앞 시대의 대가들과 현재玄齋 심사정沈師正, 1707-1769, 단원檀園 김홍도金弘道, 1745-1806 같은 동시대 화가들의 무수한 작품에 화평을 가했다. 이런 적극적인 미술평론은 실로 전례 없던 일이었다. 표암이 남긴 화평은 실제 작품들에, 그리고 그의 문집《표암유고豹菴遺稿》에 상세히 남아 있다.

그는 특히 현재의 예술을 높이 평가하여 그의 〈화조도〉에 대해 이런 평을 내렸다.

기법이 익숙해지면 속俗되기 십상인데 이 그림은 원숙하면서도 고상한 아취가 있다.

강세황, 영통동구도 18세기 후반, 종이에 담채, 32.8×53.4cm, 국립중앙박물관 소장

그의 화평은 이처럼 아주 간결하면서도 핵심적이다. 또 한 예로 담졸澹拙 강희언姜熙彦, 1710-1784의 〈인왕산도仁王山圖〉에 대하여는 다음과 같이 평했다.

> 진경산수를 그리는 사람은 혹시 지도처럼 될까 봐 걱정하는데 이 그림은 충분히 실경의 모습을 담았으면서도 화법을 잃지 않았다.

표암은 인품이 너그러워서 남을 비판하는 것보다 그의 장점을 드러내주는 화평을 많이 남겼다. 그래서 "표암 평"이라는 세 글자가 들어 있는 작품은 당연히 그 예술적 가치가 몇 갑절 더 높아졌기 때문에 표암의 집 앞에는 화평을 받아가려는 사람으로 문전성시를 이루었다고 한다.

미술평론가로서 표암의 영향력은 이처럼 대단했고 실제로 당시 화단을 이끌어가는 '예림의 총수'였다. 표암이 화단을 이끌어 나아가면서 당대의 회화는 더욱 풍부해져 갔다. 한 예로 1763년, 표암 51세 때 문인, 화가 여덟 명의 모임을

기념해서 그린 〈균와아집도筠窩雅集圖〉에는 다음과 같은 화제가 있다.

> 책상에 기대어 거문고를 타는 사람은 표암이고 담뱃대를 물고 있는 이는 현재
> 다. 바둑 두고 있는 이는 호생관毫生館 최북崔北, 1712-1786이고 구석에서 구경하는
> 이는 연객烟客 허필許佖, 1709-1761이며 퉁소를 불고 있는 이는 단원이다. 인물을
> 그린 사람은 단원이고, 소나무와 돌을 그린 사람은 현재다. 표암이 그림의 구
> 도를 배치했고 호생관이 채색을 하였다. 모임의 장소는 균와이다.

영정조 시대는 조선왕조의 문예부흥기이다. 회화에서는 진경산수, 문인화,
속화라는 참신한 장르가 유행하였는데 이는 영조 시대의 겸재, 관아재, 현재 같
은 문인화가들이 개척한 것을 정조 시대의 단원 김홍도, 혜원蕙園 신윤복申潤福,
1758-?, 고송유수관도인古松流水館道人 이인문李寅文, 1745-? 같은 도화서 화원들이
이어받아 꽃피운 것이다. 즉, 선구적인 지식인 화가들이 개척한 것을 테크노크
라트라 할 직업 화가가 이어받은 바, 이 양자 사이를 연결하는 교량 역할을 한
것이 바로 표암 강세황이었다.

재야 시절의 표암

재야 시절의 표암은 이처럼 미술평론가로서 당당한 삶을 영위하고 있었지만
40여 년 동안 사실상 백수였다. 백수의 심정은 백수가 잘 안다. 나도 30대에 8
년간 '미술평론가'라는 백수로 지냈다. 지식인 백수의 공통적인 고민은 사회적
존재감에 대한 불안이다. 스스로야 자신감을 갖고 살지만 세상이 실력보다 지
위로 평하는 것이 억울하기만 하다.

그래서 표암은 54세 때 자서전을 지으면서 "내가 죽은 뒤에 다른 사람이
내 행장을 쓰느니 차라리 내가 평생 걸었던 길을 붓 가는 대로 써서 아들에게
준다"며 자신의 삶을 이렇게 옹호했다.

> 나는 호를 표옹豹翁이라 했다. 등에 표범처럼 흰 얼룩무늬가 있었기 때문이다.
> 어려서 총명하고 재주가 있어 열서넛에 내가 쓴 글씨를 얻어다 병풍을 만든 사

강세황·김홍도·심사정·최북 합작, 균와아집도 1763년, 종이에 담채, 112.5×59.8cm,
국립중앙박물관 소장

람도 있었다. 15세에 진주유씨에게 장가를 들었는데 현숙하고 부덕婦德이 있었다. 형님이 무고誣告에 걸려 귀양살이 하는 것을 보고 과거에 응시할 생각이 없어졌고 오로지 옛글을 깊이 공부하면서 당송唐宋의 문장을 즐겨 암송했다.

38세 때 어머니가 돌아가신 이후 처가가 있는 안산의 조그만 집에 거주하며 오직 책과 필묵을 즐겼다. 그림을 좋아하여 때로 붓을 휘두르면 힘이 있고 고상하여 속기를 버렸다고 생각했는데 깊이 알아주는 사람이 없었다. 그래도 나는 이것으로 감흥을 풀고 마음을 기쁘게 하였다.

나는 키가 작고 외모가 보잘 것 없어서 모르고 만난 사람은 나를 만만히 보았고, 업신여기는 사람까지 있었지만 그럴 적마다 나는 싱긋이 한 번 웃고 말았다. 나는 대대로 벼슬한 집안의 후손이지만 운명과 시대가 어그러져서 늦도록 출세하지 못하고 시골에 물러앉아 시골 늙은이들과 자리다툼이나 하고 있다.

뒷날 이 글을 보는 사람은 반드시 내가 불우한 사람이었다고 탄식할지도 모르지만 나 스스로는 자연스럽게 즐기며 살았고 마음속이 넓고 비어서 뜻을 이루지 못한 것을 조금도 섭섭히 여기거나 불평함이 없는 사람이다.

표암의 출세 가도

표암은 이렇게 초야에서 처연히 살고 있었는데 1763년, 51세 때 둘째 아들 강완이 과거에 합격하면서 인생에 변곡점이 일어났다. 영조는 과거 급제자를 면접하는 자리에서 표암의 아들에게 부친이 어떻게 지내냐고 물었다. 이에 서화를 즐기며 지낸다고 아뢰니, 영조는 "말세에 인심이 좋지 않아서 혹시 천한 기술을 즐긴다고 업신여기는 자가 있을까 염려되니 그림 잘 그린다는 얘기는 다시 하지 말라"고 하였다. 표암은 이 말을 전해 듣고 사흘 동안 눈물을 흘리고 결국엔 화필을 불태웠다고 한다. 그런 연유로 이후 10년 뒤 다시 화필을 잡을 때까지 50대의 작품이 보이지 않는다. 대신 이때 많은 미술평론을 남겼다.

그러다 1773년, 표암은 환갑 나이에 영조의 특별한 배려로 영릉 참봉 자리를 받아 관계로 나아가게 되었고 이듬해엔 사포서의 별제가 되었다. 64세 때에 늙은이를 위한 과거 시험인 기로과耆老科에 장원급제하고는 벼슬이 날로 높아져 71세 때엔 오늘날의 서울시장에 해당하는 한성부 판윤이 되었으며 그 이듬

강세황, 벽오청서도 18세기 후반, 종이에 담채, 30.5×35.8cm, 삼성미술관 리움 소장

해엔 청나라 건륭제의 즉위 50년을 경축하는 천수연千壽宴 축하 사절단의 부사
副使가 되어 연경에 다녀오기도 했다.

말년의 표암은 그렇게 출세 가도를 달리고 있었지만 문인 화가로서, 그리
고 미술평론가로서의 활동을 멈추지 않았다. 표암의 이러한 마음은 그의 자화
상 찬문贊文에 잘 나타나 있다.

이 사람은 누구인가. 수염과 눈썹이 하얗구나. 관모를 썼으면서 평복을 입었으
니 마음은 재야에 있고 이름은 조정에 오른 것을 알 수 있구나. 가슴에는 수많
은 책을 품었고 필력은 오악五嶽을 흔들 수 있는데 세상 사람들이 어찌 알겠는
가. 나 혼자서 낙으로 삼은 것임을.

김홍도, 나그네 1790년, 종이에 담채, 28×78cm, 간송미술관 소장

표암은 78세에 명예직인 지중추로 물러났다. 그리고 이듬해인 1791년, 79세로 세상을 떠났다. 임종 직전 표암은 붓을 달라고 하여 여덟 글자를 쓰고는 눈을 감았다고 한다.

푸른 소나무는 늙지 않고, 학과 사슴이 일제히 우네[蒼松不老 鶴鹿齊鳴]

참으로 복 받은 삶이었다.

표암 강세황과 단원 김홍도

미술평론가로서 표암의 가장 큰 공적을 꼽자면 단원 김홍도라는 불세출의 화가를 키워낸 것이다. 표암은 단원이 이를 갈 무렵, 즉 어린 시절부터 그림을 가르쳤는데 단원을 두고 모든 장르에 능한 "무소불능의 신필"이고, 화본畵本을 보고 배우지 않고 형태를 사생寫生하여 꼭 닮게 그려내는 "조선 400년 역사상 파천황적 솜씨"라고 극찬하였다.

표암과 단원의 사제 관계는 둘의 합작인 〈송호도松虎圖〉에 잘 나타나 있다. 소나무는 스승인 표암이 그렸고 호랑이는 제자인 단원이 그렸으니 그 제작 모

습이 마치 한 폭의 그림 같기만 하다. 둘은 나이를 반 꺾어야 동갑이 되는 "절년이하지折年而下之"였지만 나이를 잊고 벗으로 지낸 "망년지우忘年之友"라 했다.

1786년, 표암이 74세, 단원이 42세 되는 어느 날이었다. 단원이 표암을 찾아와 호를 단원檀園이라고 하고 싶다며 그에 대한 기문記文을 부탁하였다. 이에 표암이 글을 써주려 하는데 막상 단원에게는 기문의 소재가 될 '원園, 별장'이 없기에 대신 소전小傳을 써주어 방 벽에 붙이게 했다는 것이다. 이것이 표암의 〈단원기檀園記〉 두 편인데, 아! 그것이 훗날 단원의 일생을 증언한 가장 귀중한 글로 남을 줄은 표암도 단원도 몰랐을 것이다. 표암은 단원과의 관계를 다음과 같이 감격적으로 말했다.

> 내가 단원과 사귄 것은 전후하여 모두 세 번 변하였다. 처음에는 단원이 내게 그림을 배웠고, 중간에는 사포서에 같이 있었고, 나중에는 그의 그림에 내가 평을 썼다.

처음에는 사제로서 만났고, 중간에는 직장의 상하 관계로 만났고, 나중에는 예술로서 만났다는 것이다. 단원에게는 그런 스승이 있었고, 표암에게는 그런 제자가 있었다. 표암과 단원이 예술로서 만난 마지막 작품은 1790년, 병에서 회복한 단원이 스승께 보낸 〈나그네〉라는 부채 그림인데 거기에는 표암의 기꺼운 화제가 실려 있다.

> 단원이 무거운 병을 앓고 있었는데 일어나 이런 그림을 그릴 수 있었다니 고질병이 나은 걸 알 수 있어서 직접 그를 만난 듯 기쁘다. … 부채를 상자 속에 잘 간직해야겠다.

이때 표암은 78세였고, 그 이듬해에 세상을 떠났다. 표암과 단원의 이야기는 참으로 아름답다. 우리 역사에 이렇게 아름다운 스승과 제자가 있었다는 사실이 마냥 자랑스럽기만 하다. ◇

금강역사처럼
눈을 크게 뜨고 보아라

만능의 학예인, 추사 김정희

추사秋史 김정희金正喜, 1786-1856는 결국 글씨로 역사에 이름을 남겼다. 그러나 당대인들은 그를 단지 명필로만 생각하지 않았다. 추사는 글씨뿐만 아니라 그림, 시와 문장, 고증학과 금석학, 차와 불교학 등 모든 분야에서 높은 경지를 신묘하게 깨달은 르네상스적 학예인이었다. 그래서 오늘날엔 세상에는 추사를 모르는 사람도 없지만 아는 사람도 없다는 말까지 나왔다. 이를 두고 팔방미인이라고 가볍게 말한다면 그것은 큰 실례다. 추사 사후 10년 뒤에 편찬된 그의 시집 《담연재시고覃然齋詩藁》를 보면 서문에 이렇게 쓰여 있다.

> 추사는 본래 시와 문장의 대가였으나 글씨를 잘 쓴다는 명성이 천하에 떨치게 되면서 이것이 가려지게 되었다.

추사의 학문은 조선 후기 실학의 한 갈래인 실사구시학파로 금석학과 고증학에선 타의 추종을 불허한다. 전설 속의 북한산비가 신라 진흥왕순수비국보 3호임을 밝혀낸 것도 추사 김정희였다. 그런가 하면 추사는 '해동의 유마거사維摩居士'라고 칭송될 정도로 불교의 교리에 밝았다. 일찍이 선운사禪雲寺 백파선사白坡禪師, 1767-1852와 선禪에 대하여 논쟁하면서 〈백파망증白坡妄證 15조〉를 쓴 것으로 유명하다. 차로 말할 것 같으면 다산 정약용, 초의선사草衣禪師, 1786-1866와 함께 조선의 3대 다성茶聖으로 꼽는다. 그렇게 열 가지, 스무 가지 방면에서 뛰

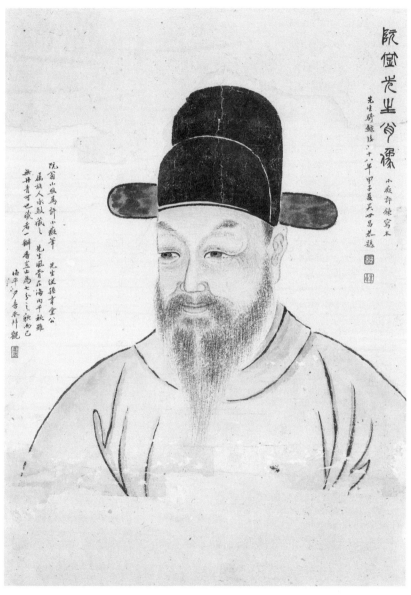

阮堂先生貲像
先生時錄陽五十八年甲子夏吳世昌恭題
小葵許鍊寫本

院翁山成為許小葵筆
先生送張秋堂公
屬飲人永劾藏之
先生風骨在海內千秋難
無并青可也藏者一瓣香岂山為七多之歌而已
柏平尹喜永丼觀

허련, 완당선생 초상 19세기 중엽, 종이에 담채, 37×26cm, 국립중앙박물관 소장

김정희, 사서루 19세기 중엽, 종이에 묵서, 26×73cm, 개인 소장

어났던 추사였는데 홍한주洪翰周, 1798-1868는 《지수염필智水拈筆》에서 또 이렇게
말했다.

> 추사의 재능[秋史之才]은 감상이 가장 뛰어났고[鑑賞最勝], 글씨가 그 다음이며[筆
> 次之], 시와 문장이 또 그 다음이다[詩文又次之].

여기서 말한 감상이란 예술적 가치를 변별해내는 안목과 감식鑑識을 의미
한다. 추사는 자신이 감정한 작품에 "추사상관秋史賞觀", "추사심정秋史審定"이라
는 도장을 찍었다. 추사는 중국의 서화까지 감정하였다. 평생지기인 이재彝齋 권
돈인權敦仁, 1783-1859이 추사에게 송나라 황정견黃庭堅, 1045-1105의 글씨, 원나라
조맹부趙孟頫, 1254-1322의 말 그림, 명나라 심주沈周, 1427-1509의 산수화 등 중국의
서화 10여 점의 감정을 의뢰한 적이 있었는데 각 작품의 질, 내력, 도서 낙관, 문
헌 자료 그리고 자신의 소견을 밝힌 글을 보면 그 엄격한 논증에 감탄을 금할 수
없다.

추사는 일찍이 서화 감상에는 "금강안金剛眼과 혹리수酷吏手"가 있어야 한
다고 했다. 금강역사金剛力士 같은 무서운 눈, 혹독한 세리稅吏의 손끝 같은 치밀
함이 있어야 한다는 것이다. 이리하여 세상 사람들은 추사 김정희를 '금강안'이
라고 불렀다.

김정희, 도덕신선 19세기 중엽, 종이에 묵서, 32.2×117.5cm, 개인 소장

《예림갑을록》

추사는 금강안을 자신의 작품에도 가차 없이 들이대었다. 그래서 추사의 그림과 글씨는 가짜는 있어도 졸작은 없다. 그런 추사의 금강안이 진실로 귀한 빛을 발한 것은 세상을 위하여 이를 아낌없이 베풀었기 때문이다.

추사의 제자 사랑은 끔찍했다. 제주도 귀양살이 시절 소치小痴 허련許鍊, 1809-1892, 과천 시절 소당小棠 김석준金奭準, 1831-1915에게 보여준 사랑은 거의 편애에 가까웠다. 서화뿐만 아니라 붓 잘 만드는 박혜백, 전각 잘하는 오소산에게 장인정신이 무엇인가를 자상하게 가르쳐주었다. 정말로 많은 학예인들이 이런 추사를 따르면서 일세를 풍미하는 예술 사조를 형성했으니 후세인들은 이를 추사의 또 다른 호를 빌려 '완당바람'이라고 하였다.

완당바람을 가장 실감나게 보여주는 것은 《예림갑을록藝林甲乙錄》이다. 1849년, 추사 나이 64세 때 여름이었다. 그때 추사는 9년간의 제주도 귀양살이에서 돌아와 용산의 강상에 머물고 있었다. 이때 젊은 서화가들이 추사에게 글씨와 그림을 지도받는 자리를 마련하였다. 이 자리를 마련한 것은 진정한 추사의 추종자라 할 우봉又峰 조희룡趙熙龍, 1789-1866인 것으로 알려져 있다.

6월 20일부터 7월 14일까지 글씨 8인, 그림 8인으로 나누어 모두 일곱 차례 추사 앞에서 작품을 내고 품평을 받았다. 이를 '묵진墨陣 8인', '화루畵壘 8인'이라고 군대식으로 불렀다. 마치 서화 경연대회에 병사兵士처럼 출전하였는데

안목: 미를 보는 눈

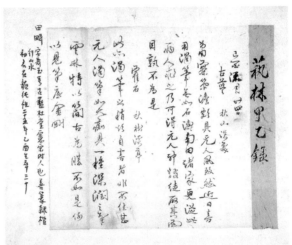

예림갑을록 1849년, 27.0×16.5cm, 남농미술문화재단 소장

두 부분에 다 참가한 이가 둘 있어 모두 14인이었다. 이들은 모두 19세기 후반의 대표적인 서화가들로 25세의 고람古藍 전기田琦, 1825-1854부터 42세의 희원希園 이한철李漢喆, 1808-?까지 중인 서화가와 도화서 화원들이 망라되어 있다. 《예림 갑을록》은 이때 추사가 각 작품에 내린 논평을 고람 전기가 일일이 받아 써두었 던 기록이다. 이 책의 발문跋文에서 고람은 이렇게 말했다.

> 가을 하늘 높고 기운이 맑아 차를 마시며 시를 읊다가 옛 광주리 속에서 추사 선생님의 평을 하나하나 읽어보니 말씀은 간결하나 뜻이 원대하여 경계하고 가르치심이 지성스럽다. 평을 얻은 자로 하여금 부르르 떨며 정진하게 하고 잃 은 자로 하여금 두려워 고치게 하는 것이 있다. 근원과 끝을 연구해 풀어내고 바르고 그른 것을 가리어 바로잡으셨으니 모두 잘못된 길을 벗어나 바른 문을 두드리게 하고자 하심이었다. 우리 선생님께서 내려주심이 너무 많구나.

추사의 가르침은 정말로 자상했다. '묵진'에 출전한 고람의 글씨에 대한 평 을 보면 다음과 같다.

왼쪽_**예림갑을록 전기 산수화** 종이에 수묵, 73×34cm, 삼성미술관 리움 소장
오른쪽_**예림갑을록 유숙 산수화** 종이에 수묵, 73×34cm, 삼성미술관 리움 소장

대련 글씨 중 오른쪽 한 줄은 아주 뛰어나고 아름다워 과연 법도에 맞는다고 일러도 좋을 것이다. 그러나 왼쪽 한 줄은 아직 정리되지 않아 표준에 들어가지 못했는데 이것은 행을 나누는 데 주의를 하지 않아서 이렇게 비뚤어지게 된 것이다. '자自' 자 위의 삐침이 너무 제멋대로여서 전혀 먹을 아끼는 뜻이 없고, 제6, 제7자는 아래위에 갈고리처럼 돌려 꺾은 것이 도무지 제자리에 맞지 않

는다. 그러나 이 오른쪽 한 줄을 잘 썼기 때문에 최고의 상등上等으로 뽑아놓은 것이다.

'화루'에서도 그림의 필치와 구도에 대해 상세한 평을 내렸다. 혜산蕙山 유숙劉淑, 1827~1873의 작품에 내린 평을 보면 다음과 같다.

그림에는 반드시 손님과 주인이 있어야 한다는 점은 뒤집을 수 없는 사실이다. 그런데 이 그림을 자세히 보면 누가 주인이고 누가 손님인지 알 수 없다. 붓놀림에는 비록 재미있는 곳이 있으나 부득이 제2등에 놓지 않을 수 없다.

추사 학예의 국제성

추사의 학예 활동은 동시대 청나라 문인들과의 긴밀한 교류 속에서 전개되었다. 이런 추사를 두고 간혹 중국을 숭상한 사대주의자라고 말하는 이들도 있는데 그것은 정말로 오해다. 추사는 박제가朴齊家, 1750-1805, 유득공柳得恭, 1748-1807 등 북학파 선배들이 문로를 개척한 청나라 학예와의 교류를 활짝 꽃피운 분이다. 추사가 당시 청나라를 대표하는 학자인 완원阮元, 1764-1849, 청나라 건륭시대 4대 명필 중 한 명인 옹방강 그리고 섭지선葉志詵, 1779-1863, 오숭량, 왕희순 같은 기라성 같은 문인들과 주고받은 학문과 예술의 교류는 실로 놀라운 것이었다.

감식만 하더라도 추사의 감정인 중에는 "동경 추사 동 심정 인東卿秋史同審定印"이라는 것이 있다. 이는 '동경과 추사가 함께 살펴 감정한 도장'이라는 뜻인데 동경東卿은 섭지선의 자이다. 그렇다면 하나의 작품을 인편에 보내며 북경과 서울에서 두 사람이 감정을 했다는 이야기가 된다.

일찍이 청나라의 학문과 예술을 연구한 후지쓰카 지카시藤塚鄰, 1879-1948는 18세기 후반에서 19세기 전반에 이루어진 청나라와 조선 학자들 사이의 왕성하고도 놀라운 학예 교류를 철저히 고증하는 논문을 계속 발표하였다. 1936년에 도쿄제국대학 박사 학위 논문으로 〈이조李朝에 있어서 청조淸朝 문화의 이입과 김완당金阮堂〉을 제출하였다. 이 논문을 후지쓰카 지카시가 죽고 27년 뒤인 1975년에 아들 후지쓰카 아키나오藤塚明直, 1912~2006가 《청조淸朝 문화 동전東傳의 연

구》라는 책으로 출간하였는데 여기에서 후지쓰카는 "청조학 연구의 일인자는 추사 김정희이다"라고 결론을 말했다.

간혹 완당바람은 기존의 민족적 화풍의 쇠퇴를 가져오게 했다는 비판을 받기도 한다. 그러나 시대 양식에는 생성, 발전, 소멸에 이르는 리듬이 있다. 18세기, 영정조 시대 겸재 정선의 진경산수와 단원 김홍도의 속화는 19세기로 들어와서는 매너리즘에 깊이 빠져들면서 생명을 다하고 있었다.

이런 시점에서 추사 김정희는 예술의 본원적 가치를 구현해야 한다고 주장하고 나선 것이다. 학學에 근거한 예藝로 되어야 한다는 것이다. 그러려면 입고출신入古出新, 즉 옛것으로 들어가 새것으로 나와야 한다고 했다. 그렇게 해서 옛것을 법으로 삼으면서 새것을 창조하는 법고창신法古創新의 예술을 이룰 수 있다고 주장하였다. 학문으로 치면 고증학적 입장인 것이다.

그렇게 함으로써 그림은 대상에 대한 사실적인 묘사를 넘어 '문자향文字香 서권기書卷氣'를 갖추어야 한다고 역설했다. 손재주만이 능사가 아니라 모름지기 만 권의 책을 읽고 천 리를 여행하면서 진정한 문인다운 자질을 길러 그것이 작품 속에 절로 배어 나오게 하라는 것이다.

추사의 참신하고도 수준 높은 그리고 동시대 청나라 학예와도 국제적으로 교감하는 이 예술론에 많은 동조자와 추종자가 따랐다. 중인 출신 서화가, 도화서 화원은 물론이고 이재 권돈인, 자하 신위, 황산黃山 김유근金逌根, 1785-1840, 운석雲石 조인영趙寅永, 1782-1850, 동리東籬 김경연金敬淵, 1778-1820 등 내로라하는 사대부들도 그에 동조하며 합세하여 일파를 이루어 추사의 예술론은 19세기 전반기의 시대 양식이 되었다.

추사의 장인적 노력

추사 일파 중 빼놓을 수 없는 사람이 홍선대원군興宣大院君으로 유명한 석파石坡 이하응李昰應, 1820-1898이다. 석파는 낭인 시절에 제주도 귀양살이에서 막 돌아온 추사를 찾아가 난초 그림을 배웠다. 그런데 2년 뒤, 추사가 이번엔 북청으로 귀양 가는 바람에 그 가르침이 중단되었다. 그 후 1년 지나 과천으로 돌아왔을 때 석파는 자신이 그린 난초 그림을 갖고 추사에게 가르침을 구하였다. 이때 추

김정희, 난맹첩 중 염화취실 19세기 중엽, 종이에 수묵, 22.9×27.0cm, 보물 1983호, 간송미술관 소장

사는 〈석파의 난초 그림 화첩에 쓰다〉라는 글에서 이렇게 말했다.

> 보여주신 난초 그림에 대해서는 이 늙은이도 의당 손을 오므려야겠습니다. 압록강 이동以東에 이만한 작품은 없습니다. … 내가 난초를 그리지 않은 지 20년이 되었는데도 여전히 이 늙은이에게 난초를 요구하는 사람은 석파의 난초를 구하는 것이 옳을 것입니다.

그러나 추사는 절대로 그냥 칭찬만 하는 분이 아니었다. 이런 찬사는 애정을 갖고 있음을 보여주는 격려이기도 하다. 더 핵심적인 것은 같은 글 중에 나오는 다음과 같은 말이다.

> 그러나 아무리 구천구백구십구 분分까지 이르렀다 해도 나머지 일 분만은 원만히 성취하기 어렵습니다. 이 마지막 일 분은 웬만한 인력으로는 가능한 것이 아닙니다. 그렇다고 해서 이것이 인력 밖에서 나오는 것도 아니겠지요.

이하응, 묵란 19세기 후반, 종이에 수묵, 27.3×37.8cm, 간송미술관 소장

　요즘 말하는 2퍼센트 부족이 아니라 0.01퍼센트의 부족을 허락하지 않은 것이다. 추사는 만년에 아이들을 가르치면서 "사자는 코끼리와 싸울 때도 온 힘을 다하지만 토끼를 잡을 때도 온 힘을 다한다"고 했다. 사람들은 추사를 타고 난 천재라고 말하곤 하지만 추사 자신은 그렇게 생각하지 않았다. 추사는 벗 권돈인에게 보낸 편지에서 이렇게 말했다.

　제 글씨는 아직 부족함이 많지만, 저는 일흔 평생에 벼루 열 개를 밑창 냈고, 붓 1천 자루를 몽당붓으로 만들었습니다.

　실로 자랑스러운 고백이다. 추사는 이처럼 학예의 연찬과 함께 무서운 장인적 수련을 거쳤던 것이다. 추사의 금강안은 진정한 장인정신의 소산이었다. ◇

한국서화사를 집대성한
문화보국의 위인

나라의 큰 어른, 위창 오세창

위창葦滄 오세창吳世昌, 1864-1953. 이분의 이름이 세상 사람들로부터 점점 잊혀가고 있는 것은 참으로 죄송한 일이다. 나는 이 책에서 위창을 한국서화사를 최초로 집대성한 분이자 서화감정에서 부동의 권위를 갖고 있는 대안목으로서 기리지만, 역사 인물로서 위창은 여기에 머무는 분이 아니다. 위창은 개화기와 일제 강점기의 격동기를 살면서 개화사상을 익히고 천도교를 통하여 민족사상을 고취시키면서 《만세보萬歲報》 사장을 역임한 초기 언론계의 리더로, 3·1운동 때는 민족대표 33인 중 한 분이었다. 일제가 패망하고 한 해가 지난 1946년, 일제에게 빼앗겼던 대한제국의 국새國璽를 미군정이 아직 정부가 수립되지 않은 대한민국에 넘겨줄 때 국민을 대표하여 인수받은 나라의 큰 어른이었다.

해방 공간에서 우후죽순으로 난립한 정당들은 앞다투어 위창을 고문으로 모셔갔고 이승만, 김구, 여운형 등이 미군정을 자문하기 위해 결성한 민주의원의 최고정무위원 28명 중 한 분이었다. 그리고 한국전쟁 중인 1953년 향년 90세로 세상을 떠났을 때는 대구에서 사회장으로 모셨다.

위창은 당대의 서예가로 전서篆書에 뛰어난 역량을 보여주었으며 미술계의 지도자로서 민족미술인들의 단체인 서화협회書畵協會의 고문이었고, 서화를 보는 안목에서는 타의 추종을 불허했다. 간송澗松 전형필全鎣弼, 1906-1962과 다산多山 박영철朴榮喆, 1879-1939의 고서화 수집은 거의 다 위창의 안목과 지도하에 이루어진 것이었다.

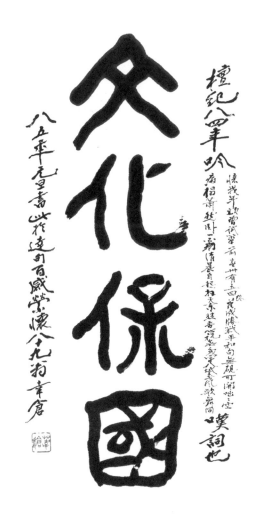

오세창, 문화보국 1951년, 종이에 묵서, 76.0×34.5cm, 개인 소장

왼쪽_1946년 8월 15일 대한제국 국새 인수식에서의 위창 오세창
오른쪽_국새 황제지보 1897년, 보신 한 변 9.6cm, 보물 1618호, 국립고궁박물관 소장

위창은 그 안목으로 우리나라 서화사를 집대성하였다. 뿔뿔이 흩어져 있
는 옛 그림과 글씨 수천 점을 모아 《근역화휘槿域畵彙》,《근역서휘槿域書彙》,《근
묵槿墨》,《근역인수槿域印藪》 등을 편찬하였다. 그런가 하면 몇십 명의 학자가 몇
십 년 걸려야 가능하였을 역대 서화가 인명사전 《근역서화징槿域書畵徵》의 편찬
을 홀로 해냈다. 그의 저서 제목에 붙어 있는 '근역槿域'은 '무궁화 땅'이라는 뜻
이다. 이는 한반도를 가리키는 단어로, 당시는 조선왕조도 대한민국도 아닌 일
제강점기였기 때문에 사실은 '우리나라'라는 의미로 붙인 것이다. 위창의 유작
중에는 문화로 나라를 지킨다는 뜻이 담긴 〈문화보국文化保國〉이라는 작품이 있
는데, 위창 당신이야말로 문화보국의 위인이라 할 만한 분이었다.

개화파에서 민족의 지도자로

위창은 대대로 역관을 이어온 중인 집안에서 태어났다. 아버지인 역매亦梅 오경
석吳慶錫, 1831-1879은 역관으로 정2품에 오른 초기 개화파 지도자 중 한 명이었
다. 위창은 1880년 17세에 사역원 시험에 합격하여 대를 이어 역관이 되었으며,
1884년 갑신정변甲申政變 때는 스승인 유대치劉大致, 1831-?와 연루되어 수난을
겪었고 1886년엔 박문국 주사로서 우리나라 최초의 신문인 《한성순보漢城旬報》

오세창, 진흥왕 순수비 임모 종이에 묵서, 25.8×31.4cm, 개인 소장

의 후신인 《한성주보漢城週報》의 기자를 지냈다. 1894년 김홍집 내각의 갑오경
장甲午更張 때는 군국기무처 낭청에 임명되었으며, 이후 정3품에 올라 통신국장
등 여러 관직을 거쳤다.

　　1897년 34세 때엔 일본 문부성의 초청으로 1년간 일본에 머물면서 도쿄외
국어학교의 조선어 교사를 지냈다. 귀국 후에는 개화파로서 활동하다 1902년
6월 개화당 사건 때 일본에 망명하여 5년을 보냈고 이때 위창은 손병희孫秉熙,
1861-1922의 참모로서 활동하기 시작했다.

　　1906년 1월 손병희와 함께 귀국한 위창은 6월에 천도교의 항일 언론지인
《만세보》의 사장으로 취임했다. 그러나 이듬해 《만세보》가 강제 폐간되자 1909
년에 창간한 《대한민보大韓民報》의 사장이 되어 친일단체 일진회에 대항하는 언
론 운동을 펼쳤다. 이때 위창은 우리 언론사상 최초로 창간호부터 1면에 시사만
평을 실었다. 관재貫齋 이도영李道榮, 1884-1933이 그린 만평은 대개 위창이 글을
쓴 것이라고 한다. 이를테면 미련한 놈이 도끼를 잘못 써 제 등을 찍는 그림을
그리고는 "완용 자부 상피頑用 自斧 傷皮"라고 썼는데, 같은 음의 다른 한자로 바

안목: 미를 보는 눈

오세창, 행유여력 1945년, 종이에 묵서, 30.5×125.0cm, 개인 소장

꾸면 "이완용이 자부子婦, 며느리하고 상피相避, 근친상간 붙었다"라는 야유가 된다.

1910년, 결국 국권을 빼앗기자 이때부터 위창은 칩거하며 우리 서화사 자료를 집대성하는 작업에 전념하였다. 그러나 현실을 외면하거나 도피한 것은 아니었다. 춘곡春谷 고희동高羲東, 1886-1965의 증언에 따르면 "은인자중하며 지내다가 기회가 오면 놓치지 않고 와락 출동을 하여야 하네. 두고 보게"라고 했다는 것이다. 그리고 마침내 1919년 천도교의 손병희, 권동진, 최린 등과 함께 3·1운동을 준비하면서 기독교계, 불교계 인사들과 비밀리에 접촉한 후 독립선언문 제작에 들어갔다. 〈기미독립선언문〉은 육당六堂 최남선崔南善, 1890-1957이 쓰고 위창이 감수한 것이다.

위창은 육당의 초고를 검토하면서 이런 일화를 남겼다. 선언문 앞머리에 일제의 부당한 처사를 쭉 나열한 유명한 구절 "아我 생존권이 박탈剝奪됨이 무릇 기하幾何이며"라는 구절에 이르렀을 때 위창은 육당에게 '박탈'은 '빼앗아가는' 능동태이고 '빼앗겨 잃어버린' 피동태는 '박상剝喪'이라며 교정을 보고서는 "요즘 젊은 애들은 한문을 잘 몰라서 큰일"이라고 하였다고 한다.

3·1운동 후 위창은 체포되어 징역 3년을 언도받고 2년 8개월을 복역한 뒤 1921년 11월에 가석방되었다. 그때 나이 58세였다. 이후 위창은 다시 칩거하며 서화사 자료 집성에 전념하였다.

한국미술사의 할아버지

위창은 서화감정에서 움직일 수 없는 권위자였다. 진위 판정에서 위창이 맞다

오세창, 용호봉구 종이에 묵서, 30.0×90.6cm, 개인 소장

면 맞는 것이고 작가 추정에서 위창이 그렇다면 그런 것이었다. 지금 시대엔 그런 권위 있는 안목이 없어 미술계가 진위 문제로 그렇게 시끄러운 것이다.

위창은 부친의 학통을 이어받아 서화사를 집대성하는 작업에 들어갔다. 부친 오경석은 추사 김정희의 말년 제자로 금석학의 학통을 이어받아《삼한금석록三韓金石錄》을 펴냈으니, 위창의 작업은 추사로부터 이어진 것이었다.

이런 사실이 아주 옛날이야기 같지만 꼭 그렇지만은 않다. 정치학자이자 통일원 장관을 지낸 이용희李用熙, 1917-1997의 또 다른 이름은 '이동주李東洲'였다. 그는 서화의 대안목으로 정치와 관계해서는 이름을 '용희'라 하였지만, 서화와 관계해서는 반드시 '동주'라 하였다. 이동주 선생은 서화 명품도 여러 점 소장하였고 1970년대엔《한국회화소사》,《일본 속의 한화》,《우리나라 옛 그림》등 저서도 여러 권 펴냈다. 이동주 선생이 이 저서들을 다시 복간할 때는 내가 그 조수 역할을 하며 많은 가르침을 받았다.

이동주 선생은 젊은 시절에 위창을 찾아뵙고 안목을 많이 배웠다고 한다. 지금은 국립중앙박물관에 소장되어 있는 신사임당申師任堂, 1504-1551의〈초충도〉화첩 맨 끝에는 이동주가 감정을 부탁하여 쓴다는 위창의 발문이 들어 있다. 그런데 이동주 선생이 추사에 대해 강의를 하면서 "추사는 성격이 아주 까다로웠대요"라며 추사의 인간상을 풀어나갔다. 그래서 강의가 끝난 뒤 내가 그 사실이 어느 책에 나오느냐고 여쭈었더니 "위창 노인이 역매 어른에게 그렇게 들었대요"라는 것이었다. 순간 추사, 역매, 위창 모두가 꼭 옆집에 살다 돌아가신 할아버지들처럼 다가왔다.

위창 오세창

위창의 한국서화사 집대성 작업은 1916년 12월 만해萬海 한용운韓龍雲, 1879-1944이 위창을 방문하고 《매일신보每日申報》에 5회에 걸쳐 쓴 〈고서화의 3일〉에 자세하다. 만해는 첫날 《근역화휘》 화첩과 금석문 탁본을 감상했고, 다음 날에는 23첩으로 된 서첩 《근역서휘》를 보았고, 사흘째에는 육당과 함께 《근역서휘》 속편 12첩을 큰 감명 속에 오래 배관하였는데 특히 위창이 여기에 그치지 않고 서화가들의 색인 작업을 하는 것을 보고 더욱 감동했다고 했다.

위창의 가장 빛나는 업적은 바로 이 역대 서화가 인명사전인 《근역서화징》의 편찬이다. 신라, 고려 그리고 상·중·하로 나눈 조선까지 5편으로 구성하면서 서화가들을 출생연도순으로 배열하였는데 수록된 이가 서예가 576인, 화가 392명, 서화가 149명 등 총 1,117명이다. 각 서예가와 화가의 성명에 이어 자·호·본관·가계·출생 및 사망연도 등을 밝힌 다음, 각종 문헌 속에 나오는 해당 예술가에 대한 기록과 논평, 제시 등을 있는 대로 찾아 싣고 그 서목을 다 밝혔다. 이를 위해 인용한 문집이 총 270종이나 된다. 이 밖에도 읍지·족보·비명·서화 작품의 제발까지 견문이 닿은 것은 모두 수록하였고 전하는 작품의 이름과 소재까지 기록했다.

이는 실로 방대한 서화가 인명사전이고 백과사전이다. 육당 최남선은 이 저술을 일러 '찬연한 등탑燈塔'이고, '암흑한 운중雲中의 전깃불'이라고 했다. 이 《근역서화징》 덕분에 한국회화사와 서예사의 후학들은 그 다음 단계의 연구로 쉽게 들어갈 수 있었다. 이 책은 1917년에 탈고되었고, 1928년에 계명구락부에서 출간되었으며 2009년에야 한글 번역본이 나왔다. 책 원본을 보면 본래 제목은 "근역서화사史"라 되어 있다. 마지막 글자를 '자료 모음'이라는 뜻인 '징徵'이

위_**근역서화사**
예술의전당 서울서예박물관 소장
중간_**근역서휘**
서울대학교박물관 소장
아래_**근역화휘**
서울대학교박물관 소장

안목: 미를 보는 눈

라 바꾼 것은 위창의 학문적 겸손이었다.

왕조 사회가 붕괴되고 근대적 시련이 시작되는 시점에 위창 덕분에 미술사는 전통의 단절 없이 구학舊學에서 신학新學으로 자연스럽게 넘어왔으니, 근대적인 학문 체계로서 한국미술사의 아버지가 우현又玄 고유섭高裕燮, 1905-1944 이라면 위창 오세창은 한국미술사의 할아버지이다.

위창의 서화 수집

위창은 고서화의 연구뿐만 아니라 수집에도 열과 성을 다하였다. 1915년 《매일신보》의 한 기자는 위창 선생 방문기에서 이렇게 증언했다.

> 근래에 조선에는 진귀한 서적과 서화를 헐값으로 방매하며 조금도 아까워할 줄 모르니 딱한 일이로다. 이런 때에 오세창 씨 같은 이가 있음은 가히 경하할 일이로다. 씨는 십수 년 이래로 조선의 서화가 (일본으로) 유출되어 남을 것이 없을 것을 개탄하여 재력을 아끼지 않고 부지런히 구입하여 현재까지 수집한 것이 글씨 1,125점이요, 그림 150점이다. … 씨는 앞으로 100여 점만 더 구득하면 조선의 유명 서화는 누락됨이 없으리라 하며 부지런히 수집 중이다.

위창은 아마도 우리나라 서예사와 회화사를 실제 작품으로 보여줄 원대한 구상을 갖고 있었던 것 같다. 위창은 이렇게 모은 서화를 체계적으로 나누어 《근역화휘》, 《근역서휘》, 《근묵》 세 묶음으로 펴냈다.

《근역화휘》는 천天·지地·인人 3첩으로 여기에는 명화 67점이 들어 있다. 《근역서휘》는 총 37책으로 정몽주, 안평대군에서부터 동시대 이도영에 이르는 1,107인의 글씨로 구성되어 있다. 참으로 엄청난 컬렉션이 아닐 수 없다. 《근역화휘》와 《근역서휘》는 훗날 박영철이 소유하였다가 그의 유언에 따라 1940년 서울대학교의 전신인 경성제국대학에 기증되어 지금은 서울대학교박물관이 소장하고 있다.

그리고 위창은 옛 문인들 1,306인의 시와 서간을 묶어 《근묵》 34책으로 펴냈는데 이는 성균관대학교박물관이 소장하고 있다가 2009년에 영인, 번역하

여 5책으로 간행하였다. 또 위창은 고서화 감정의 필수인 인장을 모아 '도장 모음'이라는 뜻인 《근역인수》도 펴냈다. 여기에는 자신의 것 225개를 포함하여 총 850명 3,912과顆의 인장이 실려 있다. 여기 실린 인장들은 사진을 찍은 것이 아니라 직접 작품에서 오려 편집한 것이니 그 귀함을 가히 알 만하다. 《근역인수》는 국회도서관이 소장하고 있고 1968년에 영인, 출간되었다.

실로 놀라운 일이다. 한 사람의 노력으로 이처럼 엄청난 작업을 해냈다는 것이 좀처럼 믿기지 않을 정도인데 여기에 그치지 않고 간송 전형필, 다산 박영철, 오봉빈 등을 지도하여 우리 문화유산을 지키고 가꾸는 데로 나아가게 했으니 나는 이 책의 한 장章을 할애하지 않을 수 없다. 돌이켜 보건대 위창은 자신의 안목을 민족을 위해 남김없이 베풀며 문화보국에 평생을 바친 분이다. 그 위업에 대해 만해 한용운은 위창 탐방기 마지막에서 다음과 같이 말했다.

나는 그 나라의 문화유산[古物]은 그 국민의 정신적 생명의 양식이라고 듣고 있다. 나는 위창이 모은 고서화들을 볼 때에 대웅변의 연설을 들은 것보다도, 대문호의 소설을 읽은 것보다도 더 큰 자극을 받았노라. 만일 훗날 조선인의 기념비를 세울 날이 있다면 위창도 일석一席을 차지할 만하도다.

그런 위창 오세창 선생이건만 지금 이날 이때까지 위창을 기리는 기념사업회도 없고, 위창의 뒤를 따르는 학자를 격려하는 상도 없다는 것은 무언가 잘못되어도 크게 잘못된 것이다. 이는 우리 문화계가 위창에게 진 큰 빚이자 잘못이 아닐 수 없다. ◇

한국미를 정립한
우리 시대의 대안목

우리들의 영원한 국립박물관장

미를 보는 눈으로서 안목을 말할 때 우리 시대 최고의 안목은 단연 혜곡兮谷 최
순우崔淳雨, 1916-1984 선생이다. 혜곡 선생의 안목은 한국미술의 축복이었다. 혜
곡 선생은 평생을 박물관에서 살면서 구체적인 유물을 통하여 한국미의 특질,
나아가서는 한국미학의 방향을 제시한 당대의 대안목으로 〈한국미술 5천년〉전,
〈조선시대 회화〉전, 〈한국민예미술〉전 등 수많은 특별전을 기획하면서 한국미
술사의 대맥을 세운 미술사가이자 미학자이다.

혜곡 선생은 미술품을 '학學'으로 보기 이전에 감상하는 자세로 '멋'을 관
찰하였다. 그리고 거기에서 느끼는 미적 감흥을 온 가슴으로 받아들이며 그 아
름다움의 미적 가치를 하나씩 발견해갔다. 혜곡 선생은 사변적인 논리체계로서
한국미학의 틀을 전개하는 대신 낱낱 유물을 통하여 우리 미술의 아름다움을
논증하는 미학적 사고의 모범을 보여주었다.

말하자면 '한국미의 특질은 모름지기 이런 것이다'라고 실물로서 제시하
였다. 경제학으로 치면 이론경제가 아니라 실물경제에 탁견을 갖고 있었던 것
이다. 비록 혜곡 선생은 단 한 번도 미학이라는 용어를 사용하여 말한 일이 없지
만, 칸트가 철학[Philosophie]을 배우지 말고 철학하는 것[Philosophieren]을 배우라
고 한 말을 원용한다면 혜곡 선생은 타고난 미학자였다.

젊은 시절 문학청년으로 1945년부터 5년간 문학동인지 《순수純粹》의 주간
도 맡은 바 있는 혜곡 선생은 뛰어난 미문가美文家여서 명품을 해설한 〈백자 달

성북동 자택의 혜곡 최순우

항아리〉, 〈백자 무릎연적〉 같은 명문을 남긴 것으로 유명한데, 사실은 그 명칭 자체가 혜곡 선생이 찾아내 붙인 이름이었다. 또한 〈부석사 무량수전〉은 중고등 학교 교과서에도 실려 있어 지금도 여전히 우리들의 미를 보는 눈을 길러주고 있다.

혜곡 선생의 명작 해설

2016년 4월, 혜곡 선생 탄신 100주년을 기념하여 국립중앙박물관은 〈최순우가 사랑한 전시품〉이라는 아주 특별한 전시회를 기획하였다. 별도의 전시회를 연 것이 아니라 상설전시실 1층부터 3층까지 아홉 개 전시실에 혜곡 선생이 아끼 고 좋아했던 작품을 그의 글과 함께 소개한 테마전이었다.

그중 하나로 3층 금속공예실에 있는 고려시대 청동은입사물가풍경무늬정 병국보 92호에 대한 혜곡 선생의 글을 보면 다음과 같이 시작된다.

'맵자'하다는 말이 에누리 없이 그대로 쓰여서 조금도 과장이 없다고 한다면 아마 이러한 고려 청동 정병이 지니는 날씬하고 세련된 매무새 같은 것이 그 좋은 예가 될 것이다. … 이 정병은 청동 바탕에 은실로 호수 언저리의 한가로 운 자연 정취를 새겨 넣은 보기 드문 가작으로 지금은 녹이 나서 연두색으로 변색한 바탕에 수놓아진 은색의 산뜻한 색채 조화가 우선 사람의 눈을 놀라게 한다.

이런 식으로 혜곡 선생은 유물의 첫인상부터 아주 매력적인 언어로 우리 를 사로잡곤 한다. 또 하나의 예로 2층 목칠공예실에 있는 나전칠기소나무무늬 빗접을 보면 그 무늬의 아름다움을 이렇게 꼭 집어 말했다.

수다스러운 듯싶어도, 혹은 단순하고 화려한 듯 보여도 소박한 동심의 즐거움 을 표현한 점이 한국 민속 공예의 장식무늬가 지닌 하나의 장점이라고 할 수 있다. 별 야심이 없이 다루어진 무늬들, 특히 조선시대 나전칠기의 좋은 도안 들을 보고 있으면 느긋하고도 희떱고, 희떠우면서도 익살스러움이 한 가닥의

청동은입사물가풍경무늬정병
고려, 높이 37.5cm, 국보 92호,
국립중앙박물관 소장

나전칠구름봉황꽃새무늬빗접
19세기, 높이 26.5cm,
국립중앙박물관 소장

안목: 미를 보는 눈

부석사 무량수전 앞마당에서 먼 산을 바라보면 산 뒤에 또 산, 그 뒤에 또 산마루가 일망무제로 펼쳐진다.

즐거움을 자아내준다.

이런 느낌과 감동을 주는 것이 바로 한국미의 특질이라는 것이다. 나는 미술사를 공부하기 시작하면서 혜곡 선생이 보라는 대로 보고, 느끼라고 한 대로 느끼며 한국미술의 특질을 익혀왔다. 특히 부석사 무량수전을 예찬한 글은 거의 환상적이다.

소백산 기슭 부석사의 한낮, 스님도 마을 사람도 인기척이 끊어진 마당에는 오색 낙엽이 그림처럼 깔려 초겨울 안개비에 촉촉이 젖고 있다. 무량수전, 안양문, 조사당, 응향각들이 마치 그리움에 지친 듯 해쓱한 얼굴로 나를 반기고, 호젓하고도 스산스러운 희한한 아름다움은 말로 표현하기가 어렵다. 나는 무량수전 배흘림기둥에 기대서서 사무치는 고마움으로 이 아름다움의 뜻을 몇 번이고 자문자답했다. …
무량수전 앞 안양문에 올라앉아 먼 산을 바라보면 산 뒤에 또 산, 그 뒤에 또

산마루, 눈길이 가는 데까지 그림보다 더 곱게 겹쳐진 능선들이 모두 이 무량수전을 향해 마련된 듯싶어진다. 이 대자연 속에 이렇게 아늑하고도 눈맛이 시원한 시야를 터줄 줄 아는 한국인, 높지도 얕지도 않은 이 자리를 점지해서 자연의 아름다움을 한층 그윽하게 빛내주고 부처님의 믿음을 더욱 숭엄한 아름다움으로 이끌어줄 수 있었던 뛰어난 안목의 소유자, 그 한국인, 지금 우리의 머릿속에 빙빙 도는 그 큰 이름은 부석사의 창건주 의상대사이다.

우리나라 건축의 특질은 자리앉음새가 탁월함에 있음을 이보다 더 잘 말해주는 글은 없다. 내가 최순우 전집전 5권, 학고재, 1992의 편집을 맡았을 때 그중 명문들을 모은 선집을 따로 펴내면서 "무량수전 배흘림기둥에 기대서서"라는 제목을 붙인 것은 이 글을 처음 읽었을 때의 감동을 잊지 못했기 때문이었다.

혜곡 선생의 인간상

혜곡 선생은 1916년 4월 27일 개성에서 태어났다. 한국미술사의 아버지인 고유섭 선생의 감화로 한국미술사를 연구하기 시작하여 8·15해방 직후인 1946년 국립개성박물관 참사를 지내며 박물관 인생에 들어섰다. 1948년 서울국립박물관으로 전근하여 한국전쟁을 치르면서 그 엄청난 유물들을 부산으로 피난시키는 어려운 일을 감당했고 서울 환도 후엔 보급과장, 미술과장, 학예연구실장을 지내면서 국립박물관을 덕수궁에서 경복궁으로 이전하는 일을 도맡아 하였다.

그리고 1974년 국립중앙박물관장에 취임한 이후에는 수많은 특별전을 기획하였고 〈한국미술 5천년〉전이라는 대규모 해외 순회전으로 한국미술을 세계에 널리 알리는 성과를 보였다. 1984년 12월 16일 69세로 세상을 떠날 때까지 관장으로 재직하며 평생을 박물관에서 보낸 우리들의 영원한 박물관장이었다.

2016년 5월 18일, 국립중앙박물관 소강당에서는 혜곡 선생과 평생을 같이한 정양모 전 국립중앙박물관장이 혜곡 선생을 회고하는 강연이 있었다. 이 자리에서 정양모 선생은 박물관 밖의 혜곡 선생에 대해 많은 증언을 해주었다. 간송 전형필과의 인연, 동원東垣 이홍근李洪根, 1900-1980의 컬렉션을 기증받은 일, 호림湖林 윤장섭尹章燮, 1922-2016이 호림박물관을 세우는 데 도움을 준 이야기들

안목: 미를 보는 눈

한국미술 5천년전 일본에서 순회전을 마친 뒤 서울 국립중앙박물관에서 열린 전시를 혜곡 최순우가 둘러보고 있다.

과 함께 화가들과의 친교가 넓어 수화 김환기, 청전青田 이상범李象範, 1897-1972, 운보雲甫 김기창金基昶, 1913-2001과 가까이 지내고 한익환 같은 전통도예가를 발굴하여 지원하였던 이야기도 해주었다.

사실 혜곡 선생의 교류 범위는 그 정도가 아니었다. 혜곡 선생의 안목과 인품은 많은 숭배자, 추종자를 낳아 스스로 '미술당'이라 부른 문화계 인사들이 늘 주위에 있었다. 정양모, 전성우, 이경성, 이홍우, 이구열, 이종석, 김익영, 이준구 등이다.

건축가 김수근金壽根, 1931-1986이 혜곡 선생을 은사로 모신 것은 너무도 유명한 이야기이다. 여기에는 사연이 있다. 덕수궁 시절 국립중앙박물관에서는 현대미술의 개념을 받아들여 〈명사들의 오브제〉전이 열린 적이 있다. 이때 김수근이 괴목을 들고 가 진열하고 있는데 바로 옆자리에서 혜곡 선생이 백자 달항

화각함 18세기, 높이 32.8cm, 개인 소장

아리를 가져다 놓고는 솔가지 하나를 꽂고 갔다고 한다. 김수근이 이 조용하고 은은한 오브제에 취해 넋을 잃고 보고 있는데 잠시 뒤 혜곡 선생이 다시 와서는 항아리에 꽂아놓았던 솔가지를 뽑아 항아리 앞에 가지런히 놓고는 "이제 됐다" 하고는 가더라는 것이다. 이후 김수근은 혜곡 선생을 스승으로 모시고 한국적인 것을 익혔다고 한다.

혜곡 선생은 집 단장, 옷차림, 심지어는 음식까지도 까다롭게 가리면서 한국적인 멋과 맛을 구현하며 살았다. 정갈한 한식을 좋아하여 지금은 문을 닫은 인사동 영희네집과 삼선교 국시집의 단골이었다. 혜곡 선생은 그 자신이 곧 한국미의 화신 같았다.

또한 효자동 전차 종점 안쪽에 있던 한옥에 살았을 때나, 1976년부터 작고할 때까지 성북동의 한옥 고택에 살았을 때나 가구, 현판, 정원의 돌과 나무 하나하나를 손수 매만지면서 그야말로 한국적인 멋으로 가꾸고 살았다. '최순우 옛집'이라 불리는 이 한옥은 지금은 등록문화재 268호로 내셔널트러스트 문화유산기금이 매입해 관리, 운영하고 있다.

안목: 미를 보는 눈

성북동 최순우 옛집 1930년대에 지어진 근대 한옥으로 지금은 내셔널트러스트와 시민들에 의해 보존되고 있다.

혜곡 선생의 헤어스타일은 정말 멋있었다. 숱이 많지 않은 것을 가리기 위하여 긴 머리칼을 세워 올리곤 했다. 정양모 선생이 이날 증언하기를 이 머리카락을 세우기 위해 혜곡 선생은 거울 앞에서 10여 분간 솔빗으로 머리카락을 두드렸는데, 머리칼을 세우는 솔빗은 돼지털로 만든 것이 최고라고 말하곤 했다 한다.

우리 민예품의 아름다움의 발견

미술사가로서 혜곡 최순우 선생이 한국미술을 보는 시각은 아주 폭이 넓었다. 굳이 줄여 말하자면 도자기가 전공이라고 해야겠지만 그림, 글씨, 목기, 불상, 석조미술, 건축 등 전 분야를 아울렀다. 그중 내가 가장 귀하고 고맙게 생각하는 분야는 민예民藝의 재발견이다. 1975년, 국립중앙박물관에서 열린 〈한국민예미술〉전은 획기적인 것이었다. 혜곡 선생은 〈민예라는 것〉이라는 글에서 이렇게 말했다.

원래 이 민예라는 말은 일본인 야나기 무네요시가 1920년대에 일으킨 이른바 민예운동에서 비롯된 것이다. 이 민예라는 뜻은 민중적인 예술이란 말에서 오는 약어로 말하자면 궁정이나 양반 등 상류사회를 떠받치는 권위예술 작품이 아니라 민중 속에서 민중을 위해서 자라난 무명의 공장工匠을, 또는 민중 스스로의 뜨내기들이 만들어낸 민중 속의 일상 용기, 용구, 민화 등에 나타난 민중적인 조형예술을 가리키는 것이 된다.

그러나 혜곡 선생은 야나기류의 민예에 머물지 않고 우리 민예품의 미적 가치와 특질을 적극적으로 찾아내었다. 그리고 거기에는 우리의 정서가 흥건히 배어 있음을 다음과 같이 말했다.

한국의 민예품은 매우 솔직하고도 순정적이며 억지가 없는 자연스러운 아름다움, 그리고 너그럽고도 익살스러운 우리 민족의 마음씨가 어느 민족의 경우보다도 주저 없이 드러나 있는 점으로 공예의 본질적인 미의 원천으로서 높이 평가되어왔다.

일찍이 혜곡 선생은 관요官窯가 아니라 민요民窯에서 만든 자기의 아름다움을 강변하면서 이렇게 말한 적이 있다.

세상에는 민요의 탄생을 무지의 소치, 또는 빈곤의 소치, 실의失意의 소치로 돌리려는 사람이 있다. 그러나 그 욕심 없고 자연스런 표현이, 잔재주 안 부리는 손길이 그대로 무지 속에 묻혀야만 될 것인가. 흥겹도록 운치가 얼룩져서 내배인, 그리고 땅에서 돋아난 버섯처럼 자연스러운 손길이 정말 무식하기만 한, 그리고 조방하기만 한 무딘 손의 소치이기만 할 것인가.
나는 믿고 싶다. 도공들은 만드는 즐거움에 살고 있다고, 무어라고 조리있게 설명할 수는 없어도 그릇을 빚어내는 즐거움이 바로 그 아름다움을 보는 마음이라고. 이제 조선의 아름다움은 이미 5백 년을 살아왔다. 그리고 해묵은 조선의 그릇들은 오늘도 아예 늙을 줄을 모르고 있다.

왼쪽_**곱돌 약주전자** 19세기, 높이 10cm, 개인 소장
오른쪽_**곱돌 약탕기** 19세기, 높이 15.5cm, 개인 소장

　혜곡 선생에겐 이처럼 우리 민예품을 사랑하는 뜨거운 가슴이 있었다. 왕실의 화려한 나비촛대 못지않게 살림때가 배어 있는 소나무 부엌 등잔에서 민예의 아름다움을 볼 수 있다는 것을 가르쳐 주었다. 그리하여 민예는 '이름 없는 민간의 예술'을 넘어 공예의 범주 속으로 당당히 들어가게 되었다.

　2016년 12월, 서울 가나아트에서는 혜곡 최순우 선생 탄신 100주년을 기념하여 〈조선공예의 아름다움〉이라는 멋진 전시회가 열렸다. 주전자, 옹기, 등잔과 촛대, 각종 항아리를 비롯하여 사랑방 용품, 규방 용품, 주방 용품, 제례 용품, 상자와 함, 목조각품 등 개인이 소장하고 있는 조선시대 공예품 656점이 출품된 대규모 전시회였다.

　이 전시회는 1975년 〈한국민예미술〉 전시회 때 혜곡 선생을 모시고 큐레이터로 실무를 맡았던 박영규 씨가 전시 기획과 실무를 맡아 '민예' 대전이 아니라 '공예' 대전으로 끌어올린 것이다. 옆에서 이 전시회를 지원했던 정양모 선생은 이제 우리는 민예를 벗어나 공예로 들어가게 되었다며 마치 40년 전 전시회를 관이 아닌 민간 차원에서 부활시킨 것 같다고 말했다. 이 전시회를 지원한 김

목제 표주박 19세기, 일암관 소장

형국가나문화재단 이사장 선생은 "혜곡 최순우 선생의 눈을 거치면 한쪽 구석에 박혀 있던 고물古物이 고미술품으로 소생하였다"고 회상했다.

　　혜곡 선생은 이처럼 밝은 눈과 뜨거운 가슴으로 한국미술의 영역을 넓히면서 한국미의 특질을 정립하여 주눅 든 문화적 열등감을 후련히 씻어주었다. 혜곡 최순우 선생은 희대의 대안목으로 한국미를 정립한 미술사가이며, 영원한 우리들의 박물관장이며 문화재를 통한 국민 계몽과 문화 외교를 몸소 실현한 문화보국의 애국자였다. ◇

안목: 미를 보는 눈

애호가 열전

그래서 안평의 빠른 죽음이 더욱 안타깝다

낭만의 귀공자 안평대군

안평대군安平大君 이용李瑢, 1418-1453은 세종의 셋째 아들로 낭만의 귀공자였다. 당대의 명필이었고 그림도 잘 그렸으며 용모도 뛰어났다. 학문을 좋아하여 시와 문장으로 집현전 학사들과 두루 교류하였으며 금자金字로 〈화엄경華嚴經〉을 쓸 정도로 독실한 불자였다. 그리고 안평대군은 뛰어난 안목의 소유자로 조선왕조에서 첫 번째로 등장하는 대수장가였다. 그가 제발題跋을 쓰고 안견安堅, ?-? 이 그림을 그리고 박팽년朴彭年, 1417-1456, 김종서金宗瑞, 1383-1453, 성삼문成三問, 1418-1456 등 21명의 학자, 문신들이 찬시讚詩를 쓴 저 유명한 〈몽유도원도夢遊桃源圖〉 장축이 증언하고 있다.

조선왕조에는 종친에게 명예직만 부여할 뿐 관료로 나아갈 수 없게 하는 종친불사宗親不仕의 원칙이 있었다. 때문에 안평대군은 대군으로서 국정 자문에 응하거나 책의 편찬 등을 감독했다. 안평대군의 이러한 모습은 문종의 서거를 중국에 알리기 위한 사신으로 누가 갈지 논의하는 과정에 잘 나타나 있다. 결국 사신으로 간 것은 훗날의 세조인 수양대군首陽大君이었지만 그때 이현로李賢老, ?-1453는 안평대군에게 사신으로 가기를 권하면서 이렇게 말했다.

공의 용모와 수염과 시문과 서화에다 우리들의 수행이 뒷받침되면 북경에 가서 가히 해내海內에 명예를 날릴 것이며, 널리 인망을 거두어 후일의 기반이 될 것입니다.

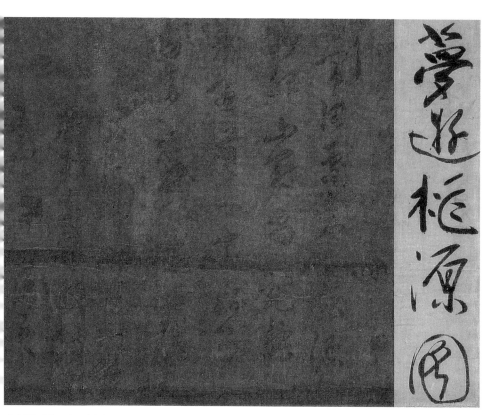

안평대군, 몽유도원도 제서와 시문

신편산학계몽(경오자) 15세기 중엽, 33.2×21.4cm, 보물 1654호, 청주고인쇄박물관 소장

특히 안평대군은 일찍부터 명필로 칭송되었다. 33세 때인 1450년 경오년에 제작된 금속활자인 경오자庚午字는 그의 글씨를 본으로 주조되었으며 명나라에서 온 사신 예겸이 안평대군의 글씨를 선물로 받아가 명나라 황제에게 보이니 "이것은 진짜 송설체松雪體다"라고 감탄했다고 한다. 송설체는 원나라 조맹부의 서체로 형태가 아름답기로 유명했다.

그래서 중국에서 온 사신들은 다투어 그의 글씨를 얻어가기를 원했다.《문종실록》즉위년1450 8월 19일 자에는 다음과 같은 기사가 나온다.

임금이 태평관太平館에 거둥하여 명나라에서 온 사신을 위한 위로연을 베풀었는데, 안평대군이 잔에 술을 부어 돌리자 명나라 사신 윤봉이 말하기를, "전에 예겸과 사마순이 가지고 온 대군의 글씨를 보고 중국 조정의 문사들이 모두 탄복하였습니다. 나도 또한 갖기를 바랍니다"라고 하였다.

이런 안평대군이었건만 둘째 형 수양대군이 왕위를 찬탈하면서 희생되어

118

나이 서른여섯에 사약을 받고 세상을 떠났다. 비운의 왕자였다.

조선왕조실록 속의 안평대군

조선왕조실록에 의하면 안평대군은 김종서, 황보인皇甫仁, 1387-1453과 결탁하여 정권을 차지하려고 해서 수양대군이 제거한 것으로 되어 있다. 그 물증으로 제시된 것은 김종서가 안평대군에게 보낸 시였다. 《단종실록》 즉위년1452 6월 30일 자 기사는 다음과 같다.

김종서가 안평대군에게 다음과 같은 시를 지어 보냈다.

위대한 하늘은 원체 아득하기만 하니	大空本寂寥
현묘한 조화를 누구에게 물으랴	玄化憑誰訊
사람의 일이 진실로 어그러지지 않으면	人事苟不差
비 오고 볕 나는 것이 순조롭다	雨暘由玆順
바람 따라 복사꽃 오얏꽃이 부딪히면	隨風着桃李
불타는 화신花信이 재촉되고	灼灼催花信
축축하게 내린 비가 보리밭에 미치면	沾濡及麥隴
온 지역이 고루 윤택해진다네	率土均澤潤

이것은 김종서가 비밀리에 안평대군에게 인심을 수습하여 반역을 꾀하라고 재촉한 것이다.

이 시가 역모를 뜻하는 것이고 안평대군이 실제로 그런 음모를 했는지는 알 수 없지만 사실만 체크하면, 김종서와 황보인은 문종이 죽으면서 어린 단종을 잘 보필해달라고 유언으로 부탁한 고명顧命대신이었다. 이들이 안평대군과 가깝게 지낸 것은 사실이다. 그런데 정치적 야욕이 있던 수양대군이 왕위 찬탈에 걸림돌이 되는 이들을 역적으로 몰아 김종서, 황보인, 안평대군 등을 죽이는 계유정난癸酉靖亂을 일으켰고, 수양대군은 결국 단종을 몰아내고 세조로 등극하

였다. 이런 일로 세조는 안평대군의 덕망 있는 이미지를 지우기 위하여 안평대
군이 만든 경오자를 다 녹여 1455년에 을해자乙亥字를 만들었다. 때문에 오늘날
경오자로 찍은 책은 《고문진보대전古文眞寶大全》보물 967호, 《신편산학계몽新編算
學啓蒙》보물 1217호 등만 남아 있다.

실록의 기사도 세조를 편든 감이 없지 않으며 안평대군에 대해서 거의 악
의가 느껴지는 기사도 있다. 그 대표적인 예가 안평대군 부인의 죽음에 대한 기
사이다. 대군의 부인이 죽었다는 사실은 실록에 졸기卒記로 실릴 일도 아니었는
데 《단종실록》단종 1년1453 4월 23일 자에 다음 기사가 나온다.

> 안평대군의 부인 정씨가 졸卒하니, 쌀·콩 등 70석과 종이 100권과 관을 내려주
> 었다. 정씨는 고 병조판서 정연의 딸인데, 안평이 박대하여 서로 보지 아니한
> 것이 이미 7, 8년이었다. 졸하게 되자 염하고 빈하는 여러 가지 장례 일을 전혀
> 돌아보지 아니하였고, 그 아들 의춘군 이우직도 또한 가서 보지 아니하니 서인
> 의 죽음과 다를 바가 없었으므로 보는 자들이 개탄하지 아니함이 없었다. 후에
> 안평이 사람들에게 말하기를 "내가 불교에 지극히 정성을 드리고 아주 부지런
> 히 하였으나, 아버지세종와 어머니소헌왕후와 큰 형님문종이 잇달아 돌아가시고, 또
> 아들도 죽고, 이제 아내마저 죽으니 비로소 불사佛事라는 것이 사람들에게 무익
> 하다는 것을 알게 되었다" 하고 드디어는 불사를 일으키지 아니하였다.

이 기사는 안평대군이 불교에 심취하였다가 부모와 자식 그리고 부인의
죽음에 이르러 허탈에 빠져 불교에서 멀어졌던 것을 말해주는 것 이상은 아니
건만 아내를 박대했다는 부분을 앞세웠다. 그런 건 실록에 기록할 일이 아니다.

세종대왕의 왕자 교육

안평대군의 이름은 용瑢, 자를 청지淸之, 호를 비해당匪懈堂·낭간거사琅玕居士·매
죽헌梅竹軒이라 했다. 안평대군은 아버지 세종의 철저한 교육, 엄격한 훈도와 따
뜻한 자애 속에 성장했다. 세종은 정비인 소헌왕후에게서 8남 2녀, 후궁에게서
10남 2녀, 모두 18남 4녀를 두었다. 세종과 소헌왕후 사이의 적통 왕자 여덟 명

안평대군 필 임영대군 묘표 탁본 15세기, 탁본, 각 23.0×16.5cm, 국립중앙박물관 소장

은 첫째가 왕세자였다가 임금이 된 문종, 둘째가 세조가 되는 수양대군, 셋째가 안평대군이다. 그리고 넷째가 임영대군臨瀛大君, 다섯째가 광평대군廣平大君, 여섯째가 금성대군錦城大君, 일곱째가 평원대군平原大君, 막내인 여덟째가 영응대군永膺大君이다.

세종은 성군답게 왕자들의 양육에도 각별히 마음을 썼다. 1430년, 안평대군은 13세 때 형인 수양대군, 동생인 임영대군과 함께 성균관에 입학하였다. 이 사실을《세종실록》세종 12년1430 5월 17일 자는 다음과 같이 전한다.

> 진평대군晉平大君, 후일의 수양대군, 안평대군, 임영대군에게 명하여 성균관에 입학하게 하니, 좌우에서 보고 듣는 이가 임금이 글을 숭상하는 아름다운 일을 감탄하지 않는 이가 없었다. 대군들이 드디어 종학宗學에 나아가 배우니, 이로부터 종친들이 잇따라 입학하였다.

세종은 나라의 힘든 일에 왕자들이 솔선하여 나아가게 하였다. 1438년 함경도에 육진六鎭을 신설하여 야인을 토벌할 때 회령과 종성의 자제들을 서울로

정선, **수성구지(비해당 자리)** 18세기, 종이에 수묵, 52.9×87.2cm, 국립중앙박물관 소장

데려와 벼슬을 시키는 유화책을 펴는데, 왕자들로 하여금 각 지방을 담당하게
하였다. 《세종실록》 세종 20년¹⁴³⁸ 3월 3일 자에는 이런 기사가 있다.

> 임금이 말씀하셨다. "함길도 경원과 경흥은 태조께서 임금으로 일어난 지방인
> 데 지금은 나누어 회령, 종성이 되었다. 수양대군은 경원을, 안평대군은 회령
> 을, 임영대군은 경흥을, 광평대군은 종성을 맡아 길이 북방의 울타리가 되도록
> 하라."

이렇게 왕자들을 철저히 교육시키고 엄한 조치를 취한 세종이지만 한편
자식에 대한 사랑도 남달랐다. 《세종실록》 세종 16년¹⁴³⁴ 12월 8일 자에는 다음
과 같은 기사가 나온다.

> 임영대군이 일찍이 안평대군의 집에 있었는데, 병이 들어 임금을 보고자 하니,
> 임금이 가서 보고 하룻밤을 자고 돌아왔다.

수성동 계곡 돌로 만든 기린교 너머로 안평대군이 살던 비해당이 있었다고 전하나 지금은 빈터만 남아 있다.

안평대군의 당호인 비해당匪懈堂도 세종대왕이 직접 지어준 이름이다. 이에 대해 박팽년은 〈비해당기匪懈堂記〉에서 이렇게 증언했다.

임술년1442 여름 6월 어느 날에 안평대군이 대궐에 입시하였을 적에 임금이 "당명堂名을 무엇이라고 하는가?"라고 조용히 묻자 안평대군은 '당명이 아직 없습니다'라고 대답하였다. 그러자 임금이 … "비해匪懈, 게으르지 않다라고 하는 것이 적합하겠다"라고 하였다. 안평대군이 손 모아 절하고 머리를 조아린 다음, 한편으로는 기뻐하고 한편으로는 놀라워하다가 드디어 여러 선비들에게 글을 청하여 그 취지를 연역토록 하였다. … 지금 안평대군은 타고난 자품이 탁월한 데다 학문을 좋아하고 착함을 좋아하는 마음이 지극하여 잠시라도 반드시 선비의 고결한 자세를 가지려고 노력하니, 그 부지런함이 지극하다 하겠다. 임금께서 특별히 이것을 가지고 이름 지으셨으니, 면려한 것일 뿐만이 아니라 바로 가상하게 여긴 것이다.

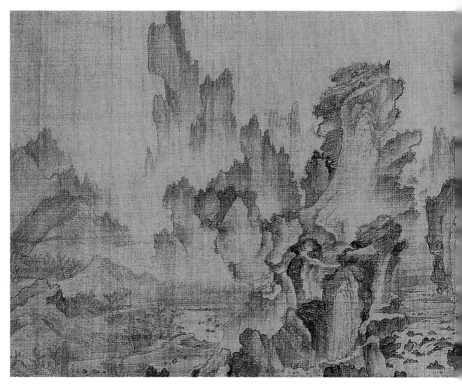

안견, 몽유도원도 1447년, 비단에 담채, 38.6×106.0cm, 일본 덴리대학도서관 소장

안평대군의 〈몽유도원도〉와 무계정사

비해당에서 안평대군이 학자들과 교류한 모습은 나이 30세 때 제작한 〈몽유도원도〉에 여실히 드러나 있다. 이 장축에 쓴 안평대군의 발문은 다음과 같다.

> 정묘년1447 4월 20일 밤, 깊은 잠 속에 꿈을 꾸었다. 박팽년과 더불어 깊은 산 아래 당도하니 층층이 산부리가 우뚝 솟아나고 깊은 골짜기가 그윽하고도 아름다웠다. 복숭아나무 수십 그루가 있고 오솔길이 숲 밖에 다다르자 어느 길로 갈지 모르겠는데 산관야복山冠野服의 한 사람이 북쪽으로 휘어진 골짜기로 들어가면 도원이라고 하여 박팽년과 함께 말을 달려 찾아갔다.
> 산벼랑이 울뚝불뚝하고 나무숲이 빽빽하며 시냇물은 돌고 돌아서 거의 백 굽

이로 돌아 사람을 홀리게 하였다. 골짜기로 들어가니 복숭아꽃이 숲을 이루어 어리비치고 붉은 안개가 떠올랐다. 박팽년은 참으로 도원경이라며 감탄했다. 곁에 두어 사람이 있어 짚신감발을 하고 맘껏 구경하다가 문득 잠에서 깨었다. … 이에 안견으로 하여금 그리게 하였더니 사흘 만에 완성되었다.

비해당의 매죽헌에서 이 글을 쓴다.

안견이 그린 이 그림의 구도를 보면 안평대군의 꿈대로 화면 왼쪽에서 오른쪽으로 갈수록 무게중심이 옮겨간다. 험준한 산세가 이어지고 그 사이로 흐르는 그윽한 시냇물을 따라가다 보면 마침내 아름다운 복숭아꽃이 핀 마을에 다다른다.

安평대군, 몽유도원도 발문

꿈 이야기를 다룬 작품인 만큼 구도는 몽환적이며 선묘는 예리하고 먹빛은 강약이 있으며 비단 깊숙이 스며든 필치는 원숙하다. 본래 동양화의 서사 전개는 오른쪽에서 왼쪽으로 펼쳐지는데 이 그림은 반대로 왼쪽에서 오른쪽으로 전개되고 있다. 도원경이 종점임을 강조한 것이다. 가히 대가의 솜씨라 칭송할 만하다.

이렇게 완성된 〈몽유도원도〉 횡축에 안평대군은 앞뒤로 자신의 제발을 붙이고, 연이어 김종서, 신숙주, 하연, 서거정, 정인지, 성삼문, 박연 등 당대의 문인 21명의 제시題詩를 받아 붙였다. 장대한 시서화의 향연이 아닐 수 없다. 덕분에 이 작품은 안평의 풍류, 안견의 그림 솜씨 그리고 세종 연간의 문화적 분위기를 남김없이 증언하는 희대의 문화유산이 된 것이다.

안평대군은 꿈속에 본 그런 도원경 같은 별서別墅를 갖고 싶어했던 것 같다. 실제로 도성 안 수성동 계곡가에 있는 저택인 비해당 이외에도 몇 개의 별장을 더 갖고 있었다. 성현成俔, 1439-1504의 《용재총화慵齋叢話》에 따르면 안평대군

夢桃源序
事有垂百代而不朽者苟非奇惟之迹
以動人耳目安能及遠傳後如是耶世傳
挑源故事著諸詩文者甚多惟生也晚未
得親接見以此導其湮醫久矣一日
匪懈堂以所作夢遊挑源記示僕事迹璟
偉文章窮竊之狀而徒花遠近
之態與古之詩文無異而僕亦在
列僕讀其記不覺失聲歎曰
我國距武陵之上迷之地為與夫
國得見數千載之上路之尤者乎古人當
時物色相接不為奇惟海外
有言曰神遇為夢形接為事畫想夜夢神
形所過盖形雖外與物遇而內無神明以
主之則亦何待物而有形之接也是知吾神不倚
形而立語何待物而存而遂通不疾而速
有非真是而夢之所為真非也我而沈
為人之在世亦一夢中也何以古人
為覺而今人所遇為夢古人何獨擅其奇

박팽년, 몽유도원도 시축 중 몽도원서

은 이미 한강과 만초천이 만나는 곳인 남호南湖 가까이에 담담정淡淡亭을 갖고 있었는데 창의문 밖 산자락에 또 무계정사武溪精舍를 지었다. 이 무계정사는 그가 꿈속에 본 도원과 같은 곳이었다. 이에 대해서는 이개李塏, 1417-1456가 1451년 가을에 쓴 〈무계정사기武溪精舍記〉에 자세히 나와 있다.

> 한양 북문을 벗어나 우거진 소나무 숲길을 2리쯤 가다가, 잿마루로 올라가 서쪽으로 조금 꺾어져서 골짜기를 굽어보면 눈앞에 펼쳐진 모습이 툭 트여서 자못 사람이 사는 곳과는 다르게 여겨지는 곳이 있는데, 이곳에 비해당의 정사가 있다. … 올라가서 한번 돌아다보니 풀과 나무는 무성하고 연기와 구름은 뭉게뭉게 피어올라서 비어 있는 듯도 하고 그윽한 듯도 하여 완연히 도원동桃源洞의 기이한 운치가 있었다. … 이에 비해당이 나를 데리고 산책차 나가서 나에게 술을 따르며 말하기를 "내가 일찍이 도원에서 노는 꿈을 꾼 적이 있었는데, 여기를 오고 보니 꿈속에서 보던 도원과 너무도 흡사하였다. 어쩌면 조물주가 기다렸

던 바가 있었던 것이 아닌지 모르겠다. 어찌 천년 동안이나 감춰 두었던 곳을 하루아침에 드러내어 기어이 나에게 돌아오게 하였단 말인가"라고 하였다.

안평대군의 수장품과 신숙주의 〈화기〉

안평대군은 회화 수장가로도 유명하였다. 안견의 뛰어난 그림 솜씨는 안평대군이 수집한 이 명화를 보고 배운 바가 컸던 것이다. 안평대군의 수장품에 대해서는 신숙주申叔舟, 1417-1475의 《보한재집保閑齋集》〈화기畫記〉에 아주 자세히 실려 있다.

1445년 초가을에 안평대군이 10여 년 동안 수집한 222점의 수장품 모두를 신숙주에게 보여주며 이를 기록으로 남기라고 하여 신숙주가 그림의 화가와 제목을 일일이 나열하고 말미에 화평을 덧붙였다. 그때 안평대군의 나이가 불과 28세였는데 지난 10여 년간 모은 것이라니 스물도 안 된 나이부터 수집했다는 얘기가 된다. 신숙주의 〈화기〉는 이렇게 시작된다.

비해당이 서화를 사랑하여, 남이 한 자의 편지, 한 조각의 그림이라도 가지고 있다는 말을 들으면 반드시 후한 값으로 구입하여 그중에서 좋은 것을 선택하고 표구를 하여 수장하였다.
하루는 모두 내어서 나 신숙주에게 보이며 말하기를, "나는 천성이 이것을 좋아하니 이 역시 병이다. 끝까지 탐색하고 널리 구하여 10년이 지난 뒤에 이만큼 얻게 되었는데, 아, 물物이란 것은 완성되고 훼손되는 것에 때가 있고, 모이고 흩어지는 것에 운수가 있으니, 오늘의 완성이 다시 후일에 훼손될 것을 어찌 알며, 그 모이고 흩어지는 것도 역시 기약할 수 없는 것이다. … 그대는 나를 위하여 기記를 지으라" 하였다.

이에 신숙주는 수장품 222점을 하나도 빼놓지 않고 화가와 작품명, 그리고 그 대략의 특징과 유래를 기록해나갔다.

지금 수장품을 보니 동진東晉에서 한 사람을 얻었으니 이른바 고개지顧愷之, ?-?

다. 고개지의 자는 호두虎頭이며 널리 배워 재주가 있었으며, 그림 역시 신묘한 경지에 이르렀으나 스스로 감추고 아끼어 세상에서 그 그림을 보기가 드물다. 지금 목판화로 새긴 수석도水石圖가 하나 있어 비록 그 진면목을 볼 수는 없으나 법도는 아직도 역력히 남아 있어 마치 서시西施가 늙어도 맵시가 남아 있는 것과 같다.

이런 식으로 당나라 오도자의 불화, 송나라 곽희의 산수화, 원나라 조맹부의 묵죽화 등 중국 5대 왕조에 걸친 화가 35인의 산수화 84점, 화조화 76점, 누각인물화 29점, 글씨 33점에 대해 언급하고 있다. 각 작품과 화가에 대한 신숙주의 평을 보면 당시 중국 회화에 대한 조선 문인의 인식 수준이 만만치 않았음을 알 수 있다. 그리고 마지막으로 팔경도八景圖, 묵매죽도墨梅竹圖 등 무려 30점에 이르는 안견의 작품 목록을 열거하고 있는데, 안견에 대하여는 다음과 같이 평하고 있다.

우리나라에서 한 사람을 얻었으니, 안견이다. … 지금 호군 벼슬에 있는데, 천성이 총민하고 정박하며 고화를 많이 열람하여, 다 그 요령을 터득하고 여러 사람의 장점을 모아서 모두 절충하여 통하지 않는 것이 없으나, 산수가 더욱 그의 장처長處로 옛날에 찾아도 그에 필적할 만한 것을 얻기 드물다. 비해당을 따라 교유한 지가 오래되었기 때문에 그의 그림이 가장 많다.

이 대목에서 안평대군이 안견을 얼마나 아꼈는지를 알 수 있다. 이어서 신숙주는 〈화기〉의 말미에서 그림에 대한 자신의 생각을 다음과 같이 피력한다.

무릇 그림이란 반드시 천지의 조화를 자세히 살피고 음양의 운행을 파악하여 만물의 성정性情과 사리의 변화를 가슴속에 새긴 연후에 붓을 잡고 화폭에 임하면 신명神明과 만나게 되어, 산을 그리고자 하면 산이 보이고 물을 그리고자 하면 물이 보이며 무엇이든 붓으로 그대로 나타내니 가상假像의 이미지에서 참모습이 나타나게 된다. 이것이 화가의 법이다.

그림이란 무엇인가를 갈파한 당대의 화론畵論이다. 그리고 이어서 그림을 감상한다는 것의 인간적, 사회적 효용에 대해 다음과 같이 명쾌히 말하고 있다.

이 수장품을 보면 진실로 저 맑고 깨끗하고 고아함이 우리의 성정을 즐겁게 하고, 저 호방하고 웅장함은 우리의 기상을 길러줄 것이니 어찌 그 도움됨이 적다하리오. 나아가서 물리物理를 정확히 이해하고 널리 살피고 많이 익힘에 이른다면 시詩 못지않은 공이 있을 것이다. 다만 세상 사람들이 과연 여기에 이를 수 있을까는 알지 못하겠노라.

그런데 이 많은 수장품들이 다 어디로 갔기에 오늘날 전하는 것이 한 점도 없단 말인가. 안평대군의 죽음 이후에 많은 이들이 궁금해하고 애석해하는 부분이다.

안평대군의 벼루 이야기

안평대군 사후 그의 아들 이우직은 진도로 유배 갔다가 사사되었고 집과 재산이 몰수되었다. 동시에 그의 유작과 소장품은 망실되었다. 참으로 애석한 일이다. 그 뛰어난 소장품들은 어떻게 되었을까.

본래 안평대군은 벼루를 좋아하였다. 이에 관한 일화가 하나 있다. 세조가 권좌에 오르면서 그 주변 인물을 철저히 제거해갈 때 이를 눈치 챈 안견은 안평대군의 방에서 귀한 벼루를 소매 속에 넣었다가 일부러 떨어뜨려 짐짓 들킨 것처럼 하였다. 이에 안평대군이 화를 내고 다시는 안견이 집에 오지 못하게 하였다. 그 덕에 안견은 목숨을 부지했다고 한다.

그런데 세월이 흘러 100여 년이 지난 뒤 안평대군의 벼루 이야기 하나가 나온다. 선조 때 문신인 월정月汀 윤근수尹根壽, 1537-1616가 안평대군의 벼루를 보고 쓴 기문인 〈안평연기安平硯記〉이다.

안평대군이 평소에 모았던 법첩法帖과 명화名畵, 서적 중에는 몰수되었다가 세상에 흘러나온 것 또한 적지 않은데, 모두 인장이 있어 알아볼 수 있다. 내가 젊

었을 적에, 세상에 돌아다니는 시축 가운데 성삼문을 비롯한 여러 사람이 지은 시가 있으며, 안평대군이 첫머리에 시를 쓰고 붉은 먹으로 매화와 대나무 한 가지씩을 재미 삼아 그려놓은 것을 보았는데 … (거기에 실린 시를 보니) 필획이 정밀하고 광채가 나서 사람을 환하게 비추니 공경할 만했다.

내게 예전에 안평대군이 표제를 쓴 책과 묵각墨刻의 〈난정서蘭亭序〉 서축이 있었는데, 묵각은 빌려주었다가 돌려받지 못했고, 책은 난리통에 잃어버렸기에 지금도 마음에 잊지 못하고 있다.

… 안평대군의 별장이 덕수德水에 있었는데, 몇 해 전 농부가 옛터에서 밭을 갈면서 쟁기질

세종 영릉 신도비 1452년, 높이 507cm, 보물 1805호

을 하다가 쟁기 끝에 무언가 부딪치는 소리가 나서 마침내 오래된 벼루를 찾게 되었다. 지평 민유경의 소유가 되었다가 그가 승지 박동열에게 주었다. 내가 그 이야기를 듣고서 보고자 하니, 박 군이 꺼내서 내게 보여주었다.

출토될 때 쟁기에 부딪쳐 떨어져 나간 묵지의 일부는 같은 색깔의 돌로 때웠다. 이 벼루는 결코 보통 사람이 갖고 있던 물건이 아니다. 게다가 별장의 옛터에서 얻었으니, 안평대군이 가지고 있던 옛 물건이 분명하다.

… 아, 안평대군이 세상을 떠난 지 100년이 넘었다. 그의 후손은 남아 있지 않으니 그의 집터에서 밭 갈고 씨 뿌리는 것을 누가 막을 수 있겠는가. … 박 군

애호가 열전

안평대군, 소원화개첩 15세기 중엽, 비단에 묵서, 26.5×16.5cm, 소재 불명

이 보물로 간직하여 영원히 가보로 삼더라도 안 될 것이 있겠는가.

나는 죽을 나이가 지나서야 이것을 보게 되었으니, 훗날 이처럼 기이한 보물을 다시 감상할 기약이 있겠는가. 인간 세상을 돌아보노라니 감개가 뒤따른다. 마침내 느낀 바를 써서 박 군에게 증거 삼아 준다.

안평대군의 복권

안평대군은 사후 줄곧 대역죄인으로 남아 있었다. 안평대군이 복권된 것은 사후 300여 년이 지난 영조 때 와서다. 《영조실록》 영조 23년1747 9월 26일 자에 다음과 같은 조치가 내려졌다는 기사가 실려 있다.

안평대군 이용의 관직을 회복시키며 임금께서 다음과 같이 하교하셨다. "황보인, 김종서는 이미 관직을 회복시켰는데 어찌 우리 안평대군이 아직도 붉은 글씨로 쓰여 있는 것을 생각하지 않겠는가? 나의 성고聖考, 숙종께서는 그의 글을 사랑하고 그의 글씨를 보시면 반드시 그 작호爵號로 칭하셨다. 김종서, 황보인의 예에 의거해 관직을 회복시키도록 하라."

그렇게 신원은 복원되었지만 망실된 그의 작품과 소장품은 다시 찾을 길이 없다. 그가 제작한 경오자는 세조가 일찍이 녹여 을해자로 만들어버렸다. 남아 있는 것은 돌에 새긴 글씨로 서울의 세종 영릉 신도비世宗英陵神道碑, 보물 1805호, 용인의 청천부원군 심온 묘표靑川府院君沈溫墓表, 의왕의 임영대군 묘표臨瀛大君墓表가 있고 용케 살아남은 〈몽유도원도〉의 제발과 국보 238호로 지정된 〈소원화개첩小苑花開帖〉이라는 작은 글씨 한 폭뿐이다.

그런데 〈몽유도원도〉는 일본에 있고, 〈소원화개첩〉은 2001년에 도난당하여 지금껏 행방을 알지 못하고 있다. 안평대군은 자신의 작품이 이렇게 될 것을 미리 알았던 것인가. 그가 신숙주에게 소장품을 보이면서 했다는 그 말이 다시 떠오른다.

아, 물物이란 것은 완성되고 훼손되는 것에 때가 있고, 모이고 흩어지는 것에 운수가 있으니, 오늘의 완성이 다시 후일에 훼손될 것을 어찌 알 것인가.

그래서 안평대군의 억울하고 빠른 죽음이 더욱 안타깝기만 하다. ◇

알면 사랑하게 되고
사랑하면 모으게 되나니

전설적인 컬렉터, 석농 김광국

우리 사회에서는 알게 모르게 미술품 수장가를 곱지 않은 눈으로 보는 편견이 만연해 있다. 그러나 미술 애호는 음악 감상과 마찬가지로 인간의 고급 취미 중 하나이다. 뿐만 아니라 미술품 수장가가 작품을 사주지 않으면 미술문화는 이루어질 수가 없다. 그래서 동서고금을 막론하고 미술품 수장가는 그 시대 미술문화의 강력한 후원자이고, 나아가서는 민족문화를 지키는 파수꾼 역할을 한다. 그 대표적인 예가 이탈리아 르네상스 시기의 메디치 가문과 우리의 간송澗松 전형필全鎣弼, 1906-1962이다.

조선시대에도 많은 미술 수장가가 있었다. 아직 시장경제가 발달하지 않았기 때문에 세종 때의 안평대군, 인조 때 낭선군朗善君 이우李俁, 1637-1693 같은 왕손들이 서화를 많이 수집하였다. 그러다 영정조 시대로 들어오면 양반과 중인 계급에서 가히 수장가라 할 만한 이들이 등장했다. 그 첫 번째 인물이 영조 시대의 양반인 상고당尚古堂 김광수金光遂, 1699-1770이고 두 번째 인물이 정조 시대의 중인인 석농石農 김광국金光國, 1727-1797이다.

석농 김광국은 7대에 걸쳐 의관醫官을 지낸 중인 집안 출신으로 나이 21세에 의과에 합격하여 수의首醫까지 올랐고 나중에는 종2품 가선대부라는 높은 품계에 올랐다. 그리고 1776년 50세 때는 연행 사신을 따라 중국에 다녀온 바 있다. 추측컨대 석농은 우황을 비롯한 중국 의약품의 사무역으로 부를 축적하여 이 재력으로 많은 미술품을 수집할 수 있었던 것이 아닌가 생각된다.

심사정, 와룡암소집도 1744년, 종이에 담채, 그림 28.7×42.0cm, 간송미술관 소장

석농은 비록 중인 계급이었지만 높은 교양과 학식을 갖추었고, 젊어서부터 당대의 문인, 화가들과 폭넓게 교류하였다. 그림을 보는 그의 안목은 거의 타고난 것이었다. 지금 간송미술관에 소장된 현재 심사정의 〈와룡암소집도臥龍庵小集圖〉에는 석농이 쓴 다음과 같은 화제가 붙어 있다.

> 갑자년1744 여름에 나는 와룡암으로 상고당을 찾아갔다. 향을 피우고 차를 마시면서 서화를 품평하는데, 갑자기 하늘이 어두워지더니 소나기가 퍼부었다. 이때 현재가 밖에서 허겁지겁 뛰어와서 옷이 다 젖었으므로 서로 멍하니 쳐다보았다. 잠시 후에 비가 그치자 온 뜨락의 풍경이 마치 산수화 같았다. 현재는 무릎을 끌어안고 한참 바라보다가 "멋지다"라고 외치더니 급히 종이를 찾아 〈와룡암소집도〉를 그렸다.

1744년이라면 상고당은 46세, 현재는 38세였고, 석농은 불과 18세일 때였다. 석농은 이처럼 10대 때부터 나이와 신분을 뛰어넘어 당대의 문인, 화가들과 교류하며 서화를 감상하고 수집하였다.

방대한 화첩 《석농화원》의 전모

석농 김광국의 서화 수집품은 《석농화원石農畫苑》이라는 여러 권의 화첩으로 꾸며졌고 각 화첩에는 20점 내지 30점의 그림이 실려 있었으며 그림마다 김광국과 당대 문인들의 제발이나 화평이 실려 있었다. 그러나 세월이 흐르면서 이 화첩은 뿔뿔이 흩어지고 낱장으로 흩어져 그 전모를 알 수 없게 되었다.

다만 김광국이나 문인의 제발이 붙어 있는 간송미술관의 24점, 선문대학교박물관의 21점, 그 밖의 미술관과 개인이 소장한 10점 등 모두 55점은 분명 《석농화원》에서 낙질된 것이다.

그리고 동시대 유한준俞漢雋, 1732-1811의 《저암집著菴集》에는 《석농화원》에 붙인 발문이 증언으로 남아 있다.

> 그림에는 그것을 아는 자, 사랑하는 자, 보는 자, 모으는 자가 있다. 한갓 쌓아

두는 것이라면 잘 본다고 할 수 없고, 본다고 해도 칠해진 것밖에 분별하지 못하면 아직 사랑한다고는 할 수 없다. 사랑한다고 해도 오직 채색과 형태만을 추구한다면 아직 안다고 할 수 없다. 안다는 것은 화법은 물론이고 눈에 잘 드러나지 않는 오묘한 이치와 정신까지 알아보는 것을 말한다. 그러므로 그림의 묘미는 잘 안다는 데 있으며 알게 되면 참으로 사랑하게 되고, 사랑하게 되면 참되게 보게 되고, 볼 줄 알게 되면 모으게 되나니 그때 수장한 것은 한갓 쌓아두는 것과는 다른 것이다.

석농화원 화첩 표지 18세기 후반, 36.0×25.5cm, 청관재 소장

내가 '나의 문화유산답사기' 서문에 조선시대 한 문인의 글을 끌어 썼다고 한 "사랑하면 알게 되고, 알면 보이나니 그때 보이는 것은 전과 같지 않으리라"는 바로 여기서 따온 것이었다.

그리하여 《석농화원》은 한국회화사의 한 전설로만 남게 되었는데 뜻밖에도 2013년 12월 21일 화봉갤러리에서 열린 경매에 《석농화원》의 목록집이 출품되었다. 얼른 달려가 목록집을 훑어보니 《석농화원》 화첩은 무려 10권으로 이루어져 있었고, 수록 작품 수는 267점에 이르렀다. 그리고 국립중앙박물관에 소장된 유명한 화첩인 《화원별집畵苑別集》도 다름 아닌 《석농화원》의 〈별집別集〉으로 꾸며진 것임을 알 수 있게 되었다.

자세히 살펴보니 이 목록집은 발간을 위해 쓴 육필본으로 첫머리에는 박지원과 홍석주洪奭周, 1774-1842의 서문이 들어 있고 매 작품마다 김광국 등이 지은 화평을 강세황, 이광사, 유한지, 박제가 등 당대 문인의 글씨로 받아 붙였다고 정확히 기록되어 있었다. 정조 시대 명사가 총망라됐다 해도 과언이 아니다.

그것은 반가움을 넘어선 놀라움이었다. 나는 이 《석농화원》 목록집을 구입

애호가 열전

유한지, **화원별집 표지** 18세기, 종이에 묵서, 각 29.5×43.3cm, 국립중앙박물관 소장

해서 영인하는 것은 물론, 실린 글을 모두 번역해 함께 출간해야 한다는 의무감 같은 것을 느꼈다. 나는 '무제한 입찰'로 써내어 결국 낙찰을 받았다. 경쟁이 심해 예상가를 훌쩍 넘는 고가였지만 값으로 따질 수 없는 문화재였다. 나는 이듬해 한국미술사학회에서 이 책의 내용과 미술사적 의의를 발표하여 《석농화원》의 전모를 학계에 알렸다.

내가 이 목록집을 소유하게 된 지 얼마 안 되어 미술 애호가 한 분이 자신은 《석농화원》 화첩에서 낙질된 작품 5점을 소장하고 있다며 보여주고 싶다고 했다. 달려가 보니 마치 석농을 직접 만난 것처럼 반가웠다. 애호가에게 《석농화원》의 내력을 설명하자 그분은 이 목록집 원본을 함께 소장할 수 있게 해달라고 부탁해왔다. 나는 그분이야말로 이 책을 소장할 자격이 있다고 생각하여 번역이 끝난 뒤 낙찰받은 그 값에 그대로 드렸다.

번역은 성균관대학교 김채식 선생과 함께 하고, 소장가들의 전폭적인 도움을 얻어 기왕에 《석농화원》 화첩에 실려 있던 것으로 밝혀진 120여 점의 도판을 모두 수록하였다. 이렇게 출간된 《석농화원》 영인번역본눌와, 2015은 내가 미술사가로 살아가면서 낸 가장 뚜렷한 성과라고 자부하고 있다. '나의 문화유산답사기' 같은 책은 세월이 지나면 세상에서 잊히고 말겠지만 《석농화원》은 한국미술사와 함께 영원히 남아 있을 것이 분명하니 미술사가로서 내가 남긴 자취는 《석농화원》을 발굴하고 번역한 것이라는 생각이 든다.

석농화원 목록집 18세기 후반, 27.5×18.0cm, 개인 소장

《석농화원》의 명문들

《석농화원》 화첩 총 10권에 수록된 작품은 물경 267점에 달했다. 수록 화가를 보면 공민왕, 안견부터 석농 김광국과 동시대를 살았던 단원 김홍도에 이르기까지 101명이다. 석농에게는 우리나라 역대 화가의 작품을 집대성한다는 의도가 있었던 것 같다. 말하자면 조선 400년간의 유명한 화가를 총망라한 '조선시대 회화사 도록'인 셈이다.

그러나 단순한 나열이 아니라 그의 안목에 따른 예술적 평가에 따라 차등을 둔 듯 대개 한 작가당 한두 점의 작품이 실려 있지만 중요한 화가의 작품은 여러 점이 실려 있었다. 동시대의 대가인 겸재 정선과 현재 심사정의 그림은 10여 점이 실려 있었고 탄은灘隱 이정李霆, 1554-1626, 연담 김명국, 관아재 조영석, 공재 윤두서, 표암 강세황, 능호관 이인상, 단원 김홍도 등의 그림은 6점에서 3점씩 실려 있었다. 이는 오늘날 조선시대 회화사의 평가와 크게 다르지 않다.

그런 중 석농이 생각한 당대의 최고 화가는 역시 겸재와 현재였다. 석농은 겸재의 그림에 대하여 이렇게 평했다.

우리나라의 그림은 비록 명수라 하더라도 만약 중국에 보낸다면 얼굴이 붉어지지 않을 자가 드물 것이다. 그러나 근래의 겸재만은 송나라 원나라의 훌륭한 작품과 견주어도 많이 양보할 필요가 없다.

그런가 하면 석농은 내심 현재를 더 높이 평가하였다.

겸재와 현재의 그림에 대하여 세상에서 누가 낫고 못한지에 대한 논란이 있다. 나는 일찍이 우리나라 화가 중에 대성한 사람은 오직 현재 한 사람이라고 말한 적이 있는데, 상고당 김광수도 내 말을 옳다고 여겼다.

석농이 활동하던 때는 단원 김홍도와 혜원 신윤복이 아직 두각을 나타내지 못하던 시절이었는데 석농은 단원에 대해 훗날 대가로 평가받을 것을 의심하지 않는다며 이렇게 평했다.

종래의 화조도는 대개 수묵담채였고, 대상을 핍진하게 그린 것은 김홍도로부터 비롯되었다. 내가 명나라의 대가인 여기呂紀, 1477-?의 그림을 여러 차례 열람하였는데, 그의 필법이 단원보다 크게 낫지 않았다. 나는 이 말이 옳다고 동의할 후세의 안목을 갖춘 자를 기다린다.

그리고 《석농화원》에 중국 그림이 37점이나 있었고, 일본 그림 2점, 유구 그림 1점, 러시아 그림 1점, 심지어는 네덜란드의 동판화도 1점 있었다. 이는 석농의 문화적 견문과 식견이 얼마나 넓었는지를 말해준다. 특히 네덜란드 동판화에 대해서는 석농 자신도 낯선 문명의 신기함을 이렇게 고백하고 있다.

이 그림은 바로 태서泰西, 서양의 판각본동판화이다. 그냥 보면 단지 거미줄 같고, 자세히 보면 또 파리똥 같은데, 현미경을 가지고 살펴보면 곧장 사람으로 하여금 기이하다 소리치게 만든다. 아까 거미줄로 본 것은 바로 천백의 계선이고, 아까 파리똥으로 본 것은 바로 천백의 물상이니, 아 신묘하도다. 기술이 여기

위_**정선, 강정만조도** 18세기, 비단에 담채, 23.5×27.0cm, 간송미술관 소장
아래_**심사정, 고성삼일포도** 18세기, 종이에 담채, 27.0×30.5cm, 간송미술관 소장

김홍도, 군선도 18세기, 비단에 담채, 그림 24.2×15.7cm, 개인 소장

까지 이르렀단 말인가.

　그러나 석농은 중국이나 서양을 동경의 대상으로 삼지 않았다. 앞서 본 바와 같이 석농은 겸재의 그림은 중국의 대가와 견주어도 뒤떨어지지 않는다고 하였고, 단원의 화조화는 명나라의 대표적인 화조화가인 여기보다 낫다고 말할 정도로 우리 문화에 대하여 상당한 자신감이 있었다. 그래서 연암 박지원은《석농화원》에 서문을 쓰면서 이렇게 말했다.

　석농은 연경에 들어가서 천주당의 여러 그림을 두루 살펴보았다. 그가 조선으로 돌아오면 아마도 전에 모았던 우리 그림들을 모두 불태울 것이라고 예상했

페테르 솅크, 술타니에 풍경 18세기, 에칭, 그림 22.0×26.9cm, 청관재 소장

는데 도리어 날이 갈수록 우리 그림 수집에 열을 올렸으니 무슨 까닭일까.

석농의 화평은 본격적인 예술비평에서 감상비평에 이르기까지 아주 다양하고 때로는 유머를 곁들인 것도 있다. 그는 신윤복의 아버지인 신한평申漢枰, 1726-?에 대해 이렇게 평했다.

내가 일찍이 신한평 군에게 미녀도를 그려달라고 부탁했는데, 그 풍만한 살결과 어여쁜 자태가 너무나 실감나서 오래 펼쳐볼 수가 없다. 오래 보았다가는 이부자리를 망치기 십상이기 때문이다.

그런가 하면 미술비평을 넘어 인생철학이 담긴 화평도 있다. 그가 요절한 원명유元命維, ?-1774의 그림에 부친 글에서는 애잔한 마음까지 일어난다.

사람으로 인해 그림이 전해지는 것은 그림에겐 행복인데, 그림으로 인해 사람이 전해지는 것은 사람에겐 불행이다. 원명유는 사람 때문에 전해졌어야 마땅

원명유, 방예운림추산도 18세기, 종이에 담채, 그림 27.1×19.7cm, 선문대학교박물관 소장

한데, 오직 이 한 폭의 작은 그림이 인간 세상에 전해지고 있으니 이 어찌 원명유의 불행이 아니겠는가. 그러나 후세에 이 그림을 통해 그의 재주를 상상할 것이니, 오히려 허전하게 아무 명성이 없는 것보다 낫다고 해야 하지 않을까. 원명유는 일찍 죽었고 또 자식도 두지 못하여 더욱 슬프구나.

석농은 간혹 그림을 그리기도 하였다. 그는 스스로 자신의 그림을 이렇게 평했다.

홀로 그윽한 창가에 앉으니 가을 생각이 우울하다. 은근히 취기가 올라 작은 종이를 펼치고 붓 가는 대로 난초떨기를 그렸으니 나는 마음속의 기분을 그려 냈을 뿐이다. 그것이 부들이 된들 난초가 된들 내가 구별할 필요가 있겠는가.

석농이 《석농화원》 화첩 전 10권 중 마지막 권을 꾸민 것은 70세 때였다.

김명국, 화원별집 중 춘산도 1796년, 종이에 담채, 43.3×29.5cm,
국립중앙박물관 소장

그리고 이듬해인 1797년, 석농은 향년 71세로 세상을 떠났다. 타계하기 직전까
지 《석농화원》 완성에 혼신의 힘을 다하여 우리에게 이런 엄청난 문화유산을
남긴 것이다.

사람이 돈을 버는 것은 능력이면서도 운세이다. 그러나 그렇게 모은 돈을
어떻게 쓰느냐는 자신의 선택이고 의지이다.《석농화원》을 남겨 조선시대 문화
사를 풍요롭게 증언한 석농 김광국은 후대의 간송 전형필과 같은 한국문화사의
위인으로 기려 부족함이 없을 것이다. ◇

저 백지 속엔 수많은 그림이 들어 있다오

좋아하지 않고는 살 수 없는 미술품

미술품 수집을 하려면 기본적으로 작품을 살 수 있는 경제적 여력과 미술을 좋아하는 취미가 있어야 한다. 그리고 그 수집의 질을 좌우하는 것은 안목이다. 재력도 있고 안목도 있는 이는 천하의 명작을 소장하기 위해 백방으로 노력하고, 재력이 약하지만 안목이 높은 사람은 소품에 만족하며 자신의 취미를 이어간다. 그래서 연암 박지원은 〈서화고동론書畵古董論〉에서 "가난하면서도 미술품을 사랑하는 사람은 자신의 눈을 저버리지 않는 사람"이라고 했다. 반면에 재력은 있지만 안목이 낮은 사람은 수집에만 치중하여 결과적으로 허접한 작품만 많이 모으는 결과를 낳는다.

흔히 세상 사람들은 미술품을 투기 또는 투자의 대상으로 생각하기도 하는데 이건 오해다. 투기를 목적으로 미술품을 구입하는 사람은 거의 없고, 있다 해도 성공한 사례는 더더욱 드물다. 투기 목적이라면 미술품 구입보다 위험한 것이 없다. 작품은 상품과 달라 값이 일정치 않다. 똑같은 18세기 백자라도 값이 천차만별이고, 같은 화가의 같은 크기 작품이라도 값이 몇 배 차이 나는 것이 미술품인데 무얼 믿고 여기에 투자를 하겠는가.

미술품의 값은 내가 얼마에 샀는지는 아무 의미가 없다. 지금 팔았을 때 얼마를 받을 수 있는지, 즉 시세가 값이다. 주식과 마찬가지로 어느 시점에 사서 어느 시점에 파느냐에 성패가 달려 있는데 그걸 알아맞히는 귀신같은 재주를 가진 사람이 있을까?

변상벽, 닭(이병직 구장품) 18세기 중엽, 종이에 채색, 30×46cm, 간송미술관 소장

흔히들 그림값이 오른 경우로 박수근을 많이 생각한다. 실제로 1980년대에 박수근 그림 1호짜리의 가격이 100만 원으로 올랐을 때부터 언론에서 화제였다. 그러나 박수근의 작품들은 국립현대미술관, 삼성미술관 리움, 박수근미술관 등 여러 국공사립 미술관과 개인이 소장하고 있으며, 전시회 때마다 대여해주고 있다. 이처럼, 좋은 작품이라 사두었는데 나중에 크게 값이 오른 경우는 있어도 투기해서 돈 벌었다는 예를 나는 보지 못했다. 오히려 작품이

삼국사기 유일본을 들어 보이고 있는 송은 이병직

좋아 한 점 더 갖고 싶은데 값이 너무 올라서 더 못 사는 것을 안타까워하는 소장가만 봤다.

진정한 애호가의 마지막 기부

미술을 애호하여 수집한 진정한 수장가의 마지막을 보면 자신이 수집한 미술품을 마치 자식처럼 사랑하여 흩어지게 하지 못한다. 간송 전형필, 호암 이병철, 호림 윤장섭, 송암 이회림, 화정 한광호처럼 사설 미술관을 세우거나 박영철, 박병래, 이홍근, 김양선처럼 좋은 집에 시집보내듯 박물관에 기증하여 별도의 개인 기증실을 만들게 한다. 혹은 다는 아니어도 장택상, 김지태, 현수명, 서재식, 조재진처럼 애장품 중 아끼던 작품을 흔쾌히 박물관에 기증하고 떠난다. 최영도는 토기만을, 유창종은 와당만을 수집해 국립중앙박물관에 기증했다.

한광호는 영국박물관에 신라토기를 기증했고, 이병창은 그 뛰어난 한국 도자기 컬렉션을 오사카시립동양도자미술관에 별실을 만들 정도로 기증했고,

남궁련은 미국 샌프란시스코미술관에 아름다운 조선백자를 기증했고, 이우환은 프랑스 파리의 기메박물관에 우리 민화를 기증하여 한국실 전시품의 수준을 높이 올려주었다.

외국에서는 유명한 박물관의 관장을 두고 '위대한 거지[great beggar]'라고 한다. 좋은 수장가의 소장품을 기증받기 위해 노력하는 것이 큰 임무이기 때문이다. 기증받지 못하면 돈을 주고라도 양도받아 컬렉션의 위상을 높인다. 미국 로스엔젤레스카운티미술관은 로버트 무어의 수집품을, 하버드대학교 포그미술관은 그레고리 핸더슨의 수집품을 양도받아 한국 전시실을 크게 보완하였다. 그것이 미술 애호가의 모습이다.

그리고 내가 지금 이야기하려는 송은松隱 이병직李秉直, 1896-1973은 또 다른 미담을 낳은 미술품 수집가이다.

《조광》지 기자의 이병직 방문기

우리나라에 근대적 의미의 미술품 수장가가 등장한 것은 1920년대이고 본격적으로 활동한 것은 1930년대였다. 그 시절엔 미술품 수장가가 존경의 대상이었다. 1937년 《조광朝光》 3월호는 수장가 다섯 명한상억, 장택상, 이병직, 이한복, 황오의 집을 방문하는 〈진품 수집가의 비장실 역방기秘藏室 歷訪記〉를 실었는데 기자는 그중 한 명이었던 이병직과의 인터뷰에서 세종 때 화가인 김뉴金紐, 1436-1490의 〈한산사도寒山寺圖〉를 보고는 이렇게 물었다.

"이러한 좋은 그림을 처음 얼마에 입수하셨습니까?"
"이 그림은 어떤 사람이 자기 방문에 붙여둔 것을 장택상 씨가 40원에 샀는데 내가 가지고 싶어하니까 얼마 후 장씨가 800원에 내게 양여한 것입니다."

이어서 추사 김정희가 초의선사에게 써준 〈반야바라밀다심경般若波羅蜜多心經〉을 보고 기자는 '타산적'으로 물었다.

"이 글씨가 현재 시가로 얼마나 됩니까?"

"시가로 1,200원가량 되지요. 그러나 1천이고 1만이고 이것은 좀처럼 구하기 어려운 진서珍書이니까요."

　마지막으로 기자가 지금까지 수집하시느라 쓰신 돈이 몇만 원이나 되냐고 물으니 "아마 4, 50만 원은 넉넉히 되겠지요. 그러나 일조일석一朝一夕에 쓴 것이 아니고 몇십 년을 두고 쓴 돈이니까요"라고 지난 과거를 회상하는 듯이 잠깐 눈을 흐렸다고 한다. 기자는 수집 생활을 하는 동안에 여러 동호인들과 만나서 늘 회합하고 상종하며 수집담과 예술담으로 밤을 새운 것에 이병직 선생의 행복과 생활의 탄력이 있다고 전하며 인터뷰를 끝맺는다.

　금석지감今昔之感이 있다. 지금은 묻는 사람이나 대답하는 사람이나 도저히 할 수 없는 내용의 인터뷰이다. 그 시절엔 이렇게 거금을 들여 우리 미술품을 모으는 것이 민족문화를 지키는 애국적 함의를 가진 일이라는 데 국민들이 동의하고 있었던 것이다. 그때나 지금이나 미술품의 진정한 수장가는 나라를 대신하여 민족의 문화유산을 지키고, 문화를 발전시키는 밑거름을 제공하는 애국자이다.

마지막 내시, 이병직

송은 이병직은 1896년 양주에서 태어났다. 7세 때 사고로 '사내'를 잃은 뒤 내시인 유재현柳載賢, ?-1884의 양자로 들어가 궁내부 내시가 되었다. 통문관通文館 이겸로李謙魯, 1909-2006 선생이 '내시 족보'라는 것이 있어 자세히 살펴보았더니 내시는 애를 낳지 못하므로 성이 다른 양자를 들여 대를 잇게 하는 것이 통례였다고 한다. 유재현은 7천 석의 큰 부자로 고종의 신임이 두터웠던 것으로 알려져 있다. 이병직은 내시의 적통을 그렇게 이어받았는데 13세 때인 1908년에 내시 제도가 폐지되어 궁에서 나왔다. 그는 조선왕조의 마지막 내시였다.

　이병직은 학문에도 열중하였고 20세 때인 1915년에 해강海岡 김규진金圭鎭, 1868-1933의 서화연구회書畫研究會에 입학하여 그림과 글씨를 배워 제1회 졸업생이 되었다. 훗날 고암顧庵 이응노李應魯, 1904-1989가 이 연구회에 들어와 수학하였다. 28세 때인 1923년엔 나혜석羅蕙錫, 1896-1948 등과 고려미술회高麗美術會 회

조속, 매작도(이병직 구장품) 17세기, 종이에 수묵, 100.0×55.5cm, 간송미술관 소장

김두량, 낮잠(이병직 구장품) 18세기 중엽, 종이에 담채, 31×56cm, 평양 조선미술박물관 소장

원으로 참여했고 이때부터 1931년까지 조선미술전람회 사군자부에 여덟 차례 입선하였다. 그러나 이후 사군자가 폐지되고 동양화부에 흡수되면서 출품하지 않았다. 광복 이후 이병직은 허백련, 이응노 등과 조선서화동연회朝鮮書畵同研會를 결성하여 활동했고 국전의 초대 작가를 역임하기도 했지만 적극적으로 화단 활동을 하지는 않았다. 난초와 매화를 주로 그렸지만 뛰어난 솜씨는 아니었다.

그러나 그림을 보는 안목이 높은 데다 7천 석의 부자여서 고서화 수집에 전념하였다. 당시의 대중지인 《삼천리三千里》 1940년 9월호는 연간 개인 소득을 높은 순으로 발표했는데 1위는 광산왕 최창학이 24만 원, 2위는 화신백화점의 박흥식이 20만 원이고, 간송 전형필이 10만 원, 인촌 김성수가 4만8천 원인데, 송은 이병직은 3만 원 내외라고 했다.

이병직 컬렉션

이병직의 미술 수집품은 정말로 대단했다. 총독부에서 발행한 우리나라 최초의 문화재 도록인 《조선고적도보朝鮮古蹟圖譜》전 15권 중 조선시대 회화 편에 9점, 조

김홍도, 김홍도 자화상(이병직 구장품) 18세기 후반, 종이에 담채, 27.5×43.0cm, 평양 조선미술박물관 소장

선 도자 편에 6점이 이병직 소장으로 명기되어 있을 정도이다.

　그가 소장했던 작품으로 가장 잘 알려진 것은 지금 간송미술관에 소장된 변상벽의 〈닭〉과 평양의 조선미술박물관에 소장된 김두량의 〈낮잠〉이라는 풍속화, 그리고 〈김홍도 자화상〉이다. 이 작품들에는 "송은 진장珍藏", "이병직 가진장家珍藏"이라는 소장인이 찍혀 있다. 이병직이 소장했던 것으로 명작임을 보증한다는 것이다. 이 소장인은 작품을 감정하는 데 아주 중요한 입증, 전문용어로 '프루브넌스provenance'이다.

　이병직은 서화감정에 일가견이 있었다. 낙관이 없거나 화첩에서 낙질된 작품이라도 자신이 감정한 후에는 누구의 작품이라고 옆에다 쓰고 자신의 도장을 찍었다. 이를 첨簽이라고 하는데 낙관이 없는 포도 그림을 17세기의 휴옹休翁 이계호李繼祜, 1574-?의 그림이라고 판단하여 "휴옹 선생 묵적休翁先生墨跡"이라고 쓰고 "송은松隱"이라 낙관한 다음 "이씨李氏", "병직秉直"이라는 작은 도장을 찍었다. 그래서 이 작품은 전傳 이계호 작으로 통한다. 그가 이런 식으로 작품을 살려낸 것이 얼마인지 모를 정도이며, 첨도 아주 정직하게 썼기 때문에 미술사학

전 이계호, 포도도(이병직 제첨) 17세기 전반, 종이에 수묵, 35.4×48.0cm, 개인 소장

계에서는 매우 소중하게 생각하고 있다.

　이병직은 1937년과 1941년 두 차례에 걸쳐 자신의 소장품을 당당히 자신의 이름을 걸고 경성미술구락부 경매에 내놨다. 1950년 한국전쟁 직전에 전적류를 또 한 번 경매에 부쳤다. 이렇게 실명으로 자기 수장품을 경매에 부친 수장가는 이병직과 박창훈뿐이었다. 그리고 이병직은 여기서 모은 돈을 고향의 양주중학교지금의 의정부고등학교 설립을 위해 기부하였다. 《동아일보》 1939년 9월 9일 자는 〈40만 원을 혜척惠擲한 이병직〉이라는 제목하에 이 미담을 소개하고 있다.

　이병직이 살던 집은 오늘날 낙원상가 가까운 익선동의 큰 한옥이었다. 1953년 한국전쟁이 끝난 뒤 이 집은 우리나라 3대 요정의 하나인 그 유명한 오진암梧珍庵이 되었다. 이 건물이 그대로 남아 있었으면 분명 국가의 보물이 되었을 것인데, 2014년에 이 자리에 호텔이 들어서게 되면서 구기동 무계정사 자리

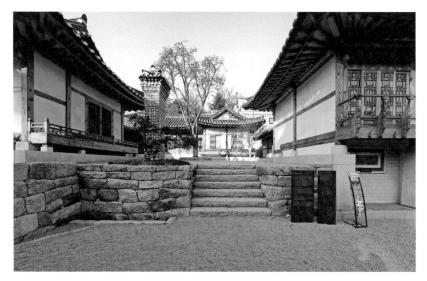

무계원 안평대군의 무계정사 자리로 옮겨 다시 지은 오진암이다. 지금은 전통문화를 체험하는 곳으로 쓰이고 있다.

로 옮겨졌다.

이병직은 1973년에 77세로 세상을 떠났다. 우리 화랑계의 원로인 동산방 박주환 회장이 젊었을 적에 이병직 선생 댁을 자주 찾아갔는데, 내시들이 다 그렇듯이 7척 장신에 얼굴이 아주 희고 맑은 조용한 분이었다고 한다. 그런데 사랑방 두껍닫이에는 흰 종이만 발려 있어 "왜 아무 것도 바르지 않으셨습니까?"라고 물었더니 이렇게 대답하더란다.

"아무 것도 없다니. 여보게, 박 군. 내가 여기에 얼마나 많은 그림을 그려 넣었는지 아시오."

두껍닫이의 흰 백지를 바라보면서 자신의 눈과 손을 거쳐간 그림들을 회상하던 이병직 선생의 노년 모습을 상상해보면 인생을 달관한 허허로운 경지란 바로 그런 것이라는 생각이 든다. ◇

진정한 애호가의
'백자에의 향수'

골동에서 미술품으로

아름다움을 향유하는 것은 인간의 본능에 가깝다. 우리가 일상적으로 느끼는 미적 욕구, 미적 체험, 미적 향수享受는 문화 창조의 내적 동기이기도 하다. 그래서 아름다움이 구현된 예술품을 감상하는 취미는 어느 시대에나 있었다. 다만 시대에 따라 그 대상이 달랐을 뿐이다.

조선시대의 문인들은 주로 서화를 감상하였고, 아울러 희귀하고 오래된 물품을 즐겼다. 이를 고동古董 또는 골동骨董이라고 했다. 옛사람은 골동으로 대개 좋은 벼루, 잘생긴 향로, 옛 청동기 등 멋스럽고 예스러운 문방 장식품을 즐겼다.

이 골동 취향이 20세기 문턱에 들어서면서 도자기가 차지하게 되었다. 그 이전에 도자기는 일상에서 쓰는 용기였을 뿐이다. 그런데 19세기 말 제국주의자들이 들어와 우리 민속품을 수집하면서 고려 고분이 도굴되기 시작했고, 1904년 경의선 철도 부설이 시작되면서 개성 지역 공사판에서 진귀한 청자들이 나왔다. 그때까지 고려청자는 아주 희귀한 존재였는데 고려 고분에 부장된 아름다운 청자들이 쏟아져 나온 것이다.

이토 히로부미는 조선에 올 때마다 선물용으로 고려청자를 있는 대로 사들인 장물아비였다. 그 결과 고려의 고분이란 고분은 모두 도굴되고 말았다. 이어서 조선에 온 일본인들은 고려청자뿐만 아니라 조선시대 분청사기와 백자가 뛰어나다는 것을 깨닫고 이를 사들이기 시작했다. 일본인들이 귀하게 모시는

백자청화국화대나무무늬팔각병 17세기, 높이 27.5cm, 국립중앙박물관 소장

이도[井戸]다완이라는 것이 조선의 막사발이었다는 사실, 야나기 무네요시 같은 학자들이 내세운 민예의 사상이라는 것도 이미 조선 도자기에 구현되어 있었다는 것을 발견하면서 거의 열광적으로 심취하였다.

1910년, 일제강점기로 들어가면 일본인 고미술상들이 대거 한반도에 진출하였고 이들은 1922년부터 경성미술구락부에서 수시로 경매를 열었다. 이런 식으로 우리 도자기들이 일본의 애호가들의 손에 넘어갔다. 당시 우리는 여전히 가치를 모르고 있던 옛 도자기들을 '가이다시[買出]'라 불리던 장사꾼들이 전국 가가호호를 돌아다니며 헐값에 사오기도 하고 일본 왜사기를 갖고 가서 바꿔와 일본 상인들에게 팔았다.

이처럼 고려청자와 조선백자는 한국미술사의 한 장르로 연구되고 체계화되기 훨씬 전에 골동 취미를 가진 일본인들 사이에서 인기를 끌었다. 그러다 1920년대에 들어와 한국인 미술품 애호가들이 등장하면서 비로소 우리도 도자기를 수집하기 시작했다. 그것이 문화재의 반출을 막고 보호하는 유일한 길이기도 했다. 이때 등장한 수정水晶 박병래朴秉來, 1903-1974는 열정적인 미술 애호가로 조선백자의 진수를 알아본 당대의 대안목이었다.

인도주의 의사, 독실한 가톨릭 신도

수정 박병래 선생을 단순히 미술 애호가로만 말한다면 그것은 큰 실례이다. 미술 애호가이기 이전에 내과 의사로서 폐결핵 분야의 권위자였고, 독실한 천주교 신도로 성모병원 설립에 큰 역할을 하여 초대 원장을 지냈다. 박병래 선생의 일흔 평생 삶은 그의 아호대로 수정처럼 맑기만 하다. 1974년 5월, 선생의 영결 미사에서 김수환 추기경은 다음과 같이 추도했다.

박병래 선생이 한국 천주교회 발전에 끼친 공은 이루 다 말로 할 수 없을 정도입니다. 무엇보다 선생님은 성실과 사랑에 찬 고매한 인격자로서 사람들의 육체적 질병뿐만 아니라 마음의 병까지도 고쳤던 인술仁術의 실천자였습니다.

박병래 선생과 동갑으로 40년 지기였던 윤형중 신부는 백범 김구 선생과

왼쪽_**백자양각동물무늬지통** 18세기, 높이 14cm, 국립중앙박물관 소장
오른쪽_**백자청화매화대나무무늬필통** 18세기, 높이 12.7cm, 국립중앙박물관 소장

박병래 선생에 대한 이런 이야기를 전한다. 김구 선생은 중국에 있을 때 남경의 우빈 주교와 절친한 사이여서 가톨릭에 대한 이해가 깊었다고 한다. 일제가 패망하여 귀국한 뒤 김구 선생은 탈장으로 성모병원에 입원한 적이 있었는데, 자신도 죽음을 맞이할 때는 천주교에 귀의하고 싶다는 마음을 박병래 선생과 간호 수녀들에게 전했다고 한다.

그리고 1949년 6월 26일, 김구 선생은 경교장에서 총격을 당하여 쓰러졌다. 박병래 선생이 바로 달려가 진단을 하였으나 이미 의식이 없었다. 하지만 생명은 아직 남아 있어 이전에 들었던 말이 기억나 세례를 주고 세례명을 베드로라고 지어주었다고 한다.

이런 인연으로 박병래 선생은 김구 선생의 며느리이자 안중근 의사의 조카딸인 안미생의 딸을 돌보아주었다. 윤형중 신부는 증언하기를 "선생은 천성이 어질고, 소박하고, 총명한 데다 인정이 대단하여 그의 도움을 받은 사고무친 四顧無親의 자제들이 여럿 있었다"고 했다. 이처럼 박병래 선생은 한국 의료사, 한국 가톨릭사에 훌륭한 발자취를 남겼는데 당신의 삶을 더욱 빛나게 하는 것은 미술 애호가로서의 일생이다.

조선백자의 아름다움에 눈뜨다

박병래 선생은 1903년 충남 논산에서 태어났다. 할아버지 때부터 가톨릭을 믿어온 집안이었는데, 논산에서 선교를 하던 프랑스인 신부의 권고로 신학문을 공부하기 위해 아버지와 함께 상경하여 양정고등학교에 1, 2학년 학생으로 같이 입학하였다.

1924년 경성의학전문학교를 마친 뒤 모교에서 내과 교실 조수로 일하고 있던 선생에게 어느 날 일본인 교수가 접시 하나를 보여주며 "박 군, 이게 무슨 물건인지 아나?" 하며 물었단다. 이에 어물어물하다 우리나라 물건은 아닌 것 같다고 대답하자 "조선인이 조선 접시를 몰라봐서야 말이 되느냐"고 하여 부끄럽고 분한 마음이 머리끝까지 치밀었다고 한다.

그리하여 학교 건너편 창경원창경궁에 있던 이왕가박물관국립중앙박물관의 모태으로 달려가서 고려청자와 조선백자를 보고 우리 조상들에게 이렇게 뛰어난 솜씨가 있었던가 하고 놀라움을 금치 못하였다고 한다. 마침 아는 수위가 있어 무료로 입장을 할 수 있었기 때문에 거의 매일 박물관에 갔고, 마침내는 도자기를 하나씩 사게 된 것이 미술품 수집의 시작이었다.

그러나 평생 봉급 생활을 한 그였기 때문에 항시 '탐나는 물건과 주머니와의 밸런스를 생각해야' 해서 값이 저렴한 접시와 연적을 주로 모았다. 1935년 성모병원 초대 원장으로 부임할 때 월급이 300원으로 책정되었으나 아버지가 젊은 사람이 돈이 많으면 안 된다고 해서 200원으로 깎였다고 한다. 그래서 골동계에서 '연적쟁이'라는 말도 들었지만 훗날 보물 1058호로 지정된 백자청화꽃무늬조롱박모양병 같은 것은 몇 달에 걸쳐 월부로 사기도 했다.

그러나 당시만 해도 값이 싸다고 도자기의 예술적 가치가 꼭 떨어지는 것은 아니었다. 이 백자필통이 10원짜리인지 100원짜리인지 아니면 1,000원짜리일지는 누구도 장담할 수 없었다. 1,000원의 가치가 있는데 10원에 살 수도 있고 그 반대일 수도 있었다.

'가이다시'들이 지방에서 자루에 들고 온 것은 값이 헐했는데, 마음에 드는 것이 있으면 냉큼 사서 양잿물에 넣고 끓인 다음 다시 물로 깨끗이 닦아놓고 보곤 했단다. 그러다 희한하게 좋은 것을 얻으면 머리맡에 놓고 자다가 한밤중에

1 백자청화산수풀꽃무늬연적 19세기, 높이 6.8cm, 국립중앙박물관 소장
2 백자청화투각구름용무늬연적 19세기, 높이 11.5cm, 국립중앙박물관 소장
3 백자청화수탉모양연적 19세기, 높이 8.1cm, 국립중앙박물관 소장
4 백자청화복숭아모양연적 19세기, 높이 10.5cm, 국립중앙박물관 소장

일어나 전등불에 비춰보고 흥분해서 어쩔 줄 모르기도 했단다. 퇴근 후에 명동, 충무로, 회현동에 있는 고미술상을 한 바퀴 도는 것이 거의 일과였다고 한다.

그렇게 골동에 취미를 붙이게 되니까 처음에는 차디차고 표정이 없는 사기그릇에서 차츰 따뜻한 체온을 느끼게 되었고, 나중에는 다정하고 친근한 마음이 생겼고, 마침내는 고요한 정신으로 도자기를 한참 쳐다보다가 그릇을 존경하는 마음까지 생겼다고 한다. 유형의 사기그릇을 통해 선인들의 무형의 마음을 접할 수 있다는 것이 정말 기꺼웠다고 한다.

애호가 열전

왼쪽_**백자청화산수무늬항아리** 18세기, 높이 37.5cm, 국립중앙박물관 소장
오른쪽_**백자청화매화대나무풀곤충무늬항아리** 18세기, 높이 27.6cm, 국립중앙박물관 소장

 박병래 선생은 미술품을 모으면서 이것을 돈으로 바꾼다거나 재산을 이룬
다는 생각은 꿈에도 해본 적이 없고, 한번 산 물건을 내다판 적도 없었다고 한
다. 한국전쟁 때는 사랑채 바깥마당에 몇 길이 넘는 구덩이를 파고 그 위에 모래
를 깔고 도자기를 가지런히 놓은 뒤, 다시 모래 한 겹을 덮고 맨 위는 간장독 김
칫독으로 위장하고 떠났다. 공군 군의관으로 복무하고 돌아와서 보니 독 속은
말끔히 비어 있었지만 도자기는 하나도 다친 게 없었다고 한다.

딸 시집보내듯 기증

박병래 선생은 이런 이야기를 1973년 《중앙일보》에 "골동 40년"이라는 제목으
로 연재하고 《도자여적陶瓷餘滴》이라는 예쁜 책으로 출간했는데 거기에는 참으

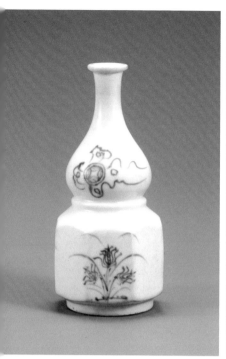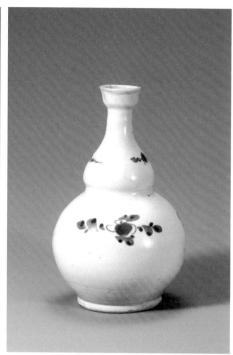

왼쪽_ **백자청화꽃무늬조롱박모양병** 18세기, 높이 21.1cm, 보물 1058호, 국립중앙박물관 소장
오른쪽_ **백자청화꽃무늬조롱박모양병** 19세기, 높이 18.5cm, 국립중앙박물관 소장

로 귀중한 미술사적 증언들이 많다. 선생 사후 이 책은 《백자에의 향수》라는 제목으로 1980년에 다시 출간되었다.

박병래 선생은 이 책의 첫머리에서 도자기와 함께 지내옴으로써 인생이 얼마나 행복했는지 모르겠다며, 그것은 '덧없는 인생에 더없는 양념 같았다'고 했다. 또 자신은 미술품을 사랑한 덕분에 과히 허물을 입지 않고 오히려 한 가지 길에 전념할 수 있었다는 생각이 든다고 했다. 그리고 마지막 맺는말에 이르러서는 40년 간 도자기를 통하여 자신이 얻은 것이 있다면 그것은 우리 것이 무엇인가를 알게 되었다는 점이라고 했다.

1973년 고희를 맞은 박병래 선생은 이렇게 평생 모은 미술품을 국립중앙박물관에 기증할 뜻을 밝히며 최순우 관장에게 그 소회를 이렇게 말했다.

박병래 선생과 최구 여사

우리 조상들이 만든 예술품을 혼자만 가지고 즐긴다는 일이 죄송스럽기도 하여 내가 몇십 년 동안 도자기와 함께 지내던 마음을 이제 여러 사람에게 나누어줄 수 있다면 더욱 행복하겠습니다. 지금 나는 과년한 딸을 정혼定婚한 듯한 기쁨에 넘쳐 있습니다.

이에 국립중앙박물관에서는 기증유물 도록을 만들고 1974년 5월 27일 선생의 생신에 맞추어 전시회를 열기로 했다. 그러나 개막 열이틀을 앞둔 5월 15일에 박병래 선생은 세상을 떠났다.

그의 수집품을 보면 한결같이 정갈하고 아름답다. 기형과 문양이 잔잔한 백자풀무늬각병, 자물쇠 장식이 있는 희귀한 백자주전자, 피부가 매끄러운 백자투각필통, 생김새가 야무진 백자복숭아모양연적 등 명품들로 가득하다. 그리고 선생의 수집품들은 형태는 제각기 다르지만 공통된 미감 내지 일관된 취향을 엿볼 수 있다. 단아하고, 조용하고, 편안하고, 고결하고, 정감 있고, 품위 있는 백자들이다. 선비문화의 미학이라고 할 만하다. 결국 박병래 선생은 한국 도자

박병래 기증실 국립중앙박물관 2층에 자리한 박병래 기증실에는 수정 선생의 기증품 362점 중 대표적인 조선백자들이 전시되어 있다.

기의 아름다움을 글이 아니라 실물로 보여주는 불멸의 논문을 발표한 셈이다. 지금도 국립중앙박물관 2층에 있는 박병래 기증실에는 당신이 딸자식처럼 애지중지하며 평생을 같이한 도자기들이 수정처럼 밝게 빛나고 있다.

선생 사후 미망인 최구 여사는 매일같이 꽃을 들고 기증실을 다녀갔다. 그렇게 17년이라는 세월이 지난 1991년, 최구 여사는 세상을 떠나면서 자신의 몫으로 남았던 민예품들을 다 국립중앙박물관에 기증하고 수유리에 묻힌 수정 선생 곁에 잠들었다. ◇

소장품의 최종 목적지는
다 달랐다

근대 초기의 미술품 수장가들

개화기를 지나 근대로 들어서는 20세기 벽두에 일본인들이 시작한 광적인 고려청자 수집 붐은 1910년대에는 분청사기와 조선백자로 번졌다. 그리고 뒤이어 이왕가박물관과 총독부박물관에서 전시를 위해 유물을 구입하면서 고미술시장은 도자기뿐만 아니라 삼국시대 토기, 불상, 금속 유물 그리고 조선시대 고서화까지 고미술 전반으로 영역이 확대되었다.

이처럼 미술품 거래가 자못 활기를 띠게 되자 일본 상인들이 한반도로 진출하기 시작했다. 도쿄의 호중거壺中居 같은 유명한 고미술상은 서울에 지점을 두기에 이르렀고 1922년이 되면 일본인 고미술상 10여 곳이 연합하여 경성미술구락부라는 경매 회사까지 차리게 되었다. 한국인 골동 가게도 등장하여 동창상회東倉商會, 배성관상점 등이 만물상 비슷한 형태로 남대문, 소공동에서 문을 열었다. 1930년대엔 오봉빈吳鳳彬, 1893-?이 조선미술관朝鮮美術館을 세워 〈조선명보전람회朝鮮名寶展覽會〉 등 뜻있는 전시회를 많이 기획하였고 1940년대엔 문명상회文明商會 같은 거상도 등장하였다. 이것이 8·15해방 이전 미술시장의 사정이었다.

이런 상황에서 1920년대부터 우리의 미술 애호가들이 등장하여 고미술품을 수집하기 시작했고 1930년대로 들어서면 일본인들과 경쟁하며 맹활약하게 되었다. 간송 전형필이 관훈동의 고서점인 한남서림翰南書林을 인수한 것도 1932년이었다. 이렇게 등장한 애호가 중 본격적인 미술품 수장가들은 대체로

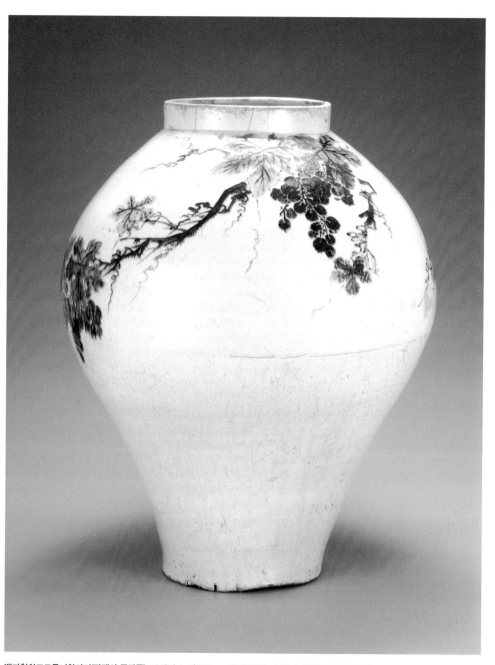

백자철화포도무늬항아리(장택상 구장품) 18세기, 높이 53.3cm, 국보 107호, 이화여자대학교박물관 소장

애호가 열전

세 유형으로 나뉜다. 하나는 재력이 풍부한 이들인데 당시에는 지주가 많았다. 이병직, 장택상, 전형필 등은 모두 지주의 아들이었으며 친일 귀족인 한상억, 박영철 등도 지방의 대지주였다.

또 하나는 안정된 직업인으로 미술품을 애호한 수장가들로서 당시에는 의사가 많았다. 내과 의사 박병래, 치과 의사 함석태, 외과 전문의 박창훈 등이 대표적인 예이다.

그리고 세 번째 유형은 미술인들로 서화가인 오세창, 손재형, 이한복, 김용진 등이다. 이 외에도 수장가는 아니어도 애호가라고 할 수 있는 인사들이 적지 않으나 8·15해방 전 미술품 수장가들의 면면은 대략 이와 같았다. 이 초기 수장가들의 활동에 대해서는 김상엽의 《미술품 컬렉터들》돌베개, 2015이라는 선행 연구가 있어 많이 밝혀졌는데 그중 창랑滄浪 장택상張澤相, 1893-1969, 청원靑園 박창훈朴昌薰, 1897-1951, 토선土禪 함석태咸錫泰, 1889- ?, 다산多山 박영철朴榮喆, 1879-1939의 수장 내력을 소개하고자 한다.

장택상 사랑방의 동호인 모임

1930년대는 아직 미술시장의 질서가 확립되기 이전이어서 안목 싸움이 치열했다. 이 작품의 수준이 어느 정도이고 값은 어느 정도가 합당한가에 대한 예술적, 상품적 가치 판단을 스스로 해야 했던 것이다. 참고하고 의지할 논문이나 책이 있는 것도 아니어서 믿을 수 있는 것은 오직 자신의 눈밖에 없었다.

'가이다시'라고 불린 장사꾼들의 부대 자루에서 뜻밖의 횡재를 할 수도 있었다. 이를 '호리다시[崛出]'라고 했다. 때문에 당시 미술품 수장가들에게는 사금을 캐내는 듯 흥분을 자아내는 구석이 있었다. 그런가 하면 가짜에 속을 수도 있었다.

그래서 전형필과 박영철은 처음부터 위창 오세창이라는 대안목의 지도 아래 서화를 수집하였다. 한편 다른 애호가들 사이에는 서로 정보를 교환하면서 작품을 품평하는 동호인 모임이 자연스럽게 형성되었다. 이들이 아지트로 삼아 자주 모인 곳은 장택상의 사랑방이었다. 박병래 선생은 당시를 이렇게 회상하였다.

김정희, 단연죽로시옥(장택상 구장품) 19세기 중엽, 종이에 묵서, 81×180cm, 영남대학교박물관 소장

30년대 초, 수표교 근처의 창랑 사랑방에는 언제나 면면한 인사들이 모여들어 골동 얘기로 세월을 보냈다. 집주인 장택상은 물론이고 윤치영초대 내무부 장관, 함석태, 이한복, 이만규배화여자중학교 교장 등이 자주 만나곤 했다. 나도 손재형, 도상봉화가, 이여성화가 등과 거기에 끼었는데 하는 얘기란 처음부터 끝까지 골동에 관한 것뿐이었다. 저녁때가 되면 그 날 손에 넣은 골동을 품평한 다음 제일 성적이 좋은 사람에게 상을 주고 늦으면 설렁탕을 시켜 먹거나 단팥죽도 시켜놓고 종횡무지한 얘기를 늘어놓다 헤어지는 게 일과였다.

본래 미술품 수집은 미술에 대한 사랑에서 시작된다. 그런데 그때나 지금이나 미술품 수장가들의 공통된 특징을 보면 미술에 대한 사랑이 취미를 넘어 벽癖에 가깝다는 사실이다. 거의 미치는 것이다. 좋은 것을 보면 안 사고 못 배긴다. 재력에는 한계가 있기 마련인데 분수에 넘치는 것을 곧잘 넘보곤 한다. 그래서 골동에 빠지면 집안이 거덜 난다고 하는 것이다. 그러나 세상만사에서 무엇을 이룬 사람은 다 거기에 미친 사람들이다. 미치지 않고는 남다른 무엇을 이루

기 힘든 법이니 그 벽이라는 것이 꼭 나쁜 것만은 아니다. 문제는 그 과정과 결과에 있다.

《조광》 기자의 수집가 방문기

1930년대에 활동한 초기 미술품 수장가들은 지금과는 여건이 여러 가지로 달랐다. 좋은 작품을 살 수 있는 기회가 많았고 운 좋으면 헐값에 횡재할 수도 있었다. 돈이 아니라 안목으로 수집할 수도 있었던 것이다. 이를테면 장택상은 상인에게 현금을 안 주고 물건과 바꾸기를 잘했는데, 그에게 받은 물건을 처분하면 상인이 손해를 보는 경우가 많았다고 한다. 그래서 동호인 친구들이 왜 상인을 골탕 먹이냐고 하면 그는 "누가 골탕을 먹여. 저희들이 좋다고 해서 성사된 거래인데, 그러고는 뒤에서 딴소리야. 장님이 개천을 나무라는 격이지"라며 웃어넘기곤 했다는 것이다.

또 하나의 큰 차이는 미술품 수집이 민족문화를 지킨다는 의미를 갖고 있었기 때문에 대중으로부터 존경을 받았다는 점이다. 1937년 《조광》 3월호에는 수장가 다섯 명의 집을 방문한 〈진품 수집가의 비장실 역방기〉라는 특집이 실려 있다. 기자는 일본인들이 재력을 앞세워 우리 미술품을 마구 사가는데 우리 수장가들이 나서는 것을 고맙게 생각한다는 기사로 특집을 마무리하였다. 때문에 기자는 그동안 수집하는 데 얼마나 들었냐고 '타산적으로' 물어보고 수장가는 "한 4, 50만 원은 족히 되지요"라고 당당히 대답하곤 했다.

그렇다고 해서 수장가를 마냥 좋게 본 것만은 아니었다. 매사에 돈과 관계되고 잇속이 따르면 인품을 해치기 쉽다. 더욱이 친일 귀족, 대지주들이 도자기 하나를 쌀 몇백 섬과 바꾸는 것을 대중이 고운 시각으로 볼 리 만무해서, 부자들의 이해할 수 없는 놀음으로 치부하기도 하였다.

따지고 보면 부자들이 자기 돈을 어디에 쓰든 다른 사람들이 꼭 알아야 할 필요도 없고, 또 다 알 수도 없다. 그러나 미술품의 소유권은 개인에게 있어도 그 정신적, 문화적 가치는 민족이 공유하기 때문에 누가 무엇을 갖고 있느냐에 관심이 쏠리고, 그 작품의 이동 과정에 주목하게 되는 것이다. 그리고 그 소장품의 마지막 귀착지가 어디냐에 따라 수장가의 인품과 진정성을 알게 된다.

김홍도, 늙은 사자(함석태 구장품) 18세기 후반, 종이에 수묵, 25.4×30.8cm, 북한 소재

그런 점에서 박병래 선생은 가장 존경받을 수장가였다. 우리 도자기에 대한 사랑으로 수집을 시작하여 평생 모은 애장품을, 본인의 말대로 사랑하는 딸자식 시집보내듯 모두 박물관에 기증하고 떠났다. 그러나 모두가 그와 같을 수만은 없었다.

소장품의 종착지는 다 달랐다

미술품 수장가들은 모두 작은 박물관을 갖고 싶어하지만 박물관은 세우는 것보다 그 운영이 문제이기 때문에 튼튼한 재단법인을 설립하기 전에는 엄두를 낼수 없다. 그런 경우는 20세기 100년간 손으로 꼽을 정도이다. 그렇다고 미술품을 자식에게 물려주는 이도 드물어서, 가치를 알고 있는 자신이 직접 처분하고 일부를 박물관에 기증하여 스스로 미술에 대한 사랑을 남기고 떠난다.

송은 이병직은 미술 애호가로 평생을 살다가 마지막에는 모든 수장품을

심사정, 황취박토도(박창훈 구장품) 1760년, 종이에 담채,
121.7×56.2cm, 선문대학교박물관 소장

경매에 부쳐 그 돈을 육영사업에 기부하고 떠났다. 항문외과 의사였던 박창훈은 1940년과 1941년 경성미술구락부에서 당당하게 자신의 이름을 내걸고 '박창훈 박사 소장품 경매회'를 열어 그 뛰어난 서화 컬렉션을 처분하고 이후 한국전쟁 중 부산에서 세상을 떠났다. 조선미술관의 오봉빈은 그의 행태를 아쉬워하면서 비판하였지만 그것은 그 자신의 선택이었다.

장택상은 정계에 투신하는 바람에 그렇게 뛰어난 컬렉션을 매각하고 그 돈을 정치하는 데 다 써버렸다. 나름대로 생각이 있고 뜻한 인생을 살았지만 애호가로서 소장품을 지켰다면 그 명성이 지금 정도에 머물지 않았을 것이다. 장택상의 유족은 마지막까지 소장했던 작품들을 영남대학교박물관에 기증하여 수장가로서 자취를 남겼다.

사람에게 팔자가 있듯이 유물에도 팔자가 있다고 해야 할까. 우리나라 치과 의사 제1호였던 함석태는 1935년에 간행된 《조선고적도보》에 조선 사람으로는 가장 많은 15점의 소장품이 수록된 수장가였다. 특히 그는 도자기 소품을 많이 모아 오봉빈이 '소물 진품 대왕小物珍品大王'이라 했다. 함석태는 일제강점기 말인 1944년 10월 일제의 소개령에 따라 자신의 소장품을 세 대의 차에 싣고 자신의 고향인 평안북도 영변으로 귀향한 이후 소식을 알 수 없다. 다만 그의 소장품으로 알려진 것이 지금 북한에 일부 남아 있다.

그런 중 박영철은 인생 행로와 애호가로서의 모습이 극과 극을 달리는 이중적 모습을 보여주었다. 그는 전주의 대지주의 아들로 일본 육군사관학교를 15기로 졸업한 뒤 러일전쟁에 종군하였고, 이후 친일 군인으로 활동하다 강원도, 함경도의 지사를 지낸 뒤 삼남은행장, 동양척식주식회사의 감사 등을 역임하고 조선총독부 중추원 참의에 임명되었다. 1935년 총독부가 편찬한 《조선공로자명감朝鮮功勞者銘鑑》에 조선인 공로자 353명 중 한 명으로 수록된 전형적인 친일 귀족이었다. 밀정이었던 배정자裵貞子, 1870-1952의 세 번째 남자이기도 했다. 박찬승 교수는 《친일파 99인》돌베개, 1993에서 그를 "전방위 활약을 보인 친일파"라고 했다.

그런 박영철이건만 미술품 수집에서는 모범을 보였다. 소격동 144번지, 옛 경기고등학교 앞 지금의 선재미술관 자리에 저택을 짓고 살면서 위창 오세창의

정선, 만폭동(박영철 구장품) 18세기 중엽, 비단에 담채, 33×22cm,
서울대학교박물관 소장

지도를 받으며 뿔뿔이 흩어져 있는 고서화를 수집하여 역대 명화를 모은《근역
화휘》3첩과 조선시대 명현의 글씨를 거의 다 망라한《근역서휘》37책을 꾸며
엄청난 문화유산으로 가꾸었다. 그리고 세상을 떠나기 전에 이를 포함한 전 소
장품을 경성제국대학에 기증하였다. 오늘의 서울대학교박물관은 박영철 기증
품을 전시하기 위해 건립된 것이 그 시작이었다.

　　그런가 하면 박영철은 필사본으로만 전하던《열하일기熱河日記》를 포함해
연암 박지원의 시문을 집대성하여 1932년에 활자본《연암집燕巖集》전 6권을 간행
하였다. 지금도 국학 연구자들은 이 책을 '다산본 연암집'이라고 부른다. 그렇다

정선, 혈망봉(박영철 구장품) 18세기 중엽, 비단에 담채, 33×22cm,
서울대학교박물관 소장

면 3·1운동을 망동이라 비판하고, 죽은 뒤 욱일중수장旭日中綬章이라는 일본 훈
장까지 추서받은 박영철의 인생에서 《근역화휘》, 《근역서휘》, 《연암집》은 무엇
을 의미하는가. 이를 잘못이 일곱, 공이 셋이라고 말하면 그만일까. 그러면 그
이중성은 어떻게 설명해야 할 것인가. 아직 그 내면을 헤아리지 못하여 혼란스
럽다.

그렇게 보면 진실로 민족유산을 지킨다는 자세로 미술품을 수집한 분은
위창 오세창, 수정 박병래, 간송 전형필 정도였다고 할 수 있다. 이분들이야말로
문화보국을 위한 애국자였다고 할 수 있을 것이다. ◇

전쟁 중에 일본에 가서 〈세한도〉를 찾아오다

추사의 마니아들

"추사의 작품은 유찰되지 않는다."

요즘 미술품 경매 시장에서 통하는 말이다. 1930년대 본격적으로 가동된 고미술시장에서도 추사의 작품은 최고의 인기 품목이었다. 1932년 10월, 서울 미쓰코시백화점지금의 신세계백화점 갤러리에서 〈완당 김정희 선생 유묵·유품 전람회〉라는, 추사 사후 최초의 대규모 전람회가 열렸다. 이 전시회에는 위창 오세창, 간송 전형필, 창랑 장택상, 무호 이한복, 다산 박영철, 구룡산인 김용진, 소전 손재형, 일본인 학자 후지쓰카 치카시, 일본인 화상 아유가이 후사노신, 이나바이와요시 등 장안의 고서화 수집가들이 소장하고 있던 추사의 명품 83점이 출품되었다.

추사의 작품은 안목 있는 당대의 애호가들이 경쟁적으로 소장하길 원했기 때문에 부르는 게 값일 정도였다. 추사의 최말년작인 〈대팽두부大烹豆腐〉 대련이 경매에 나왔을 때 예상가가 100원 정도였는데 간송이 만주에서 사업하는 일본인 경매자와 치열하게 경합한 끝에 결국 1,000원에 낙찰받았다. 당시 쌀 한 섬 값이 3원이던 시절이었다. 박병래의 증언에 의하면 추사 작품 값을 올려놓는 데는 장택상이 한몫을 했다고 한다.

어떤 경매에서 추사의 대련이 나왔는데 당시 100원대에 머무르던 물건을 창랑은 2,400원에 낙찰시켰다. 그 자리에서는 모두 어리둥절하였다. … 그러나

세한도 2005년 국립중앙박물관 용산 이전을 기념한 특별 전시 때의 모습. 두루마리를 펼치면 전체 길이가 14미터에 이른다.

김정희, 세한도 1844년, 종이에 수묵, 23.3×108.3cm, 국보 180호, 국립중앙박물관 소장

다음부터는 그게 바로 시세가 되어 다른 사람들도 그 정도의 값에 활발한 거래를 시작하였다. 물론 창랑이 가지고 있던 모든 추사의 글씨도 몇 배의 값이 나가게 되었다.

장택상은 이처럼 미술품 수장에서도 정략적 계산이 뛰어났던 것으로 유명하나, 실제로도 그는 추사의 예술에 크게 매료되어 있었다. 그는《동아일보》에 기고한 글에서 추사야말로 "한국은 물론이고 중국서예사 2천 년의 능서가能書家 중 대장"이라고 장담했으며 〈춘풍대아春風大雅〉 대련, 난초 그림 〈부작란不作蘭〉, 사후 영남대학교박물관에 기증된 〈단연죽로시옥端硯竹爐詩屋〉 횡액 같은 작품들이 그의 소장품이었다.

후지쓰카 치카시의 추사 연구

또 한 명의 추사 마니아는 후지쓰카 치카시藤塚鄰, 1879-1948였다. 후지쓰카는《논어총설論語總說》등 저서를 남긴 일본의 대표적인 동양철학자로 특히 청나라 경학과 고증학에 정통하였다. 그는 청조학의 연구를 위해 북경에 있을 때부터 18, 19세기 조선과 청나라 학예인들의 왕성한 교류에 관심을 갖고 있었다. 그러다

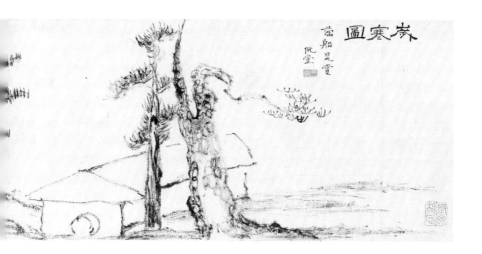

1926년에 경성제국대학의 중국철학 교수로 임명되어 서울로 오면서부터 연구를 위해 북학파와 추사의 작품을 열심히 수집하였다. 그가 고서점을 무시로 드나들면서 한·중 학자들 간에 오간 편지와 서예 작품은 물론 탁본, 그림까지 보는 대로 구입하여 나중에는 책이 1천 권, 서간과 탁본이 1천 점에 달했다고 한다.

그의 수집품 중에는 청나라 나빙羅聘, 1733-1799이 그린 〈박제가 초상〉, 청나라 주학년朱鶴年, 1760-1834이 추사에게 보내준 그림, 그리고 저 유명한 추사의 〈세한도歲寒圖〉국보 180호까지 있었다. 1932년 추사 특별전 때도 후지쓰카가 출품한 것이 18점이나 되었다.

후지쓰카는 장택상, 박영철, 손재형 등 추사의 팬들과 친교가 깊어 이들의 작품을 빌려다 보기도 하며 북학파와 청나라 학자들 간의 교류를 논문으로 계속 발표하였고 1936년 〈이조에 있어서 청조 문화의 이입과 김완당〉이라는 논문으로 도쿄제국대학에서 철학박사 학위를 받았다. 이 논문은 훗날 아들인 후지쓰카 아키나오藤塚明直, 1912-2006가 《청조 문화의 동점과 추사 김정희》라는 책으로 출간했고 우리말로도 번역 출간되었다. 이 논문에서 그는 "청조학 연구의 일인자는 추사 김정희이다"라며 청나라 고증학은 중국이 아니라 오히려 조선의 추사에 의해 완성되었다고 극찬하였다.

서예가로서도 일가를 이룬 소전 손재형

〈세한도〉의 소장자 이동 과정

추사의 대표작으로 국보 중의 국보라 할 〈세한도〉는 1844년, 추사가 제주도 귀양살이 시절 우선藕船 이상적李尙迪, 1804-1865이 변함없이 사제 간의 의를 지키며 북경에서 책을 구해 보내준 것에 대해 감사하며 "날이 차가워진[歲寒] 뒤에야 소나무, 측백나무가 늦도록 지지 않는다는 것을 안다"는 글과 함께 그린 처연한 그림이다. 우선은 이듬해 중국에 가면서 이 작품을 갖고 가 청나라 학자 16인의 찬시를 받아 장대한 두루마리로 표구하여 애장하였다.

우선 이상적이 죽은 뒤 이 작품은 그의 제자였던 김병선이 소장하게 되었고 그 아들 김준학은 이 시를 읽으며 공부했다는 감상기를 두루마리 끝에 적어 놓았다. 이후 〈세한도〉는 휘문고등학교 설립자인 민영휘의 소유가 되었다가 그의 아들 민규식이 〈경성 민閔씨 소장품 경매전〉에 매물로 내놓은 것을 후지쓰카가 대학 교수로서는 무리한 값이지만 끝내 낙찰받아 소유하게 되었던 것이다.

그리고 태평양전쟁이 한창인 1943년 여름 어느 날이었다. 서예가이자 당

손재형, 여천무극 종이에 묵서, 32×126cm, 개인 소장

대의 서화 수집가로 추사의 마니아였던 소전素荃 손재형孫在馨, 1902-1981은 혹시 후지쓰카가 다른 일본인과 마찬가지로 귀국하게 되면 이 〈세한도〉를 가지고 가게 된다는 생각이 들어 후지쓰카에게 '원하는 대로 다 드리겠으니 〈세한도〉를 양도해주십사'고 부탁했다. 그러나 후지쓰카는 자신도 평생 추사를 존경하여 고이 간직하고 있노라고 거절했다.

〈세한도〉를 구하기 위해 일본에 간 소전

그리고 1944년 여름이었다. 태평양전쟁이 막바지로 치닫자 후지쓰카는 살림살이와 책은 물론이고 〈세한도〉를 비롯한 한중 교류와 관련한 서화, 전적을 모두 갖고 도쿄로 돌아갔다. 이 사실을 뒤늦게 안 소전은 나라의 보물이 일본으로 건너가버리고 말았다고 크게 걱정하며 마침내 비장한 각오로 부산으로 내려가 관부연락선을 타고 일본으로 건너가 도쿄에 있는 후지쓰카의 집에 찾아갔다.

당시는 미군의 도쿄 공습이 한창인 때였고 후지쓰카는 노환으로 누워 있었다. 소전은 후지쓰카를 만나 막무가내로 〈세한도〉를 넘겨달라고 졸랐다. 그러나 후지쓰카는 단호히 거절했다. 하지만 소전도 뜻을 버리지 않고 무려 두 달간 매일 문안인사를 드리며 부탁했다고 한다.

그러자 12월 어느 날, 후지쓰카는 맏아들 아키나오를 불러 당신이 죽으면 〈세한도〉를 소전에게 넘겨주라고 유언하고는, 소전에게 그러니 안심하고 어서 본국으로 돌아가라고 했다. 그러나 소전은 여기에 만족하지 않고 〈세한도〉를 양도해줄 것만을 묵묵히 기다렸다고 한다.

애호가 열전

손재형, 기명절지 종이에 채색, 31×122cm, 개인 소장

그러자 마침내 후지쓰카는 소전이야말로 〈세한도〉를 간직할 자격이 있는 이라며 건네주었다. 그리하여 소전은 〈세한도〉를 갖고 서울로 돌아왔다. 소전이 〈세한도〉를 가지고 귀국하고 나서 석 달쯤 지난 1945년 3월 10일, 후지쓰카의 연구실이 공습을 받아 많은 서적과 서화 자료들이 불타버렸다. 그러나 다행히 추사와 북학파 관련 자료들은 자택에 있었기 때문에 소실을 면했다.

소전은 〈세한도〉를 갖고 귀국한 뒤 조용히 보관하고 있다가 8·15해방 공간의 어수선한 정국을 지나 정부 수립이 된 이듬해인 1949년에야 이 사실을 위창 오세창과 당시 부통령으로 서예에도 조예가 깊었던 성재省齋 이시영李始榮, 1869-1953에게 알리고 축하 발문을 받았다. 위창은 소전을 이렇게 칭찬했다.

전쟁의 기운이 가장 높을 때 소전이 훌쩍 현해탄을 건너가 … 폭탄이 비와 안개처럼 자욱하게 떨어지는 가운데 어려움과 위험을 두루 겪으면서 겨우 뱃머리를 돌려 돌아왔다. 감탄하노라! 만일 생명보다 더 국보를 아끼는 선비가 아니었다면 어떻게 이런 일을 할 수 있었겠는가. 잘하고도 잘하였도다. 소전은 영원히 잘 간직할지어다.

그러나 훗날 소전은 정계에 투신하여 제6대 민의원, 제8대 국회의원을 지내며 정치 자금을 마련하느라 수장품 중 천하의 명작인 겸재 정선의 〈인왕제색도仁王霽色圖〉와 〈금강전도金剛全圖〉를 삼성물산 이병철 사장에게, 〈세한도〉는 이

근태에게 저당 잡히고 돈을 빌려 썼다 갚지 못하여 소유권을 잃었다. 결국 〈세한도〉는 미술품 수장가인 손세기에게 넘어갔고, 이후 그 아들인 손창근의 소유로 국립중앙박물관에 기탁되어 있다가 2020년 국립중앙박물관에 기증되었다.

소전 손재형이 이렇게 추사의 〈세한도〉를 전란 속에 찾아온 것은 문화사에 영원히 남을 공이었다. 아울러 우리가 잊어서는 안 될 것은 후지쓰카 치카시의 학문적 열정과 고마움이다. 후지쓰카의 연구로 추사는 비로소 조선의 명필을 넘어 동양의 명필로 드높여졌다.

아들 아키나오의 추사 관련 자료 기증

그리고 반세기가 지난 2006년의 일이다. 당시 과천문화원의 최종수 원장이 후지쓰카 아키나오에게 추사 학술대회 참가를 부탁하러 찾아갔을 때 94세의 아키나오는 부친이 소장하고 있던 유물과 책 모두를 과천문화원에 기증하였다. 아키나오는 이 자료들을 도쿄대학도서관이 원했으나 먼지 속에 묻히는 것보다 한국인이 계속 추사를 연구하는 데 이용하기 바란다며 이렇게 말했다.

"그동안 자료를 처리하지 못하여 죽지 못했으며, 추사 관련 자료가 지금까지 나를 살게 했다. 이제 죽어도 여한이 없다."

아키나오가 기증한 자료는 1차로 기증한 것만 2,750점이었고, 박스 118개 분량인 2차 기증품까지 합하면 1만여 점에 달한다. 거기에는 추사 김정희의 친필 26점을 비롯하여 당대 청나라와 조선 문인들의 서화 70여 점, 《황청경해皇淸經解》 680책을 포함한 선장본 고서 약 2,500책, 근대 양장본 약 1,500책, 후지쓰카 치카시의 원고 자료와 사진 자료 약 1,000점이 포함되어 있다. 이를 토대로 건립된 것이 오늘날 과천 과지초당瓜地草堂의 추사기념관이다.

당시 나는 문화재청 청장으로서 후지쓰카 아키나오에게 문화훈장 목련장을, 최종수 원장에게 포장 수여를 상신하였고 2006년 5월 18일 아키나오는 병상에서 이 훈장을 받았다. 그리고 두 달 뒤 후지쓰카 아키나오는 향년 94세로 세상을 떠났다. ◇

민족의 자존심을 위해
전 재산을 바치다

전설이 된 간송미술관

간송澗松 전형필全鎣弼, 1906-1962 선생의 애국적이고 열정적인 미술품 수집은 교과서에 실릴 정도이니 모르는 사람이 없을 것이다. 간송이 일제강점기에 청자상감운학무늬매병국보 68호, 백자청화철채동채풀벌레난국화무늬병국보 294호, 추사의 최말년작 〈대팽두부〉 대련 등 국보 중의 국보를 경매에서 일본인 경쟁자들을 물리치고 낙찰받아 우리 문화재를 지킨 것은 거의 영웅담으로 전한다.

그러나 이런 이야기들은 결과만을 전할 뿐 과정이 생략되어 있어 어찌 생각하면 재력이 있기 때문에 가능했던 일이라고 쉽게 치부할 수 있는 여지를 남긴다. 목적이 수단을 정당화하고 결과가 과정을 묻어버리는 것이 세상사라고 하지만, 간송미술관이라는 결과만을 이야기하고 그 위업을 이루어가는 과정을 생략한다면 이는 간송을 올바로 기리는 바가 아니다.

간송의 문화재 수집은 하나의 전설로만 전하고 그 동기와 컬렉션을 이루어간 집념 그리고 그의 안목에 대해서는 오랫동안 세상에 잘 알려지지 않았다. 나도 1991년 《간송문화 41》에 실린 최완수의 〈간송 선생 평전〉을 읽기 전에는 아주 단편적으로만 알고 있었다. 그러다 1996년 간송 탄신 90주년을 맞이해 열린 전시회와 그때 펴낸 방대한 도록에 실린 시인 이흥우의 〈간송 평전〉, 간송의 외사촌형인 월탄 박종화, 소설가 조용만의 회고록, 최순우·황수영·진홍섭·김원용·정양모 등 미술사가들의 추모글, 그리고 미술평론가 이구열의 사회로 열린 좌담회 기록 등을 보고서야 비로소 간송의 삶을 확연히 그릴 수 있게 되었다.

간송 전형필, 1928년 일본 유학 시절의 사진

김정희, **대팽두부** 1856년, 종이에 묵서, 각 129.5×31.9cm, 보물 1978호, 간송미술관 소장

간송의 전설, 넷

이런 증언들을 통해 내가 확인할 수 있는 몇 가지 사실 중 가장 놀라운 것은 간송이 우리 문화재 수집을 시작한 것이 불과 23세 때였다는 사실이다. 이는 거의 충격에 가까운 것이었다. 나이 23세 때 나는 육군 일등병이었다. 다른 사람도 그 나이엔 아직 입지立志를 하지 못했을 것이다. 공자도 나이 서른에 뜻을 세워 30세를 이립而立이라고 하지 않았는가.

둘째로, 간송이 전 재산을 바쳐 문화재를 수집하였다고 하는데 재산 규모가 그렇게 방대한 줄은 몰랐다. 간송의 증조부는 지금의 광장시장과 동대문시장의 모태인 배오개시장의 상권을 쥐고 있는 거상이었고, 그 재력으로 전답을 구입하여 6만 석을 갖고 있어 당시 1년에 수확하는 쌀로 기와집 150채를 사고도 남을 정도였다고 한다. 게다가 양자로 들어간 작은 집 또한 4만 석 부자여서 결국 간송은 10만 석지기로, 당시 국내 자산 서열 및 연간 소득이 열 손가락 안에 꼽혔다. 간송이 이를 상속받아 자산을 늘리는 대신 우리 문화재 수집과 육영사업으로 돌린 것은 여간한 결단이 아니고서는 불가능한 일이었다.

셋째는 간송의 문화재 수집은 책에 대한 사랑에서 시작했다는 점이다. 간송은 생전에 〈고미술품 수집여담〉을 간혹 남겼는데 스스로 회고하기를 자신

훈민정음 해례본 1446년, 23.3×16.6cm, 국보 70호, 간송미술관 소장

의 수집벽은 와세다대학 유학 시절 도쿄의 유명한 고서점 거리인 간다[神田]에 무시로 드나들며 고서를 모은 것에서부터 시작되었다고 하였다. 학생 시절 이미 수장 목록이 공책 한 권을 채울 정도였다는 것이다. 때문에 간송은 미술품뿐만 아니라 '간송문고'로 불리는 수만 권의 고서를 소장하게 되었고, 이를 위하여 1932년 우리나라 최초의 고서점인 한남서림을 인수하여 고서 수집과 아울러 출판까지 하고 또 이를 통하여《훈민정음 해례본訓民正音解例本》국보 70호도 구입하게 되었던 것이다. 만약 집안에 재력이 없었다면 간송은 책과 함께 사는 학자가 되었을 것이라는 생각을 해보게 한다.

넷째는 간송의 그림과 글씨 솜씨가 참으로 높은 경지에 있었다는 점이다. 1991년 간송미술관 정기 전시회에서 처음 본 간송의 그림들은 참으로 감동적이었다. 그 간결함과 깔끔함, 거기에 어린 고고한 멋과 은은한 문기는 당대 최고가는 문인화로 꼽아 한 점 과장됨이 없다. 그런 서정의 뿌리가 결국 간송미술관을 이루어냈다는 생각이 든다.

거기에다 간송에게는 불굴의 집념과 집요한 추구, 그리고 사업을 해도 얼

애호가 열전

마든지 성공할 수 있는 추진력과 실천력이 있었다. 이를 가장 잘 보여주는 것이 일본에 있던 영국인 미술품 수집가 존 개스비John Gadsby의 고려청자 컬렉션을 인수한 과정이다.

개스비 고려청자 컬렉션의 인수

1937년 간송은 개스비의 고려청자 명품 20점을 인수하였다. 그중엔 국보로 지정된 청자기린뚜껑장식향로국보 65호, 청자상감원앙무늬정병국보 66호, 청자오리모양연적국보 74호, 보물로 지정된 청자상감포도동자무늬매병보물 286호 등이 포함되어 있다. 간송의 개스비 컬렉션의 인수는 당시에도 엄청난 화제를 불러 모아 이에 대해 많은 전설적인 이야기가 전하는데 정확한 내용은 《신태양新太陽》 1957년 9월호에 간송 자신이 기고한 〈고미술품 수집여담〉에 그 앞뒤 사정이 자세히 기록되어 있다.

개스비는 영국인 변호사로 25세 때 일본에 건너와 미쓰비시 빌딩에 사무소를 두고, 도쿄 황거 뒤편에 호화로운 저택을 짓고 살았는데 간송이 만날 당시 50세가 훨씬 넘어 보였다고 한다. 개스비는 타고난 미술품 애호가이자 수집가였다. 그가 도쿄에 온 지 얼마 안 되었을 때의 일이다. 거리를 걷다가 골동상에 놓인 아름다운 꽃병을 보고 반하여 값을 물으니 500원이라고 하여 자신의 통장에 있는 돈을 다 털어 샀다고 한다. 이것이 훗날 일본의 중요미술품으로 지정된 나베시마색회화훼무늬병이다. 이후 얼마 되지 않아 그는 고려청자에 매료되어 그 빛깔과 형태가 세계 어느 나라 도자기보다도 아름답다며 도쿄의 골동상을 통해 명품을 수집하기 시작했다고 한다. 어느 해 연말에는 시간을 내어 급히 비행기로 한국에 와서 청자상감원앙무늬정병과 백자박산모양향로보물 238호를 사갔는데 이후 각각 우리나라의 국보와 보물로 지정된 명품들이다.

개스비의 고려청자 컬렉션은 이미 세상에 널리 알려져 모든 고미술 수집가들의 선망의 대상이 되었다고 하며, 간송은 그가 팔기 위해 내놓으면 무조건 살 생각을 갖고 있었다고 한다. 그러다 1937년 마침내 기회가 온 것이다.

개스비가 자신의 애장품을 팔게 된 것은 이른바 2·26사건 때문이었다. 2·26사건은 1936년 2월 26일 육군 황도파皇道派 극우 청년 장교들이 이끄는

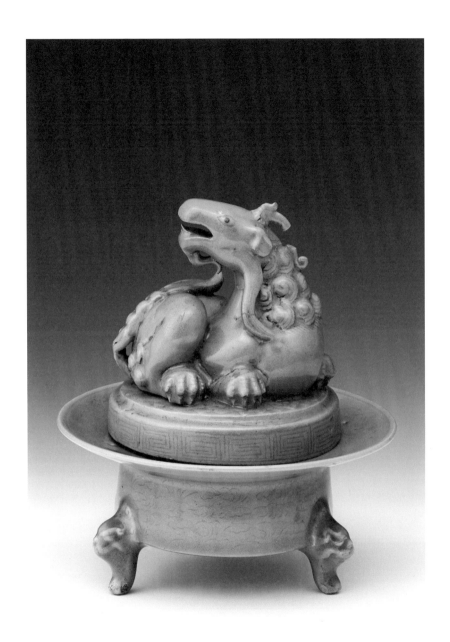

청자기린장식뚜껑향로 고려 12세기 전반, 높이 19.7cm, 국보 65호, 간송미술관 소장

청자상감연지원앙문정병 고려 12세기 후반, 높이 37.2cm, 국보 66호, 간송미술관 소장

1,500여 명의 군인들이 총리 관저와 고관들의 집을 습격하고 정부기관들을 점거한 사건을 말한다. 이 사건은 나흘 만에 수습되었지만 이로 인해 육군대신과 해군대신에 현역 군인이 취임하고 일본이 군국주의로 급선회하는 단초가 되었다. 개스비는 이 사건을 보고 일본이 곧 전쟁을 벌일 것이라고 판단해 일본을 떠나려 마음먹고, 애장품을 처분하기로 결심한 것이었다.

 그리하여 간송은 도쿄로 건너가 개스비의 저택에서 고려청자를 모두 인수하게 되었다. 대금은 전하기로 40만 원, 당시 기준으로 기와집 400채 값에 달했다. 이를 위해 간송은 대대로 내려오던 공주의 전답을 팔았다고 한다. 이때 간송은 개스비와 마지막으로 나눈 몇 마디 대화를 이렇게 기록하고 있다.

 "귀하는 아직 나이도 젊고 혈기 왕성하니 아무쪼록 훌륭한 귀국의 고미술품을

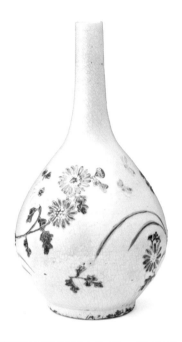

백자청화철채동채풀레난국화무늬병 18세기, 높이 42.3cm, 국보 294호, 간송미술관 소장

많이 모아서 세상에 널리 알리십시오."

"선생은 다른 나라 도자기는 수집하지 않으셨나요?"

"고려청자보다 더 좋은 것이 어디 있나요. 다른 자기들은 연대도 많이 떨어지지 않나요. 그리고 고려청자를 한국의 수장가인 귀하가 고국으로 도로 가져가게 된 것이 정말 기쁩니다."

"오랫동안 애장하셨던 수집품들과 헤어지게 되니 대단히 섭섭하시겠습니다. 고려청자가 보고 싶거든 언제든지 오십시오."

"암, 가고말고요. 꼭 가겠습니다."

그러나 개스비는 한국에 오지 않았다. 이후 개스비는 그의 예견대로 일본이 중국을 침공하고 중일전쟁이 발발하자 상해로 갔다고 하는데, 그 후 행적이

애호가 열전

1938년 보화각 개관일 왼쪽부터 이상범, 박종화, 고희동, 안종원, 오세창, 전형필, 박종목, 노수현이다.

묘연해졌고 소식이 끊어졌다. 이 글을 쓸 당시 간송은 만약 개스비가 노구를 이끌고 우리나라를 찾아온다면 그의 애장품을 기꺼이 보여주고 싶었다며, 아마도 말 없는 고려청자도 그를 반겼을 것이라고 했다.

문화보국에 대하여

간송이 이처럼 문화재 수집을 하게 된 데는 결정적으로 두 분의 지도가 있었다. 일본 유학 시절 일본인에게 무시당하는 수모를 겪으면서 문화재 수집에 뜻을 세운 후 휘문고등학교 시절 미술 선생이었던 춘곡 고희동에게 상의하니, 춘곡은 위창 오세창 선생을 찾아가자고 했다. 이리하여 20대 간송과 40대 춘곡과 60대 위창이 한자리에서 만나 이 위업의 단초를 열었다. 이때 위창이 왜 서화와 문화재 수집에 나서느냐고 물었을 때 간송은 이렇게 대답했다고 한다.

"서화 전적과 미술품은 조선의 자존심이기 때문입니다."

이리하여 1930년 대학을 졸업하고 귀국한 간송은 열심히 문화재를 수집하기 시작하여 1934년 성북동에 북단장北壇莊을 세워 표구 시설까지 갖추고 고서화 전적과 도자기, 불교 미술품을 모았다. 북단장은 위창이 '선잠단先蠶壇 북쪽에 있는 집'이라는 뜻으로 지어준 이름이다. 그리고 1938년 북단장에 우리나라

최초의 사립미술관인 보화각葆華閣을 지었다. 한국전쟁이 일어나자 간송은 먼저 중요한 소장품을 부산으로 피난시키면서 친구인 내과 의사 김승현 박사의 피난 집 등에 분산 보관하여 전란의 위기를 무사히 넘길 수 있었다.

한편 간송은 1940년 동성학원을 설립하고 1945년 보성중학교장에 취임하였다. 그리고 1954년 문화재보존위원회 위원으로 활동하였다. 그것이 간송이 사회에서 지닌 직함이었다. 그리고 1960년에는 김상기, 김원용, 최순우, 진홍섭, 황수영 등과 고고미술동인회를 만들고 《고고미술》이란 동인지 발간을 주도하였다. 그것이 현재 한국미술사학회의 전신이며 학회지 《미술사학》의 모태이다.

그렇게 헌신적이고 애국적이고 열정적으로 활동하던 간송은 1962년 1월 26일 갑자기 향년 57세로 세상을 떠났다. 간송 사후 간송미술관은 1971년부터 봄가을로 1년에 두 차례 일반 공개를 해오다가, 밀려오는 관람객의 수요를 감당하지 못하여 2014년 간송미술문화재단을 설립하고 동대문디자인플라자에서 〈간송문화전〉을 진행하고 있다. 나라에선 사후 반세기가 지난 2014년에야 간송에게 대한민국 금관문화훈장을 추서하였다. 그러나 이미 우리나라 사람들은 마음속으로 금관문화훈장 이상의 훈장을 바친 지 오래였다.

간송의 삶을 생각하면 나는 위창 오세창과 백범 김구 두 분이 생각난다. 먼저 위창이 문화보국文化保國을 위하여 헌신적이고 열정적으로 우리 서화를 수집하고 연구한 것과 똑같이 간송 역시 문화보국을 위하여 전 재산을 바친 것이다. 그리고 문화보국의 뜻을 새기자면 백범이 〈내가 원하는 우리나라〉에서 피력한 문화보국의 뜻이 절절하게 떠오른다.

나는 우리나라가 세계에서 가장 아름다운 나라가 되기를 원합니다. 가장 부강富强한 나라가 되기를 원하는 것이 아닙니다. 우리의 부력富力은 우리의 생활을 풍족히 할 만하고 우리의 강력強力은 남의 침략을 막을 만하면 족합니다. 오직 한없이 가지고 싶은 것은 높은 문화의 힘입니다. 문화의 힘은 우리 자신을 행복하게 하고 나아가서 남에게 행복을 줄 것이기 때문입니다. ◇

회고전 순례

잊혔던 고려인
화가의 위대한 시대 증언

뜻밖의 전시회, 변월룡전

나는 아직도 종이신문에 익숙하여 아침에 신문 세 개를 훑어보면서 하루 일과를 시작한다. 이를 다 보는 데 걸리는 시간이 만만치 않아 세상 돌아가는 기사는 큰 제목만 보고 지나칠 때가 많지만 전공이 전공인지라 미술과 문화재에 관한 기사는 꼼꼼히 찾아서 읽는다. 그런데 2016년 3월 15일 신문들에는 다음과 같은 짧은 기사가 실렸다.

"국립현대미술관 덕수궁관에서는 러시아에서 활동한 고려인 화가 변월룡의 탄신 100주년을 기려 마련된 국내 최초의 회고전이 열린다."

나는 이 기사를 가볍게 보고 전시회에 꼭 가야겠다는 생각은 갖지 않았다. 그동안 연해주에서 활동한 낯선 고려인 화가의 전시가 줄곧 있어왔기 때문에 또 하나의 그런 전시회인 것으로 생각했다. 생면부지의 고려인 화가의 탄신 100주년을 기리는 전시를, 그것도 국립현대미술관에서 개최한다는 것이 조금은 별스럽다 생각하고 넘겼다.

그런데 전시회가 끝나갈 무렵 선배 미술사가인 허영환 선생이 내게 전화를 걸어 "변월룡전에 갔더니 당신이 좋아하는 근원近園 김용준金瑢俊, 1904-1967 초상이 있습디다"라며 아직 안 봤으면 꼭 가보라고 권하는 것이었다. 나는 선배의 우정 어린 권유에 감사하는 마음과 근원의 초상이라는 말에 이끌려 전시장을 찾아갔다.

그리하여 이 전시회를 보게 되었는데 벅찬 감동을 넘어 놀라움을 느꼈다.

변월룡, 근원 김용준 초상 1953년, 캔버스에 유채, 51.0×70.5cm

회고전 순례

20세기 한국 현대미술사의 사각지대에 이처럼 훌륭한 재외동포 화가가 있었다는 것은 정녕 기쁨이었고, 내가 변월룡이라는 화가의 존재를 몰랐다는 것은 부끄러움이었다.

변월룡의 평양미술대학 지도

변월룡邊月龍, 1916-1990은 여느 고려인 화가와는 달랐다. 그는 1916년 연해주에서 태어난 고려인으로 일찍부터 뛰어난 그림 솜씨를 발휘하여 1953년, 38세에 소련 최고의 미술 교육기관인 레핀예술아카데미의 교수가 되었다. 그 경력이 말해주듯 변월룡은 러시아 아카데미즘과 사회주의 리얼리즘에 입각하여 많은 선전화를 제작하였다. 이번 전시회에 출품된 〈레닌께서 우리 마을에 오셨다〉 같은 작품은 '우리 마을을 찾아온 예수님'이라는 전통적인 주제를 사회주의 리얼리즘식으로 변용한 것으로 그 기법의 탁월함은 과연 레핀예술아카데미 교수답다는 생각을 갖게 한다. 그는 분명 출세한 고려인 화가였다.

그러한 변월룡이 우리 현대미술과 직접적인 인연을 맺게 되는 것은 그 다음이다. 그는 1953년 7월, 한국전쟁의 휴전협정이 이루어질 무렵 소련 정부로부터 북한 미술계를 지도하라는 과제를 받고 평양에 파견되었다. 변월룡은 평양미술학교를 재건해 세운 평양미술대학의 학장이자 고문으로서 김주경金周經, 1902-1981, 문학수文學洙, 1916-1988 같은 월북 화가들을 성심으로 지도하고, 미술 교육 방식에 러시아 아카데미즘의 경험을 소개하며 커리큘럼의 틀을 짜주었다. 그가 귀국한 후에도 평양의 화가들은 변월룡에게 우정과 존경 어린 안부 편지를 보내면서 '고문님'께 계속 조언을 구하곤 하였다.

돌이켜 보건대 분단 이후 남과 북의 미술은 제각기 현대미술의 길을 걸었다. 일제강점기의 잔재인 일본화된 인상파 화풍을 청산하기 위하여 남쪽에선 서구 모더니즘의 이입에 매진하였다. 이때 북쪽에선 소련의 사회주의 리얼리즘이 정착하고 있었다. 그러니까 통일한국 현대미술사의 시각에서 보면 우리의 현대미술은 서구 모더니즘과 사회주의 리얼리즘이 각각 한반도의 남과 북에 이식되며 두 갈래 길로 전개되었던 셈이다. 그리고 그 한 축에 변월룡이 있었던 것이다.

변월룡, 레닌께서 우리 마을에 오셨다 1964년, 에칭, 49.5×91.5cm

변월룡의 초상화와 북한 풍경화

변월룡이 북한에 머문 기간은 1년 3개월이었다. 그 기간 동안 변월룡은 참으로
의미 있는 많은 작품을 남겼다. 그는 특히 초상화에 뛰어났다. 월북 문화예술인
인 소설《대동강》의 한설야韓雪野, 1900-?,《두만강》의 이기영李箕永, 1895-1984,《근
원수필》의 김용준, 화가 정관철·배운성·이팔찬, 미술사가 한상진, 조류학자 원
홍구, 인민배우 박영신, 전설적인 무용가 최승희崔承喜, 1911-1969 등의 초상은 그
자체로 명작이며 동시에 우리 역사의 기록이다. 그의 초상화는 배경과 포즈는
물론이고 얼굴의 각도, 눈빛의 표현을 통해 그 인물의 내면적 리얼리티를 깊이
있게 포착하고 있다.

　　그중에서도 작품을 비쳐보고 있는 근원 김용준의 초상은 희대의 명작이
다. 그의 인품과 학식이 초상에 남김없이 어려 있는데 안경에 어린 빛까지 표현
해낸 솜씨는 감탄을 자아내게 한다. 인물 초상을 잘 그리는 이종구 화백은 그 현
실적인 표현력에 혀를 내둘렀고, 신학철은 그 포즈의 포착을 보면서 초상화의
새로운 경지를 보는 것 같다고 했다.

왼쪽_**변월룡, 한설야 초상** 1953년, 캔버스에 유채, 78.5×59.0cm
오른쪽_**변월룡, 민촌 이기영 초상** 1954년, 캔버스에 유채, 78.5×59.0cm

　　문학평론가 염무웅 선생은 이 초상화들을 보고는 소설로만 만났던 이들의
초상을 통해 그 문학세계를 다시금 그려보게 되었다면서 우리 현대미술가들은
동시대에 살았던 인물을 그리는 데 너무 인색했던 것이 아닌가 하는 생각이 들
었다고 했다. 그랬다. 우리 현대미술가들은 현대성, 순수성, 국제성에 몰입하면
서 정작 그림이란 동시대의 기록이고 증언이고 삶의 편린이라는 것을 오랫동안
잊고 있었다.

　　변월룡은 유명 인사만 그리지 않았다. 평범한 인민을 그린 〈빨간 저고리
를 입은 소녀〉, 교복을 입은 〈조선인 학생〉 같은 작품은 1950년대 북한 사람들
의 삶의 체취를 물씬 풍기면서 그 시대 인간의 서정과 심성을 남김없이 담아내
고 있다. 박수근이 서민의 표정을 그리며 보편적인 전형성을 모색한 것에 반해
변월룡은 구체적인 실존 인물들을 그리면서 그 시대의 전형성으로 나아간 것이
다. 그것은 사회주의 리얼리즘식의 전형성 창출이었다.

　　변월룡은 북한의 풍경화도 많이 그렸다. 〈금강산〉, 〈을밀대〉, 〈선죽교〉, 〈압

왼쪽_**변월룡, 빨간 저고리를 입은 소녀** 1954년, 캔버스에 유채, 45.5×33.0cm
오른쪽_**변월룡, 조선인 학생** 1953년, 캔버스에 유채, 63.5×43.5cm

록강 부근 백마산성〉, 〈소나무가 있는 풍경〉 같은 작품은 고려인으로 살면서 마음속의 고향으로 생각해온 고국의 아름다움에 대한 표현이었다. 때문에 대상에 대한 애정이 필치 곳곳에 서려 있다.

그는 초상화와 마찬가지로 풍경화에서도 이름 있는 경승지와 유적지만이 아닌 일상적 풍경을 즐겨 그렸다. 〈대동강변의 여인들〉, 〈조선의 모내기〉 같은 작품은 전쟁의 폐허 속에서 나날을 살아가던 북한 사람들의 일상을 활동사진처럼 생생히 드러내고 있다. 그리고 어떤 여건 속에서도 인간은 그렇게 삶을 살아간다는 메시지를 품고 있다. 인간에 대한 애정과 신뢰를 근거로 한 풍경들이다. 그래서 변월룡의 이런 평범하고 친숙한 풍경화들은 '이발소 그림' 같은 통속적인 주제를 다루었으면서도 한 시대를 증언하는 예술로 승화되었다.

〈판문점에서의 북한 포로 송환〉은 다시 만나기 힘든 희대의 명화다. 포로교환으로 판문점에 돌아온 군인들이 남쪽에서 제공한 군복을 벗어버리고 흰 팬티 바람으로 군 트럭에 오르는 모습을 밝은 풍경화로 그려냈다. 그 자체가 엄청

변월룡, 판문점에서의 북한 포로 송환 1953년, 캔버스에 유채, 51×71cm

난 역사기록화이기도 하다.

동족상잔이라는 엄청난 비극을 치렀으면서도 그 아픔과 슬픔을 극복하고 살아가는 꿋꿋한 삶의 의지, 그 속에서도 잃지 않은 인간적 행복과 희망. 이런 것들을 그림으로 남긴 바 없는 남쪽의 현대미술에게 변월룡은 이렇게 생생히 그림의 힘이 무엇인지 말하고 있는 것이다.

이 전시를 기획한 바르토메우 마리 국립현대미술관장은 "변월룡은 해방 이후 단절된 한국미술사의 공백기를 채워주는 작가"라고 평했다. 나 역시 그 견해에 전적으로 동의하며 더 나아가 변월룡은 미국에서 활동한 백남준白南準, 1932-2006, 프랑스의 이응노와 동등하게 한국 현대미술사에 대서특필해야 마땅하다고 생각한다.

디아스포라의 예술세계

변월룡은 임무를 마친 뒤 레핀예술아카데미로 복귀하였다. 북한 당국은 그가

변월룡, 부채춤을 추는 최승희 1954년, 캔버스에 유채, 118×84cm

변월룡, 조선의 모내기 1955년, 캔버스에 유채, 115×200cm

조선에 귀화하기를 원했지만 학교 동창이었던 아내가 소련으로 돌아가기를 희망하였고, 당시 북한에는 화가로서 활동할 물적 여건도 마련되어 있지 않았기 때문에 복귀했다고 한다.

귀국 후 변월룡은 1990년 75세로 세상을 떠날 때까지 작가 생활을 이어갔다. 그는 사회주의 리얼리즘 작품 제작이라는 임무에 종사했지만, 자신의 전문 영역인 초상화에도 열중하여 많은 명작들을 남겼다. 동료 교수의 초상, 외과 의사의 초상, 원로당원들의 집단 초상, 딸 올랴의 초상, 자화상 등등 그의 초상화들은 언제나 그 인물의 개성을 뒷받침하는 포즈와 함께 주변 배경의 설정, 얼굴 표정에서 개성을 성공적으로 담아내고 있다.

그중 나는 두 개의 초상화를 잊지 못한다. 하나는 《닥터 지바고》의 보리스 파스테르나크Boris Pasternak, 1890-1960의 초상이다. 파스테르나크는 노벨상 후보가 된 이후 소련 당국으로부터 박해를 받았다고 전하는데, 추위 속에 외투를 걸치고 집필하는 그 눈빛에는 그의 삶 모든 것이 투영된 것만 같다.

변월룡, 작가 보리스 파스테르나크 초상 1947년, 캔버스에 유채, 70×114cm

　또 하나의 명작은 〈어머니〉 초상이다. 검은 치마에 흰 저고리를 입고 두 손을 맞잡고 서 있는 백발의 어머니를 전신상으로 그린 것이다. 깊게 파인 주름살과 앞으로 숙인 듯 조용히 서 있는 모습이, 긴 고난의 세월을 이겨낸 우리 모든 어머니들의 초상으로 다가온다. 배경이 검은색으로 무겁게 드리워져 있지만 아래쪽에는 어머니의 일생과 함께해온 항아리가 하나 그려져 있고, 그 곁에 "어머니"라는 한글이 아주 조신한 글씨체로 쓰여 있다. 나는 이 작품을 보면서 울먹이는 가슴을 주체하기 힘들어 좀처럼 자리를 떠날 수 없었다.

　귀국 후 그는 고향인 연해주 나홋카의 풍경을 많이 그렸다. 고려인으로 소련에서 살아간 변월룡은 어쩔 수 없는 디아스포라의 화가였다. '이산離散'이라는 뜻의 이 말은 본래는 세계 각지에 흩어져 살았던 유태인들의 삶을 가리키는 것이지만, 그것은 변월룡의 인생과 예술을 지배한 삶의 조건이기도 했다. 우리는 그 디아스포라의 아픔을 다는 이해하지 못한다.

　변월룡은 고향이 그리워 해마다 방학 때면 한 달 가까이 걸려야 갈 수 있는

변월룡, 어머니 1985년, 캔버스에 유채, 119.5×72.0cm

연해주의 나홋카로 가서 그곳의 풍광과 인물을 그렸다. 〈나홋카 만의 밤〉에 스쳐가는 별똥별에는 외로움이 가득하고, 〈칼리니노〉의 어시장에는 싱싱한 생선들이 펄떡이고 있다. 갖은 풍상을 이겨내며 용틀임을 한 〈노송〉은 여전히 바람에 흔들리고 있다. 변월룡이 해마다 고향 나홋카에 간 것은 그곳에서 고국 땅을 건너다볼 수 있었기 때문이었다고도 한다.

그를 다시 맞이하기 위하여

변월룡은 끝까지 고려인이기를 원하여 러시아 이름으로 개명하지 않았다. 이런 변월룡이건만 남에는 적성국가 소련의 화가여서 알려지지 못했고, 북에서는 영구 귀화를 거부했다고 그의 이름이 이내 지워졌다. 이렇게 우리가 잊고 있던 변월룡을 다시 찾아낸 것은 《우리가 잃어버린 천재화가, 변월룡》컬처그라퍼, 2012이란 책을 집필한 미술평론가 문영대 씨였고, 이번 전시는 그가 20년에 걸친 각고의 노력 끝에 이뤄낸 것이었다. 나는 미술평론가 후배 중에 이런 분이 있다는 것이 얼마나 자랑스러운지 모른다.

내가 변월룡전을 찾아간 것은 전시회가 끝나기 한 주 전 일요일, 5월 1일이었다. 이런 엄청난 전시회에 관객이 적은 것이 안타깝기 그지없었다. 나는 그 자리에서 이종구, 신학철, 김정헌, 임옥상 등 동료 화가들에게 이 전시회를 꼭 보라고 문자를 날렸다. 그리고 원로 문인들이 한설야, 이기영의 초상을 보면 내가 근원 김용준을 본 것 같은 감동이 있을 것이라고 생각하여 고은, 신경림, 강민 시인과 염무웅 선생께 전화를 걸어 변월룡을 낱낱이 설명하며 이 전시회를 보지 않으면 영원히 후회할 것이라고 강력히 추천하였다.

그러고도 성이 차지 않아 중앙일보 문화부장에게 전화를 걸어 지면을 달라고 했다. 전시회 막바지가 어린이날이 낀 징검다리 연휴로 이어지니 5월 2일 월요일 자 신문에 실어달라고 했다. 내 얘기를 들은 문화부장은 월요일 자는 이미 마감되었지만, 화요일 자에 다른 기사를 밀어내고 실을 수 있으니 내일 월요일 오전까지 1500자 이내로 써서 보내라고 하였다.

그래서 나는 감사에 감사를 더하고 전시회 리뷰를 쓰면서 "아직도 변월룡전을 보지 못하셨나요. 닷새 후면 이 전시가 끝납니다. 연휴에 많은 분들이 이

변월룡, 자화상 1963년, 캔버스에 유채, 75×60cm

기념비적 전시회에 가보길 원하며 이 글을 씁니다"라고 써서 보냈고, 그 글은 5월 3일 화요일 자 신문에 실렸다. 그렇게 해서라도 변월룡에게 고마움과 미안함을 표하고 싶었다.

　나의 전화와 문자를 받은 분들은 모두 다녀와서는 내게 감사 인사를 했고, 그분들 역시 주위에 관람을 권하고 또 권하였다고 한다. 신경림 선생은 막 전시장을 나왔다며 고맙다고 했고 염무웅 선생은 다시 또 보러 갈 것이라고 했다. 그리고 고은 선생은 내게 전화를 걸어 이렇게 말했다.

　"여보게, 후천. 나 봤네. 그리고 나 많이 울었네, 속으로. 그리고 절로 눈물이 흘러내리더군."

　후천後川은 고은 선생이 금강산에 함께 갔을 때 내게 지어준 호이다. 이튼

변월룡, 나홋카 만의 밤 1962년, 에칭, 64.5×44.0cm

날 나는 또 변월룡전을 찾아갔다. 그리고 신문을 보고 찾아온 많은 관람객 틈에
서 전시회를 다시 둘러보았다. 다시 보기 힘들 것 같아 작품 하나하나를 머릿속
에 새긴다는 마음으로 보았다. 그리고 〈근원 김용준 초상〉과 〈어머니〉 앞에서
기어이 나도 모르게 눈물이 흐르는 것을 어쩔 수 없었다. ◇

2 / 이중섭
탄신 100주년전

백 년의 신화가
오늘에 환생하는 듯

41세에 요절한 불우했던 화가

2016년 6월 국립현대미술관에서 열린 이중섭李仲燮, 1916-1956 탄신 100주년 기념전은 '백 년의 신화'가 오늘에 환생하는 것만 같았다. 이중섭이 한국 현대미술의 전설이 된 것은 오래된 일이지만 정작 국민들이 그의 작품을 실제로 보고 예술적 감동을 받을 기회는 아주 적었다. 그간 미술평론가, 미술사가로 한 생을 미술과 함께 살아온 나 자신도 1986년에 서울 호암갤러리에서 열린 이중섭 서거 30주기전 이후 30년 만이다.

사람들은 "이중섭, 이중섭" 하면서 그의 예술에 담긴 이런저런 얘기들을 전설처럼 말하고 있지만 나는 이중섭 하면 가슴 아픈 두 가지 사실이 먼저 떠오른다.

하나는 그의 유작 중에는 정통 작업인 캔버스에 유채[oil on canvas] 작품이 단 한 점밖에 없다는 사실이다. 이번에 처음 공개된 학생 시절 작품인 〈향도〉를 제외하면 그의 유화들은 다 두꺼운 골판지 위에 그린 것이다. 작품의 크기도 10호 내외로, 크다고 해야 20호 정도다. 10호 크기는 전지 4분의 1 크기로 신문지 한 면의 크기이고 20호는 신문지를 양면으로 펼친 크기이다. 이처럼 이중섭은 대작은 단 한 번도 그려보지 못한 채 열악한 환경에서 활동한 화가였다.

또 하나는 40년밖에 안 되는 생애의 마지막에 정신병원을 다섯 차례나 드나들다가 끝내는 서대문적십자병원에서 무연고자로 죽음을 맞이한 사실이다. 그 뛰어난 묘사력을 갖고 있던 이중섭이 유석진 박사의 미술치료를 받으면서

이중섭, 부부 1953년경, 종이에 유채, 51.5×35.5cm

1954년 5월 진주에서 허종배가 촬영한 이중섭

전기스탠드를 서툰 필치로 그린 것을 보면 가슴이 저려온다.

이중섭은 100년 전에 태어나 60년 전에 세상을 떠났는데, 그가 화가로서 활동한 10여 년의 세월은 일제강점기 말 군국주의의 광폭한 압박, 해방 후 북에서 겪은 작가적 고립, 한국전쟁 중의 피난 생활, 가족과의 생이별, 그리움에 사무친 고독과 굶주림에서 얻은 정신병 등 고난의 연속이었다.

그렇게 지지리도 복 없는 '개떡같은' 세월을 살았지만 이중섭은 자신이 겪은 개인적 고통과 외로움을 그림으로 그리며 예술로 승화시켰다. 캔버스가 없으면 골판지에, 담뱃갑 은박지에, 바다 건너 가족에게 보내는 편지의 여백에 자신의 마음을 때로는 곧이곧대로, 때로는 은유적으로 그렸다. 그에게 있어서 예술이란 대상의 재현이 아니라 대상을 통한 작가 마음의 표현이었다. 그 예술적 편린 200여 점이 이번에 실로 성대하게 한자리에 모인 것이다.

이중섭의 젊은 시절

이중섭은 1916년 평안남도 평원에서 태어났다. 평양에서 소학교를 마치고 정주의 민족학교인 오산고등보통학교에서 당시 미술 교사였던 임용련의 지도를 받으며 화가로서의 꿈을 키웠다. 호를 대향大鄕이라고 했다.

1936년, 21세의 이중섭은 일본으로 건너가 도쿄 제국미술학교帝國美術學校에 진학했지만 고답적인 학교 분위기가 맞지 않아 이듬해인 1937년에 문화학원

왼쪽_**이중섭, 신화에서** 1941년, 종이에 펜·채색, 14×9cm
오른쪽_**이중섭, 가족을 그리는 화가** 1954년, 종이에 펜·채색, 26.4×20.0cm

文化學院 미술과에 입학하여 작가 수업을 받으면서 동시에 작품 활동을 시작했다. 재학 중 〈독립전〉과 1938년 제2회 〈자유미술가협회 공모전〉자유전에 출품하여 신인으로 각광을 받았고, 문화학원을 졸업하던 1940년에는 제4회 〈자유미술가협회 공모전〉에 출품하여 협회상을 수상하였으며 1943년에는 제7회 〈미술창작가협회 회원전〉에 출품하였고 한 잡지사에서 주는 '태양상'을 수상하였다.

유학 시절 이중섭의 삶뿐만 아니라 그의 예술에서 중요한 의의를 지니는 것은 야마모토 마사코山本方子, 1922- 와의 사랑이다. 이중섭이 3학년일 때 신입생이던 마사코는 키 178센티미터의 훤칠한 키에 잘생긴 이중섭의 배구하는 모습을 보고 반하였는데, 어느 날 세면장에서 붓을 빨다가 단둘이 만나면서 사랑이 시작되었다.

둘은 결혼을 약속했다. 그러나 미쓰이物産 자회사의 중역인 마사코의 아

버지가 강력히 반대하는 바람에 이루어지지 못했다. 일제의 군국주의가 광폭해지면서 조선인 학대가 심해지자 이중섭은 절망 속에 귀국하여 원산에 머물렀다. 그때 들판에 나가 소를 그리기 시작한 것이 나중에 소 연작으로 나타났다.

이 시절 이중섭은 일본에 있는 사랑하는 마사코에게 편지를 쓰는 대신 엽서에 그림을 그려 보내기 시작했다. 그것이 이번에 대거 출품된 88점의 그림엽서로 하나하나가 순애보를 읽는 것만 같다.

마사코는 결국 1945년 4월 태평양전쟁 중 관부연락선을 타고 원산으로 이중섭을 찾아와 5월에 결혼식을 올렸다. 이중섭은 아내에게 이남덕李南德이라는 이름을 지어주었다. 원산여자사범학교에서 잠시 미술 교사로 일하기도 하며 슬하에 태성, 태현 두 아들을 둔 단란한 신혼 생활이 이어졌다. 이때가 이중섭 생애에 가장 행복한 시절이었다.

그러나 북한 땅에 공산정권이 들어서면서 이중섭은 자유로운 창작 활동에 많은 제한을 받았다. 친구인 시인 구상具常, 1919-2004의 시집 《응향凝香》의 표지화를 그렸다가 당국으로부터 비판을 받기도 하였다. 1950년, 한국전쟁이 일어나자 그해 겨울 남하하는 국군을 따라 가족과 함께 월남하여 부산 피난민 수용소로 들어갔다.

피난 이후의 삶

수용소에서 어렵사리 살아가던 이중섭은 종교 단체의 주선으로 제주도로 건너가 서귀포의 한 농가, 지금의 이중섭미술관 자리에 정착했다. 피난민에게 나오는 배급을 받아 근근이 먹고 사는 곤궁한 삶이었지만 사랑하는 두 아들과 바닷가에 나가 게와 물고기를 잡는 것이 큰 낙이었다. 이중섭 그림의 주요 소재가 된 게, 물고기, 어린아이는 제주도 피난 시절에 얻은 것이었다.

그러나 마냥 궁핍한 삶을 이어갈 수는 없는 일이어서 제주도에 온 지 채 1년이 안 되어 부산으로 다시 돌아와 부두에 나가 막일을 하며 생계를 꾸려갔다. 그러나 여전히 추위와 배고픔을 이기지 못했다. 1952년 7월, 이중섭은 할 수 없이 아내와 두 아들을 일본 처갓집으로 보냈다.

가족을 떠나보낸 고독 속에 이중섭의 떠돌이 생활이 시작되었다. 이 시절

이중섭, 묶인 사람 1950년대, 은지에 새김, 10×15cm

다방 한 구석에 죽치고 앉아 담뱃갑 은박지에 그림을 그린 것이 그의 유명한 은지화이다. 아내와 아이들을 애타도록 만나고 싶어하는 그의 간절함을 보다 못한 친구 구상은 이듬해 선원증을 구해 이중섭을 일본으로 보내주었다. 그러나 일주일짜리 임시 체류증이었던지라 곧 돌아올 수밖에 없었다.

다시 부산으로 돌아온 이중섭은 가족에 대한 그리움을 가슴 깊이 안은 채 벗들의 배려로 작품 활동을 시작했다. 1952년 12월에 한묵, 박고석 등과 〈기조전〉을 열었으며, 1953년에는 종군화가로서 몇 차례 단체전에 출품했고 통영에서 유강렬과 함께 지내며 성림다방에서 40여 점의 작품으로 개인전을 열었다. 이듬해엔 박생광의 초대로 진주로 내려가 작품 활동을 하기도 했다.

전쟁이 끝나고 1954년, 서울로 올라온 이중섭은 서울 누상동에 거주하면서 〈대한미술협회전〉에 출품하기도 했다. 1955년에는 친구들의 주선으로 서울 미도파화랑과 대구의 미국공보원에서 개인전을 열었다. 작품이 팔리면 가족을 데려오겠다는 마음에서 40여 점을 그려 출품하였다. 이때 대구 미국공보원의

이중섭, 달과 까마귀 1954년, 종이에 유채, 29.0×41.5cm

아서 맥타가드가 구입하여 뉴욕현대미술관에 기증한 은지화 석 점이 이번 전시회에 출품되었다.

　이 개인전은 작품 20점을 판매하는 높은 성과를 거두었다. 그러나 수금이 제대로 되지 않아 결국 손에 쥔 돈은 전시회 때 도와준 동료에게 술 한 번 대접할 정도였다고 한다.

이중섭의 최후

이후 이중섭은 가족을 책임지지 못하는 가장이라는 자괴감에 빠지게 되었고 그로 인해 영양실조와 거식증을 보이기 시작하였다. 병세가 악화되어 조현병정신분열증 증세를 보이며 발작을 일으키기도 했다. 그리하여 그해 7월 대구의 성가병원에 입원했다가 어느 정도 호전되어 서울로 올라왔다. 그러나 불규칙한 생활로 병세가 악화되어 다시 정신과 치료를 받았으나 무단으로 병원을 뛰쳐나오기를 다섯 차례나 반복하더니 1956년 초여름, 우울증과 폭음, 간염으로 서대문

적십자병원에 입원한 뒤 끝내 정신을 차리지 못하고 그해 9월 6일에 41세의 나이로 숨을 거두었다. 친구들이 수소문 끝에 병원을 찾아가니 시신과 병원비 청구서만 있었다고 한다. 시신은 화장되어 반은 망우리 공동묘지에 안장되었고, 반은 일본의 가족에게 보내졌다. 망우리 묘소 앞에는 1957년에 조각가 차근호가 제작한 묘비가 세워졌다.

사후, 1972년 최초의 상업화랑인 인사동 현대화랑에서 처음으로 이중섭전이 열렸고, 1973년 고은 시인이 펴낸《이중섭 평전》이 폭발적 인기를 얻고 뒤이어 영화와 드라마로 제작되면서 이중섭은 전설적인 화가로 우리 앞에 다시 나타났다. 그리고 이제 서거 60주기, 탄신 100주년을 맞아 우리는 성대한 그의 회고전을 갖게 된 것이다. 그래서 나는 백 년의 신화가 다시 환생하는 것 같다고 한 것이다.

이중섭 예술에서의 그리움

이중섭은 단 한 번도 자신의 예술에 깊이 천착할 기회를 갖지 못했지만 삶의 파편처럼 남겨진 그의 작품들에는 일관되게 흐르는 하나의 예술세계가 있다. 그것은 '그리움'이다. 엽서 그림도, 은지화도, 풍경화도, 〈달과 까마귀〉, 〈부부〉, 노을에 울부짖는 〈황소〉도 살점이 떨어져나가는 것 같은 그리움으로 가득 차 있다. 그리움, 그것은 이중섭 예술의 본질이기도 하다.

이중섭의 그리움은 그리움을 탁월하게 시로 읊은 김소월金素月, 1902-1934의 그것에 비견할 만한데 김소월과 이중섭의 그리움에는 큰 차이가 있다. 김소월의 그리움은 가져보지 못한 것에 대한 그리움이었다. 김소월은 〈초혼〉에서 "산산이 부서진 이름이여! 허공 중에 헤어진 이름이여! 불러도 주인 없는 이름이여! 부르다가 내가 죽을 이름이여"라며 목 놓아 통곡하였다.

이에 반해 이중섭의 그리움은 잃어버린 행복, 따뜻했던 사랑에 대한 그리움이었다. 이중섭에게도 행복했던 순간은 있었다. 사랑하는 아내, 귀여운 두 아들과 함께 살던 원산 신혼 시절, 아직 가족과 오붓이 생활하던 서귀포 피난 시절. 그런데 세월이 그것을 앗아갔다. 때문에 이중섭의 그리움은 더욱 애절하고 아픔이 느껴진다. 그런 이중섭의 예술을 가장 잘 드러내는 작품은 〈황소〉이다.

이중섭, 황소(검은 눈망울의 황소) 1953-54년, 종이에 유채, 29.0×41.5cm

　　이중섭의 황소 중 머리만 그린 작품이 셋 있다. '고개를 휘젓는 황소', '황혼에 울부짖는 황소' 그리고 '검은 눈망울의 황소'다. 나는 이 세 작품을 이중섭의 자화상이라고 생각하고 있다. '고개를 휘젓는 황소'에서는 애처로움이 느껴지고, '황혼에 울부짖는 황소'에는 그리움에 몸부림치는 애절함이 있는데 이번에 처음 공개된 '검은 눈망울의 황소'는 젊고 힘이 넘친다. 아직은 좌절하지 않았을 때의 이중섭을 보는 듯한 활기가 있다.

　　이중섭이 가진 것 없는 피난 시절 다방 한쪽 구석에서 그렸다는 은지화는 오직 그만의 예술 영역이다. 여기에서도 그의 외로움과 그리움 그리고 거의 병적인 자학이 절절히 나타나 있다. 팔다리가 묶인 군상들, 게 한 마리를 끌고 다니는 천둥벌거숭이의 아이 그리고 사랑하는 아내와의 짙은 포옹, 그것도 모자라 입술을 꽉 깨문 키스를 그린 그림은 명작이라는 탄사가 절로 나온다. 아주 작은 철필 스케치이지만 마치 대형 벽화의 축소판을 보는 듯한 감동이 일어난다.

　　이번 회고전이 더욱 감동적으로 다가온 것은 뛰어난 디스플레이 덕분이기

이중섭, 황소(황혼에 울부짖는 황소) 1953-54년, 종이에 유채, 32.3×49.5cm

도 했다. 유화라고 해도 소품뿐이고 엽서, 편지, 은지화가 전부인 이중섭의 예술을 현대 전자기술을 이용한 입체적인 동영상으로 보여준 것은 정말 환상적이었다. 전시장을 오랜 시간 둘러보는 동안 나는 여러 미술관 관장들을 만날 수 있었다. 모두들 오랜만에 보는 이중섭의 예술에 대한 감동을 말하면서 대화 끝에는 이구동성으로 우리나라 전시 기술이 언제 이렇게 발전했냐는 찬사를 보냈다.

백 년 전에 세워진 석조건물에 백 년 뒤 후손들이 이중섭이라는 백 년의 신화를 이렇게 장식하고 있는 것이다. 이것을 천상의 중섭은 보고 있는지 모르고 있는지. 그리고 지금은 어떤 바닥에 무엇을 그리고 있는지. ◇

/ **박수근**
서거 50주기전

역사 인물로서
박수근 화백을 그리며

서거 50주기, 탄신 100주년

박수근朴壽根, 1914-1965은 100여 년 전에 태어나 50여 년 전에 세상을 떠났다. 박수근이 세상을 떠난 뒤 지난 반세기 동안 여러 차례 추모전이 열렸다. 처음 열린 것은 1971년의 유작전이었고 이후 10주기, 20주기, 30주기, 40주기, 45주기까지 추모전이 이어졌다. 그리고 2014년에는 탄신 100주년을 맞이한 회고전이 열린 바 있다.

그런데 2015년 서거 50주년을 맞이하면서 관계자들에게는 고민이 생겼다. 이미 작년에 탄신 100주년 회고전을 성대하게 치른 마당에 또 50주기 추모전을 해야 하는가 아니면 그냥 넘어가는가 하는 문제였다.

그래도 나는 50주기전을 열어야 한다고 주장했다. 50주기는 이전과는 사뭇 다른 의의를 지닌다. 관습에 따르면 고인의 서거를 추모하는 전시는 50주기 이후로 더 이상 10년 단위로 이루어지지 않고 50년, 100년 단위로 기획된다. 반세기라는 세월이 지나면 고인의 살아생전 모습을 기억하는 분들에 의한 추모는 끝나고, 고인을 역사적 인물로 받아들이게 되기 때문이다.

이후에는 전시의 성격이 서거 추모전이 아니라 탄신 회고전으로 바뀐다. 이제는 그의 서거를 애도하는 것이 아니라, 그와 생을 같이하지 않은 후손들이 그가 이 땅에 태어나서 큰 업적을 세운 것에 감사하는 마음으로 여는 것이다. 그래서 역사적 인물을 기릴 때는 서거가 아니라 탄신에 맞추는 것이 관례이다. 세종대왕5월 15일, 이순신 장군4월 28일을 기리는 날도 탄신일이다.

창신동 집 마루에 가족과 함께 있는 박수근

이렇게 계산하면 다음번 박수근 회고전은 서거 100주기 또는 탄신 150주년이 될 것이니 모두 50년 뒤에나 돌아오게 된다. 그래서 이번 50주기전은 어쩌면 우리 시대에 열린 마지막 박수근 회고전인 셈이다. 나는 그런 마음에서 조촐하게 꾸밀지언정 박수근 서거 50주기전을 열어야 한다고 주장했고 결국 조직위원장을 맡았다.

그러나 책임이 너무 무거웠다. 일반인들은 잘 모르는 부분이지만 민간 차원에서 박수근 작품의 출품을 허락받는다는 것은 결코 쉬운 일이 아니다. 보험료도 만만치 않고 기업 협찬을 받는 것도 보통 어렵지가 않다.

그런데 하늘이 도왔는지 그곳의 박수근이 도왔는지 동대문디자인플라자의 박삼철 기획실장이 나를 찾아와 박수근 50주기 추모전을 유치하고 싶다고 오히려 그쪽에서 제안해왔다. 동대문디자인플라자가 장소의 문화적 역사적 정체성을 구축하는 방안의 하나로 박수근의 살림집이자 작업실이었던 창신동 집과 연계하여 전시회를 열고 싶다는 것이었다. '불감청不敢請이나 고소원固所願', 즉 '감히 부탁하지는 못했지만 극히 바란 바'라는 말은 바로 이런 경우를 두고 하는 말일 것이다.

박수근 그림의 아이콘

박수근 50주기 회고전은 장소와 예산 그리고 의의를 고려하여 대표작 50점을 엄선하기로 하였다. 현재 알려진 박수근의 유화 작품은 약 400점이며 소장자들 모두 자신의 소장품이 대표작이라고 생각할 정도로 작품의 질이 고르다. 이 중 50점만 고른다는 것은 매우 어려운 일이다. 나는 박수근전이라고 하면 반드시 나와야 할 작품부터 골랐다. 바둑으로 치면 만패불청萬覇不聽, 어떤 경우라도 응하지 않는 수감이다.

그 첫 번째 만패불청감은 〈나무와 여인〉이다. 고목과 아낙네가 없으면 박수근전이라고 할 수 없다. 고목나무 아래로 아기 업은 여인, 혹은 광주리를 이고 가는 여인이 나오는 작품은 박수근 그림의 상징적 아이콘이다. 이 작품은 박완서朴婉緖, 1931-2011의 소설 《나목裸木》의 소재가 되어 더욱 진한 스토리텔링을 갖게 되었다. 박완서 소설의 마지막에 나오는 다음과 같은 대목은 어떤 미술평론

박수근, 나무와 여인 1956년, 하드보드에 유채, 27.0×19.5cm

보다도 박수근의 예술세계를 극명하게 드러내준다.

　나무 옆을 두 여인이, 아기를 업은 한 여인은 서성대고 짐을 인 한 여인은 총총히 지나가고 있었다. 내가 지난 날, 어두운 단칸방에서 본 한발旱魃 속의 고목枯木, 그러나 지금의 나에게 웬일인지 그게 고목이 아니라 나목裸木이었다. 그것은 비슷하면서도 아주 달랐다. 김장철 소스리 바람에 떠는 나목, 이제 막 마지막 낙엽을 끝낸 김장철 나목이기에 봄은 아직 멀건만 그 수심엔 봄에의 향기가 애달프도록 절실하다.

그렇다. 박수근의 그림에는 나무든 인물이든 현재의 고단한 삶을 숙명으로 받아들이면서 조용히 새봄을 기다리는 그런 희망이 애잔하게 그려져 있다. 그것이 그 시대를 살아갔던 서민들의 참 모습이기도 하다. 〈나무와 여인〉은 이 소설에서 지목한 3호짜리 소품뿐만 아니라 60호짜리 대작까지 여러 점을 전시하여 모처럼 한자리에서 감상할 수 있었다.

두 번째 만패불청감은 〈아기 업은 소녀〉이다. 박수근이 서민 아낙네 다음으로 많이 그린 것이 소녀이다. 간혹 〈공기놀이를 하는 소녀〉처럼 즐겁게 노는 소녀도 있지만 역시 〈아기 업은 소녀〉가 박수근답다. 이 그림을 볼 때면 나는 이오덕 선생이 편編한 《일하는 아이들》청년사, 1978에 실려 있는 문경 김룡국민학교 6학년 이후분 어린이가 쓴 〈아기 업기〉라는 동시가 떠오른다.

아기를 업고
골목을 다니고 있자니까
아기가 잠이 들었다.
아기는 잠이 들고는
내 등때기에 엎드렸다.
그래서 아기를
방에 재워놓고 나니까
등때기가 없는 것 같다.

불과 열 살을 갓 넘긴 소녀가 어린 동생을 업고 있는 모습은 곤궁했던 시절 우리네 삶의 아련한 풍경이다. 〈아기 업은 소녀〉는 측면관으로 그린 것도 있고, 정면정관으로 그린 것도 있다. 선이 굵은 작품도 있고 질감을 살리면서 예리한 선으로 그은 것도 있다. 그중 나는 선이 가는 정면정관의 작품을 좋아한다.

한국미술사에서 박수근의 위상
현대미술사의 관점에서 볼 때 박수근의 예술세계는 그가 선택한 소재들이 소박하고, 작품도 대작보다 소품이 많다는 이유로 예술적 평가를 낮춰 볼 소지도 있

박수근, 아기 보는 소녀 1963년, 하드보드에 유채, 35×21cm

다. 그러나 오히려 그것이 박수근의 예술을 더욱 역사적인 것으로 만든다.

박수근은 일제강점기에 태어나 화가로 성장해, 나라 전체가 한국전쟁이라는 비극적 아픔을 온몸으로 겪고 아직도 가난으로부터 벗어나지 못한 1950년대와 1960년대 전반의 열악한 환경에서 화가로 살아갔다. 그가 대작을 많이 남기지 못한 것은 이런 시대적 궁핍 때문이었고 그가 소품을 많이 남긴 것은 그런 악조건 속에서도 화가로 사는 것을 포기하지 않은 예술적 집념과 성실성을 말해준다.

그런 의미에서 나는 박수근의 몇 점 안 되는 대작 중 80호 크기의 〈절구질

하는 여인〉을 꼭 전시해야 한다고 주장했다. 이 작품은 박수근이 절대로 소품 작가가 아님을 보여주는 물증이다. 다른 화가의 작품들과 비교해도 인물의 박진감 있는 묘사가 이보다 더 잘 살아 있는 작품은 보기 힘들다. 두꺼운 마티에르가 주는 감동이 아주 크고 진하다. 만약에 박수근에게 맘껏 그림에 매진할 수 있는 작업 환경이 주어졌다면 이런 대작을 많이 남겼을 텐데 현실이 그렇지 못했던 것이 안타까울 뿐이다.

소재로 말할 것 같으면 박수근은 남들이 현실을 외면하고 있을 때 자신이 살던 시대를 있는 그대로 바라보면서 그 시절, 그들의 모습을 정직하게 담아냈다. 그의 그림 속에 등장하는 인물들은 한결같이 곤궁하고 고단한 삶 속에서도 인간성을 잃지 않고 꿋꿋이 살아가는 이들이었다.

이를 가장 잘 보여주는 작품이 〈앉아 있는 여인〉이다. 길가에서 팔 것을 앞에 두고 두 손을 모은 채 조용히 앉아 있는 아낙네의 모습이 정적인 구도로 포착되었는데, 그 고요함이 오히려 삶의 응축된 힘으로 역전되는 느낌을 준다. 10호 크기의 두 작품은 비슷한 포즈이지만 손을 잡은 모습이 전혀 달라서 박수근의 화가적 관찰이 투철했음도 엿볼 수 있다.

그리고 박수근의 그림에서 우리가 놓칠 수 없는 미덕은 인간애이다. 박수근의 그림은 어느 그림이든 따뜻한 인간애가 넘치지 않는 작품이 없지만 특히 〈젖 먹이는 아내〉가 압권이다. 아들을 넓은 품에 안고 있는 어머니의 모습은 우리네 어머니의 인자함으로 가득하다. 사실적으로 묘사한 것 같지만 어깨에서 내려오는 팔뚝 선을 보면 인체 비례를 따르지 않고 이미지를 변형시켰음을 알수 있다. 그래서 현재 두 점이 전하는 〈젖 먹이는 아내〉를 나는 기독교 도상圖像의 '성모와 아기 예수'의 현대적 재현이라 느끼고 있다.

박수근의 그림은 그 모두가 그 시대의 일상적 풍광이고 사물들이다. 그는 화려하거나 거룩한 것이 아니라 일상적이고 보편적인 것을 화면에 고착시킴으로써 오히려 화가로서 성공하였다. 이는 단순히 소재의 소박함에 머무른 것이 아니라 겸재 정선의 진경산수, 단원 김홍도의 풍속화와 마찬가지로 소재의 현실성을 적극적으로 획득한 것이었다. 〈창신동 골목길〉은 그런 의미도 고려하고, 이번 전시회의 취지에도 맞추어 전시한 작품이었다.

박수근, 절구질하는 여인 1954년, 캔버스에 유채, 130×97cm

박수근, 앉아 있는 여인 1963년, 캔버스에 유채, 63×53cm

 그렇다고 해서 박수근이 소재주의에 빠진 것은 아니었다. 그는 자신이 선택한 소재에 영원성을 부여하기 위하여 화강암 같은 질감에 짙고 가는 선묘를 가하는 기법으로 자신만의 예술적 형식을 구사하였다. 가난하여 물감을 살 돈도 없었다면서 어떤 화가보다도 물감을 많이 사용하고 질감을 두텁게 사용했던 것은 그의 예술적 목표가 어디에 있었는지를 웅변한다.

 때문에 박수근의 작품에는 형상의 영원한 고착이 있다. 마치 바위 위에 새겨진 마애불을 연상케 한다. 마애불이로되 새겨진 곳은 바위가 아니라 캔버스였고, 새긴 것은 부처가 아니라 그가 살던 시대의 죄 없고 정직하고 순진하고 따

박수근, 젖 먹이는 아내 1960년대, 캔버스에 유채, 45.5×38.0cm

뜻한 마음의 서민이었다. 없이 살면서도 인간성과 인간미 나는 삶을 포기하지 않았던 그 시대의 가치를 그린 것이다. 그리하여 박수근은 겸재, 단원과 마찬가지로 영원히 우리 미술사의 인물로 남게 되었다.

수채화에 대하여

박수근 서거 50주기전을 마련하면서 나는 유화 50점 이외에 수채화 5점을 곁들였다. 독특하고도 매력적인 유화 때문에 지금까지 크게 주목받지 못하였으나 박수근의 수채화는 대단히 아름답고 조형적 밀도, 예술적 완성도가 높다. 애당

박수근, 창신동 집 1957년, 종이에 수채, 24.5×30.0cm

초 박수근이 1932년 제11회 〈조선미술전람회〉에서 처음 입선한 작품 〈봄이 오다〉도 수채화였다. 유화에 전념했을 때도 박수근은 유화로 담아내지 못하는 세계는 수채화로 그렸다.

수채화라는 형식의 강점은 색감이 맑고 다채롭다는 점이다. 박수근의 수채화 중 〈고무신〉, 〈책가방〉, 〈과일쟁반〉 등은 가히 명화라 할 만큼 아름답고 사랑스런 작품이다. 그 해맑고 따뜻한 색감에는 박수근과 그의 시대적 순정이 남김없이 어려 있다. 유화로는 나타낼 수 없던 서정의 구가였다.

소재의 선택도 그렇다. 〈고무신〉은 분명 아내가 새로 사온 꽃신이었을 것이고 〈책가방〉은 여학교 다니는 딸의 가방이었을 것이다. 일종의 정물화인 셈인데, 박수근이 수채화로 아내의 고무신과 딸아이의 책가방을 그린 마음은 유화로 장터의 아내, 동생을 업고 있는 언니를 그린 것과 똑같았을 것이다. 다만 이

런 것은 밝은 채색이 가능한 수채화로 그릴 수밖에 없었던 것이다.

그런 면에서 박수근의 수채화는 그의 예술세계를 논할 때 유화와 동일한 지평에서 평가되는 것이 마땅함을 보여주고 싶었다.

창신동의 도시재생사업을 위하여

이런 과정을 거쳐 마련한 박수근 서거 50주기전은 두 달 간 정말로 뜻 깊게 그리고 성황리에 개최되었다. 생애에 마지막으로 보게 될 회고전일지도 모른다는 사실에 많은 분들이 다녀간 것 같다. 전시 기간 중 나는 동대문디자인플라자 측과 함께 박수근이 살던 창신동 집을 찾아가는 투어를 세 번 열었다. 마침 창신동 박수근의 집에서 800미터 떨어진 곳에는 백남준이 살던 집이 남아 있다. 박수근이 살던 집은 국밥집이 되었고, 백남준이 살던 집은 백숙집이 되었지만 그 터와 집이 완연하다. 두 집을 오가는 사이에는 봉제타운과 완구점 상가, 그리고 주말이면 '5060의 홍대 앞'으로 불리는 벼룩시장이 있으며 역사 유적으로는 동묘東廟가 있다. 마침 서울시에서는 창신동의 도시재생사업을 추진하고 있었다.

그래서 나는 박수근의 따님 박인숙 여사와 함께 "국밥집에서 백숙집으로 가는 길목의 동묘"라는 이름으로 답사도 하고 칼럼도 기고하면서 이 창신동 도시재생사업에 동참하였다. 그러는 사이 서울시는 백숙집을 구입하여 백남준기념관으로 개조하였고, 국밥집도 매입만 하면 우리가 사진으로 보아온 박수근의 집을 복원할 계획이란다.

국밥집에 다다랐을 때 따님 박인숙 여사는 다 변했어도 지붕에서 내려오는 물받이 홈통만은 옛날 그대로라며 감회 어린 표정을 지었다. 나는 박수근의 집이 복원될 그 날이 오기를 기다리며 지워지지 않는 유성펜으로 홈통을 따라 "박수근 화백이 살던 집"이라고 써놓았다. ◇

4 / 오윤
서거 30주기전

민중미술의 전설,
오윤을 다시 만나다

오윤의 죽음

그리고 30년이 지났다. 1986년 7월 6일, 오윤吳潤, 1946-1986이 나이 마흔하나에 홀쩍 세상을 떠났을 때 동료 화가들은 수유리 그의 집 마당에서 이제 막 태동한 민족미술인협의회의 이름으로 조촐한 장례식을 치렀다. 그때 장례식 사회를 보고 있는 나에게 민족미술협회 사무국장이던 김용태가 정희성 시인이 써온 추모시를 건네주며 낭송하라고 했다. 나는 흐느끼는 목소리로 천천히 읊어갔다.

> 오윤이 죽었다 야속하게도 / 눈물이 나지 않는다
>
> …
>
> 그는 바람처럼 갔으니까 / 언제고 바람처럼 다시 올 것이다
> 험한 산을 만나면 / 험한 산바람이 되고
> 넓은 바다를 만나면 / 넓은 바닷바람이 되고
> 혹은 풀잎을 스치는 부드러운 바람 / 혹은 칼바람으로 우리에게 올 것이다
> 이것이 나의 믿음이다 / 그가 칼로 새긴 언어들이
> 세상을 그냥 떠돌지만은 않으리라 / 그의 주검 곁에
> 그보다 먼저 와서 북한산이 높고 / 그리고 지리산이 누워 있다
> 여기다 큰 나라 세우려고 / 그는 서둘러 떠났다

시인의 예견대로 오윤이 바람처럼 다시 나타났다. 평창동 가나아트에서

오윤, 통일대원도
1985년, 캔버스에 유채,
349×138cm

작업실에서 판화 작업에 열중하고 있는 오윤

열린 오윤 30주기전을 보고 있자니 풀잎 스치는 부드러운 바람으로 우리들을 다정하게 다독인다.

평론가 성완경의 지적대로 오윤의 예술에는 1980년대 민중미술이라는 틀 안에만 가둘 수 없는 더 높은 예술적 성취가 있다. 하지만 오윤 앞에는 그래도 '민중미술'이라는 매김말을 붙여야 오윤답다. 혹자는 오윤을 박수근의 뒤를 잇는 서민 예술가라 말하기도 한다. 그러나 오윤은 박수근처럼 세상을 그저 순수한 눈으로 바라보지 않았다.

오윤 사후 열흘 뒤 대구에서 열린 추모회에서 평론가 김윤수 선생은 우리 현대미술사에서 오윤은 문학에서의 신동엽申東曄, 1930-1969과 같은 위상을 갖고 있다고 했다. 오윤에게는 그런 현실의식과 예술적 성취가 있었다. 말하자면 오윤은 1950년대 박수근의 '서민 미술'과 1960년대 신동엽의 '참여 문학', 그 두 가치가 분리되지 않은 진짜 민중미술가였다.

현실을 담아내기 위한 오랜 침묵

오윤은 1980년대 민중미술운동이 태동하기 이전부터 참된 민중미술을 위해 끈질기게 고민하고 탐구해왔다. 그는 1971년 미술대학을 졸업한 후 1980년 '현실과 발언' 창립전 때까지 거의 10년 간 작품을 발표하지 않았다. 그간 전돌공장도 차려보고, 임세택, 오경환, 윤광주와 함께 건축가 조건영이 설계한 상업은행 동대문지점지금의 우리은행 동대문지점의 테라코타 벽화를 제작하기도 하고, 선화예술고등학교에서 미술 강사를 하기도 하고, 서대문에서 미술학원을 공동으로 운영

오윤, 애비 1983년, 목판, 36×35cm

하기도 하며 지냈지만 본격적인 작품 활동을 한 시기는 1980년대 전반 5년 동
안이었다. 그 작가적 잠복기의 예술적 고뇌를 오윤은 이렇게 고백하였다.

> 미술이 어떻게 언어의 기능을 회복하는가 하는 것이 오랜 나의 숙제였다. 따라
> 서 미술사에서, 수많은 미술운동들 속에서 이런 해답을 얻기 위해 오랜 세월
> 동안 나는 말 없는 벙어리가 되었다.

이번 전시회에는 오윤이 그 침묵의 세월 속에 그린 수많은 스케치들이 전
시되어 있다. 그런 오윤이었기에 민중미술이 막 태동할 때 어느 누구보다 일찍
민중적 형식을 제시할 수 있었던 것이다.

오윤은 1946년 부산에서 태어나 서울대학교 미술대학 조소과에 들어가면
서 화가의 길로 나서게 되었는데 그에게는 남다른 예술적 자산이 있었다. 오윤
의 부친은 소설 《갯마을》을 쓴 오영수이다. 그리고 여섯 살 위의 누님 오숙희 또
한 서울대학교 미술대학을 나온 인간미 넘치는 분으로 오윤을 끔찍이 챙겼다.

왼쪽_**오윤, 춤** 1985년, 목판·채색, 28.5×24.0cm
오른쪽_**오윤, 춤** 1985년, 목판, 29.2×23.3cm

부친과 누님은 사람을 좋아하여 그의 집에는 훗날의 문사, 투사, 지식인들이 많이 드나들었다. 오윤은 이미 고등학생 시절에 김지하를 집에서 만났고, 일찍부터 김윤수, 염무웅, 김태홍, 방배추 같은 선배들의 지우知遇를 얻었다.

오윤의 사람 사랑은 내리물림이었다. 대학 동기 김정헌, 오수환, 하숙생 김종철 등을 비롯하여 1970년대 오윤 주위에는 언제나 사람이 들끓었다. 가오리에 있는 그의 작업장 언저리, 이름하여 '수유리 패거리'들이 어울리는 모습은 가관이었다. 1976년 그가 아끼던 후배 한윤수가 출판사 '청년사'를 설립하자 로고로 보리를 그려주었고 이오덕의 《일하는 아이들》 등 내는 책마다 표지화로 목판화를 제작해주었다. 이것이 이후 오윤이 수많은 책 표지화를 그리고, 목판화의 길로 가는 계기가 되었다.

청년사 편집실은 또 다른 사랑방이 되어 최민, 박현수, 정지창 같은 필자들이 곧잘 어울렸다. 칠흑 같은 1970년대였지만 이들은 만나면 말술을 마시며 웃음을 잃지 않고 이야기꽃을 피웠다. 그 술이 오윤을 일찍 저승으로 데려갔다. 한창 떠들다가 이야깃거리가 궁해지면 으레 나오는 것이 벽초碧初 홍명희洪命憙,

왼쪽_**오윤, 북춤** 1985년, 목판, 31.6×25.5cm
오른쪽_**오윤, 칼노래** 1985년, 목판·채색, 32.2×25.5cm

1888-1968의 소설《임꺽정》의 되새김이었다.

벽초 홍명희의 임꺽정에서 받은 감화

오윤의 예술세계 형성에 가장 큰 영향을 준 것이《임꺽정》이다. 소설 전편에 흐
르는 민초들의 풋풋한 삶과 흥건히 흐르는 조선인의 정감, 그 인간미. 오윤은 그
런 세계를 한없이 동경했다. 그는《임꺽정》의 광신도였다. 당시만 해도 금서였
고 희귀본이었던 부친 소장 을유문화사본《임꺽정》을 패거리들에게 빌려주는
전도사였다.

오윤은 임꺽정에 나오는 청석골 터줏대감 오가의 별명을 따서 스스로를
'개도치'라고 했다. 실제로 그의 학생 시절 조각 작품엔 개도치라고 작가 사인을
한 것이 있다. 그러나 그가 좋아했던 인간상은 갖바치였다. 그 갖바치가 그리워
갖바치가 머물렀다는 안성 칠장사七長寺도 다녀왔다. 그래서 우리가 갖바치의
본명인 '양주팔'에서 따와 '양주칠'이라고 불러주면 항시 싫지 않은 웃음을 보내
곤 했다. 그러고 보면 오윤의 패거리들은 산적질만 안 했지 청석골의 군상들과

오윤, 귀향 1984년, 고무판·채색, 25.3×32.3cm

비슷했다. 오윤 예술의 인간미는 이렇게 우러나왔다. 결국 벽초의 문학세계가 곧 오윤의 미술세계로 이어진 것이다.

거기에다 오윤에겐 전통 민중연희라는 예술세계가 뼛속까지 자리 잡고 있었다. 오윤은 겉보기엔 이지적이지만 속에는 딴따라의 심성이 그득하여 기타도 잘 치고 춤도 잘 추었다. 그래서 채희완, 이애주, 김민기, 임진택 등 수많은 후배 연희패들과 잘 어울렸다. 그는 학생 시절부터 판소리 완창을 녹음하기 위해 남도로 내려가곤 했다. 특히 동래학춤을 아주 좋아하였는데 그의 외가 쪽으로는 동래학춤의 전승자도 있었다. 춤꾼 채희완은 오윤 그림 속 춤사위는 여지없는 경상도 굿거리의 덧보기춤이라고 했다. 거기에다 이애주의 바람맞이 춤 같은 현장성과 현재성을 부여했다. 오윤의 〈춘무인 추무의〉, 〈칼노래〉 같은 춤 시리즈는 그가 오염되지 않은 우물 속에서 길어 올린 정한수였다.

그래서 오윤의 민중미술에는 민중의 고통이 그냥 고통으로 표현된 적이 없다. 그것이 날선 투쟁으로 형상화된 적도 없다. 울음도 없고 슬픔도 없이 때로

오윤, 봄의 소리 1983년, 목판·채색, 16.5×16.5cm

는 익살로, 때로는 신명으로 민중적 삶이 한껏 고양되어 있다. 김지하는 이런 오
윤의 예술세계에 깊이 공감하며 말했다.

　"한恨과 그늘과 귀곡성鬼哭聲에서마저도 흥과 신바람이 터져 나오는 오윤
예술의 정점은 어디일까. '봄'이다. 그리고 사랑이다."

　오윤이 세상을 떠나기 한 해 전, 이미 복수가 차오르는 지경에 달해 진도에
서 요양 중일 때 평생의 벗 김용태, 김정헌은 더 늦기 전에 그의 개인전을 열어
주자고 했다. 그리하여 '그림마당 민' 첫 초대전을 위해 오윤은 생애 마지막 40
점을 쏟아냈다. 그의 목판화 전체의 반에 이르는 양이었다. 거기엔 한바탕 벌어
지는 신나는 굿거리가 있고 임꺽정 패거리들처럼 고난 속에서도 잃지 않았던
인간애가 넘친다. 그것이 지금 바람처럼 나타난 민중미술의 전설, 오윤의 예술
이다. 어디선가 들려오는 '봄의 소리'이다. ◇

'함께 여는 새날'을
그리며

신영복 선생 1주기를 맞으며

신영복申榮福, 1941-2016 선생이 돌아가신 지 어느새 1년이 되었다. 언젠가는 그렇게 떠나야 하는 것이 인생이지만 생각할수록 선생이 우리 곁에 없는 것이 너무도 아쉽고 허전하기만 하다. 신영복 선생이 우리에게 준 감화는 실로 크기만 하다. 무엇보다 기억나는 것은 누구도 따르기 힘들고 누구도 흉내 낼 수도 없는 선생의 인품이다. 나는 그분처럼 영혼이 맑고 결이 고운 분을 본 적이 없다. 신영복 선생은 인간에 대한 무한한 신뢰에서 나오는 따뜻한 인간애와 명징하기만한 생각의 깊이로 우리 가슴을 훈훈히 녹여주곤 했다. 신영복 선생은 진실된 의미에서 우리 시대의 스승이었다.

신영복 선생은 그렇게 자연의 부름에 응하여 갔지만 당신이 살았던 삶의 자취와 사상의 편린들은 뛰어난 저술로 남아 여전히 우리들의 사표가 되고 있다. 그런 중 선생이 남긴 글씨들은 더욱 생생하여 마치 여전히 그분이 우리 곁 어딘가에 있을 것만 같게 한다. 예부터 '서여기인書如其人'이라고 해서, '글씨는 곧 그 사람이다'라는 말이 있다. 신영복 선생의 글씨야말로 그분의 인품과 삶과 사상과 사랑이 물씬 풍긴다.

"여럿이 함께", "길벗 삼천리", "처음처럼", "함께 맞는 비"…. 네다섯 글자로 화두話頭를 던지고 그 아래에 "돕는다는 것은 우산을 들어주는 것이 아니라 함께 비를 맞는 것입니다"라는 식으로 풀이를 단 작품들은 일상적 언어를 사상적 높이로 끌어올려 우리들 가슴속 깊이 간직케 한다.

北岳無心五千年 漢水有情七百里 牛耳

신영복, 서울 1994년, 종이에 묵서, 129×68cm

서거 1주기를 맞아 친지들에게 나누어주었던 작품들을 모아 추모전을 열고 보니 선생의 글씨에 담긴 뜻이 새삼 새록새록 다가온다.

《감옥으로부터의 사색》의 감동과 충격

신영복 선생의 《감옥으로부터의 사색》햇빛출판사, 1988이 처음 세상에 나왔을 때 우리 독서인들이 받은 그 신선한 감동과 충격은 20세기 어느 책도 따를 수 없는 것이었다.

감옥에서 보낸 20년 하고도 20일은 생의 창조적 열정이 빛나는 청춘과, 원숙한 시각으로 세계를 재인식하는 중년의 나날들을 모두 거기에 가두어야 했던 힘겨운 세월이었다. 하지만 선생은 그 철저한 차단과 아픔을 깊은 달관으로 승화시켜 수정처럼 맑은 단상斷想들을 우리에게 선사해주었다.

그래서 《감옥으로부터의 사색》은 출간 이후 오늘날까지 숱한 찬사를 받아왔다. 정양모 신부는 이 책이 차라리 우리 시대의 축복이라고 했고, 어떤 이는 우리나라의 루쉰 같은 분이라고 했으며, 소설가 이호철 선생은 파스칼의 《팡세》, 몽테뉴의 《수상록》, 심지어는 공자의 《논어》에까지 비기면서 우리나라 최고의 수상록이라고 단언하였다.

나 또한 이 책에서 받은 감동이 누구보다도 컸다. 이 작은 책을 읽는 데 몇 달이 걸렸는지 모른다. 하루에 내가 읽고 소화할 수 있는 편지는 서너 통 정도였다. 봉함엽서 한 장에 실린 그 짧은 글 속에는 족히 한 권 분량의 사연과 사색과 사상이 서려 있었다. 그래서 한 통의 편지를 읽은 다음에는 잠시 눈을 감은 채로 두 손에 책을 꼭 쥐고 저자가 인도하는 명상의 세계로 깊이 침잠해야 했다.

그러고는 나름대로 신영복이라는 인간상을 그려보고, 이 글을 쓸 당시 저자의 모습을 그려보기도 했다. 나 또한 젊은 시절 감옥에서 근 1년을 보내며 편지를 쓰는 시간에, 허용된 볼펜으로만 봉함엽서에 어머니에게 보내는 편지를 썼던 경험이 있었기에 그 애절함이 더욱 절절히 다가왔다. 그러면서 그분의 아버님과 어머님은 나의 부모님과 어떤 면이 같고 어떤 면이 다른지 또 왜 그분은 형님과 아우보다도 형수님과 계수 씨께 보내는 편지가 많았는지 따위를 일없이 생각해보기도 하였다.

그런 중 신영복 선생이 이처럼 해맑은 글을 쓸 수 있었던 것은 타고난 문장력과 글씨 솜씨 덕분이 아니었을까 생각하였는데, 뜻밖에도 그분의 편지 중에는 다음과 같은 구절이 있었다.

신영복

대부분의 사람들은 글씨란 타고나는 것이며 필재筆才가 없는 사람은 아무리 노력하여도 명필이 될 수 없다고 생각합니다. 그러나 저는 정반대의 생각을 가지고 있습니다. 필재가 있는 사람의 글씨는 대체로 그 재능에 의존하기 때문에 일견 빼어나긴 하되 재능이 도리어 함정이 되어 손끝의 교巧를 벗어나기 어려운 데 비하여, 필재가 없는 사람의 글씨는 손끝으로 쓰는 것이 아니라 온몸으로 쓰기 때문에 그 속에 혼신의 힘과 정성이 배어 있어서 '단련의 미'가 쟁쟁히 빛나게 됩니다.

선생의 이 이야기는 문장력이 아니라 필재에 관한 것이었지만 글과 글씨가 서로 통하기는 매한가지인 셈이다. 나는 이 필재에 대한 단상을 통하여 많은 것을 생각해보았고, 또 미술사에서 항시 의문으로 남겨놓았던 숙제를 풀 수도 있었다.

탄은 이정이라는 화가는 대나무 그림에서 가히 일인자였는데, 임진왜란 때 오른팔에 왜적의 칼을 맞아 수술을 받았다. 그런데 그 뒤로 그림이 오히려 힘차고 기운이 생동하여 의사가 팔을 고치면서 속기俗氣까지 고쳐주었나 보다 했다는 일화가 있다. 검여劍如 유희강柳熙綱, 1911-1976은 만년에 와서 오른손이 마

신영복, 더불어 숲 2015년, 종이에 묵서, 85×155cm

비되자 왼손으로 글씨를 썼다. 그런데 그의 명작은 오히려 좌수서左手書에 있다고들 한다. 이게 무슨 조화이고 무슨 아이러니인가? '혼신의 힘과 정성이 배어 있는 단련미'가 그 해답이었던 것이다. 이것이 신영복 선생의 예술세계 속에 녹아 있는 정신이다.

출소 기념 글씨 전시회의 기억

언제인지 정확하게 기억하지는 못하지만 신영복 선생의 출소와 책 출간을 기념하여 선생의 글씨 전시회가 성공회대성당 옆에 있던 세실레스토랑에서 열렸다. 그때 나는 비록 초대받지 못한 객이었고 아는 얼굴을 하나도 만날 수 없었으나 그분의 글씨에 대한 호기심 때문에 첫날 개막식에 참여했다. 미술평론가라는 직업 때문이었다. 그리고 전시회를 보면서 나는 선생의 글만큼이나 맑고 오롯한 기품의 글씨를 맘껏 즐겼다. 나는 당시 《한국일보》에 〈이달의 미술〉이라는 미술 월평을 기고하고 있었기에 며칠 뒤 신영복 선생의 글씨와 최종태의 조각전을 묶어 〈구도하는 마음의 예술〉이라는 제목 아래 단평을 실었다.

그 글에서 나는, 지금 내가 《감옥으로부터의 사색》의 저자 신영복의 글씨에 대하여 글을 적는 것은 결코 어떤 감상에서 비롯한 것이 아님을 강조하였다.

비록 그의 작가 경력이 이채롭고 그의 전시 방식이 본격적이지 않더라도, 나의 비평적 안목에 간취된 그의 독자적인 서풍書風은 예술 그 자체로서 높이 평가받을 만한 것이고 본격적인 것이라는 내용이었다.

그때나 지금이나 신영복 선생의 글씨에 대한 나의 생각과 판단은 같다. 일단 한글 서예로 말할 것 같으면, 전문 서예가들도 아직껏 이렇다 제시하지 못한 한글 흘림체를 독자적인 서체로 대담하게 제시하고 있다는 점만으로도 높이 평가받을 만하다.

한글 서예는《훈민정음》시절에는 네모반듯한 예서체隷書體로 시작했는데 더 이상 발전하지 못하고 활자체活字體, 내간체內簡體, 궁서체宮書體로 내려왔다. 그러다가 일제강점기부터 먼저 흘림체인 궁서체가 현대서예의 개념으로 탐구되어 자리를 잡고 다시 예서체가 여러 형태로 추구되었다.

그러나 한글 서체를 한자 서체에 빗대어 고찰하면, 정체正體라고 할 해서 楷書와 거기에서 응용된 행서行書와 초서草書, 즉 반흘림체와 흘림체가 다양하게 구사되어야 제자리를 잡을 수 있다. 이를테면 왕희지, 구양순, 안진경, 조맹부 등의 서체가 보여주는 기본 틀을 우리 한글도 확보해나가야 한다. 그런데 사실 말이야 쉽지, 수많은 시행착오와 대중적 검증을 거친 서체의 등장은 몇 세기에 하나 꼴일 수밖에 없는 어려운 과제이다.

그런 가운데 신영복 선생이 행서에서 전문 서예가들도 이루지 못한 하나의 예술세계를 이처럼 당당히 제시해준 것은 참으로 반갑고도 놀라운 일이 아닐 수 없다.

미불 서체와 개성

신영복 선생의 글씨체는 획의 굵기와 필세의 리듬에 변화가 많은 것이 특징이다. 예를 들어 〈길벗 삼천리〉라는 작품에서 위에서 아래로 내려 긋는 획은 모두 다른 리듬과 굵기를 갖고 있다. 또 한 글자 속에 필연적으로 존재하는 낱낱 점획들이 모두 하나의 필세로 구성되어 있지 않다. 그래서 그분의 글씨는 힘이 강하고 움직임이 드러난다.

신영복 선생의 서체는 자연스럽게 이루어진 것이라기보다는 20년 긴 세월

신영복, 함께 맞는 비 2015년, 종이에 묵서, 31×71cm

감옥에서 서법을 익힌 장인적 수련과 연찬의 결과라고 생각한다. 역대 명필의 고전적 글씨체들을 마치 수도하는 자세로 익히고 익혀 여러 대가를 두루 경험한 뒤에 스스로 얻어낸 것이 분명하다. 미술사와 미술평론에 몸담은 입장에서 내가 신영복 선생께 역대 서예가 중 누구를 좋아했냐고 물었을 때 선생은 곧바로 송나라 미불米芾, 1051-1107이라고 대답한 적이 있다. 미불의 글씨는 형태가 아름다운 것이 아니라 글씨 쓰는 사람의 의지가 획 속에 들어가 있는 것으로 유명하다. 아마도 그런 것이다. 획을 아름답게 긋는 것이 아니라 획 하나하나에 자신의 마음을 실어 나르는 것.

미불의 글씨는 개성이 아주 강할 뿐만 아니라 주관적 감정과 성격이 두드러지게 나타나기 때문에 후대의 개성파 서예가들이 많이 따르곤 했다. 서예의 세계에서 미불의 글씨는 배우는 사람들이 삼가거나 경원해야 할 대상으로 인식되기도 한다. 미불의 글씨를 배워서 득 될 것이 없다는 얘기가 있을 정도로 미불의 글씨는 개성이 강한 만큼 법도를 잃기 쉽다는 얘기다. 그래서 조선시대 백하白下 윤순尹淳, 1680-1741은 미불의 글씨를 본받아 크게 성공하였지만 백하의 제

자인 원교圓嶠 이광사李匡師, 1705-1777는 그 미불의 글씨를 온전히 소화하지 못하여 오히려 손해를 보았다는 평을 듣기도 했다.

아무튼 미불의 글씨는 개성적인 것, 현대적인 멋을 추구하는 사람들에게는 더없이 매력적인 존재이면서도 그것을 그대로 본받는 것은 금기시되는 요술 덩어리 같은 것이다.

어머님의 모필 서한에서

미불의 글씨를 본받는 자는 모름지기 그 개성이 들뜨지 않게 눌러주는 수련과 연찬을 다른 곳에서 반드시 구해야만 한다. 그렇지 않으면 교巧에 빠져 망해버리고 만다. 신영복 선생이 미불의 글씨에서 점, 획의 필법과 필세와 리듬을 익혀 그것으로 독자적인 한글 서체를 만들어감에 있어 무게를 실어준 것은 과연 무엇이었을까?

그것은 아주 중요하면서도 흥미로운 문제이다. 이 점에 대하여 나는 우선 선생이 20년 20일을 감옥에서 보냈다는 사실이 전혀 무관할 수 없다는 생각을 해보았다. 이는 앞서 인용한 선생의 '필재론'에서도 어느 정도 간취되는 바이지만, 보다 구체적인 내용은 선생이 정향 조병호 선생의 글씨에 대해 언급한 글에서 살필 수 있다.

> 정향 선생님의 행초서는 … 아무렇게나 쓴 것같이 서투르고 어수룩하여 처음 대하는 사람들을 잠시 당황케 합니다. 그러나 이윽고 바라보면 '장교어졸藏巧於拙, 어리숙함 속에 기교를 감추다', 즉 일견 어수룩한 듯하면서도 그 속에 범상치 않은 기교와 법도, 그리고 엄정한 중봉中鋒이 뼈대를 이루고 있음을 깨닫게 됩니다.

요컨대 노자가 말한 '대교약졸大巧若拙', '큰 재주는 어리숙해 보인다'는 말처럼 신영복 선생은 자기 겸손과 절제의 미덕을 지킴으로써 글씨가 교한 데로 흐르는 것을 막을 수 있었던 것인지도 모른다.

그러나 창작의 자세란 어디까지나 자세일 따름이다. 이론과 실천이 다르듯이 창작의 자세가 곧 작품의 구체적인 방향이 될 수는 없는 일이다. 선생은 한

신영복, 언약은 강물처럼 흐르고 2015년, 천에 묵서, 31×72cm

글 글씨를 쓰면서 머릿속에 무엇인가를 범본範本으로 삼은 다음에 필획을 구사했을 것이다. 그렇다면 선생의 눈앞에, 최소한 머릿속에 어른거린 한글 글씨는 과연 무엇이었는가?

신영복 선생은 1995년 학고재에서 열린 개인전 도록에 자전적 고백에 해당하는 글 〈서도와 나〉를 쓴 바 있다. 나는 이 글 속에서 내가 품어온 의문을 확연히 풀 수 있었다.

매우 오랫동안 고민하였다. 그때 작은 계기를 마련해준 것이 어머님의 모필체 서한이었다. 당시 칠순의 할머니였던 어머님의 붓글씨는 물론 궁서체가 아니다. 칠순의 노모가 옥중의 아들에게 보내는 서한은 설령 그 사연의 절절함이 아니라도 유다른 감개가 없을 수 없지만 나는 그 내용의 절절함이 아닌 그것의 형식, 즉 글씨의 모양에서 매우 중요한 느낌을 받게 된다. 어머님의 서한을 임서臨書하면서 나는 고아하고 품위 있는 귀족적 형식이 아닌, 서민들의 정서가 담긴 소박하고 어수룩한 글씨체에 주목하게 되고 그런 형식을 지향하게 된다.

무기수 아들이 옥중에서 받은 어머님의 편지가 지니는 의미를 우리는 다

신영복, 더불어 한길 2015년, 종이에 묵서, 31×73cm

는 몰라도 대략은 짐작한다. 그러나 그런 감성의 문제가 아니라 내간체가 지닌 소탈한 아름다움, 마치 분청사기나 백자 달항아리 같은 아름다움을 범본으로 삼았다니 그보다 더 좋은 교본은 없었을 것이다.

어떤 대가의 서법보다도 삶의 체취가 농밀하게 묻어 있는 군고구마 장사의 글씨에서 서예의 길을 찾았다는 무위당無爲堂 장일순張壹淳, 1928-1994 선생의 이야기와도 일맥상통하는 생각이고 예술론이다.

'어깨동무체', 그 내용과 형식의 통일

신영복 선생의 글씨체를 어떤 사람은 '연대체'라고 했고, 나는 '어깨동무체'라고 불렀다. 〈여럿이 함께〉에서 보여주는 바와 같이 어깨동무를 하고 있는 것이 모두가 뜻을 같이하여 동지애로 연대감을 북돋는 듯한 모습이기 때문이다.

신영복 선생은 평소 '관계'라는 것을 아주 중요하게 생각하였다. 선생의 사상을 이야기할 때 이 관계라는 개념을 빼놓을 수 없다. 그 '관계'의 사상이 글씨에서는 어떻게 나타났는가. 이에 대하여는 신영복 선생의 다음의 글에서 구할수 있다.

일껏 붓을 가누어 조신해 그은 획이 그만 비뚤어버린 때 저는 우선 그 부근의 다른 획의 위치나 모양을 바꾸어서 그 실패를 구하려 합니다. … 획의 성패란 획 그 자체에 있지 않고 획과 획의 '관계' 속에 있다고 이해하기 때문입니다.

신영복 선생이 한글 서체에서 남다른 모습을 보여주었던 중요한 계기는 바로 그 '연대 의식'이었는지도 모른다. 이제까지 신영복 선생이 쓴 서예 작품을 보면 그 내용이 한결같이 진보적이고 리얼리즘적이며, 삶과 역사에 대한 은은한 인식을 담고 있다.

단 한 번도 선생은 가벼운 감상으로 흐른 적이 없었다. 도덕적인 것, 교훈적인 것, 정치구호적인 것을 피하고 "녹두씨울", "흙내", "처음처럼" 같은 간명하지만 폭넓은 이미지가 담긴 글귀를 찾아내어 선생의 특유한 필치와 구성법으로 부기附記를 달고 관서款署를 매겼다.

원론적인 얘기지만 '모든 예술 작품은 내용이 그 형식을 규정한다'. 신영복 선생은 자신이 서예 작품에 구현하고자 한 내용을 한글의 고체나 궁체로는 도저히 표현할 수 없음을 느꼈을 것이다. 그리하여 그 내용을 담아낼 수 있는 새로운 형식을 찾았고, 또 그 형식으로 하여금 내용을 받쳐내게끔 함으로써 작가적 개성을 완성한 것이다. 그리하여 이제 신영복의 서풍이라는 것이 구체적으로 제시되기에 이르렀으니, 헤겔의 논리학에서 '그렇게 이루어진 형식은 다시 다음 내용을 규정한다'는 단계로 들어선 것이다. 이것을 예술의 세계에서는 '일가一家를 이루어간다'고 말한다.

우리 시대의 문인화

신영복 선생의 글씨에서 우리가 느낄 수 있는 또 다른 감각은 그림 같은 맛이다. 한자는 본래 '서화동원書畵同源'인지라 그림 같은 글씨, 글씨 같은 그림이 가능하지만 한글은 그저 부호의 이런저런 조합일 수밖에 없다. 그러나 신영복 선생은 〈솔아 솔아 푸르른 솔아〉에서 보여주듯 그 형상성을 잡아내려 노력하고 있고, 또 우리도 어느 정도 그 이미지를 잡아낼 수 있다. 특히 〈서울〉이라는 작품에 이르면 그 절묘함이 산과 도시와 강으로 이어지는 즐거운 묵희墨戱, 필희筆戱를 보

위_**신영복, 처음처럼** 종이에 묵서, 31.6×80.0cm

아래_**신영복, 여럿이 함께** 종이에 묵서, 크기 미상

붓글씨를쓸때 한 획의 실수는 그 다음 획으로 고쳐싸고 한 자의 실수는 다음자 또는 다음 다음자로 바로 잡고 마침 가지로 한 수의 결함은 그 다음 행의 배려로 고쳐 감다. 이렇게 하여 얻은 한 폭의 서예작품은 실수와 사과와 결함과 보상 의 존적 되어있습니다. 서로 얽히고 양보하고 감싸 주는 다소로운 인정이 물록 악이 있습니다. 한 획 한 자사이에 자와 자사이에 (붓을 세우듯이 물을 갈때 人과 人 間의 뜨거운 연계를 생각합니다.

'서도의 관계론'에서 서적

신영복, 서도의 관계론

게 된다.

신영복 선생이 남달리 형상성을 추구했던 것은 어쩌면 선생의 그림 취미와 무관하지 않을 것이라는 생각을 해본다. 신영복 선생의 옥중엽서를 그대로 실은 《엽서》돌베개, 2003라는 책에서 무수히 볼 수 있듯이 선생은 대단히 뛰어난 그림 솜씨를 보여주고 있다. 대상을 골똘히 관찰한 묘사도 일품이지만 일종의 이야기 그림이라 할 서사적 형상들은 한 폭의 그림, 한 장의 편지, 한 권의 책으로 엮을 만한 내용을 담고 있다.

나는 신영복 선생의 이러한 그림들이 우리 시대의 살아 있는 문인화라고 생각한다. 조선시대 문인들이 보여준 문인화풍을 고답적으로 답습하는 것은 더 이상 문인화라고 할 수 없다.

삼불 김원용 선생이 보여준 그림 에세이 같은 작품이나, 신영복 선생이 반추상화까지 시도하면서 추구한 형상적 탐구야말로 전문 화가가 아니면서 전문 화가는 근접할 수 없는 하나의 예술세계를 잡아냈다는 점에서 '아마추어리즘의 승리'라고 말할 수 있다.

옥중서체의 역사적 음미

신영복 선생은 〈서법과 나〉라는 글에서 서예는 곧 인격과 사상을 의미한다는 '서여인간불분론書予人間不分論'을 강하게 주장하고 있다. 그것이 곧 '서여기인' 이다. 이는 서구의 미학에서는 단 한 번도 제기된 바 없는 동양의 독특한 예술론 내지 미학으로 옛날에는 당연시했던 대원칙이다.

이것이 현대사회의 전문화, 특수화, 개별화, 분화 현상과 함께 무너져 내린 것을 반성하면서 최소한 서예만은 그것을 지켜야 한다는 주장인 것이다. 나 또한 이 이론을 지지하지만 이는 어쩌면 필요조건에 해당되는 바, 한편으로는 '프로의 미덕', 즉 장인적인 수련과 연찬 속에서 얻어낼 수 있는 득도를 존중함이 함께 따라야 할 것 같다.

선가禪家의 표현을 빌자면, 분명히 남종南宗을 지지하지만 남종의 방만함을 방지하기 위해 북종北宗을 끌어들이기를 희망한다. 미불의 글씨를 본받으면서 어머니의 내간체로 그 교함을 눌러주듯이.

내가 신영복 선생의 예술에서 서예가 인간 그 자체를 의미한다는 사실만큼 아주 중요하게 생각하고 있는 것은 선생의 글씨가 일종의 옥중서체獄中書體라는 점이다. 조선시대 서예의 대가 중에서 원교 이광사, 다산 정약용, 추사 김정희 등이 모두 귀양살이에서 그 위대한 서체를 완성했다는 사실과 맞물려 생각하고 싶은 그 무엇이다. 원교는 신지도에서 25년간, 다산은 강진에서 18년간, 추사는 제주도와 북청에서 10여 년 동안 유배를 살면서 그 사상과 글씨를 높은 차원으로 끌어올린 '유배체'의 서가書家였다. 신영복 선생의 20년 감옥살이가 이와 무관할 리 있겠는가.

한 시대의 지성으로 살다가 귀양살이나 감옥살이로 생의 창조적 열정을 잠재워야만 했던 인생들이 그 아픔의 세월 속에 자기를 절제하고 자기를 감추고 자기를 단련시키는 과정이란, 마치 대합조개가 진주를 닦아내는 그런 아픔과 같은 것이 아닐까.

옛날이나 지금이나 위대한 예술가들은 그처럼 외롭고 열악한 삶의 조건, 예술적 환경에서 자기를 지켜왔다는 사실을 글을 쓰고 있는 나 자신이나 이 글을 읽고 있는 여러분이나 침묵으로 동의하리라.

신영복, 길벗 삼천리 종이에 묵서, 32×102cm

신영복 선생 글씨의 회상

신영복 선생의 서체는 대단히 개성적이면서도 친숙한 것이어서 소주병의 로고로도 쓰이고 있고, 식당의 간판으로도 쓰이고 있다. 그리고 수많은 민주인사의 묘비에 선생의 글씨가 남아 있다. 신영복 선생은 생전에 자신의 작품을 흔쾌히 나누어주곤 했다. 한동안 우리 재야 운동의 밑거름이 되었던 기금마련전에 선생의 작품이 빠진 적이 거의 없었다. 그리고 뜻을 같이하는 사람, 가까이 지내는 주변 사람들에게 써준 것이 얼마인지 나는 헤아리지 못한다.

그런데 나는 선생과 가깝게 지냈고 전시회를 위해, 비문을 위해 많은 작품을 청해 받아갔지만 정작 내 이름 석 자를 실은 작품은 받지 못했다. 언젠가는 기회를 봐서 부탁하려고 했고 그랬으면 흔쾌히 써주실 것이 분명했지만 이렇게 갑자기 세상을 떠나실 줄을 몰랐던 것이다. 어쩌면 신영복 선생은 내게 벌써 써준 걸로 알고 계셨는지도 모른다.

그러나 나에겐 선생의 아름다운 서예 작품 두 점이 있다. 하나는 어느 재야 단체의 기금마련전에서 구입한 〈길벗 삼천리〉다. 문화유산을 찾아 삼천리 방방곡곡을 돌아다니는 나에게 딱 맞는 구절이었다. 내가 신영복 선생께 이 작품을 사서 연구실에 걸어놓았다고 하였더니 "그러고 보니 답사객에게 잘 어울리네. 그런데 말야, 언제 길벗 삼천리가 될까. 그게 안타까워"라고 하셨다. 통일에의 염원을 이렇게 다섯 글자에 담은 것이었다.

타계하시기 직전에 있었던 내 둘째 아들 결혼에 써주신 〈함께 여는 새날〉

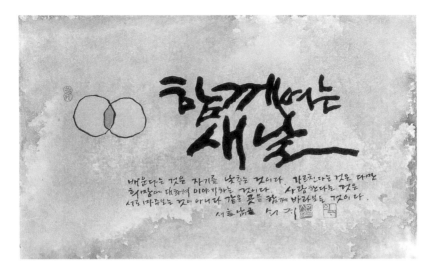

신영복, 함께 여는 새날 종이에 묵서, 36×58cm

은 정말 멋진 작품이다. 필획에 긴 여운도 들어 있고. 그때 선생은 쓰는 김에 하
나 더 써보았다며 동그라미 두 개를 겹쳐 그린 것과 함께 쓴 작품을 주셨다. 비
록 내 이름이 들어 있지는 않지만 선생이 떠나면서 내게 준 마지막 선물로 생각
하고 있다.

　　신영복 선생의 이 두 작품을 대할 때마다 나는 언젠가는 맞이할 〈길벗 삼
천리〉, 〈함께 여는 새날〉을 생각한다. 많은 분들이 신영복 선생의 작품을 나처럼
저마다의 사연 속에 간직하고 있을 것이다. 이제 선생의 1주기를 맞아 그런 작
품들을 한자리에 모아 회고전을 마련하였으니 많은 분들이 여기서 그분의 사상
과 사랑을 다시 한 번 느낄 수 있을 것이라 생각한다.

　　"신영복 선생님!"

　　다시 한 번 선생님을 불러본다.

　　"선생님과 한생을 같이 살아서 정말 행복했습니다. 그리고 따뜻했습니다."
　　◇

평론

어디서 무엇이 되어 다시 만났는가

한국 현대미술의 고전, 김환기

수화樹話 김환기金煥基, 1913-1974는 살아생전에도 우리 근현대미술을 대표하는 화가 중 한 명으로 꼽혔지만 세상을 떠난 뒤 날이 갈수록 예술적 평가가 높아지고 있다. 2013년에 열린 탄신 100주년전에 이어 2014년에 열린 서거 40주기전에 출품된 그의 아름다운 초기 그림과 보는 이를 압도하는 후기의 대작들은 미술 전문가는 물론이고 일반인들도 깊은 감동을 받기에 충분하였다.

이를 반영이라도 하듯 지난 2015년 11월 한국예술종합학교의 한국예술연구소가 각 분야 전문가 10인을 대상으로 '20세기 한국을 대표할 예술작품'을 설문 조사한 결과 미술 분야에서는 김환기의 〈어디서 무엇이 되어 다시 만나랴〉가 1위에 뽑혔다. 그런가 하면 2015년 10월 5일 서울옥션 홍콩 경매에서 1971년작 〈19-Ⅶ-71 #209〉가 국내 작가로서는 경매 최고가인 약 47억 원3,100만 홍콩달러에 낙찰돼 종래 박수근의 〈빨래터〉가 갖고 있던 기록을 8년 만에 갱신하였고 이어서 매 경매마다 계속 최고가를 기록하고 있다.

김환기의 예술은 이제 20세기 한국미술의 고전이 되었음이 그렇게 확인되고 있다. 김환기 예술에 대한 이러한 높은 평가는 두 가지 측면에서 이루어지고 있다. 하나는 서구의 모더니즘을 받아들여 우리 근대미술을 세련시킨 점이고, 또 하나는 추상표현주의를 자기화 내지 토착화함으로써 우리 현대미술을 세계 미술의 지평에 올려놓았다는 점이다.

김환기의 예술세계는 이처럼 전후 두 시기로 대별된다. 1965년, 52세에 미

성북동에 있었던 김환기의 작업실, 1956년 ⓒ (재)환기재단·환기미술관

국으로 건너가기 이전에는 한국적 서정의 추상적 표현이었고, 이후는 순수조형을 지향하는 절대 추상이었다. 자연과 인간의 서정을 '노래하던' 시절에서 자연과 인생을 '사고하는' 조형세계로 바뀐 것이다. 이 점에 대하여 수화와 가깝게 지냈던 예술철학자 조요한은 다음과 같이 말했다.

> 실러Friedrich von Schiller, 1759-1805는 《소박素朴의 시와 감상感傷의 시》에서 자연을 대하는 시인예술가의 태도에는 '자연적natürlich'으로 느끼는 시인과 '자연적인 것das Natürlich'을 느끼는 시인 두 가지가 있다고 했다. 전자는 자연을 소유하지만, 후자는 자연을 탐색한다고 규정하였는데, 수화 김환기의 예술은 뉴욕 체류 이전과 이후를 '자연을 소유했던 시기'와 '자연을 탐색했던 시기'로 나누어 표현해도 좋을 것 같다. 문명의 노예가 된 서구인에게 산山의 메아리와 대기大氣의 음향音響을 권했고, 자연의 리듬에 맞추어 질박한 휴먼인간의 노래를 부르라고 권유한 셈이다.

김환기 예술의 변천 과정

김환기는 1913년 신안군 안좌도 섬마을에서 부농의 아들로 태어났다. 서울로 올라와 중동중학교를 다니다 일본으로 건너가 1933년 니혼대학 미술과에 입학하면서 화가의 길을 걸었다. 대학 재학 시절부터 백만회白蠻會라는 그룹을 조직하여 아방가르드적인 추상미술 운동을 전개하였고 1936년 졸업 후 전위적인 경향의 공모전인 〈이과회전二科會展〉에 〈종달새가 울 때〉를 출품해 입선했으며, 도쿄 아마기[天城]화랑에서 첫 개인전을 가졌다.

1937년 귀국한 김환기는 당시 화단을 지배하고 있었던 고답적인 사실주의 화풍을 거부하고 대상을 조형적으로 재해석하는 모더니즘을 추구하였다. 자신은 이를 '신新사실파'라고 했다. 1948년 10월 김환기는 유영국, 이중섭, 이규상, 장욱진, 백영수 등과 신사실파 동인을 결성하여 근대를 벗어난 한국 현대미술의 제1세대로서 각기 현대적 조형을 추구하였다. 그래서 미술사가들은 신사실파 운동을 한국 추상미술의 기점으로 보기도 한다.

8·15해방 이후 김환기는 1946년부터 1949년까지 서울대학교 미술대학 교수를 지냈고, 한국전쟁 이후 1952년부터는 홍익대학교 교수를 지내면서 신사실파 경향에 더욱 천착하며 〈피난 열차〉 같은 작품을 보여주었다. 전쟁이 끝나고 몇 해 지난 1956년에는 파리로 건너가 3년간 현대미술의 현장을 체험하고는 더욱 한국적인 서정을 바탕으로 한 세련된 모더니즘을 추구하였다. 김환기는 자기 작업에 대단히 성실한 화가였다. 그는 쉼 없이 그렸고 1950년대를 보내면서 10여 차례의 개인전을 가질 정도였다.

김환기가 초기에 추구한 신사실파란 간단히 말해서 대상의 이미지를 그야말로 모던하게 형상화하는 것이었다. 이에 대해 김환기는 다음과 같이 피력한 바 있다.

큐비즘 이후 오늘에 이르는 모든 미술사상의 조류를 항상 선두에 서서 리드해 온 사람은 피카소다. 이것은 다시 말하면 오늘의 조형예술을 만든 사람이 피카소라고도 할 수 있다는 이야기다. 큐비즘 이후의 무수한 이즘을 피카소는 도발만 했지 자신은 언제나 이 이즘의 일원이 되지는 않았다. 그것은 피카소가 끊

임없이 새로운 일을 발견해나가기 때문이었다. 피카소는 한 번도 추상을 하지 않았으나 추상의 모든 유파는 피카소의 그때그때의 일에서 자극을 받아 변모해나간 것이 많다.

김환기의 '피카소에 대한 고마움과 존경'은 죽을 때까지 계속되었다. 김환기는 세상을 떠나기 몇 달 전인 1974년 4월 10일 자 일기에서 "피카소 옹 떠난 후 이렇게도 적막감이 올까"라고 적을 정도였다. 이처럼 김환기가 초기에 추구한 예술세계는 이미지의 형상화, 특히 한국적인 서정을 모더니즘 어법으로 표현하는 것이었다. 그가 마음속으로 간직한 한국적 이미지의 상징은 산, 강, 달, 구름, 마을, 매화, 학, 사슴, 그리고 백자 달항아리였다.

고미술에 대한 지식과 안목이 높았던 그는 특히 백자 달항아리의 아름다움에 깊이 매료되어 많은 달항아리를 수집하여 아틀리에를 장식했다. 수화는 〈항아리〉라는 수필에서 이렇게 말했다.

나는 아직 우리 항아리의 결점을 보지 못했다. 둥글다 해서 다 같지가 않다. 모두가 흰 빛깔이다. 그 흰 빛깔이 모두가 다르다. 단순한 원형이, 단순한 순백이, 그렇게 복잡하고, 그렇게 미묘하고, 그렇게 불가사의한 미를 발산할 수가 없다. 고요하기만 한 우리 항아리엔 움직임이 있고 속력이 있다. 싸늘한 사기지만 그 살결에는 다사로운 온도가 있다. 실로 조형미의 극치가 아닐 수 없다. 과장이 아니라 나로선 미에 대한 개안開眼은 우리 항아리에서 비롯했다고 생각한다. 둥근 항아리, 품에 넘치는 희고 둥근 항아리는 아직도 조형의 전위에 서 있지 않을까.

실제로 백자 달항아리를 한국미의 아이콘으로 부각시킨 것은 사실상 김환기와 그의 절친한 벗인 미술사가 최순우였다. 김환기는 백자 달항아리를 보면서 "입은 넓은데 굽이 좁아 마치 허공에 둥실 떠 있는 것만 같다"는 탁견을 말하기도 했다. 그리고 김환기는 그의 절친한 벗인 근원 김용준과 함께 조선시대 문인들의 서화 취미에 많은 공감을 보내고 있었다. 김환기의 〈항아리와 매화〉 같

김환기, 항아리와 매화 1958년, 하드보드지에 유채, 39×56cm ⓒ (재)환기재단·환기미술관

은 초기 작품에서 어딘지 문기文氣를 느끼게 되는 것은 이 때문이다.

김환기의 이러한 예술적 성취는 서세동점西勢東漸 이후 많은 분야에서 전통동양의 정신을 살리면서 현대서양의 문명를 구현하겠다는 동도서기東道西器의 정신을 회화적으로 구현한 것으로 평가를 받고 있다. 사실 여기까지만 해도 김환기의 미술사적 업적은 높이 평가될 만한 것이다. 그러나 김환기는 여기에 머물지 않고 또 다른 차원으로 넘어간다.

상파울루 비엔날레 이후의 예술적 전환

김환기는 1963년 제7회 〈상파울루 비엔날레〉에 참가하면서 새로운 전기를 맞게 되었다. 〈베니스 비엔날레〉와 함께 현대미술의 양축을 이루는 이 국제전에 한국인으로는 처음 초대된 것이었다. 김환기는 이 전시회에 〈달밤의 섬〉, 〈산월〉, 〈운월〉 등 일련의 달 시리즈를 출품하여 회화 부문 명예상을 받았다. 그러나 이보다 중요한 것은 미국의 아돌프 고틀리브Adolph Gottlieb, 1903-1974와의 운

명적인 만남이었다. 그의 작품에 깊은 감명을 받은 김환기는 이렇게 적었다.

> 이번에 대상大賞을 받은 아돌프 고틀리브는 참 좋겠다. 미국에서 회화는 이 한 사람만 출전시켰다. 작은 것이 100호 정도고 전부가 대작인데 호號수로 따질 수가 없었다. 모두 벽만큼씩 해서 이런 대작들을 46점이나 꽉 걸었으니 그 장관이야말로 상상하고도 남음이 있을 것이다. 양뿐만이 아니라 내용도 좋았다. 내 감각과 동감되는 게 있었다. 퍽 애정이 가는 작가였다.

그래서 김환기는 "퍽 애정이 가는" 이 작가와 친교를 맺었고 그 우정은 세상을 떠날 때까지 계속되었다. 아돌프 고틀리브는 뉴욕 출신으로 현대 미국 추상표현주의의 대표적인 화가 중 한 명이다. 그는 1940년대에는 여러 가지 상형象形을 맞추어 구성하는 반추상적인 작품을 제작하면서 스스로 '그림문자의 회화[pictograph]'라고 불렀다. 이 시기의 대표작이 〈여행자의 귀향〉이다.

이후 그는 2년간 애리조나 사막에서 살면서 인디언의 암각화를 보고 큰 감동을 받아 격자형의 직선무늬에 원시미술에서 따온 형태를 그려 넣으면서 단순한 느낌의 화면을 전개하였다. 1950년대에는 이 형상들을 제거하는 추상표현주의적인 화풍으로 변하면서 단정하면서도 역동적인 조형성을 보여주었다.

〈상파울루 비엔날레〉에서 김환기가 고틀리브의 작품을 보면서 "내 감각과 동감되는 게 있었다"고 한 것은 바로 격자무늬에 원시적 도상을 펼쳐나간 작품과 그것을 더욱 추상화시키면서 수직, 수평의 선묘로 화면을 구성한 작품들이었다. 김환기의 작품 중에도 이와 비슷한 점이 있었다. 김환기는 자신의 작업을 추상표현주의로 발전시켜 보고 싶은 예술적 충동이 일어났다. 자신감도 있었다.

김환기는 더 넓은 무대에서 자신의 새로운 작업을 전개하는 제2의 인생을 펼쳐보고 싶은 강한 충동을 갖게 되었다. 마침내 1963년 10월 13일 자 일기에서 이렇게 적었다.

> 뉴욕에 나가자. 나가서 싸우자.

그렇게 김환기는 무작정 뉴욕으로 건너가버렸다. 그때 나이 52세로 대한민국 예술원 회원이자, 한국미술협회 이사장이고, 홍익대학교 미술대학 학장이라는 높은 사회적 지위를 미련 없이 버리고 예술적 도전을 위해 뉴욕으로 건너간 것이었다. 이 사실만으로도 김환기가 자기 예술의 완성을 위한 열정이 얼마나 강했나를 알 수 있다.

김환기는 자신의 예술에 그토록 철저했던 분이었다. 그는 완벽주의자에 가까웠다. 끊임없이 작업일기를 썼고, 그 큰 대작들을 서서 그렸다. 대작을 하는 중간중간 몸을 풀듯이 종이 작업도 많이 하였다. 주로 아트망지에 그렸지만 신문지의 마티에르를 이용한 작업도 했다. 그는 대단한 다작가였다. 그리고 수없이 많은 작업 스케치를 남겼다. 그냥 스케치가 아니고 작품 구상의 밑그림으로, 건축으로 치면 설계도에 해당한다.

과슈 작업과 새로운 도전

김환기는 재료에도 매우 민감했다. 신사실파 시절엔 두꺼운 오일oil의 마티에르를 구사했고, 후기엔 린시드linseed로 푼 묽은 오일을 사용했다. 그리고 1950년대 후반 파리를 경험하면서부터는 과슈gouache라는 또 다른 재료를 많이 사용하였다. 과슈란 수용성水溶性 아라비아고무를 섞은 불투명한 수채물감으로, 색조가 선명하고 부드러워 차분한 효과를 낸다.

뉴욕으로 건너간 이후 김환기는 이 과슈 작업을 많이 하였다. 새로운 자기 양식을 모색하는 동안 창작욕을 과슈에 쏟아 부은 듯했다. 그리고 과슈 작업을 통하여 김환기는 자연스럽게 전기에서 후기로 넘어갔다. 처음에는 산, 강, 달, 마을 등의 이미지가 은근히 살아 있는 구상과 추상을 아우르는 별격의 예술 공간을 보여주었다.

그의 1960년대 과슈 작품들을 보면 그 이행 과정이 확연히 보인다. 외형적으로 보면 회화적인 형태이지만 하나하나가 모두 독립된 조형 요소로 작용한다. 이를 내적으로 보면 선묘들은 형태가 아니라 그 속에 살아 있는 내적 긴장의 요소로 살아나고 있다. 그리고 〈메아리〉 연작에 이르러서는 형상을 완전히 찾아볼 수 없게 된다. 이런 식으로 김환기의 조형 언어는 형상에서 선으로, 선에서

면으로, 그리고 종국에는 점으로 나아가게 되었다.

현대회화에서 처음으로 점, 선, 면에 의한 순수추상 작품을 제작한 것은 러시아의 화가 바실리 칸딘스키Wassily Kandinsky, 1866-1944였다. 그는 《예술에 있어서 정신적인 것에 대하여》에 이어 1926년, 바우하우스 교수 시절 두 번째 저서로 《점·선·면》을 펴내면서 순수 조형의 길을 개척하였다.

그리고 1950년대 미국의 추상표현주의 화가인 마크 로스코Mark Rothko, 1903-1970는 대상의 추상이 아니라 인간의 감정을 순수조형으로 표현하는 길을 모색하였다. 예를 들어 인간의 고통을 화폭에 담고자 할 때 창에 찔려 괴로워하는 인간을 표현하는 것보다 침잠하는 색면을 통하여 더 깊이 있고 감동적으로 표현할 수 있다고 생각했다. 이것이 색면파 추상의 조형 목표였다.

김환기는 이런 추상과 추상표현에 동의하며 더 이상 형상에 집착하지 않게 되었다. 뉴욕 체류 2년 뒤인 1965년, 제8회 〈상파울루 비엔날레〉에는 앞 전시회에서 명예상을 받은 김환기가 특별 초대되었다. 이 전시회에 김환기는 〈봄의 소리〉, 〈새벽〉, 〈아침〉, 〈밤〉, 〈겨울아침〉 등 형상이 남아 있는 종래의 경향과 아울러 형상이 완전히 사라진 채 밝은 색면이 공간을 분할하거나 직선과 수평선이 교차하면서 화면에 긴장감을 자아내는 〈메아리〉 연작 10여 점을 출품하였다. 그리고 곳곳에 반복적인 점을 배치하여 공간의 화음을 부여하곤 하였다. 여기에서 김환기 예술이 전기에서 후기로 갈라졌음을 볼 수 있다.

김환기가 점에 다다른 길

뉴욕 시절 김환기는 대작에 온 열정을 바쳤다. 캔버스 높이가 1.5미터에 달하는 100호, 2미터가 넘는 150호, 3미터에 가까운 300호에 도전하였다. 이 넓은 면을 점, 선, 면으로만 가득 채워갔다. 혹은 직사각형, 혹은 타원형의 색면이 교차되기도 하고, 혹은 십자로에 가는 선이 엷게 번지는 훈염법이 가해지기도 하였다. 그리고 화면 곳곳에 작은 점들이 병렬되기도 했다.

그러나 김환기의 점, 선, 면은 화면 속에서 춤추는 조형의 유희가 아니었다. 그것은 이제까지 그가 그려왔던 온갖 형상들, 이를테면 산, 강, 달, 마을, 매화, 학, 백자 달항아리 등의 조형적 압축이었다. 그의 작품에서 때때로 맑은 서정이

김환기, V-66 1966년, 캔버스에 유채, 177.5×126.0cm
ⓒ (재)환기재단·환기미술관

환기되는 것은 이 때문이다.

일찍이 19세기 중엽, 독일의 철학자 쇼펜하우어는《의지와 표상으로서의 세계》에서 모든 예술은 음악의 경지를 동경한다고 했다. 다른 예술은 의지의 그림자를 표현하지만, 음악은 기쁨, 괴로움, 두려움, 걱정, 즐거움, 안락 등을 추상적으로 본질만 표시한다면서 한마디로 음악은 '말 없는 철학'이라고 했다. 김환기의 점, 선, 면은 그런 음악의 어법을 빌려온 순수조형이었다.

김환기는 1968년 새해로 들어선 일기에서 이렇게 적었다.

1968년 1월 2일
점인가? 선인가? 선보다 점이 개성적인 것 같다.

1968년 1월 23일
날으는 점, 점들이 모여 형태를 상징하는 그런 것들을 시도하다. 이런 걸 계속 해보자.

이때부터 김환기의 작품엔 점이 차지하는 비중이 커지기 시작했고 마침내 는 그의 트레이드마크가 된 점화點畵가 본격적으로 시작되었다. 이제까지 즐겨 그리던 그 모든 대상들을 점으로 환원시켜간 것이다. 하나하나의 점마다 형상 과 서정이 압축되어 들어갔다.

김환기의 점 작업은 끊임없이 계속되었다. 그는 모든 작품마다 에스키스 esquisse로 구도를 잡았고, 점 하나를 찍는 데 반복적인 붓질을 가하였다. 작품 〈20-VI-69〉에 대한 스케치를 보면 네모 속에 점을 찍을 때 모두 여섯 번의 과정 을 거치는 것이 설계도로 그려져 있다. 그리고 점마다 수묵의 효과를 살린 은은 한 번지기를 넣는 것은 그가 전통 문인화에도 정통했기 때문에 가능한 기법이 었다.

1970년 1월 8일
서울을 생각하며 오만가지 생각하며 찍어가는 점,
어쩌면 내 마음속을 말해주는 것일까.

1970년 6월 23일
마산에서 편지 구절에 이른 아침부터 뻐꾸기가 울어댄단다. 뻐꾸기 노래를 생 각하며 종일 푸른 점을 찍었다.

그리고 김환기는 점으로만 이루어진 작업에 크게 만족하고 있었다. 스스 로 자신은 "새로운 창을 하나 열었다"고 나직이 말하곤 했다.

평론

어디서 무엇이 되어 다시 만나랴

고국을 떠난 지 8년이 되는 1970년, 김환기는 한국일보사가 주최한 〈한국미술대상전〉에 초대받게 되었다. 이에 그는 이렇게 완성한 점화 한 점을 출품하였다. 김환기는 본래 작품에 이름을 달지 않고 작업 날짜만 적었다. 그러나 1970년 4월 16일에 완성된 〈16-Ⅳ-70〉이라는 이 작품에는 '어디서 무엇이 되어 다시 만나랴'라는 제목을 달았다. 이것은 그간 오랫동안 떨어져 있었던 고국의 모든 벗들에게 보내는 정겨운 메시지처럼 들린다. 이 제목은 절친한 선배이기도 한 김광섭金珖燮, 1905-1977의 시 〈저녁에〉에서 따온 것이다.

> 저렇게 많은 별 중에서
> 별 하나가 나를 내려다본다
> 이렇게 많은 사람 중에서
> 그 별 하나를 쳐다본다
>
> 밤이 깊을수록
> 별은 밝음 속에 사라지고
> 나는 어둠 속에 사라진다
>
> 이렇게 정다운
> 너 하나 나 하나는
> 어디서 무엇이 되어
> 다시 만나랴

　　모든 것을 과감하게 버리고 뉴욕으로 건너간 김환기가 8년간의 단절 속에 환골탈태하여 나타난 것은 고국의 미술인들에게 큰 충격을 주었다. 그리고 이 작품이 대상을 수상함으로써 세간에 큰 화제가 되기도 하였다. 김환기가 그렇게 예술로서 우리에게 돌아온 것이었다.

　　점의 세계로 들어온 김환기는 "늦기는 했지만 자신은 만만"하다며 작업에

김환기, 10만 개의 점 4-VI 73 #316 1973년, 코튼에 유채, 263×205cm
ⓒ (재)환기재단·환기미술관

혼신의 힘을 다했다. 그 큰 대작을 서서 작업하면서 척추에 병을 얻었지만 한 달
에 한 점 이상씩을 그려냈다. 뉴욕 화랑가와 미술계에서 크게 주목받지는 못했
지만 포인덱스터 화랑에서 개인전도 가졌고 유력한 미술잡지인《아트 뉴스Art
News》에 로렌스 캠펠의 평이 실리기도 했다.

환기의 최근 대작들은 조그만 빛깔의 단위로 구성되어 네모진 돌들의 띠처럼
캔버스를 덮고 있다. … 점들로 이루어진 띠들은 어느 것도 같지 않기 때문에
그 움직임은 좌우상하로 고르지 않게 미묘하게 전개되어 여기저기 자그마한

구획들에 얼룩이 번져 시선이 초점을 잃고 더 이상 헤아릴 수 없어 마침내 장엄한 혼돈의 세계로 빠지게 한다. 마치 풀밭을 바라보는 것과도 같이.

더러는 호弧 모양의 움직임을 보이기도 하지만 대체로 서로가 연관된 맥을 유지하고 있다. 이 작품들의 큰 장점은 정신을 가라앉혀주는 서정성에 있다. 이 작품들을 대할 때마다 우리는 항상 새로운 그 무엇을 발견할 것이며 그 새로움은 그 작품들에서 느끼는 어떠한 사상이나 아이디어를 뒷받침해줄 것이다.

죽음에 대한 예감과 회색 점화

이렇게 이제 막 뉴욕 미술계에 얼굴을 내밀고 서서히 주목을 받기 시작한 김환기였다. 그런 김환기가 무슨 일인지 자꾸 죽음을 얘기하기 시작했다. 무언가 불길한 예감이 찾아왔던 모양이다.

> 1970년 7월 15일
> 왜 자꾸 죽음에 대해서 생각해질까. 더운 날이다.

> 1971년 6월 16일
> 새벽부터 비가 왔나 보다. 죽을 날도 가까워 왔는데 무슨 생각을 해야 하나. 꿈은 무한하고 세월은 모자란다.

그때부터 김환기의 점화는 점점 깊은 사색을 유도하는 명상적인 공간으로 향하고 있었다. 그것이 고향을 떠난 외로움인지, 뉴욕의 차가운 밤공기 때문인지, 노년에 들어선 인생의 깊이인지는 알 수 없지만 우리나라 가을 하늘 같은 파란색이나 무리지어 피어난 개나리꽃의 샛노란 빛, 또는 만발한 진달래를 연상케 하는 진홍색은 사라지고 묵직한 군청색으로 경도하는 것을 볼 수 있다.

김환기는 작업을 쉬지 않았다. 1973년 1월 25일 자 일기에서는 "아침 10시에서 밤(지나) 새로 1시까지 일했다. 머리가 무겁고 아랫도리가 허둥거린다"고 하면서도 여전히 대작 점화를 계속하였다.

1974년이 되면 김환기의 점은 날이 갈수록 무거워진다는 느낌을 준다. 서

정성보다는 침묵의 명상이 들어갔다는 인상을 주기도 한다. 그래서 작품에서 느끼는 중량감이 이전과는 사뭇 다르다. 실제로 이 무렵 그의 일기를 보면 그런 생각을 들게 한다.

1973년 10월 8일
꽃의 개념이 생기기 전, 꽃이라는 이름이 있기 전을 생각해본다. 바위처럼 있는 거다.

1974년 6월 28일
미학도, 철학도, 문학도 아니다. 그저 그림일 뿐이다. 이 자연과 같이, 점 이외에 아무것도 아니다.

그리고 색채에서도 큰 변화가 일어났다. 그 밝고 환하던 푸른빛, 맑은 붉은빛이 사라지고 회색 톤의 검은 화면이 나타나기 시작하였다.

1974년 2월 5일
붉은 점 뭉개 버리다. 밤에 묵점墨點을 시작.

이렇게 시작된 그의 묵점에서는 종달새 노래하던 밝은 봄날을 더 이상 느낄 수 없게 되었고 무거운 침묵만이 감돈다. 고요한 선방에서 참선에 들어간 기분이 들기도 한다. 그러면서 모든 것을 내려놓은 허허롭고 무심한 경지가 감지된다. 잿빛 공간을 가르는 직선들에서도 노랫소리는 들리지 않는다. 그리고 거부할 수 없는 운명의 그림자 같은 것이 무겁게 내려앉는다. 김환기는 무엇에 쫓기듯 작업을 하고 있었다.

1974년 6월 24일
일하다가 내가 종신수임을 깨닫곤 한다.

어이없는 안타까운 죽음

김환기의 잿빛 묵점 작품들을 보면 죽음을 예감하며 인생을 그렇게 마무리해가고 있었던 것이 아닌가 하는 생각이 들면서 처연한 느낌이 든다. 그것은 더 이상 삶의 서정이 아니라 모든 것을 내려놓고 떠나가야 하는, 운명의 그림자가 감지되는 종교적 빛깔이다.

그러던 어느 날 김환기는 교통사고를 당했다. 처음에는 크게 다친 것 같지 않아 그냥 넘어갔는데 차츰 후유증이 나타나 마침내 척추 수술을 받아야 했다.

1974년 6월 28일
입원하란다. 주말에 하기로 했다.

1974년 7월 9일
어젯밤, 최순우 씨 꿈을 꾸다. 정신이 없다. 어제치 일기를 쓴 줄 알았는데 그렇지가 않다. 불란서 담배를 피우고 싶다.

1974년 7월 12일
해가 환히 뜬다. 오늘 1시에 수술. 내 침대엔 'NOTHING BY MOUTH금식' 표시가 붙어 있다. 내일이 빨리 오기를 기다린다. _마지막 일기

김환기는 수술을 마친 뒤 회복을 위해 병원에서 요양하고 있었다. 이제 몸이 회복되기만 하면 거대한 화폭에 실존적 고뇌를 담은 묵점을 찍어갈 구상을 머릿속에 그리고 있었다.

그러던 1974년 7월 25일 9시 40분, 간호사가 안전봉을 올려놓지 않은 병상에서 곧장 바닥으로 떨어져 뇌진탕을 일으켜 그만 세상을 떠나고 말았다. 김환기의 마지막을 생각하면 허망하고 억울하기만 하다. 퇴원하기만 하면 한껏 작업해 보겠다던 김환기였는데 이제 서정을 넘어 존재론적 철학에 입각한 공간을 향해 더 높이, 더 깊이, 더 많이 예술적 기량을 펼칠 기세였는데 그 기회를 그렇게 영영 잃어버리고 만 것이다.

김환기, 5-VI-74 #335 1974년, 코튼에 유채, 121×85cm
ⓒ (재)환기재단·환기미술관

그러나 김환기가 생애 마지막에 그린 7점의 묵점이 바로 그것이었다는 생각도 든다. 그렇지 않고서야 왜 갑자기 죽음을 감지하며 묵점을 그렸겠는가. 어쩌면 김환기의 묵점은 그의 예술이 다다른 종점이었는지도 모른다.

김환기의 시신은 평소 산책을 즐기던 산마루, "아, 이런 데 누워서 쉬었으면 좋겠다"고 하던 뉴욕 주 발할라 마을의 캔시코 묘지에 안장되었다.

한국 현대미술사에서 김환기의 위상

돌이켜 보건대 김환기는 불과 62세에 세상을 떠났지만 근대미술을 세련시키고

현대미술을 세계적 지평에 올려놓는 혁혁한 업적을 남겼고, 그 어떤 화가보다도 많은 작품을 우리에게 남겨주었다. 예술적 질과 양, 어느 면에서나 그는 한국 근현대미술사의 가장 우뚝한 봉우리였다는 평가를 받아 마땅하다. 우리 근현대미술사에서 수화 김환기가 없었다면 어쩔 뻔했던가 싶어 고마운 마음이 한없이 일어난다.

미술사가와 평론가들은 화가를 평가하면서 그가 이룩한 형식의 근원을 따지기 좋아한다. 어디까지가 개성이고 창의력이며 그가 지닌 예술 경향이 무엇인가를 분석하곤 한다.

김환기의 점을 흔히 미니멀리즘의 한 경향으로, 그리고 1970년대 국내 화단 단색조 회화[monochrome]의 선구로 보는 견해가 있다. 그러나 전혀 그렇지 않다. 미니멀아트란 1965년 영국의 미술평론가 리처드 볼하임이 뒤샹, 말레비치, 라인하르트, 라우센버그를 논평하면서 사용한 용어로 예술상의 주관적인 표현을 극도로 억제하고 그것이 조각 혹은 회화임을 나타내는 기본 요소만 압축시킨 것이 특징이다. 이는 기교의 정교함이나 재료의 풍부함을 '맥시멈maximum'으로 이용하는 종래의 예술 개념에 반발하여 역으로 '미니멈minimum'으로 압축하는 '반예술'의 입장이었다. 도널드 주드, 엘스워스 켈리, 에드레인 하트 등 대표적인 미니멀리즘 작가들은 이런 철저한 형식적 반항에서 냉랭하고 물질뿐인 전면 균질 회화[all over painting]로 나아갔다. 김환기 조형 언어에 담긴 함축성과는 완전 별개다. 1970년대 한국의 모노크롬 회화 역시 형식의 탐구였지, 김환기 점 속에 담긴 함축적 이미지 또는 서정성의 환기와는 전혀 다른 세계였다.

형식만 놓고 본다면 무수한 점으로 이루어진 김환기의 작품은 분청사기 인화문印花文, 도장무늬을 연상케 한다. 우리 도자기에 해박한 지식과 애정을 갖고 있던 김환기가 인화문을 몰랐을 리 없다. 그러나 그는 단 한 번도 분청사기 인화문을 자기 작품과 연관시켜 얘기한 적이 없다. 그것은 인화문의 점과 자신의 점이 갖는 의미가 너무도 달랐기 때문인지도 모른다.

분청사기 인화문의 점은 조형 공간을 반복적으로 이어가는 무늬 이상의 것이 아니다. 그러나 김환기의 점은 그 하나하나가 감추어진, 또는 압축된 형상이다. 산이기도 하고 별이기도 하고 친구의 얼굴이기도 하다. 이런 작업 과정이

있었기 때문에 김환기 그림은 장식성에 빠지지 않고 사색과 서정을 이끄는 강렬한 힘이 있다. 김환기의 낱낱 점에는 혼이 들어 있는 것이다.

굳이 유사점을 찾자면 오히려 마크 로스코와 가깝다. 로스코는 인간의 감정은 형상으로 묘사하는 것보다 색채만으로 표현할 때 더 감동적일 수 있다고 믿었다. 그는 비극적인 감정을 화면 속에 무겁게 담으면서 "누가 내 그림을 보면서 주저앉으며 울음을 터뜨린다면 그는 내 그림에서 나와 비슷한 종교적 체험을 했기 때문이다"라고 했다.

2013년 갤러리현대에서 열린 탄신 100주년전 때 나는 김환기의 둘째 따님을 만난 적이 있다. 그때 따님은 그의 대작 〈10만 개의 점〉 앞에서 눈물을 흘리고 있었다. 우리 아버지가 고향에 대한 그리움으로 저 10만 개의 점을 찍었다니 이국에서 아버지의 외로움이 얼마나 컸을까 하는 생각에 눈물이 절로 흐른다고 했다. 만약에 김환기가 점이 아니라 산, 강, 달, 마을, 나목, 매화, 학, 백자 달항아리, 그리운 얼굴들을 반복적으로 표현했다면 따님의 눈시울이 붉어질 이유가 없었을 것이다. 함축적인 점이기 때문에 감정이 그렇게 북받쳐 올랐던 것이다. 그것은 부녀지간의 사적인 교감에 그치지 않았다. 김환기의 예술을 누구 못지않게 사랑했던 내 눈시울도 절로 붉어지고 있었다.

문화재청에서는 50년 이상 된 유물 중 뛰어난 작품은 등록문화재로 등재하여 보호하고, 100년이 지나면 그중 보물을 지정하며, 또 그중 뛰어난 것은 국보로 승격시키고 있다. 회화 중에서 현재 국보로 지정된 그림의 주인공은 공재 윤두서, 겸재 정선, 단원 김홍도, 혜원 신윤복, 추사 김정희 다섯 분뿐이다. 앞으로 몇 년 뒤면 〈어디서 무엇이 되어 다시 만나랴〉도 등록문화재 대상이 된다. 또 반세기가 더 지나면 그의 그림이 국보 아니면 보물로 지정될 것을 의심하는 사람은 아무도 없을 것이니 지금 김환기의 작품을 본다는 것은 미래의 국보, 보물을 보는 셈이다.

김환기는 이렇게 40여 년 전에 죽은 과거형 화가이다. 그런데 그의 작품 앞에 서면 언제나 어제 그린 것을 보는 것만 같은 감동이 일어난다. 그 이유가 무엇일까? 나는 이렇게 대답할 수밖에 없다.

모든 명화는 현재형으로 다가온다. ◇

예술혼을 위한
또 하나의 선택

화가의 기본 도구: 종이와 연필

지금은 미술의 분류법이 많이 달라졌지만 우리의 관념 속엔 아직도 동양화와 서양화라는 개념이 남아 있다. 동양화는 기본적으로 지필묵을 사용한 것, 서양화는 캔버스에 유채[oil on canvas]라는 인식이다. 그러나 섬세히 따지고 보면 동양화에도 천에 채색한 것이 있고, 서양화에도 종이에 그린 연필화와 수채화가 있으니 이와 같은 생각에는 모순이 있다.

이런 장르 개념은 유화에 대한 지나친 가치 부여에서 나온다. 그래서 연필화, 수채화, 과슈 등은 간혹 덜 본격적인 예술로 인식하는 경향이 있고, 심지어는 단지 종이에 칠했다는 이유로 캔버스에 칠한 것보다 낮은 단계의 예술로 인식하는 현상까지 나타났다. 그러나 이는 재료의 성격을 달리한 독자적인 장르였을 뿐이다.

화가, 조각가의 예술혼이 오히려 이 편리한 종이 작업에서 더 발휘되기도 하였다. 전통적으로 화가의 출발은 종이에 연필, 붓과 먹을 쓰는 것이었고, 기본적으론 지금도 변함이 없다. 이것이 본격적인 대작을 위한 구상의 단계, 건축으로 치면 설계도에 해당하는 경우도 있지만 작가들은 매재媒材에 민감하여 이를 독립된 장르로서 예술적 완결성을 보여주는 경우가 많다.

예를 들어 피카소의 대표작들은 파리의 피카소미술관에서 많이 볼 수 있다. 그러나 피카소의 초년작들을 전시한 바르셀로나 피카소미술관에서 우리는 또 다른 감동을 받는다. 대부분 피카소가 초년 시절에 종이에 연필로 그린 이 작

품들은 그의 예술이 어떻게 성장해왔고 피카소가 왜 피카소인가를 여실히 보여준다. 우리의 현대작가들에게 있어서도 종이에 연필, 종이에 붓으로 그린 작품들은 그들의 가슴속에 담긴 예술혼을 쏟아내는 기본 재료이자 창작의 일차적인 결과물인 작품이 많다.

수채화의 경우, 이는 작업의 편리성에서 나온 것만은 아니다. 수채화에는 유화가 따라올 수 없는 색채의 투명성이 있다. 박수근은 유화에서 단색 톤의 화강암 질감을 열심히 추구한 반면, 수채화에서는 신선하고도 밝은 색감에 자신의 서정을 한껏 실었다. 김환기는 수채화이면서도 덧바르기가 가능한 과슈의 달인이었다. 과슈는 불투명 수채 물감으로 색상에 힘을 실어주어 선명한 느낌을 준다는 강점이 있다. 김환기는 구상 시절이든 추상 시절이든 이 과슈에서 많은 아름다운 작품을 남겼다.

그런가 하면 종이라는 재료는 대단히 매력적인 소재여서 한창 모노크롬 회화가 열기를 발하고 있을 때 권영우, 한묵, 박서보 같은 화가들은 오직 종이의 질감을 어떻게 이용하는가에 자신의 예술적 목표를 두었다. 이응노, 서세옥 등 동양화가들은 붓이 종이에 어떻게 지나가고, 종이가 먹을 어떻게 받아들이냐에 예술적 승부를 걸기도 했다. 추상화가들은 자신의 유화 작업에서 보여주지 못한 구상의 세계를 종이에 연필로 구현하였다. 조각가들의 작업은 종이에 연필로 그린 크로키에서 시작된다. 이 모든 것이 다 종이 작업이다. 이처럼 화가, 조각가들의 종이 작업은 그 예술가의 내공이 얼마만큼 깊고, 형상력이 뛰어난가를 보여준다. 2014년 갤러리현대에서 열린 〈종이에 실린 현대작가의 예술혼〉전은 미술가들의 예술혼이 담긴 또 다른 예술세계를 경험할 수 있는 좋은 기회였다.

장르 개념의 변화 과정

일반적으로 유화를 서양화의 전형이라고 생각하게 된 것은 우리 근대미술이 개막된 시점에서 서양화의 상징이 유화였기 때문이다. 1908년 춘곡 고희동이 조선인으로는 처음으로 서양화를 배우기 위하여 일본에 유학하여 도쿄미술학교를 졸업하였을 때《매일신보》1913년 3월 11일 자에는 〈서양화가의 효시-조선

에 처음 나는 서양화가의 그림>이라는 제목 아래 서양화에 대하여 다음과 같이
설명하였다.

> 동양의 그림과 경위가 다른 점이 많고 그리는 방법도 같지 아니하며, 또한 그
> 림을 그리는 바탕과 그 쓰는 채색에 이르기까지 모두 다른 그림인데 … 기름기
> 있는 되다란 채색으로 그리는 이 서양화는 …

예나 지금이나 신문기자는 그 시대의 보편적 문화 인식의 수준을 대변한
다. 그런데 유화를 설명하면서 '천에다 기름기 있는 되다란 채색을 하는 것'이라
는 식으로 설명하고 있다. 하여간 '캔버스에 유채'는 전통 화단에 강력하고도 신
선한 충격을 주었던 것만은 틀림없다. 그리고 근대미술이 본격적으로 전개되어
1922년부터 〈조선미술전람회〉가 열리기 시작하면서 회화에서 유화가 갖는 비
중과 상징성은 점점 커지기 시작했다.

이런 상황에서 전통 회화인 동양화는 주눅이 들었고, 서양화에서도 수채
화는 부차적인 장르로 치부하는 경향이 오래도록 지속되었다. 그러다 서양화가
캔버스에 유채만이 다가 아니고, 동양화의 지필묵에도 현대적인 조형 가치가
있다는 것을 화가들이 인식하게 된 것은 8·15해방, 한국전쟁을 거치고 1950년
대 후반 추상미술, 앵포르멜 등 현대미술운동이 일어나면서였다.

1970년대 모노크롬 시대를 거치면서 화가들은 회화의 질료로서 종이의 조
형적 가치를 새롭게 발견하기 시작했고, 수채화도 일반적인 물감은 물론, 불투
명 수채물감인 과슈, 부드러운 색감의 파스텔, 얇게 풀어 쓸 수 있는 아크릴릭
물감 등 재료의 폭을 넓혀갔다. 1980년대엔 동양화가들도 아크릴릭 물감을 적
극 사용하면서 장르의 개념이 마침내 붕괴하기 시작하여 동양화와 서양화의 구
분이 무의미해졌다. 그리하여 1990년대로 들어서면 미술 장르를 한국화^{동양화},
서양화, 조각, 공예 등으로 나누던 것이 평면, 입체, 설치, 비디오 아트 등으로 해
체되었다. 이제 우리는 열린 시각에서 근현대 화가, 조각가들의 종이 작업이 갖
고 있던 진정한 의미를 새겨보고 그들이 종이에 실어 보낸 예술혼을 말할 수 있
게 된 것이다.

근대미술의 종점: 이중섭, 이인성, 박수근

어디까지를 근대 화가로 볼 것인가에는 여러 견해가 있지만 이중섭, 이인성, 박수근의 예술은 우리 근대미술의 마지막 성취로 보아도 좋을 것이다. 그리고 이들의 종이 작업과 수채화는 이후 현대 작가들의 그것과 확연히 구분되는 점이 있다.

　　이중섭李仲燮, 1916-1956의 그림은 처음 듣는 사람은 어쩌면 놀랄 일인지도 모르지만 캔버스에 그린 것은 단 한 점만 남아 있다. 모두 다 종이, 그것도 하드보드에 유채를 칠한 것이거나 종이에 그린 수채화, 아니면 담뱃갑 은박지 그림이다. 그에겐 아틀리에에서 이젤에 캔버스를 걸어놓고 물감으로 그림을 그릴 수 있는 시절이 없었다. 그가 예술혼을 불태울 수 있는 바탕은 종이밖에 없었다. 아내인 이남덕 여사에게 보낸 연애 편지조차 그림으로 그렸던 이중섭이었다. 그리고 종이조차 없을 때는 담뱃갑 은박지에라도 그림을 그리는 의지를 갖고 있었다. 그 점에서 이중섭의 은지화는 종이에 실린 예술혼의 대표라 할 수 있다.

　　그리고 물감조차 여의치 못했던 시절, 그는 자신의 예술혼을 종이 위에 연필로 불태우기도 했다. 그렇게 완성된 몇 점의 연필화는 화가 이중섭의 예술세계를 유화보다도 더 짙게 보여주는 면이 있다. 아마도 방바닥에 엎드려, 아니면 좁은 방 밥상 위에 놓고 그렸을 〈소와 새와 게〉, 〈세 사람〉, 〈네 어린이와 비둘기〉 같은 그림을 보면 그것은 절대로 소략하게 그린 스케치가 아닌 '종이에 연필'이라는 장르로 설명해야 할 것이다. 〈소와 새와 게〉와 〈네 어린이와 비둘기〉는 선묘로, 〈낮잠〉은 음영을 넣은 면처리 기법으로 예술적 완결성을 보여준 것에서 천재 화가다운 면모를 여실히 엿볼 수 있다. 이번에 선보인 〈돌아오지 않는 강〉이라는 작품은 기존에 알려졌던 똑같은 소재의 먹그림과 달리 채색이 밝고 매우 부드러워 이중섭이 색감에 얼마나 민감하였고 색채의 사용에 능숙했는가를 확연히 느끼게 해준다.

　　이인성李仁星, 1912-1950은 이중섭에 비해 생활이 안정되고 경제적 여유도 있어서 대작의 유화도 여럿 그렸지만 종이에 물감을 칠하는 수채화로도 아름다

운 소품을 남겼다. 그가 어렸을 때 천재화가 소리를 들은 것은 수채화에서였다. 이인성이 어머니를 그린 〈부인상〉과 〈마을 풍경〉은 그의 유화에서는 볼 수 없는 해맑은 분위기가 아련하게 살아난다. 수채화가 유화와 크게 다른 점은 수채화에는 마티에르가 없기 때문에 오로지 색감으로 승부를 걸어야 한다는 점이다. 본래 수채화는 유화보다 빛깔이 투명하다는 장점이 있고 미묘한 번지기가 가능하여 그것이 조형적 생명인데 이 두 작품엔 유화에서 나타낼 수 없는 그런 색감이 환상적으로 나타나 있다.

 박수근朴壽根, 1914-1965은 정말로 가난한 화가였다. 그가 미국에 있는 밀러 여사에게 보낸 편지 중 그림 값 50달러를 돈으로 보내지 말고 물감을 사서 보내 달라고 한 구절을 읽을 때면 코끝이 시어진다. 그런 박수근이 재료에 구애받지 않고 그릴 수 있었던 장르가 수채화였다. 애당초 박수근이 1932년 제11회 〈조선미술전람회〉에서 처음 입선한 작품 〈봄이 오다〉는 수채화였다. 1937년 제16회 입선작 〈봄〉 역시 수채화였다. 그의 수채화는 색감이 아주 해맑고 따뜻하여 그가 유화에서 보여주지 못했던 서정을 구가하고 있다. 종이에 물감이 아니면 나올 수 없는 예술세계. 서울 창신동 집에서 낙산을 바라보며 그린 〈마을 풍경〉은 그의 어질기만 한 시각이 가장 큰 매력이지만, 물을 많이 써서 부드러운 색감을 낼 수 있고 붓질의 경계선도 흐릿하게 할 수 있는 수채화의 이점을 잘 살려내어 더욱 정겹게 다가온다.
 박수근은 수채화와 달리 스케치에서는 선묘에 조형적 승부를 걸었다. 그의 유화의 특징은 기본적으로 선묘에 있다. 유화 작업에서 박수근은 이런 선묘를 마치 화강암 바위에 마애불을 새기듯 화면에 고착시키기 위해 마티에르 효과를 치밀하게 구사했는데, 스케치에서는 오직 선묘로만 그런 효과를 내기 위하여 인물과 형상의 데포르메에 집중했다. 〈나무와 두 여인〉, 〈젖 먹이는 아내〉는 똑같은 구도의 유화보다도 형상의 드러남이 훨씬 또렷하고 정확하다. 연필 스케치는 계속 수정할 수 있다는 이점도 작용한 것 같다. 또 초롱꽃을 그린 것 같은 〈꽃〉을 보면 단순하면서도 순정이 넘쳐흐르는 그의 연필화가 갖는 매력을 여실히 볼 수 있다. 그리고 〈군상〉이라는 작품은 박수근이 즐겨 그렸던 아낙네

와 노인들이 모두 등장하는 인물 군상인데, 작품의 완성도를 높이기 위하여 선묘에 강약을 주고 얇게 채색을 가한 것에서 조형적 완결성을 위한 화가의 노력이 역력히 보인다.

모더니즘의 수용: 김환기, 남관, 장욱진

우리 근대미술이 막을 내리고 현대미술로 들어가는 전환점에서 나타난 예술정신은 모더니즘의 수용이었다. 모더니즘의 정신은 무엇보다도 규범적 예술을 벗어나 조형의 자율성, 작가의 개성을 존중하는 것이다. 때문에 모더니즘의 화가들은 재료의 선택에서도 전에 볼 수 없이 다양했고 혁신적이었고 대담했다.

김환기金煥基, 1913-1974는 그림의 재료가 갖는 특성을 맘껏 구사한 화가다. 어쩌면 다양한 재료를 즐긴 면이 있다. 1950년대 파리를 경험하면서 그는 종이에 과슈 작업을 많이 하였다. 과슈란 수용성의 아라비아 고무를 섞은 불투명한 수채물감으로 색조가 선명하고 차분히 가라앉아 부드러운 효과를 낸다는 특징이 있다. 마르지 않은 상태에서 두껍게 칠할 수 있는 것은 유화 작업과 비슷하지만 묽게 희석시켜 투명하게 할 수 있는 것은 수채 작업과 비슷하다. 그래서 김환기의 과슈 작품을 보면 색상이 순수하고 강렬해 보이며 색의 배합이 아주 깨끗하여 그의 캔버스에 유채 작업과는 또 다른 예술세계를 보여준다.

1950년대에 김환기는 그가 추구한 구상 계열 유화를 과슈 작업에 그대로 적용해보기도 했지만 1960년대에 들어와서는 과슈의 밝은 색감과 종이의 부드러운 질감을 살려 산, 강, 달, 마을을 그린 많은 아름다운 작품을 남겼다. 재료에 민감했던 김환기는 뉴욕 시절 점 시리즈를 전개할 때도 린시드를 사용하여 오일 물감을 묽게 풀어쓰곤 했는데 이것을 캔버스뿐만 아니라 면포[cotton]에 사용하여 깊이 스며들게도 하였고, 신문지 위에 칠해 색상이 더욱 도드라지게 하기도 했다. 김환기의 종이에 유채 작업은 그의 유화와는 전혀 다른 조형적 효과, 즉 매재의 질료성이라는 예술적 가치를 갖는다.

남관南寛, 1911-1990의 그림은 색채의 부스러짐을 이용한 형상의 추상화에

왼쪽_**남관** 종이에 채색, 25×18cm
오른쪽_**장욱진, 새와 사람** 1978년, 종이에 매직 마커, 28×22cm

큰 특징과 매력이 있다. 그의 종이에 과슈, 종이에 수채, 종이에 먹 작업 등을 보면 마치 그의 유화 작업의 기본 발상과 구성이 어떻게 이루어졌는가를 암시하는 듯한 인상을 받게 된다. 때론 문자, 때론 사람, 때론 사물의 조합이다. 남관의 종이 작업은 유화와 같은 긴장이 적고 오히려 경쾌한 느낌을 주는데 이는 화가가 자신의 예술혼을 긴장하며 쏟아내지 않고 편안한 마음으로 달랠 때 나타나는 현상이다.

장욱진張旭鎭, 1918-1990으로 말할 것 같으면 그는 캔버스 작업보다는 오히려 종이 작업이 훨씬 많았고 또 종이에 그릴 때 그의 예술적 특징이 더욱 잘 나타났다. 장욱진은 켄트지의 거친 듯 부드러운 질감을 이용하여 매직과 물감을 사용하기도 하고, 한지에 먹을 사용한 붓 작업을 보여주기도 했다. 장욱진은 어떤 경우든 여백을 최대한 살리고 형상은 최소화한다는 특징이 있어 바닥 재료가 더욱 중요한 의미를 지닐 수밖에 없었다. 그의 간략한 형태 요약에는 어린아

이의 그림 같은 순수성이 있다. 그러면서 그의 그림이 아동화와 다른 점은 아동화는 어린이가 눈에 보이는 것을 그린 것이지만 장욱진은 자신이 보고 있는 형상을 어린이처럼 그렸다는 점이다. 그래서 장욱진의 형상에는 그가 세상과 자연을 바라보았던 시각, 조용한 선미禪味 같은 것이 깃들어 있다.

전통 회화의 변신: 이응노, 서세옥, 박생광, 천경자

이른바 동양화가들에게 종이는 서양화가들에게 캔버스와 마찬가지 역할을 하였으니 이들의 종이 작업을 새삼 따로 강조해 말할 필요를 느끼지는 않는다. 그러나 지필묵과 수용성 담채 또는 불수용성 석채를 사용하는 태도는 화가마다 달랐다.

이응노李應魯, 1904-1989는 정통 동양화가이면서 한편으로는 누구도 따르기 힘든 현대적인 조형세계를 다양하게 추구했다. 그의 화풍은 프랑스로 건너가기 이전의 구상, 반추상의 구상화, 빠삐에꼴레papier colle, 문자추상, 인간 시리즈 등으로 이어졌지만 그 작업의 기본은 종이에서 이루어졌다. 여러 가지 복합적인 이유로 이응노가 이룩한 예술은 아직도 사회적으로 제대로 평가받지 못하고 있으나 그는 지필묵의 달인이자 그것을 현대적 조형으로 끌어올린 우리의 귀중한 화가임에 틀림없다.

특히 그의 문자추상과 인간 시리즈는 어느 정도 인정을 받고 있지만, 정작 그의 예술혼이 가장 잘 나타났다고 생각되는 반추상의 구상화는 주목받지 못하고 있어 안타까움까지 일어난다. 나는 개인적으로 이응노의 예술혼이 잘 드러난 작품은 1970년대 중반 신세계미술관, 현대화랑, 문헌화랑에서 연속적으로 보여준 작업이라고 생각한다. 〈수탉〉은 그가 형상의 요약과 지필묵에 얼마나 능했는가를 유감없이 보여주며, 등나무를 그린 〈주광珠光〉이라는 작품은 그가 형상을 어떻게 추상화시키면서 현대조형에 다가갔는가를 여실히 보여준다. 그리고 1970년작 〈구성〉은 빠삐에꼴레에서도 한지를 이용할 때 그의 조형적 의도가 아주 잘 살아났음을 말해준다.

왼쪽_**이응노, 구성** 1970년, 종이에 콜라주·수묵담채, 127×67cm
오른쪽_**한묵, 흑백선의 구성** 1967년, 콜라주, 118×73cm

서세옥徐世鈺, 1929-은 일찍이 1960년대 초부터 구태를 벗고 현대미술로 나아가 현대적 조형을 추구하려 한 우리 동양화의 노력을 가장 먼저, 가장 잘 보여준 화가이다. 그는 동양화의 중요한 특성인 지필묵의 조형적 가치를 그야말로 환골탈태시켜 그 상징적이고도 압축적인 조형 가치를 찾아내는 데 주력하였다. 그의 작업은 언제나 '한지에 먹'이었고 그의 예술성은 붓의 움직임과 먹의 번지기를 이용한 형상의 요약에 있었다. 필획에 운염법暈染法의 번지기 효과를 끌어들인 것이 그의 장기였지만 절제된 감필법減筆法에도 능숙했다. 몇 가닥의 선으로 인물, 집, 산 등을 그렸으며, 필선은 거칠게 갈라지는 듯한 갈필渴筆의 붓맛이 있고, 먹빛은 짙고 옅음의 변화가 있어 그가 그린 형상엔 상징성이 은은히 드러난다. 그리고 그러한 조형의 배경엔 먹을 잘 받아주는 한지라는 종이가 있었다.

박생광朴生光, 1904-1985은 초기에는 전통 채색에 몰입하여 한때는 일본의 유명한 단체전인 〈일본미술원전람회〉에도 출품하였다. 이 시절 박생광의 작품은 해맑은 분위기를 많이 지녔다. 그것을 혹자는 일본화풍이라고 매도하기도 하지만 화가 입장에서는 동양 채색화의 또 다른 세계를 추구한 것이라고 말할 수 있을 것이다. 나무를 그린 〈수춘소하도〉, 소를 그린 〈군群〉 같은 작품은 이 시절 작품으로 대상을 명료하게 디자인화하여 장식적 효과로 환원시키는 모습을 보여준다.

그러던 박생광이 1980년 전후해서 완전히 다른 화가로 변신하였다. 우리의 단청기법을 이용한 채색화로 〈녹두장군〉, 〈명성황후〉 같은 대폭의 역사화를 그려 화단을 놀라게 했다. 그리고 〈사당〉, 〈무녀〉처럼 토속적인 소재로 민족혼을 담아내고, 궁중장식화를 현대적으로 재해석한 〈십장생〉 같은 아름다운 작품을 보여줬다. 그의 작업은 모두 종이 작업이었다. 그러나 그의 작품에서 종이의 역할은 그것이 지닌 질료를 살려내는 것이 아니라 채색을 남김없이 받아들이는 것이었다. 그의 그림은 여백이 전혀 없이 물감으로 뒤덮여 있다. 천이었으면 물감을 빨아들였을 것인데, 종이는 오히려 물감을 뱉어냈다. 그래서 박생광의 채색화는 채색이 가라앉지 않고 위에 얹힌 것처럼 느껴지며, 원색의 향연처럼 다가오는 것이다.

천경자千鏡子, 1924-2015의 예술을 굳이 분류하자면 동양화 중에서도 채색화이다. 천경자는 동양화의 석채를 이용한 인물화로 많이 알려져 있는데 그 인물화의 구도는 서양화적이다. 인체 데생도 서양화적이다. 〈자바의 무희〉, 〈여인〉을 보아도 알 수 있듯이 천경자의 채색화는 다른 수채화들과는 또 다른 세계를 보여준다. 그의 예술에는 동양화적 요소보다 서양화적 요소가 더 많다. 번지기가 없고 얇은 마티에르 효과도 있다. 그런 의미에서 그냥 현대화라고 말하는 것이 더 정확하다.

그의 누드 스케치는 종이에 사인펜으로 그린 것이다. 모델을 포착하는 시각은 서양화적인데 육체와 얼굴의 표현이 모두 선으로만 되어 있어 동양화적이라고 할 수 있다. 그러면서 서양화의 크로키나 동양화의 선묘법과는 전혀 다른

왼쪽_**박생광**, **수춘소하도** 1975년, 종이에 연필·채색, 55×41cm
오른쪽_**최영림**, **여인** 1970년, 종이에 채색, 15×10cm

천경자만의 예술세계를 보여준다. 천경자는 종이에 수묵담채로 개구리와 금붕
어도 즐겨 그렸는데 이 또한 굳이 동양화나 서양화로 구별할 필요를 느끼지 못
하는 것들이다. 그런 면에서 천경자처럼 동서양의 조형세계를 거침없이 넘나들
었던 화가도 드물다. 그것이 천경자의 가장 큰 매력이다.

앵포르멜 작가의 예술정신

우리의 현대미술이 모더니즘의 수용에서 한걸음 더 나아간 계기는 1957년에 일
어난 앵포르멜 운동이었다. 이경성 선생을 비롯하여 대부분의 미술평론가들은
이때가 진정한 한국 현대미술의 기점이라고 말하고 있다. 당시 젊은 작가들이
일으킨 앵포르멜 운동은 진부한 아카데미즘과 〈국전〉을 둘러싼 고질적인 화단
구조에 대한 강력한 저항이었으며 서구 현대미술의 성과와 흐름을 적극 수용
하여 한국미술의 국제성을 획득하겠다는 의지였다. 그리고 그들이 보여준 예술
형식은 앵포르멜, 추상표현주의, 색면파 추상, 오브제로서의 미술 작품, 개념미

왼쪽_**서세옥, 사람들** 1997년, 한지에 수묵, 136×99cm
오른쪽_**박서보, 묘법 no.120518** 2012년, 한지에 혼합 매체, 83×64cm

술 등을 거쳐 모노크롬과 미니멀리즘까지 이어졌다.

이들의 현대미술 운동 덕분에 우리가 진짜 현대미술을 구가할 수 있게 된 것은 사실이다. 그러나 이들이 추구한 예술세계에는 일종의 집단적 개성이 있어서 한 작가가 다양한 세계를 보여주는 대신 여러 작가가 한자리에 모여야 다양성을 보여주는 결과를 가져왔다. 앵포르멜 계열의 작가들은 똑같은 예술적 목표를 갖고 있으면서도 작품으로 구현한 결과는 서로 달랐다. 그것이 각 작가의 개성이고 예술세계이다.

물질성과 행위의 작가들

윤형근, 박서보, 정상화, 이우환 등의 작업에 나타나는 공통된 특징은 형상의 의미는 완벽하게 배제되고 화면상엔 물질성과 그린다는 행위만 남는다는 점이다. 기본적으로 미니멀리즘의 정신은 화가가 기법의 맥시멈을 구사하지 않고 미니멈만을 구사하겠다는 것이기 때문이다. 작가의 감정을 배제하여 관객의 감정이

윤형근, Burnt umber & Ultramarine blue 2001년, 한지에 유채, 48×65cm

개입할 수 있는 공간으로 전환시킨다는 의도도 있었다.

윤형근尹亨根, 1928-2007은 엄버 블루Umber blue의 색감을 질료로서 강하게 노출시킨다.

박서보朴栖甫, 1931-는 묘법描法이라는 작가의 원초적 행위에 의미를 부여했다.

정상화鄭相和, 1932-는 작은 단위의 반복적 나열로 공간을 분할하고 확산시킨다.

이우환李禹煥, 1936-은 점과 선으로 선적禪的인 의미를 담아냈다.

김기린金麒麟, 1936-은 가장 미니멀리즘에 철저했던 작가로 색채의 심연을

이우환, 무제 1983년, 종이에 흑연, 57×76cm

깊이 파고들어 검정, 빨강, 하양 등 순색의 진국만을 남기곤 했다.

추상의 서정성을 남긴 작가들

미니멀리즘 미술은 결과적으로 심플하고 차갑고 냉랭한 분위기를 갖는다. 그래서 서정성을 배제하는 것이 큰 특징이다. 그러나 일군의 화가들은 거기에서 서정성과 상징성을 포기하지 않고 이 사조에 동참하기도 했다. 색, 점, 면을 기본으로 하였지만 단순한 형상을 반복적으로 취한 경우도 있다.

곽인식郭仁植, 1919-1988은 중첩된 점의 집합이 멀리서 보면 하나의 색으로 섞여 보이는 점묘법을 이용하였다.

김창열金昌烈, 1929-의 예술은 언제나 물방울이 주제이다. 그것의 크기, 숫

왼쪽_**곽인식, Work 85** 1985년, 캔버스에 수묵, 200×112cm
오른쪽_**권영우, 무제** 1998년, 한지, 43.0×34.5cm

자, 나열 방식이 각 작품마다 미묘한 서정의 차이를 일으킨다.

신성희申成熙, 1948-2009의 조형 언어는 파편화된 색 조각이다. 그의 색감은
참으로 일품이었는데 일찍 세상을 떠나 많은 아쉬움을 남긴다.

함섭咸燮, 1942-은 경쾌한 추상의 화가라 할 만하다. 어떤 형상을 요약한 것
이 아닌 밝은 색채들이 화면상에서 즐겁게 노닐고 있다.

종이라는 질료에 주목한 작가들

앵포르멜 작가 중에는 서구 미니멀리즘이 설정한 조형 목표와는 전혀 달리 '심
플한 아름다움'을 적극 나타낸 화가들도 있다. 애초에 자신들의 예술적 지향에

서 미니멀리즘을 추구한 것이 아니라 모노크롬이라는 단순성에로의 회귀를 겨냥했기 때문이었다. 특히 이들의 작품은 종이 작업으로 많이 나타났다.

한묵韓默, 1914-2016은 힘차고 즐겁고 다양한 추상의 세계를 가장 잘 보여준 화가다. 선, 색, 면이라는 요소로 화면을 구성하지만 〈새와 태양〉, 〈수태〉 등 그가 제시한 제목에 따라 보면 예술적 공감이 일어난다. 음악으로 치면 절대음악이 아니라 표제음악 같다.

권영우權寧禹, 1926-2013는 한지의 질감과 백색의 미묘한 변화를 끊임없이 추구했던 작가이다. 그는 한지를 덧바르고, 갈라내기까지 하였다. 색감을 절제하고 백색의 아름다움을 추구하여 거의 백색을 쓰고 가끔 검은색을 대비시키는 정도였다.

정창섭丁昌燮, 1927-2011은 한지의 마티에르 효과를 극대화하면서 무채색의 힘을 보여주었다. 그래서 거친 면과 매끄러운 면을 대비시키고 흰색 아니면 검은색의 중층적 변화를 시도했다.

전광영全光榮, 1944-은 스스로를 한지의 작가라고 말한다. 그것도 인쇄된 한지를 매개로 하여 이를 동어반복으로 배치함으로써 질료의 성격을 화면 효과로 끌어들이고 있다. 그래서 그의 조형 효과는 복합적이다.

조각가의 크로키: 김종영, 권진규, 최종태
조각가의 데생은 화가의 그것과 생래적으로 달라서 보통 크로키라고 부른다. 사전적인 정의로 말하자면 사물이나 동물 또는 사람의 형태를 세부 묘사에 치중하지 아니하고 대상의 가장 중요한 성질이나 특징을 표현하는 데 역점을 둔다. 특히 움직이는 동물이나 사람조차도 짧은 시간 동안에 빠르게 포착하여 마치 살아 있는 듯한 동감動感을 살려내곤 한다. 그래서 조각가의 크로키는 화가의 데생과 전혀 다른 멋과 맛을 지니고 있다.
김종영金鍾瑛, 1915-1982의 크로키는 선묘를 중심으로 하지만 형태의 포착이

ChonyyungK

choi
·2010·

왼쪽_**김종영, 드로잉-누드** 1972년, 종이에 펜, 52×36cm
오른쪽_**최종태, 여인** 2010년, 종이에 수묵·수채, 38×26cm

대단히 중후하여 그의 조각 작품 못지않은 감동을 준다. 〈드로잉-군상〉, 〈드로잉-인체〉 같은 작품에서는 헨리 무어의 작업을 연상케 하는 무게감이 있다. 〈드로잉-누드〉와 〈드로잉-자화상〉의 선묘에서는 선이 무거운 것도 굵은 것도 아닌데 형태의 절묘한 요약은 물론이고 괴량감塊量感까지 느낄 수 있다.

권진규權鎭圭, 1922-1973의 크로키는 화가들의 데생 못지않게 치밀하고 대상에 생명력을 불러일으킨다. 이는 그가 인체 조각에 전념하면서 사람의 동작과 표정에 각별한 주의를 기울였기 때문일 것이다. 그가 종이에 수묵으로 그린 〈말〉에는 그의 테라코타 작품을 평면으로 보는 듯한 형태감이 있다.

최종태崔鍾泰, 1932-는 조각 못지않게 종이 작업을 많이 하였다. 그의 크로키를 보면 선묘 중심이다. 그의 선묘는 대단히 모던한데 대개 수채를 더해 양감을 돋보이게 하면서 작품으로서 완결성을 보여준다. 그의 종이 작업에서 특히 돋

보이는 것은 파스텔화이다. '파스텔 톤'이라는 형용사가 있듯이 파스텔은 색감이 아련히 바스라지면서 환상적인 효과를 주곤 한다. 최종태는 이를 켄트지 같은 질감 좋은 종이에 활용하고 그의 특유의 인체 크로키를 더해 자신의 예술적 표현의 폭을 넓히곤 한다.

구상회화의 저력: 최영림, 김종학, 최욱경, 오윤

아무리 현대미술이 추상과 비구상으로 치달린다 해도 구상회화가 갖고 있는 힘은 여전히 유효하다. 그러나 현대미술에서 추구하는 구상성은 정통적인 아카데미즘이나 인상파의 아류가 아니다. 모더니즘의 세례를 받거나 앵포르멜을 경험하는 등 그 시대 정서에 충실하면서 화가마다 전혀 다른 모습으로 나타났다.

최영림崔榮林, 1916-1985은 설화와 인물의 화가로 그는 독특한 형태 변형과 이야기가 있는 그림으로 자신의 예술을 몰아갔다. 그가 화면상에 나타낸 인체는 비례가 비정상적이지만 그런 강약의 변화 덕분에 형상에 담긴 내용을 실수없이 드러낸다. 이번에 출품된 〈누드〉는 그의 형태 요약이 사실은 정확한 데생에 기초를 두면서 이를 스토리텔링으로 풀어간 것임을 잘 말해준다.

김종학金宗學, 1937-은 한때 앵포르멜에 몸을 담았다가 설악산 칩거 이후 꽃과 산이라는 구상회화로 돌아오면서 현대 구상회화의 새로운 멋을 보여주었다. 특히 그는 색감이 뛰어난 화가이다. 그는 형상을 나타낼 때도 형태의 본질을 파고들지 않고 반대로 내용을 제거하는 방식을 취하여 아주 나이브하면서 경쾌한 모습을 드러낸다. 그래서 그의 구상회화에서는 감정이입이나 감성의 심화가 아니라 해맑은 정서의 표백 같은 것이 일어난다.

최욱경崔郁卿, 1940-1985은 추상미술을 추구하던 참으로 좋은 화가였다. 그래서 그의 요절이 더욱 안타깝기만 하다. 그가 젊은 시절에 그린 스케치들을 보면 인물의 묘사에 감성이 아주 강하게 개입되어 그려진 대상마다 힘이 솟는 것을 느끼게 된다. 인체의 배열에서도 움직임이 강하게 일어나는데 아마도 이런 작가적

최욱경, 누드 1960년대, 종이에 콩테, 51×67cm

개성 때문에 그의 추상 작업에서도 그런 역동성이 나타난 것이라는 생각이 든다.

　오윤吳潤, 1946-1986은 이제 하나의 전설이 된, 민중미술의 상징적인 화가이다. 1980년대 초에 우리 현대미술에서 모처럼 리얼리즘 미술운동이 일어났을 때, 논리가 아닌 구체적인 예술 작품으로서 오윤이 제시한 목판화에는 하나의 모범답안과 같은 감동이 있었다. 리얼리즘, 더욱이 민중미술이라면 자칫 내용이 과도하여 형식이 위축될 수 있는 위험이 도사리고 있게 마련이지만 그는 밀도 있고 탄탄한 조형성으로 그런 우려를 말끔히 씻어버렸다.

　그가 다룬 주제는 민중적 심성을 잃지 않은 서민적인 인물, 활기 넘치는 전통 연희의 주인공, 소외된 현대인, 그리고 산과 들과 새와 같은 자연이었는데 어느 경우든 대상의 전형성을 압축적으로 제시함으로써 보는 이에게 깊은 공감을 주고 있다.

오윤의 스케치는 형태 요약을 더욱 극명하게 보여준다. 본래 조각을 전공했던 만큼 형태는 군더더기가 없고 필치엔 크로키가 갖고 있는 힘이 넘쳐흐른다. 판화 중 그의 대표작 중 하나라 할 〈애비〉에는 오윤의 선과 형태 요약이 극명하게 드러나고, 스케치 〈북춤〉은 한 폭의 판화 도상에 이르기까지의 치열한 형상 파악을 여실히 보여준다. 그리고 이번에 모처럼 나온 〈앉은 남자〉, 〈대지〉는 그가 역시 조각가답게 형상을 아주 중후하게 포착하였음을 말해준다.

종이 작업의 예술적 복권을 위하여

이와 같이 현대작가 30인의 종이 작업을 일별하니 그들의 예술세계 깊숙한 곳에 담겨 있던 예술혼이 드러난다. 그들에게 축적된 예술적 역량이 있어서 그런 예술 활동이 있었음을 새삼 깨닫게 된다. 그런 면에서 그동안 우리 미술계가 너무 캔버스에 유채 작업에만 주목하고 종이 작업은 부차적인 것으로 생각해온 것이 아니었나 하는 반성도 하게 된다. 철마다 열리는 옥션에서 김환기의 종이에 유채 혹은 과슈 작업이 캔버스에 유채 작업이 아니라는 이유로 훨씬 낮은 가격에 낙찰되는 것을 나는 선뜻 이해하기 힘들다. 한 화가가 작품을 수채로 그렸건 과슈로 그렸건, 종이에 그렸건 천에 그렸건 그건 예술가가 자기의 예술혼을 쏟아내기에 적합한 재료를 선택한 것일 뿐이다.

그런 의미에서 종이에 담긴 현대작가 30인의 예술혼을 보여주는 이번 전시회가 갖는 의의는 매우 크다. 무엇보다도 관객들에게 예술 자체에 대한 이해의 폭을 넓혀 이제까지 갖고 있던 장르에 대한 편견을 다시금 생각하게 하는 좋은 계기가 될 수 있다. 그리고 내심 내가 기대하는 것은 젊은 미술학도들이 선배 대가들의 이런 종이 작업을 보면서 그분들의 예술적 성취의 심연에는 이처럼 깊은 작가적 고뇌, 예술적 사색 그리고 조형적 시험이 있었다는 사실을 가슴 깊이 새기는 것이다.

우리의 근현대미술을 대표하는 작가 30인의 종이 작업을 한자리에 모아 그분들의 예술혼을 함께 확인하는 이런 획기적이고 기념비적인 대규모 전시회가 우리 근현대미술의 깊이와 넓이를 확대하는 계기가 되기를 나는 바라 마지 않는다. ◇

리얼리즘의 복권을 위하여

1980년대 한국미술의 양대 산맥: 단색조와 민중미술

2015년부터 가나아트에서 한국 현대미술의 정체성을 모색하기 위한 연속 기획으로 마련된 〈한국 현대미술의 눈과 정신〉의 첫 번째 전시 〈물성을 넘어, 여백의 세계를 찾아서〉의 주제는 '단색조'라 불리는 모노크롬 회화의 경향이었고, 이어 열린 두 번째 전시 〈리얼리즘의 복권〉의 주제는 '민중미술'을 포함한 리얼리즘의 세계다. 돌이켜 보건대, 이 두 주제는 1980년대와 1990년대에 사실상 한국 현대미술을 주도한 양대 산맥이다. 어느 정도 역사적 거리를 두고 오늘의 시점, 특히 나라 밖에서 볼 때 진정한 '한국성韓國性'이 드러나는 예술적 성취였음이 밝히 드러나고 있다.

오늘날 세계는 지난 반세기 동안 한국 사회가 경제적으로는 산업화를, 정치적으로는 민주화를 이룩한 놀라운 변화에 주목하고 있다. 한국전쟁이 빚은 민족상잔의 비극 탓에 분단국가로 남아 있으면서도 그 폐허의 잿더미 속에서 두 마리 토끼를 다 잡은 것을 세계는 '한강의 기적'이라고 칭송하고 있다. 그 성과가 가시화되기 시작한 것은 1980년대였고, 1990년대 들어와 구체적인 결실을 맺기 시작했다. 한국 현대미술에서 단색조는 어느 정도 산업화西歐化를 이루자 정체성에 대한 자각이 일어나면서 '한국성'을 획득해간 결과라는 점에서 간접적인 예술적 산물인 반면에, 민중미술은 민주화운동과 보조를 같이하며 얻어낸 직접적인 예술적 산물이다.

한국 사회의 변화를 좀 더 큰 관점에서 구체적으로 보자면, 연간 국민소득

이 1977년에 1,000달러를 넘어섰고1043 달러 1995년에 1만 달러11,735 달러 시대
로 들어섰다. 1970년대 이후로는 한국인의 일상생활에서도 본격적으로 산업화
의 성과가 나타나기 시작하였다. 서울에 고층 빌딩이 들어서고 지하철 시대가
시작됐으며, 1981년부터 컬러 방송이 송출되었고, 자가용 보유 대수가 1985년
100만 대에서 1997년 1,000만 대로 늘어났으며, 1989년부터는 해외여행이 자
유화되었다. 1987년 예술의전당 건립을 비롯하여 국제 수준의 복합 예술 공간
이 탄생하였고, 1970년대 초만 해도 불과 서너 곳에 불과했던 화랑이 1980년에
는 50여 곳으로 늘어나 본격적인 갤러리 시대를 맞이하게 되었다.

1970년대 미술계의 상황을 보면 미술대학과 〈국전〉을 중심으로 한 아카데
미즘이 만성적인 매너리즘에 빠져 있었고, 신생 화랑들은 산업화의 결과 탄생
한 신新 중산층이 일으킨 '미술 붐'의 기류를 상업적이고 장식적이고 속물적인
취향으로 몰고 가고 있었다. 이에 기존 미술계의 행태에 반기를 들고 진정한 예
술성을 부르짖고 나선 것이 단색조와 민중미술이었다.

한국 단색조 회화 등장의 배경

단색조의 경향은 '촌티'를 벗어나 국제화, 세계화하려 한 한국 현대미술의 아방
가르드 운동에서 태어났다. 1970년대까지 한국의 아방가르드 경향의 작가들은
서구 현대미술의 흐름과 보조를 맞추는 데 심혈을 기울이고 있었다. 추상표현
주의부터 개념미술과 미니멀리즘에 이르기까지 서구의 모든 미술사조가 한국
현대미술에 시차를 두고 이입되었다. 추상 계열 작가들은 그렇게 하는 것이 한
국미술의 국제성을 획득하는 것이라고 믿었다.

그러나 1980년대에 들어서면서 사정이 급변하였다. 서구 현대미술의 경향
이 방향을 180도 전환하여 모더니즘에서 포스트모더니즘으로 넘어간 것이다.
서구 현대미술에서 포스트모더니즘은 1980년대 후반에 등장하였다. 그러나 그
변화의 싹은 1980년대 초에 벌써 움트고 있었다. 1970년대까지만 하더라도 서
구 현대미술의 주류는 미니멀리즘이었다. 1960년대에 팝아트가 유행하고 1970
년대에 하이퍼리얼리즘이 등장했을 때도 흔들림이 없는 것같이 보였다.

그러다 1980년대 초가 되면서 사정이 달라졌다. 율리안 슈나벨, A. R. 펭크,

오토 딕스, 안젤름 키퍼 등 30대 초반의 구상 계열 작가들이 미국, 독일, 프랑스에서 동시 다발적으로 새로운 경향을 들고 나왔다. 이를 미국에서는 신표현주의[Neo Expressionism], 독일에서는 새 야수파[Neue Wilden], 프랑스에서는 자유구상[Figuration Libre]이라고 불렀다.

이 구상 계열 미술들은 조용하고 밋밋하기 그지없던 미니멀리즘의 정반대 방향에서 이루어진 조형적 반항이기도 했다. 이들의 등장으로 사람들은 그동안 미니멀리즘으로 강요받았던 무미건조하고 난해한 현대미술로부터 해방된 느낌을 받음과 동시에, 붓놀림이 아주 강하고 형상을 자유자재로 구사한 이 경향에서 그동안 잊혔던 구상의 힘과 멋을 다시 찾은 기분을 느꼈다. 그리하여 1984년 타임지는 이런 미술계의 변화에 주목하여 "리얼리즘의 복권"이라는 제목의 표지를 실을 정도였다. 이 무렵 뉴욕메트로폴리탄미술관에서는 미국 현대미술실을 개관하면서 1980년대 미국미술을 '분노의 시대' 또는 '고뇌의 시대'라는 뜻으로 "Age of Anxiety"라고 명명하였다.

그리고 1987년이 되면 건축에서 처음 사용되던 포스트모더니즘이라는 단어가 미술 전반에 일반화되면서 뉴욕에서는 "당신은 모더니즘과 포스트모더니즘 어느 편에 서겠습니까?"라는 심포지움이 열리기에 이르렀다.

서구 현대미술의 상황이 이렇게 되자 그동안 미니멀리즘 계열을 좇던 우리 추상 계열 작가들은 방향타를 잃어버리는 상황에 빠지고 말았다. 이때 우리나라의 미니멀리즘 계열 작가들은 서구의 경향을 좇아 포스트모더니즘으로 전환하는 대신 기왕에 추구해온 작업을 고수하며 여기에 한국적인 정신을 입히며 자기 정체성을 찾기 시작하였다.

아닌 게 아니라 단색조 회화는 우리의 민족적 정서와 정신에 잘 맞았다. 우리는 백색을 유난히 좋아하고 또 여백의 미를 보여준 미술적 전통이 있었으며 또 전통 회화의 필묵이 갖고 있는 정신도 있었다. 이것이 우리 작가들을 단색조 회화로 이끄는 힘이 되었다. 김복영 교수는 이런 변화를 '물성物性을 넘어 여백餘白의 세계를 찾아서'라고 하였다. 이는 서구 현대미술에서 모더니즘이 종말을 고할 때 우리 현대미술에서는 모더니즘이 비로소 한국적 정착을 이룬 것으로 해석할 수 있다.

민중미술의 등장

단색조 회화가 이처럼 한국 사회의 산업화, 국제화 과정에서 이룩한 것임에 반하여 민중미술은 민주화 과정이 낳은 산물이었다. 단색조 회화의 방점이 '현대'에 있다면 민중미술은 '현실'에 있다.

민중미술의 개념에 대해서는 지금도 많은 혼란이 있지만 정확히 말하자면 민중미술이라는 이념이 민중미술을 낳은 것이 아니라, '반反 서구' 그리고 '반反 추상'의 리얼리즘 경향을 가진 작가들이 민주화운동 과정에서 민중미술로 나아간 것이다. 이번 전시의 주제를 민중미술에 국한하지 않고 리얼리즘의 시각에서 꾸민 것은 한국 현대미술의 이런 역사적 배경을 명확히 하려는 뜻이다.

좀 더 자세히 증언하자면 1970년대까지만 해도 한국 미술계는 아카데미즘, 상업주의 그리고 추상미술이 지배하고 있었기 때문에 리얼리즘 계열의 작가들은 미술계에서 발을 붙일 터전이 없었다. 일찍이 민중미술의 대표적인 화가 중 한 명인 오윤은 이렇게 고백한 적이 있다.

> 미술이 어떻게 언어의 기능을 회복하는가 하는 것이 오랜 나의 숙제였다. 따라서 미술사에서, 수많은 미술운동들 속에서 이런 해답을 얻기 위해 오랜 세월 동안 말 없는 벙어리가 되었다. 시대는 더욱더 복잡하고 분화되며 급변하고 있다. 그 속에는 숱한 모순과 갈등도 있어 사회의 여러 가지 문제들을 낳고 있다. 그런데 왜 이러한 것들이 즉각적으로 예술적 표현으로 대치되지 않는가. 왜 우리는 일상의 대화 속에서는 쉽게 결론을 끄집어내면서도 그것을 미술의 언어로 표현하는 것을 불가능한 것 같이 여기고 있는가.

오윤과 마찬가지로 이런 예술적 고뇌에 빠져 있던 젊은 작가들이 모여 1979년에 미술 동인들이 결성한 것이 임옥상, 민정기 등이 참여한 '현실과 발언' 그룹이다. 현실과 발언의 창립전은 군사독재 시절 당국의 탄압으로 미술회관 대관이 취소되는 바람에 무산되었지만 동산방화랑이 과감하게 장소를 제공함으로써 성사되었다. 이 전시는 미술계를 놀라게 하였고, 젊은 미술가들에게 신선한 충격과 용기를 주었다.

1980년 광주민주화운동이 상징하는 바, 군사정권의 독재와 탄압은 날로 심해졌지만 1980년대 신진 작가들의 소집단 미술운동과 기획전은 봇물처럼 터져나왔다. 1983년엔 이종구, 황재형 등이 결성한 '임술년' 그룹이 창립전을 가졌고 1984년엔 〈시대정신전〉, 〈삶의 미술전〉 등 기획전이 잇달았다. 이것은 미술 내적으로 일어난 새로운 미술운동으로 기존의 미술 행태에 대한 조형적 반항이었다.

　　그런 가운데 군사독재에 저항하는 민주화운동이 열기를 더해가면서 1984년, 서울에서 김봉준이 이끈 '두렁'과 광주의 홍성담이 주도한 '일과 놀이'가 처음부터 민중미술을 이념으로 표방하고 나섰다. 이들은 기존 미술계에 대한 반항을 넘어 소외된 민중을 주체로 삼는 민중적 내용과 이에 걸맞은 민중적 형식을 모색하고 나섰다. 이들은 선배 화가 오윤의 목판화 작업에서 큰 영향을 받으며 민중적 저항과 투쟁을 내용으로 하는 목판화에서 민중미술의 이념을 형상화해나갔다. 이런 민중미술 운동은 같은 시기 민중문학, 민중음악, 민중연희 등 타 장르와 일체를 이루는 민중문화운동의 일환이었다.

　　이런 상황에서 독재정권은 민중예술 전체에 대해 강도 높은 탄압을 가하기 시작했다. 1985년 7월 아랍미술관에서 열린 〈한국 미술, 20대의 힘〉전이 경찰에 의해 강제로 전시 중단되는 '힘전 사태'가 일어났다. 26점의 작품이 압수되었으며 19명이 연행되고 5명이 구속되었다. 당국은 여기 출품된 리얼리즘 경향의 작품들을 뭉뚱그려 '민중미술'이라고 규정하였고, 관제적인 행태를 보인 언론 매체들의 보도를 통하여 저항적인 리얼리즘 경향의 미술이 모두 민중미술로 지칭되게 되었다. 그래서 이 작가들 중에는 '내 작업은 민중미술과 관계없다'고 말하는 이도 있었다.

　　힘전 사태 후 1개월 뒤 서울 우이동 아카데미하우스에서는 젊은 미술인들이 모여 '민족미술 대토론회'를 열었다. 이때 '민중'이 아니라 '민족'이라는 명칭을 사용한 것은 당시 '민중미술'이라는 표현에는 불온하다는 낙인이 찍혀 있었기 때문이었다. 그리하여 뒤이어 결성된 협의회의 명칭도 '민족미술협의회'가 되었다.

　　그러나 세상은 작가들의 뜻과 관계없이 1980년대 리얼리즘의 경향을 여

전히 민중미술이라 불렀고, 작가들도 서서히 이 말에 적응하여 민중미술이라는 표현을 거부하지 않게 되었다. 마치 서구에서 리얼리즘, 임프레셔니즘, 포비즘 등 밖으로부터 명명된 이름을 미술가들이 수용한 것과 마찬가지였다.

이후 민중미술은 민족미술협의회가 자체적으로 마련한 대안공간인 '그림마당 민'이라는 전시장을 주무대로 하여 전개되었고, 1987년 6월민주항쟁과 1989년 노동자농민대투쟁을 거치면서 걸개그림이라는 현장미술로 영역을 넓혀갔고, 작가들의 작품도 점점 현실성을 적극 반영하면서 넓이와 깊이를 더해갔다.

1990년대 들어와 문민정부, 국민의 정부, 참여정부가 들어서면서 한국사회는 민주화운동의 결실을 맺어 많은 분야에서 전에 없던 민주와 자유를 누리게 되었다. 그러나 한편으로는 여전히 사회적 모순과 갈등 그리고 환경과 노동 분야에서 또 다른 사회적 문제가 제기되고 있다. 민중미술 작가들은 이런 사회적 추세에 보조를 맞추어 리얼리즘의 정신을 구현하기도 하고 한편으로는 가슴 깊이 묻어둔 향토와 인간에 대한 속 깊은 사랑을 표출하기도 했다. 그것이 현재 민중미술의 상황이다.

민중미술 그 이후

1992년 7월, 백남준 회갑 기념전을 계기로 서구의 많은 미술비평가와 큐레이터들이 서울을 방문했을 때 힐튼호텔에서 열린 '현대미술, 세기의 전환'이라는 대규모 심포지움에서 나는 "아방가르드 정신과 한국 현대미술의 정체성"이라는 제목으로 한국의 민중미술을 소개한 바 있다. 이때 민중미술을 어떻게 영문으로 표현할 것인가를 동료 평론가인 성완경 교수와 협의한 끝에 그냥 '민중아트Minjoong Art'로 하는 수밖에 없다는 결론에 도달하였다. 이는 1980년대 한국에서 일어난 독자적인 미술 경향이기 때문에 'People's Art', 'Korean Contemporary Realism' 등 다른 표현으로 대체될 수 없는 한국 현대미술의 독특한 장르라고 생각했기 때문이다.

거시적으로 볼 때 한국의 1980년대 민중미술은 1930년대 멕시코의 다비드 알파로 시케이로스, 호세 오르츠코, 디에고 리베라 등의 벽화 운동, 1930년대

신학철, 시골길 1984년, 캔버스에 유채, 130×162cm

중국의 루쉰이 벌인 목판화 운동, 1960년대 미국의 시카고에서 〈존경의 벽〉 탄생 이후 일어난 주민 벽화 운동과 마찬가지로 세계미술사에서 별도의 한 장을 차지할 수 있는, 한국 현대미술의 정체성이라고 생각하고 있다.

이와 같이 민중미술은 한국 현대미술사, 나아가 세계 현대미술사에서 확고한 위치를 갖고 있는 한국미술의 정체성임에 분명하다. 그러나 1980년대, 1990년대에는 비록 민중미술운동에 참여하지는 않았지만 리얼리즘의 정신과 경향을 굳건히 고수한 권순철, 오치균, 고영훈 같은 건실한 작가들이 있었다는 사실은 한국 현대미술의 귀중한 자산이 아닐 수 없다. 그런 관점에서 이번 전시를 민중미술에 국한하지 않고 '리얼리즘의 복권'이라는 주제하에 넓은 관점에서 조직한 것이다.

처음 초대 작가는 10여 명이었지만 작가의 사정과 작품 대여 협조 문제 등

신학철, 지게꾼 2011년, 캔버스에 유채, 91.0×116.5cm

으로 8명으로 압축하게 되었다. 2016년 여름 30주기전을 앞둔 오윤, 바로 직전에 이중섭미술상 수상 기념전을 가진 강요배 등이 제외되고, 소장가로부터 대작을 대여하는 문제 때문에 김정헌이 참여하지 못한 것은 큰 아쉬움으로 남는다. 이제 나는 지난 30년 동안 내가 보아온 이들의 작품 세계를 조망해보고자 한다.

신학철, 역사적 뿌리

신학철申鶴澈, 1944-은 민중미술의 대표적인 작가이자 1980년대 한국 리얼리즘 미술의 선구이다. 1981년 미술평론가 김윤수 선생이 관장으로 있던 서울미술관 지금의 서울미술관과 다름에서 열린 신학철 개인전에 선보인 〈한국근대사〉 연작은 한국 민중미술의 가장 큰 성과 중 하나로 손꼽히고 있다. 신학철은 처음에는 사물의 본질을 드러내는 오브제 작업에서 출발하였다. 그리고 현대 물질문명을 비판하는 콜라주 작업으로 이어갔다가 이내 역사적 현실에 주목하며 리얼리즘의

평론

세계로 들어섰다.

그의 〈한국근대사〉 연작은 대지에서 일어나는 회오리바람 같은 불기둥에 역사적 장면들을 포토리얼리즘과 콜라주 기법으로 가미하여 오늘의 현실에 이르는 모순의 요소요소를 극명하게 드러내고 있다. 이제까지 어느 누구도 이처럼 강렬한 역사의식을 반영한 역사화를 그린 적이 없다. 1980년대 한국의 현실이 급박하게 돌아간 만큼 그의 〈한국근대사〉 연작들은 점점 더 치열해졌다. 그의 작품에 등장하는 장면이 신문과 사진을 통하여 보아온 객관적 이미지의 종합이기 때문에 그의 작품은 하나의 역사 기록이자 역사를 바라보는 작가의 의식이고 해석이며 관객은 이를 통하여 공감하고 각성하게 된다.

한편 신학철은 그의 태생적 농부 기질로 사라져가는 농촌의 건강한 정서를 환기시키는 작업을 병행하고 있다. 신학철의 세상에 대한 저항과 공격은 바로 이러한 따뜻한 휴머니즘에 기초하고 있기 때문에 그 형식과 내용에 밀도를 더하고 있는 것이다. 이번 전시에 출품된 근작 〈지게꾼〉과 〈귀가〉에는 21세기 한국의 밀레와도 같은 꿋꿋함과 처연함이 어려 있다.

임옥상, 현실 세계 내면의 드러냄

임옥상林玉相, 1950-은 현실과 발언의 대표적인 화가 중 한 명으로 그가 그리는 그림의 주제는 언제나 현실이다. 그는 대지를 그린 풍경화, 이웃의 보통 사람들, 보리밭의 농민들, 밥상, 정한수 등 폭넓은 소재를 다루면서 그 사물과 풍경 그리고 인물에 현실적 의미를 상징적이고도 집약적으로 담아냈다.

싱그러운 들판을 파헤쳐 드러낸 붉은 흙, 대지에 일어나는 불기둥과 들불, 정성스럽게 기도하는 마음이 들어 있는 정한수, 끝까지 농사일을 돌보고자 하는 어머니, 남북 분단의 벽을 훌쩍 뛰어넘은 문익환 목사 그리고 9·11사태 속의 미국 사람들 등 작품 모두에 지금 이 순간을 직시하는 현실의식이 아주 깊이 들어 있다. 그가 현실을 증언하는 방식은 날카롭게 찌르는 송곳이 아니라 어깨를 내리치는 선방의 죽비 같은 것이다.

기법적으로 말하면 리얼리즘이면서도 이미지의 상징적 구사가 능숙하고, 이미지와 이미지의 조화와 대결로 주제 의식을 한껏 고양시키는 서사성을 갖고

임옥상, 상선약수(부분) 2015년, 종이에 목탄, 223×710cm

있다. 그래서 임옥상의 그림은 시가 아니라 산문이고 소설 같다는 인상을 갖게
된다.

　　근작 〈상선약수上善若水, 최고의 선은 물과 같다〉는 2015년 11월 14일 농민 시위
대에게 경찰이 쏜 물대포에 쓰러진 백남기 농민이 의식불명에 빠진 사건을 즉
각적으로 다룬 것으로 그 상황의 전개와 시위대의 용기를 함께 다루고 있다. 그
큰 대작을 불과 한 달 만에 그려낸 것으로도 그의 작가적 순발력이 얼마나 뛰어
난가를 확인할 수 있다. 그는 현장감을 살려내려는 조형적 계산 아래 먹빛 번지
기 효과를 내는 콘테를 사용하여 마치 현장 스케치 같은 효과를 내었다. 이 작품
은 리얼리스트로서 그의 사고가 내용뿐만 아니라 형식 면에서도 얼마나 진지한
가를 다시금 보여준다. 백남기 농민은 결국 2016년 9월 25일, 사건 300일 만에 세상을 떠났다.

평론

이종구, 아버지와 황소 2012년, 부대 자루에 유채, 95.8×120.7cm

이종구, 농민과 농촌

이종구李鍾九, 1954-는 임술년 그룹의 창립 멤버이자 대표적인 화가의 한 명으로
자타가 인정하는 농민 화가이다. 이종구는 충청남도 서산에서 농부의 아들로
태어나 고향과 고향 사람들의 모습을 통하여 한국 농촌의 현실을 정직하게 화
면에 담아내고 있다. 그의 그림에 등장하는 사람들은 한결같이 순박하고 거짓
없이 흙과 함께 일상을 살아가는 사람들이지만 그 얼굴과 몸동작 하나하나에
인생과 현실이 담겨 있다.

이종구는 농민과 농촌의 리얼리티를 한층 고양시키기 위하여 캔버스를 버
리고 양곡부대를 바탕으로 삼음으로써 현실감과 현장성을 획득하는 데 성공하
였다. 그의 인물 묘사에는 하이퍼리얼리스트를 능가하는 정교함이 있기 때문에
작품의 성실성이라는 미덕이 살아 있어 보는 이를 안심시키며 더 깊은 감동을
준다.

그는 농민뿐만 아니라 한국 농촌에서 한 가족이나 마찬가지인 소, 땅을 일구는 농기구를 농부와 거의 등가로 받아들여 소, 낫, 종자씨, 고무신 등을 그림의 주제로 승화시키고 있다. 정치적, 사회적 현실을 직설적으로 고발하는 일은 거의 없지만 대통령 선거 시리즈 같은 작품에서 보듯 민중과 괴리된 정치적 현실을 은연중 드러내며 나아가 역사적 증언으로 삼는다.

한편 이종구는 국토에 대한 사랑이 남달라서 농촌 풍경뿐만 아니라 백마강 낙화암, 서산 마애불과 지리산 실상사 등 역사 유적의 풍경을 즐겨 그렸다. 대부분의 경우 검푸른 밤 풍경에 노란 등불만 점점이 드러나 있어 그 조용한 관조의 시각이 보는 이를 차분한 서정의 세계로 이끌어간다.

황재형, 광부와 탄광촌

황재형黃在亨, 1952-은 임술년 그룹의 창립 멤버이자 대표적인 화가 중 한 명으로 일찍이 태백 탄광촌으로 낙향하여 광부 화가가 되었다. 인생의 막장이라 불리는 탄광촌의 모습과 광부들의 일상을 포착하면서 현실과 인생을 극명하게 담아냄으로써 하나의 전형을 통해 전체의 전형을 제시해온 것이다.

다 떨어진 광부복에 그의 인생이 담긴 사진을 액자 그대로 그리기도 하고 시계, 널빤지, 문짝 등에 광부의 몸짓을 그려 넣어 말과 글 또는 사진으로도 표현하기 힘든 그네들의 삶을 증언하고 있다. 이런 작업은 극한 상황에 대한 단순한 고발이 아니라 거기에 서려 있는 인생의 모든 것, 간고한 삶의 조건, 노동의 힘, 생명의 힘 등을 은은하게 담고 있어 휴머니즘으로서 리얼리즘 미술의 경지를 보여준다.

그의 작품은 언제나 잿빛 탄광촌의 모습을 보여주는 짙은 회색 톤이 주조를 이루고 있지만 노란 등불, 서리 맞은 고추의 붉은빛 등이 삽입되어 따스함이 함께 공존하고 있다.

황재형이 처음 화가로 등단한 그림은 신분증이 달린 광부복을 하이퍼리얼리즘으로 그린 것이었는데, 그의 이런 탁월한 묘사력은 〈존엄의 자리〉와 〈아버지의 자리〉에서 유감없이 발현되었다. 주름살이 깊이 파인 어머니, 눈망울에 핏발이 선 아버지의 모습에 인생의 모든 것이 담겨 있는데 이런 식으로 부분을 강

왼쪽_**황재형, 존엄의 자리** 2010년, 캔버스에 유채, 227.3×162.1cm
오른쪽_**황재형, 아버지의 자리** 2011-2013년, 캔버스에 유채, 227.3×162.1cm

조하여 전체를 드러내는 기법이 황재형의 가장 큰 장점이자 특징이기도 하다.

오치균, 마티에르 효과의 극대화

오치균吳治均, 1956-은 리얼리스트가 갖고 있는 서정성과 인간미를 탁월하게 구
현한 화가라 할 수 있다. 그는 뉴욕 시절 잿빛 맨해튼을 그린 음울한 서정적 풍
경으로 시작하여 1990년대에 들어와서는 아예 강원도 사북 탄광촌에 들어가
그곳의 풍경을 계속 그려왔다. 그 행적을 보면 황재형과 비슷하지만 작품의 내
용과 성격은 전혀 다르다. 황재형은 대상 속에서 현실을 읽어내는 데 충실하였
던 반면에 오치균은 탄광촌의 모습을 조형적으로 재해석하여 질박하면서도 굳
센 생명력을 느끼게 하는 풍경화로 승화시키고 있다.

 현실주의 입장에서는 대상의 본질을 무시한 왜곡이라고 비판할 수도 있지
만 그의 조형 목표는 정통 회화 장르에서 중요한 위치를 차지하고 있는 풍경화
의 가치를 이 시대의 서정으로 담아내는 데 있다. 그리고 그의 작업은 대단히 성

오치균, 휴스턴 거리 1 1995년, 캔버스에 아크릴, 132×192cm

공적이어서 어두운 풍광을 담았음에도 그 속에 서려 있는 삶의 체취를 놓치지 않아 많은 사람의 사랑을 받아왔다.

이를 위해 그가 취한 조형 기법은 마티에르 효과의 극대화이다. 그는 붓과 나이프를 버리고 손가락으로 그리는 핑거페인팅finger painting을 통해 힘차고 세련된 자기만의 조형 언어를 획득해냈다. 본래 아방가르드 기질의 화가들은 주어진 재료와 도구에 만족하지 못하여 캔버스 밖으로 뛰쳐나가곤 하는데 오치균은 정통 회화를 고수하면서 손가락을 이용한 마티에르 효과에 착안한 것이다. 전통 동양화에서도 붓을 거부하는 지두화指頭畵가 있다. 다만 지두화는 거친 필획의 맛이 핵심인 데 반해 유화 물감으로 그린 그의 작업은 자연히 두툼한 질감을 동반하여 마티에르 효과까지 얻어낼 수 있었다. 그리고 오치균은 색채의 배합과 대비에서도 탁월한 기량을 보여 그의 작품은 한결같이 아름답고 그윽한 서정을 자아낸다.

민정기, **청령포 관음송** 2007년, 캔버스에 유채, 210.0×340.5cm

민정기, 현대사회의 소외

민정기閔晶基, 1949-는 현실과 발언의 대표적인 화가 중 한 명으로 그의 예술세계
는 여러 차례 변하였지만 그 주제는 언제나 외톨로 떨어져나가는 소외의 감정
에 있다. 그의 시각은 항시 대상에 몰입하지 않고 객관적 거리를 유지한다. 초창
기 민정기는 〈영화를 보고 만족한 K씨〉에서처럼 현대사회 소시민의 소외의식
을 즐겨 그렸다.

행복을 주제로 그렸음에도 화면엔 행복이 드러나지 않고, 벌거벗고 숲을
걸어 나오는 인체를 그렸음에도 어떠한 육욕도 느껴지지 않는다. 그런 무덤덤
함이 그의 매력이자 그의 그림에 관객이 공감하는 요인이었다. 그는 자신의 작
품이 대중으로부터 소외되고 있음을 불만스럽게 생각하였다. 그래서 그는 차라
리 대중이 사랑하는 '이발소 그림'처럼 그리고 싶다며 덩그런 옛 정자와 남녀의
키스 장면을 일부러 세련되지 않게 그리기도 했다. 그러나 화가의 감정은 역시
대상으로부터 한 걸음 물러나 있다는 묘한 느낌을 주곤 하였다.

그러던 민정기가 양근 땅으로 낙향한 뒤에는 전원을 그리는 화가로 변신했다. 이때부터 땅을 그리기 시작하였는데 마침내 그가 도달한 조형세계는 고지도古地圖의 천진하면서도 정직한 시각을 받아들이는 것이었다. 그리고 거기에 서사적 내용을 전형적인 장면으로 삽입하여 땅의 원형질과 역사를 담아냈다.

나는 민정기처럼 철저히 자신을 객관화하는 작가를 보지 못했다. 그리고 관객들은 그렇게 객체로 고정된 풍경을 바라봄으로써 왠지 모르게 편안함을 느끼게 된다. 그림 속에 어떤 긴장감이 있는 것도 아니고 작가가 관객에게 어떻게 보아달라고 요구하는 바도 없기 때문이다.

세잔은 자신이 바라보는 대상을 철저히 분해하여 입면체로 환원시킴으로써 그림 속의 내용을 분해해버렸는데 민정기는 작가의 감정을 개입시키지 않음으로써 형상의 이미지를 고착화시킨 셈이다.

권순철, 응축된 형상의 이미지

권순철權純哲, 1944-은 침묵의 리얼리스트이다. 그는 어떤 미술운동이나 소집단에 참여한 바 없이 일관되게 자기가 추구하는 작업에만 충실한 건실한 화가다. 그가 이제까지 그려온 소재는 자연과 인간의 범위를 넘지 않았다.

권순철은 일찍이 산을 그리는 화가로 널리 알려졌다. 그가 즐겨 그린 서울 근교의 용마산과 성북동 풍경을 보면 풍경은 풍경이로되 물감덩어리로 엉켜 있는 괴량감만 남아 있다. 혹자는 화가가 실경을 추상으로 재해석한 것이라고 말하기도 하지만 정작 권순철의 조형 목표는 대상을 갈가리 해체하면서 심연으로 파고드는 느낌을 줌으로써 그 풍광 속에 내재된 의미를 드러내는 것이다. 즉 대상을 분해한 응축된 표현으로 대상의 존재감을 강조하는 것이다.

이 점은 그의 또 다른 영역인 얼굴 그림에 더욱 잘 나타난다. 온갖 풍상을 다 겪은 얼굴, 일그러진 얼굴, 처절한 표정의 얼굴들인데 반듯하고 아름다운 얼굴에서는 느낄 수 없는 고뇌와 고독과 인생을 느끼게 된다. 그가 자연과 인간을 이런 식으로 접근하게 된 것은 어린 시절 한국전쟁에서 아버지를 잃으면서 형성된 트라우마 때문이다. 하지만 그 결과를 보면 그가 그린 자연은 민중적 삶을 담고 있는 풍경이고, 일그러진 얼굴에는 에라스무스의 《우신예찬》처럼 역설적

권순철, 성북동(심우장 부근) 1977-1986년, 캔버스에 유채, 71.0×132.5cm

으로 인성의 아름다움과 인간애가 들어 있다.

　이런 조형 목표와 조형 방식을 고수하기 때문에 권순철의 또 다른 주제인
바다 풍경에서는 말할 수 없이 아름다운 율동을 느끼게 되고 또 그의 연작 〈넋〉
에서는 분방한 감성의 해방을 엿보게도 된다. 어느 경우든 권순철은 내면적 리
얼리티를 추구한다는 점에서는 다소 자폐적일지언정 심지 굳게 리얼리즘을 밀
어붙이는 대단히 뚝심 있는 화가라는 신뢰감을 준다.

고영훈, 극사실의 힘

고영훈高榮薰, 1952-은 한국 현대미술에서 드물게 보이는 하이퍼리얼리즘 화가
이다. 1970년대 말, 서구에서 하이퍼리얼리즘은 미니멀리즘의 매너리즘에 대한
반발로서 등장하였다. 미니멀리즘은 최소한의 표현으로 예술적 성취를 이루겠
다며 기법의 미니멈을 외친 데 대하여, 하이퍼리얼리즘은 반대로 기법의 맥시
멈을 넘어섬으로써 미술의 본래적 기능을 회복하겠다는 뜻을 갖고 있었다. 그

고영훈, Stone Book 88-1B 1988년, 종이·천에 아크릴, 112×160cm

래서 이들은 사진보다도 더 정확한, 사진으로는 잡아낼 수 없는 대상을 포착하곤 하였다.

서구에서 하이퍼리얼리즘은 뒤이은 포스트모더니즘의 등장과 함께 자취를 감추었지만 고영훈은 끝까지 이를 고수하며 그 표현 영역을 계속 확대해왔다. 그는 화가들이 다루는 대상의 물질성에 대하여 존재론적 물음을 던지고 있다. 마그리트가 '그림으로 그려진 파이프는 파이프가 아니다'라고 선언한 것과는 반대로 '내가 그린 돌은 돌이다'라는 주장을 펴고 있다. 허공에 떠 있는 돌, 책 위에 놓인 돌 또는 꽃 한 송이를 극사실로 그리면서 양자의 이질감이 자아내는 의식과 감성의 갈등을 있는 그대로 봐줄 것을 요구한다.

조선시대 백자 달항아리나 백자청화들꽃무늬병을 사진보다 더 크고 세밀하게 그려냄으로써 그 속에 내재된 미감의 깊이를 재해석하며, 대상의 아름다움과 드러나지 않은 본질에 훨씬 깊이 다가가기도 한다. 이렇게 함으로써 고영훈은 자신의 예술세계를 또 다른 미의 세계로 만들고 대상에 대한 우리의 고착

적 이미지를 보완 내지는 수정하면서 리얼리즘의 승리를 말하고 있다.

한국 현대미술의 리얼리스트들의 작가상

이상 보아온 바와 같이 〈리얼리즘의 복권〉에 초대된 8인의 작가들은 모두 뚜렷한 개성과 자기 예술세계를 갖고 있는데 그 작가상에는 몇 가지 공통점이 있다.

첫째는 전업 작가라는 사실이다. 생계를 위해 대학 또는 고등학교, 한때는 미술학원에서 교편을 잡기도 했지만 모두 화가로서 일생을 산다는 작가의식이 뚜렷하다.

둘째는 한결같이 대작에 도전했다는 사실이다. 미술품의 장식성 같은 것은 애초부터 안중에 없었기 때문에 자신의 기량을 최대한 발현할 수 있는 길을 고수한 것이다.

셋째는 모두 테크닉의 달인들이어서 자신이 표현하고자 하는 바를 맘껏 나타냈다는 점이다. 어느 작가의 어느 작품도 테크닉이 미숙하다는 평을 들은 바가 없다. 이는 작가적 기량과 성실성이 뒷받침되었기 때문이기도 하다.

넷째는 모두 고지식할 정도로 정직하고, 사회성이 부족하거나 아예 없어 오직 작품으로만 발언하였다는 점이다. 임옥상만은 예외적으로 뛰어난 순발력과 분방한 상상력을 구사하였으나, 남의 눈치를 보지 않고 서구 사조 같은 것은 염두에 두지 않으며 자신을 밀어붙였다는 점에서는 맥락을 같이한다.

이들이 추구한 예술세계는 분명 리얼리즘이다. 여기서 리얼리즘을 새삼 정의 내릴 여유는 없지만 이를 우리말로 번역하자면 사실주의 또는 현실주의이다. 대상에 충실하다는 점에서는 사실주의라 하겠지만 현실을 적극 반영한다는 점에서는 현실주의라는 표현이 더 적합하다.

8인의 작가 중 권순철, 오치균, 고영훈, 민정기 등은 사실주의 작가에 가깝고 신학철, 임옥상, 이종구, 황재형은 현실주의 작가로 분류해도 큰 무리가 없을 것 같다. 사실주의 경향의 작가들은 화가란 모름지기 당대적 감성에 입각하여 대상을 재현한다는 작가적 자세를 견지한다. 이에 반해 현실주의 작가들에게는 미술 또는 예술이라는 것은 당대적 현실을 반영하면서 보다 나은 사회를 만드는 데 일정한 역할을 한다고 믿는 참여의식이 있다.

이 두 경향 중 어떤 것이 더 가치 있냐고 묻는 것은 어리석은 일이다. 그것은 예술의 다양성을 위해서도 바람직하지 못하며 작가적 개성을 침해하는 일이기도 하다. 다만 1980년대 민주화운동이라는 한국사회의 정치적 변혁의 소용돌이 속에서는 민중미술을 지향한 리얼리스트들의 활약이 돋보였고, 그것이 한국 현대미술의 자랑이 되고 그 정체성을 확립하는 데 큰 힘이 된 것만은 틀림없다. 그러나 1980년대와 1990년대를 보내면서 민중미술에 참여하지 않았지만 인간과 자연과 대상에 대한 리얼리즘의 전통을 묵묵히 지켜온 사실주의 계열의 작가들이 있었다는 사실은 우리 현대미술의 다양성을 위해 여간 다행한 일이 아니다.

돌이켜 보건대 이들의 작업은 당대 현실에선 각광받지 못하였다. 오히려 탄압받고 무시당했던 면이 크다. 그러나 시간이 지나고 보니 이들이 외로움을 극복하고 고집스럽게 견지한 예술적 성취들이 한국미술의 정체성이 되었다는 것을 새삼 깨닫게 된다. 그래서 이 전시의 제목을 '리얼리즘의 복권'이라고 명명한 것이다. ◇

도판목록

안목: 미를 보는 눈

1

이인상, 설송도 18세기 전반, 종이에 수묵,
117.2×52.6cm, 국립중앙박물관 소장
이인상, 남간추색도 18세기 전반, 종이에 담채,
24.6×63.0cm, 국립중앙박물관 소장
이인상, 송하관폭도 18세기 전반, 종이에 담채,
23.8×63.2cm, 국립중앙박물관 소장
김정희, 계산무진 19세기 중엽, 종이에 묵서,
62.5×165.5cm, 간송미술관 소장
김정희, 화법유장강만리 19세기 중엽, 종이에 묵서,
각 129.3×30.8cm, 간송미술관 소장
박규수 초상 19세기 후반, 종이에 채색, 90.0×37.3cm,
실학박물관 소장

2

경복궁
봉암사
도산서원
병산서원 만대루
독락당 계정
의성김씨 종택
창덕궁 선정전
창덕궁 기오헌

3

석굴암 본존불 통일신라 774년, 높이 508.4cm
국보 83호 금동반가사유상 삼국 7세기 전반,
높이 93.5cm, 국보 83호, 국립중앙박물관 소장
일본 광륭사 목조반가사유상 일본 7세기,
높이 84.2cm, 일본 광륭사 소장
국보 78호 금동반가사유상 신라 6세기 후반,
높이 80cm, 국보 78호, 국립중앙박물관 소장
일본 중궁사 목조반가사유상 일본 7세기,
높이 167.6cm, 일본 중궁사 소장

4

청자동녀모양연적 고려, 높이 11.1cm,
일본 오사카시립동양도자미술관 소장
청자복숭아모양연적 고려, 높이 8.7cm, 보물 1025호,
삼성미술관 리움 소장
청자상감시문표주박모양술병 고려, 높이 39.3cm,
국립중앙박물관 소장
청자상감시문매병 고려, 높이 28cm, 보물 1389호,
삼성미술관 리움 소장

선화봉사고려도경 중국 송 1167년, 25.0×15.5cm,
대만 국립고궁박물원 소장
청자백조모양주전자 고려, 높이 21.4cm,
미국 시카고미술관 소장
청자사자장식뚜껑향로 고려, 높이 21.2cm, 국보 60호,
국립중앙박물관 소장
청자양각연꽃모양향로 고려, 높이 15.2cm,
국립중앙박물관 소장
청자양각연꽃넝쿨무늬화분 고려 12세기, 높이 15cm,
호림박물관 소장
청자양각연꽃잎무늬대접 고려 12세기, 높이 8.2cm,
국립중앙박물관 소장

5

백자시문술잔받침 16세기, 지름 16.5cm,
개인 소장
백자청화망우대잔받침 16세기, 지름 16cm,
보물 1057호, 삼성미술관 리움 소장
백자 달항아리 18세기 전반, 높이 45cm, 국보 310호,
남화진 소장
김환기, 항아리와 매화가지 1958년, 캔버스에 유채,
58×80cm, 개인 소장
백자 달항아리 18세기, 높이 47.5cm, 보물 1438호,
개인 소장
백자 달항아리 18세기, 높이 47.8cm, 보물 1439호,
개인 소장

6

김명국, 설중귀려도 17세기 전반, 비단에 수묵,
101.7×54.9cm, 국립중앙박물관 소장
윤두서, 윤두서 자화상 1710년, 종이에 담채,
38.5×20.3cm, 국보 240호, 고산 윤선도전시관 소장
이징, 니금산수도 17세기 중엽, 비단에 금니,
87.9×63.6cm, 국립중앙박물관 소장
김명국, 은사도 17세기 전반, 종이에 수묵,
60.6×39.1cm, 국립중앙박물관 소장

7

강세황, 강세황 자화상 1782년, 비단에 채색,
88.7×51.0cm, 보물 590호, 진주강씨 전세품
강희언, 인왕산도 18세기, 종이에 담채, 24.6×42.6cm,
개인 소장
강세황, 영통동구도 18세기 후반, 종이에 담채,
32.8×53.4cm, 국립중앙박물관 소장
강세황·김홍도·심사정·최북 합작, 균와아집도 1763년,
종이에 담채, 112.5×59.8cm, 국립중앙박물관 소장
강세황, 벽오청서도 18세기 후반, 종이에 담채,
30.5×35.8cm, 삼성미술관 리움 소장
김홍도, 나그네 1790년, 종이에 담채, 28×78cm,
간송미술관 소장

8

허련, 완당선생 초상 19세기 중엽, 종이에 담채,
　37×26cm, 국립중앙박물관 소장
김정희, 사서루 19세기 중엽, 종이에 묵서,
　26×73cm, 개인 소장
김정희, 도덕신선 19세기 중엽, 종이에 묵서,
　32.2×117.5cm, 개인 소장
예림갑을록 1849년, 27.0×16.5cm,
　남농미술문화재단 소장
예림갑을록 전기 산수화 종이에 수묵, 73×34cm,
　삼성미술관 리움 소장
예림갑을록 유숙 산수화 종이에 수묵, 73×34cm,
　삼성미술관 리움 소장
김정희, 난맹첩 중 염화취실 19세기 중엽, 종이에 수묵,
　22.9×27.0cm, 보물 1983호, 간송미술관 소장
이하응, 묵란 19세기 후반, 종이에 수묵, 27.3×37.8cm,
　간송미술관 소장

9

오세창, 문화보국 1951년, 종이에 묵서, 76.0×34.5cm,
　개인 소장
국새 황제지보 1897년, 보신 한 변 9.6cm,
　보물 1618호, 국립고궁박물관 소장
오세창, 진흥왕 순수비 임모 종이에 묵서,
　25.8×31.4cm, 개인 소장
오세창, 행유여력 1945년, 종이에 묵서,
　30.5×125.0cm, 개인 소장
오세창, 용호봉구 종이에 묵서, 30.0×90.6cm,
　개인 소장
근역서화사 예술의전당 서울서예박물관 소장
근역서휘 서울대학교박물관 소장
근역화휘 서울대학교박물관 소장

10

청동은입사물가풍경무늬정병 고려, 높이 37.5cm,
　국보 92호, 국립중앙박물관 소장
나전칠구름봉황꽃새무늬빗접 19세기, 높이 26.5cm,
　국립중앙박물관 소장
화각함 18세기, 높이 32.8cm, 개인 소장
곱돌 약주전자 19세기, 높이 10cm, 개인 소장
곱돌 약탕기 19세기, 높이 15.5cm, 개인 소장
목제 표주박 19세기, 일암관 소장

애호가 열전

1

안평대군, 몽유도원도 제서와 시문
신편산학계몽(경오자) 15세기 중엽, 33.2×21.4cm,
　보물 1654호, 청주고인쇄박물관 소장

안평대군 필 임영대군 묘표 탁본
　15세기, 탁본, 각 23.0×16.5cm, 국립중앙박물관 소장
정선, 수성구지(비해당 자리) 18세기, 종이에 수묵,
　52.9×87.2cm, 국립중앙박물관 소장
안견, 몽유도원도 1447년, 비단에 담채, 38.6×106.0cm,
　일본 덴리대학도서관 소장
안평대군, 몽유도원도 발문
박팽년, 몽유도원도 시축 중 몽도원서
세종 영릉 신도비 1452년, 높이 507cm, 보물 1805호
안평대군, 소원화개첩 15세기 중엽, 비단에 묵서,
　26.5×16.5cm, 소재 불명

2

심사정, 와룡암소집도 1744년, 종이에 담채,
　그림 28.7×42.0cm, 간송미술관 소장
석농화원 화첩 표지 18세기 후반, 36.0×25.5cm,
　청관재 소장
유한지, 화원별집 표지 18세기, 종이에 묵서,
　각 29.5×43.3cm, 국립중앙박물관 소장
석농화원 목록집 18세기 후반, 27.5×18.0cm,
　개인 소장
정선, 강정만조도 18세기, 비단에 담채, 23.5×27.0cm,
　간송미술관 소장
심사정, 고성삼일포도 18세기, 종이에 담채,
　27.0×30.5cm, 간송미술관 소장
김홍도, 군선도 18세기, 비단에 담채,
　그림 24.2×15.7cm, 개인 소장
페테르 솅크, 술타니에 풍경 18세기, 에칭,
　그림 22.0×26.9cm, 청관재 소장
원명유, 방예운림추산도 18세기, 종이에 담채,
　그림 27.1×19.7cm, 선문대학교박물관 소장
김명국, 화원별집 중 춘산도 1796년, 종이에 담채,
　43.3×29.5cm, 국립중앙박물관 소장

3

변상벽, 닭(이병직 구장품) 18세기 중엽, 종이에 채색,
　30×46cm, 간송미술관 소장
조속, 매작도(이병직 구장품) 17세기, 종이에 수묵,
　100.0×55.5cm, 간송미술관 소장
김두량, 낮잠(이병직 구장품) 18세기 중엽, 종이에 담채,
　31×56cm, 평양 조선미술박물관 소장
김홍도, 김홍도 자화상(이병직 구장품) 18세기 후반,
　종이에 담채, 27.5×43.0cm, 평양 조선미술박물관 소장
전 이계호, 포도도(이병직 제첩) 17세기 전반,
　종이에 수묵, 35.4×48.0cm, 개인 소장

4

백자청화국화대나무무늬팔각병 17세기, 높이 27.5cm,
　국립중앙박물관 소장
백자양각동물무늬지통 18세기, 높이 14cm,
　국립중앙박물관 소장

백자청화매화대나무무늬필통 18세기, 높이 12.7cm,
　국립중앙박물관 소장
백자청화산수풀꽃무늬연적 19세기, 높이 6.8cm,
　국립중앙박물관 소장
백자청화투각구름용무늬연적 19세기, 높이 11.5cm,
　국립중앙박물관 소장
백자청화수탉모양연적 19세기, 높이 8.1cm,
　국립중앙박물관 소장
백자청화복숭아모양연적 19세기, 높이 10.5cm,
　국립중앙박물관 소장
백자청화산수무늬항아리 18세기, 높이 37.5cm,
　국립중앙박물관 소장
백자청화매화대나무풀곤충무늬항아리 18세기,
　높이 27.6cm, 국립중앙박물관 소장
백자청화꽃무늬조롱박모양병 18세기, 높이 21.1cm,
　보물 1058호, 국립중앙박물관 소장
백자청화꽃무늬조롱박모양병 19세기, 높이 18.5cm,
　국립중앙박물관 소장

5
백자철화포도무늬항아리(장택상 구장품)
　18세기, 높이 53.3cm, 국보 107호,
　이화여자대학교박물관 소장
김정희, 단연죽로시옥(장택상 구장품) 19세기 중엽,
　종이에 묵서, 81×180cm, 영남대학교박물관 소장
김홍도, 늙은 사자(함석태 구장품) 18세기 후반,
　종이에 수묵, 25.4×30.8cm, 북한 소재
심사정, 황취박토도(박창훈 구장품) 1760년,
　종이에 담채, 121.7×56.2cm, 선문대학교박물관 소장
정선, 만폭동(박영철 구장품) 18세기 중엽, 비단에 담채,
　33×22cm, 서울대학교박물관 소장
정선, 혈망봉(박영철 구장품) 18세기 중엽, 비단에 담채,
　33×22cm, 서울대학교박물관 소장

6
김정희, 세한도 1844년, 종이에 수묵, 23.3×108.3cm,
　국보 180호, 국립중앙박물관 소장
손재형, 여천무극 종이에 묵서, 32×126cm, 개인 소장
손재형, 기명절지 종이에 채색, 31×122cm, 개인 소장

7
김정희, 대팽두부 1856년, 종이에 묵서,
　각 129.5×31.9cm, 보물 1978호, 간송미술관 소장
훈민정음 해례본 1446년, 23.3×16.6cm, 국보 70호,
　간송미술관 소장
청자기린장식뚜껑향로 고려 12세기 전반,
　높이 19.7cm, 국보 65호, 간송미술관 소장
청자상감연지원앙문정병 고려 12세기 후반,
　높이 37.2cm, 국보 66호, 간송미술관 소장
백자청화철채동채풀벌레난국화무늬병 18세기,
　높이 42.3cm, 국보 294호, 간송미술관 소장

회고전 순례

1
변월룡, 근원 김용준 초상 1953년, 캔버스에 유채,
　51.0×70.5cm
변월룡, 레닌께서 우리 마을에 오셨다 1964년, 에칭,
　49.5×91.5cm
변월룡, 한설야 초상 1953년, 캔버스에 유채,
　78.5×59.0cm
변월룡, 민촌 이기영 초상 1954년, 캔버스에 유채,
　78.5×59.0cm
변월룡, 빨간 저고리를 입은 소녀 1954년,
　캔버스에 유채, 45.5×33.0cm
변월룡, 조선인 학생 1953년, 캔버스에 유채,
　63.5×43.5cm
변월룡, 판문점에서의 북한 포로 송환 1953년,
　캔버스에 유채, 51×71cm
변월룡, 부채춤을 추는 최승희 1954년, 캔버스에 유채,
　118×84cm
변월룡, 조선의 모내기 1955년, 캔버스에 유채,
　115×200cm
변월룡, 작가 보리스 파스테르나크 초상 1947년,
　캔버스에 유채, 70×114cm
변월룡, 어머니 1985년, 캔버스에 유채, 119.5×72.0cm
변월룡, 자화상 1963년, 캔버스에 유채, 75×60cm
변월룡, 나홋카 만의 밤 1962년, 에칭, 64.5×44.0cm

2
이중섭, 부부 1953년경, 종이에 유채, 51.5×35.5cm
이중섭, 신화에서 1941년, 종이에 펜·채색, 14×9cm
이중섭, 가족을 그리는 화가 1954년, 종이에 펜·채색,
　26.4×20.0cm
이중섭, 묶인 사람 1950년대, 은지에 새김, 10×15cm
이중섭, 달과 까마귀 1954년, 종이에 유채,
　29.0×41.5cm
이중섭, 황소(검은 눈망울의 황소) 1953-54년,
　종이에 유채, 29.0×41.5cm
이중섭, 황소(황혼에 울부짖는 황소) 1953-54년,
　종이에 유채, 32.3×49.5cm

3
박수근, 나무와 여인 1956년, 하드보드지에 유채,
　27.0×19.5cm
박수근, 아기 보는 소녀 1963년, 하드보드지에 유채,
　35×21cm
박수근, 절구질하는 여인 1954년, 캔버스에 유채,
　130×97cm
박수근, 앉아 있는 여인 1963년, 캔버스에 유채,
　63×53cm
박수근, 젖 먹이는 아내 1960년대, 캔버스에 유채,
　45.5×38.0cm

박수근, 창신동 집 1957년, 종이에 수채, 24.5×30.0cm

4
오윤, 통일대원도 1985년, 캔버스에 유채,
 349×138cm
오윤, 애비 1983년, 목판, 36×35cm
오윤, 춤 1985년, 목판·채색, 28.5×24.0cm
오윤, 춤 1985년, 목판, 29.2×23.3cm
오윤, 북춤 1985년, 목판, 31.6×25.5cm
오윤, 칼노래 1985년, 목판·채색, 32.2×25.5cm
오윤, 귀향 1984년, 고무판·채색, 25.3×32.3cm
오윤, 봄의 소리 1983년, 목판·채색, 16.5×16.5cm

5
신영복, 서울 1994년, 종이에 묵서, 129×68cm
신영복, 더불어 숲 2015년, 종이에 묵서, 85×155cm
신영복, 함께 맞는 비 2015년, 종이에 묵서, 31×71cm
신영복, 언약은 강물처럼 흐르고 2015년, 천에 묵서,
 31×72cm
신영복, 더불어 한길 2015년, 종이에 묵서, 31×73cm
신영복, 처음처럼 종이에 묵서, 31.6×80.0cm
신영복, 여럿이 함께 종이에 묵서, 크기 미상
신영복, 서도의 관계론
신영복, 길벗 삼천리 종이에 묵서, 32×102cm
신영복, 함께 여는 새날 종이에 묵서, 36×58cm

평론

1
김환기, 항아리와 매화 1958년, 하드보드지에 유채,
 39×56cm
김환기, V-66 1966년, 캔버스에 유채,
 177.5×126.0cm
김환기, 10만 개의 점 4-VI-73 #316 1973년,
 코튼에 유채, 263×205cm
김환기, 5-VI-74 #335 1974년, 코튼에 유채,
 121×85cm

2
남관 종이에 채색, 25×18cm
장욱진, 새와 사람 1978년, 종이에 매직 마커,
 28×22cm
이응노, 구성 1970년, 종이에 콜라주·수묵담채,
 127×67cm
한묵, 흑백선의 구성 1967년, 콜라주, 118×73cm
박생광, 수춘소하도 1975년, 종이에 연필·채색,
 55×41cm
최영림, 여인 1970년, 종이에 채색, 15×10cm

서세옥, 사람들 1997년, 한지에 수묵, 136×99cm
박서보, 묘법 no.120518 2012년, 한지에 혼합 매체,
 83×64cm
윤형근, Burnt umber & Ultramarine blue 2001년,
 한지에 유채, 48×65cm
이우환, 무제 1983년, 종이에 흑연, 57×76cm
곽인식, Work 85 1985년, 캔버스에 수묵,
 200×112cm
권영우, 무제 1998년, 한지, 43.0×34.5cm
김종영, 드로잉-누드 1972년, 종이에 펜, 52×36cm
최종태, 여인 2010년, 종이에 수묵·수채, 38×26cm
최욱경, 누드 1960년대, 종이에 콩테, 51×67cm

3
신학철, 시골길 1984년, 캔버스에 유채, 130×162cm
신학철, 지게꾼 2011년, 캔버스에 유채, 91.0×116.5cm
임옥상, 상선약수(부분) 2015년, 종이에 목탄,
 223×710cm
이종구, 아버지와 황소 2012년, 부대 자루에 유채,
 95.8×120.7cm
황재형, 존엄의 자리 2010년, 캔버스에 유채,
 227.3×162.1cm
황재형, 아버지의 자리 2011-2013년, 캔버스에 유채,
 227.3×162.1cm
오치균, 휴스턴 거리 1 1995년, 캔버스에 아크릴,
 132×192cm
민정기, 청령포 관음송 2007년, 캔버스에 유채,
 210.0×340.5cm
권순철, 성북동(심우장 부근) 1977-1986년,
 캔버스에 유채, 71.0×132.5cm
고영훈, Stone Book 88-1B 1988년, 종이·천에 아크릴,
 112×160cm

도판자료 출처

가나아트, 간송미술관, 갤러리현대, 게티이미지코리아,
경향포토뱅크, 국립고궁박물관, 국립중앙박물관,
놀와, 문화재청, 박수근미술관, 불국사박물관,
서울대학교박물관, 선문대학교박물관, 실학박물관,
이화여자대학교박물관, 중앙포토, 토픽이미지,
호림박물관, 환기미술관

유홍준

1949년 서울에서 태어났다. 서울대학교 미학과, 홍익대학교 대학원 미술사학과(석사), 성균관대학교 대학원 동양철학과(박사)를 졸업했다. 1981년 동아일보 신춘문예 미술평론으로 등단한 뒤 미술평론가로 활동하며 민족미술인협의회 공동대표, 제1회 광주비엔날레 커미셔너 등을 지냈다. 1985년부터 2000년까지 서울과 대구에서 '젊은이를 위한 한국미술사' 공개강좌를 10여 차례 갖고 한국문화유산답사회 대표를 맡았다. 영남대학교 교수 및 박물관장, 명지대학교 교수 및 문화예술 대학원장, 문화재청장을 역임하고 현재 명지대학교 미술사학과 석좌교수로 있으며, 명지대학교 한국미술사연구소장을 맡고 있다.

미술사 저술로《국보순례》,《명작순례》,《유홍준의 한국미술사 강의》(전 6권),《추사 김정희》,《조선시대 화론 연구》,《화인열전》(전 2권),《완당평전》(전 3권), 평론집으로《80년대 미술의 현장과 작가들》,《다시, 현실과 전통의 지평에서》,《정직한 관객》, 답사기로《나의 문화유산 답사기》(전 20권),《국토박물관 순례》(전 2권) 등이 있다. 간행물윤리위 출판저작상(1998), 제18회 만해문학상(2003) 등을 수상했다.

유홍준의 美를 보는 눈 Ⅲ

안목 眼目

초판 1쇄 발행 2017년 1월 31일
초판 11쇄 발행 2024년 5월 20일

지은이 유홍준
펴낸이 김효형
펴낸곳 (주)눌와
등록번호 1999. 7. 26. 제10-1795호
주소 서울시 마포구 월드컵북로16길 51, 2층
전화 02. 3143. 4633
팩스 02. 6021. 4731
페이스북 www.facebook.com/nulwabook
블로그 blog.naver.com/nulwa
전자우편 nulwa@naver.com
편집 김선미, 김지수, 임준호
디자인 엄희란

책임편집 김지수
표지 디자인 글자와 기록사이
본문 디자인 글자와 기록사이

제작진행 공간
인쇄 더블비
제본 대흥제책

ISBN 978-89-90620-86-6 03600

책값은 뒤표지에 표시되어 있습니다.